BEYOND THE FRAME

**Punctum & Perspective
in Taiwanese
Contemporary
Photography**

觀 ・ 點

台灣現代攝影家觀看的刺點

張照堂————企劃

日常、非常、恆常與無常

文———張照堂

———當你凝視生活時,生活也凝視你。

　　每一個人的生命旅程中,經常充滿單調與瑣碎的日常風景與事務,我們總是習以為常或者甘之如飴但似乎也無能為力。作為攝影家,他的職責之一是嘗試探索這日常的底蘊或尋找其中的非常。當鏡頭面對凡常的人物或題材時,該如何保存其日常的本色與況味,並尋找其中的非常意義與價值,不過所有這一切,都可能化為無常。

　　收錄在這本書裡的,就是這些日常、非常、恆常或無常的生靈、面容、狀態與景觀。這是以台南藝術大學發行的《藝術觀點ACT》季刊為本,匯整了刊載其中2010 - 2015年間的影像專輯。六年來共登出24篇,含蓋19位台灣中、壯生代攝影家作品,創作年代自1959至2016。

　　「觀・點」放在攝影的指涉中,似乎可以詮釋為「觀看」與「刺點」。攝影家除了觀看之外,必須尋找足以誘引或觸痛我們的「刺點」,在內容與形式的對位上,作者的意識與觀點應該要在作品上彰顯出來,攝影才具風格與意義。拍照,不只是按快門,還得觀察、閱讀、沉澱與想像。

　　為了便於編輯,本書列了23個關鍵字,這些關鍵字或是為了描述一種狀態,或是表白一種心境,也可能是揣摩一種寓意,或觸探一種未知與茫然。姚孟嘉的「人間」、葉清芳與劉振祥的「場景」、王文毅的「庇護」和張乾琦的「出走」等四組系列是在現實中敏銳地觀察及捕捉生命裡的凡常與異常,並

於其中表達十分道地的生存況味。高重黎的「姿勢」、黃子明的「儀式」、陳敬寶的「觀看」、沈昭良「肖像」和陳伯義的「廢墟」等是對肢體、樣貌、空間、處境的一種肖像式凝視與關注，陳順築的「迴家」、陳以軒的「日常」及張瑞賢的「幽光」等是對凡常風景的一種異常感知與觀看，吳政璋的「曝光」、許哲瑜的「暗箱」、邱國峻的「跨界」與洪政任的「蛻變」等則是一種後設的影像擺拍、添加、重組與解構，而劉振祥的「失魂」及林文強的「幽靈」是一種對生命失衡與無常的幽微探究。為了填充版面，我的「記憶」、「場景」、「荒原」和「對話」四組系列則是一種私己的歲月告白與對話，不管這些是凡常或異常，最終可能變成恆常。

　　從微觀到遠眺，從隱匿到面對，攝影家的創作方式反映了他們自身的性格與生命觀。解嚴後的攝影工作者，比起上一代，更加敏感又敏銳，他們自有個人的盤算與主張。如果《影像的追尋》這本書是台灣第一、二代資深攝影家的回顧，那麼《觀・點》未嘗不是第三、四代攝影家的現況與前瞻，新一輩攝影工作者堅持自己的焦點與視野，他們接下棒子上路，繼續影像的再追尋。

　　義大利攝影家 Mario Giacomelli 曾說過：「我的影像不抗拒任何人，是抗拒時間。」一張照片或一組系列企圖留駐逝去的那段時光，該挑戰的是它們是否能抗拒逝去，將時間延伸至現在、未來或永遠。攝影家的各種嘗試和努力，無非是想留存及延展記錄過的生命與現象，以為後人持續閱讀、思辯或感動。照片不應只是被觀看，當你凝視照片時，照片同時在凝視你，攝影家也在凝視你呢。

從歲月背影到
內在場景

文———龔卓軍

《藝術觀點ＡＣＴ》六年攝影記

　　記得那是一個無風的冬日午後，我和《藝術觀點ACT》初任美術編輯的岑岑，拿著第41期攝影專欄紙上展覽那一台重新製版的重印本，走到當時還在南藝校園的張照堂面前，請他看看，重印之後是否可以。那一天沒有風，和我們忐忑的心情形成了一種滯悶的內在場景。張老師接過我們遞上的重印本，摸了摸紙，看了看重印後照片的細部，翻了翻前後幾頁攝影專欄的內容，問了問這一台重印的情形。然後，他臉上才緩緩綻開了微微的笑容與輕鬆的表情，說道：「好吧！那我想我們可以繼續下去！」

　　我內心發出一聲喜悅的尖叫：「耶！過關了！」這個無聲的尖叫，帶來一個內在場景：我整整一個月的薪水在風中飛舞（哪來的風呢？）。這個場景，開啟了《藝術觀點ACT》影像紙上展覽攝影專欄與張照堂主編合作的歲月，從2010年1月一直到2015年10月。那個時候，我是個連張老師的名字都會叫錯、人都會認錯的攝影門外漢，如今走過六年24期的影像紙上展覽，走過張老師在六〇年代初期的創作，走過他在北美館的大展，來到陳伯義入圍台新獎的紅毛港；走過張乾琦的脫北者影像，來到黃子明的戴假面的慰安阿嬤；走過沈昭良的舞台與歌手，來到陳敬寶的檳榔西施；走過陳順築的迢迢路，來到吳政璋的台灣美景；走過葉清芳的狗眼人生，來到高重黎的肉身魂魄；走過姚孟嘉的存在靈光，來而許哲瑜的漂浮所在；走過陳以軒的遍尋無處，來到洪政任的憂鬱場域；走過王文毅的柬埔寨的家，來到張瑞賢的早春暗影；走過邱國峻的神遊之境，來到林文強的覺迷世界；走過整個影像的行旅，走向了台灣新電影的拍片場景，最後，我們來到了劉振祥的鍾孟宏電影內在場景。這些不同的攝影者，在張照堂的牽引之下，帶領著《藝術觀點ACT》紮紮實實走了一趟內在的影像之旅，

因為，整個影像紙上展覽專欄的策畫，雖然都是以個別的攝影者為主，但是，張老師仍然很貼心地盡量配合《藝術觀點ACT》當期的論述專題，在編輯台與張老師的搭配無間之下，讀者可以發現，《藝術觀點ACT》的議題關切，從台灣美術史、影像史、文化史與當代影像藝術的討論，空間政治與生命政治的批判，對於東南亞當代藝術的思考，台灣視覺文化的線索，民俗文化的當代影像，一直到超現實意味的實驗影像和台灣新電影的拍片場景。

除此之外，每一期的影像紙上展覽，還會邀請論述者進行評論式或回應式的書寫。除了張照堂親自執筆操刀外，黃建亮、蕭嘉慶、張世倫、陳湘汶、古碧玲、陳琬尹、鍾孟宏、阮慶岳、李三沖、郭力昕、張榮哲等人的評論與回應文字，也帶來了圖像之外，文學與評論空間的異樣觀點。如果把這個影像紙上展覽系列當做一門台灣當代攝影的課程，那麼，我可以算是一個可以乘便先睹為快、反覆咀嚼的學生；如果把這個影像紙上展覽系列本身當做一個更大的展覽，那麼，如今看來，它的多樣性和歧異性，是值得我們細細品味的。

以系列性、專題性來思考當代攝影意識的構成條件，在這個紙上展覽中，可以說是最為突顯的選件原則。但是，姚孟嘉、劉振祥、葉清芳、林文強這幾位攝影者的作品選擇，以及挖掘出新電影與電影拍片現場的場景照，卻分外突顯了張照堂的特有觀點：攝影是一種內在生命歷程的刻痕，而不只是一個影像專題的外部構造；攝影是一種文化生產的見證與參與的視角，而不只是材質與影像實驗的美感或前衛訴求。儘管我們已經遠離了沙龍攝影的時代氛圍，攝影者做為一種踽踽獨行而成的特異觀者姿態，仍然在這些影像的歲月背影與內在風景中，歷歷在目。

這裡面包含了攝影與藝術之間的辯證關係，也包含了攝影與視覺文化史的潛在對話，因此，才有儀式、庇護、肖像、幽靈、家庭、荒原、觀看、曝光、暗箱與場景的種種文化相貌。那麼，做為一種影像紙上展覽，這樣的系列有沒有它尚未觸及的異域眼界呢？換句話說，有沒有可能不以攝影家為主體單位、或以台灣為主體範圍而進行的影像展覽呢？

就莊吳斌（Zhuang Wubin）在2016年由新加坡大學所出版的《東南亞攝影》(*Photography in Southeast Asia*)一書來看，我們正面臨著如何帶領台灣攝影跨越國界思考，擴展至東亞、東南亞或世界攝影史脈絡的挑戰。《觀・點》雖然沒有如此宏大的企圖，謹守著本土攝影的基本脈絡與評論的生產，但是，這種做法仍然呼應著莊吳斌在書中提出來的「具體經驗」(embodiment)的攝影史觀點：也就是透過在地的訪談與脈絡整理，將殖民時代與離散海外的攝影家與攝影作品納入參照範圍，跳脫單一國家觀點的視域，深入到以攝影為媒材的創作者經驗內部中。這或許是《觀・點》隱而不顯的刺點：我們的觀看，將朝向世界。

攝影中提煉的
生命情調

文───── 郭力昕

攝影家張照堂將他在南藝大《藝術觀點ACT》季刊企畫的專欄「影像紙上展覽」，整理成為這本《觀・點》攝影集。二十多組作品，少部分是1980年代中後期開始在攝影創作上被注目的藝術家，較多的是1990年代或2000年之後陸續出現並活躍的年輕世代攝影家。只有兩位是1980年代之前即藝術成就斐然者，一是英年早逝的姚孟嘉，另一位就是謙稱拿自己作品來填版面的張照堂。這些作品都搭配了攝影家的一段短文，以及其他評論者作為背景介紹或導讀的文章，其中不乏精闢的評論，例如鍾孟宏寫劉振祥、阮慶岳寫張照堂，或張世倫寫高重黎、陳以軒、吳政璋等等，使我們對攝影的閱讀更增添了豐富深邃的趣味。

儘管《觀・點》裡不同世代的攝影家皆一時之選，這份題材與創作手法多樣的紙上攝影策展，並不特別在於提供一份過去三十年（或五十多年來）台灣最具代表性之攝影家、或最傑出之攝影專題的展示櫥窗。對我而言，它比較像是張照堂對於攝影如何訴說某種生命情調的個人觀看與編輯角度；或者借用他的詞彙，是張照堂紙上策展時選擇的「刺點」。這些生命情調或處境，有些映照著攝影家自己的狀態，有些再現了他人的情境；也有一些作品，不僅是藝術家自己的，也可能是人們共通的狀態。

就攝影家個人生命情調之映照或投射的作品，包括張照堂的「歲月・背影」、「在與不在」、「行旅・自白」，葉清芳的「狗眼人生」，劉振祥的「內在場景」、「生命風景」，陳順築的「迢迢路」，林文強的「覺・迷」，洪政任的「憂鬱場域」，陳以軒的「遍尋無處」，和吳政璋的「台灣美景」等。這些傑出的作品中，大部分的影像並非只是個人的私密生命經驗，而是扣合著他們所身處的時代氣氛或特定的社會情境，因而可以成為某個時代人們的一種共通生命情調，例如葉清芳、劉振祥、洪政任、

吳政璋或張照堂的作品。甚至，一些作品的意涵可以再被拉高，成為具有普世意義的影像符碼。譬如，阮慶岳評論張照堂的攝影藝術時，引述攝影家的手記：「世界上最蒼白的人，是夜宿旅店，三更半夜起來照鏡子的人——他不知道手該擺在哪裡」。阮慶岳說，「我們正是那些夜半起床照鏡，不知道手該擺在哪裡的人。」

　　有些作品比較專注於描述別人的生命處境，例如黃子明的「阿嬤的假面告白」、王文毅的「家」、張乾琦的「逃離北韓」、沈昭良的「STAGE & SINGER」、陳敬寶的「片刻濃妝—檳榔西施」，和陳伯義的「遺留」。這些以現場紀實影像或安排引導的肖像攝影，普遍具有人道精神，又不落入煽情感傷的窠臼，平實冷靜的觀看、記錄或事實揭露，沒有讓影像成為對他者生命處境的剝削性凝視。另外有幾組在藝術表現上極為優異的作品，包括多年來以各種影像創作形式深思攝影理論的當代視覺藝術家高重黎的「論辯紀實與藝術的肉身＆魂魄」，許哲瑜的「所在·Floating」，以及張瑞賢的「早春暗影」，雖然不特別能以「訴說生命情調」的概念來閱讀，但毫無疑問是極有藝術份量的傑作。

　　當我在《藝術觀點ACT》雜誌看到此專欄上許多已經熟悉或首次接觸的攝影作品時，並沒有意識到此專欄特定的策展方向。重新閱讀一次完整的書稿內容後，我才感覺到此書某個大致的觀看與編選方向。張照堂近年來在展覽、出版和書寫上，喜歡用「歲月」二字；年事漸高又敏銳易感的藝術家，對於不饒人的歲月當然會有許多感懷。然而，張照堂畢竟是如此與眾不同的藝術家，面對殘酷無情的歲月，與永遠在拍照之後成為過去式、成為經驗之死亡的攝影，他的態度是極其誠實坦然的：感懷但不感傷，依然奮發工作、生產，熱烈生活，與年輕朋友歡聚，並隨時鼓舞、提攜後到的攝影創作者。這種直面歲月的勇氣，早已成為一種生命情調的典範。

　　我想引述張照堂於〈在與不在〉的最後兩段文字，為這篇推薦短序作結。它誠摯生動地勾勒了張照堂面對自己攝影藝術的省思，也可以成為我們面對攝影創作和生命態度時的提醒與鞭策：

　　對一個攝影者來說，年輕時代的聚焦自我在進入中年後，似乎會逐漸聚焦到他人身上；老邁之後得了散光，焦點逐漸模糊，「人」可能已不在他視角內。當他回顧早年所思所見，這些自我隱含自憐、自慰、自覺與自信，也不乏純真之情，這些質素如今或許不在，但逝去時光正好是一種提醒與召喚。

　　對生命的質疑與現實的不滿，人該選擇逃避或對抗？還是像打游擊一樣，一面逃避一面抵抗？或許這就是我當年的心情與處境，藉由這些身體與姿顏，既逃避又對抗的內外吶喊，其實更像是一種壯膽的方式罷，只要聲音夠大，我們就聽不到世界墜毀的聲音。

記憶

攝影是製造時光膠囊的重要機具。

—— 張照堂

歲月‧背影

攝影‧文—— 張照堂

張照堂

1943 —— 出生於台北縣板橋鎮｜1961 —— 就讀台大土木工程系｜1965 ——「現代攝影雙人展」（與鄭桑溪），台北、基隆、高雄｜
1974 ——「攝影告別展」，台北｜1983 ——「恩寵與寬容」，台北、舊金山、香港、紐約｜1986 ——「逆旅」，台北、東京｜
1994 ——「逆旅‧意象」，巴黎｜1996 ——「1962‧夏日」，台北｜1997 ——「現象‧一瞥」，台中｜
2009 ——「在與不在」，Epson畫廊，台北｜「歲月‧一瞥」，Place Gallery，東京、Gallery Now、首爾｜
2010 ——「歲月‧風景 1959-2005」攝影巡迴展｜
2011 ——「省視 Introspectives 1960-2005」，聖‧安東尼國際中心，美國德州｜
　　　　「視線 Sightlines」，墨西哥文化會館，聖‧安東尼國際中心，美國德州｜
2012 ——「潛越：台灣意象 1960-2005」，台灣書院，美國紐約｜2013 ——「歲月／照堂：1959-2013影像展」，台北市立美術館｜
2014 ——「銀鹽歲月：1970-1985原作展」，也趣藝廊，台北｜「少年心影 1959-1961」個展，冬青社，東京｜
　　　　「身體／風景」個展，禪畫廊，東京｜「之前／之後 2005-2013」個展，Place M，東京｜
2015 ——「歲月之旅」個展，台灣文化中心，東京｜「歲月」個展，相模原市民文化館，日本｜
2016 ——「FINI攝影節」個展，Hidalgo，墨西哥

歲月一如背影，隱約又牢密地黏附在我們背上，似乎感覺得到，卻又難以觸及。這些失焦、疏遠的歲月背影，有時得透過鏡面的反射與映照，才能略見一二。

半世紀前的背影中，我留下一些記憶「印樣」，其中有一組「背影」系列，背影的「背影」到底要訴說些什麼呢？我無法告知，也無法再站到他們面前看個究竟，但似乎從背後靜靜遠望，亦看到一些歲月的提示與想像。

初三畢業那一年（1959），有機會獨自到台南親戚家寄宿一個月，當時行李中帶着從大哥那裡借來的Aires Automatic老式相機 ，準備用來打發時間，那是我的攝影初習之旅 。在台北成功中學唸高一時，為了紓解功課壓力我參加「攝影社」社團，更有機會與理由四處胡跑亂拍。當時的指導是有「攝影圈黑馬新秀」之稱的鄭桑溪老師，他教我們一些拍攝觀念、作品賞析和構圖取景的竅門，其餘就是放牛吃草了。我拿着相機從家裡的屋頂陽台上俯攝開始，然後走下門口、上街，視野逐漸放大，孩童、行人、小販、工人、農夫…都是我取樣的目標，但每一景只拍一張，因為底片與沖印都很貴。後來家裡整修幾次，當時也不覺得這些片子有什麼稀罕之處，就連底片都扔了，只留下百來張6x6cm的印樣（contact print），而且還有刮痕與筆跡，被我棄放在抽屜裡。2009年，忽然心血來潮，將這些不起眼的小樣片找出來，試著用Photoshop修整放大，總算挽留下一些青澀年代的成長回憶。

在那三年斷續拍照過程中，我只覺得攝影是生活與課業間的調劑，並沒有認真對待它。我只是將鏡頭對著自己感興趣的孩童、生活與勞動，小心、單純地按下快門，實在沒什麼大學問。當自己有些羞怯或不想打擾對方時，就從背後拍。或許因為沒有想太多，沒有企圖，沒有疑惑，沒有概念先行，也沒有後設的盤算，這些影像彷彿保留了簡單、直截的原型與況味。純粹按快門，也可以是一件快樂的事，當時的心情，今日回想不勝唏噓。攝影真是光線與時間的藝術，或許從舊相片中我們更加領會到這個真理。

歲月的背影，讀起來還有淡淡的孤獨與寂然，這是彼時的心境嗎？還是當時的時代氣象使然？亦或許這就是生命與自然的終極徵象？

歲月在不經意中度過，我們在不經意中看到的盡是平凡。平凡被記錄下來，當事過境遷後，它也可能成為不平凡了。

羅蘭·巴特說：「攝影家的特殊視力不在『看』，而在『適時在場』。」所以我沒什麼特殊視力，感謝神，我適時在場。

歲月，就這樣不動聲色地貼印在背上。當歲月老去，背影益顯佝僂，並逐漸愈行愈遠了，然而這些被記憶下來的歲月光影，會間斷閃爍在歸返的路上。

板橋國小

1959

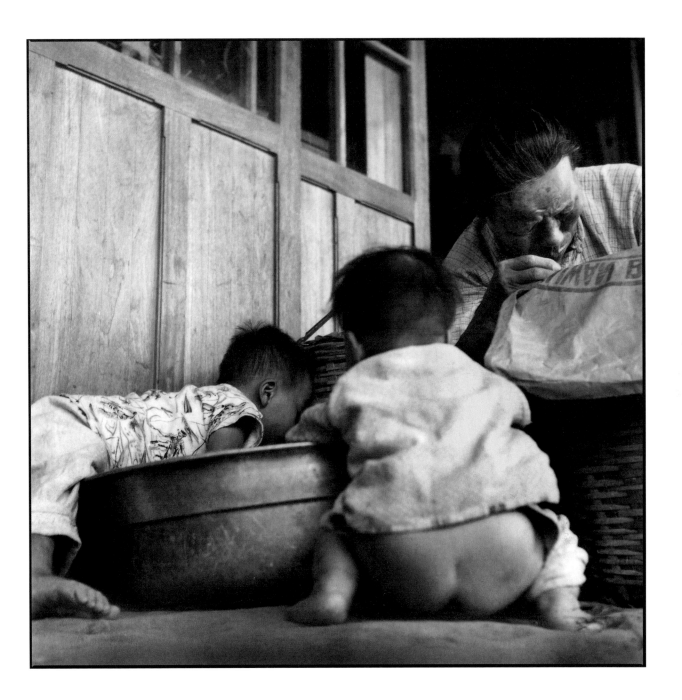

樹林

1960

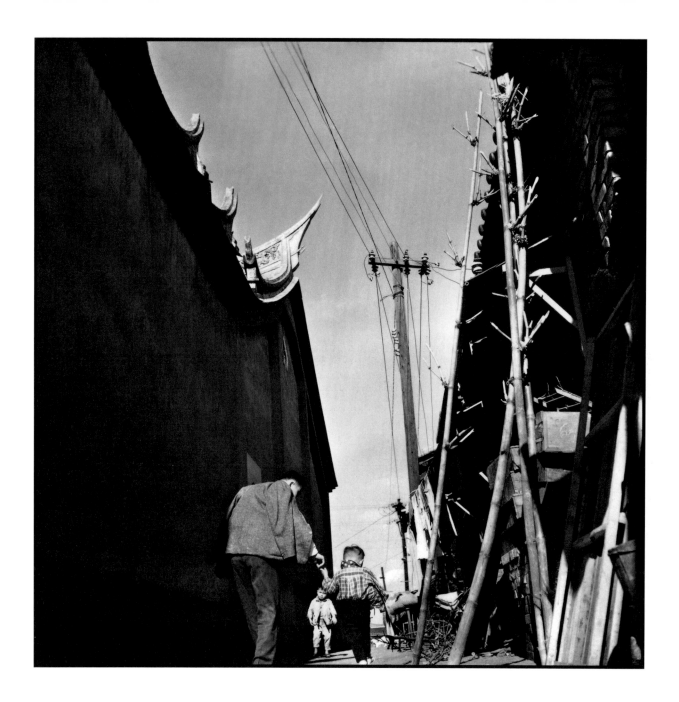

板橋

1960

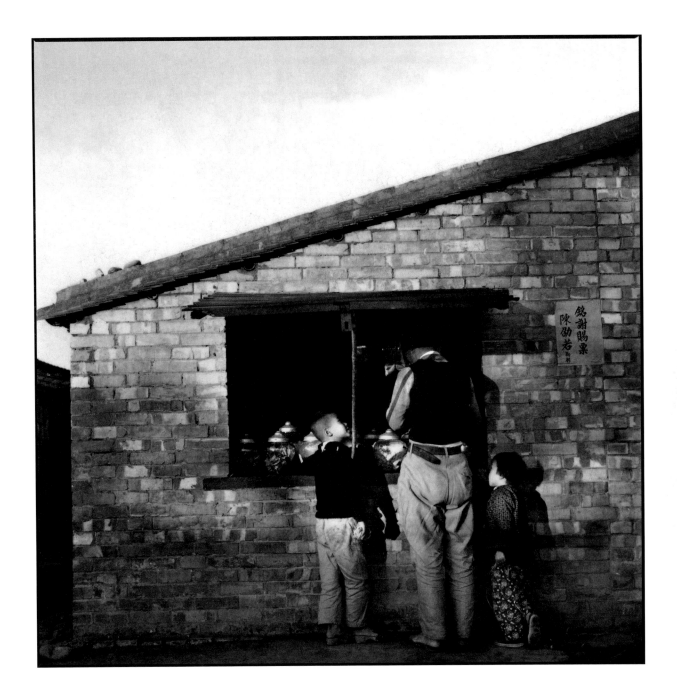

板橋
1960

板橋
———
1960

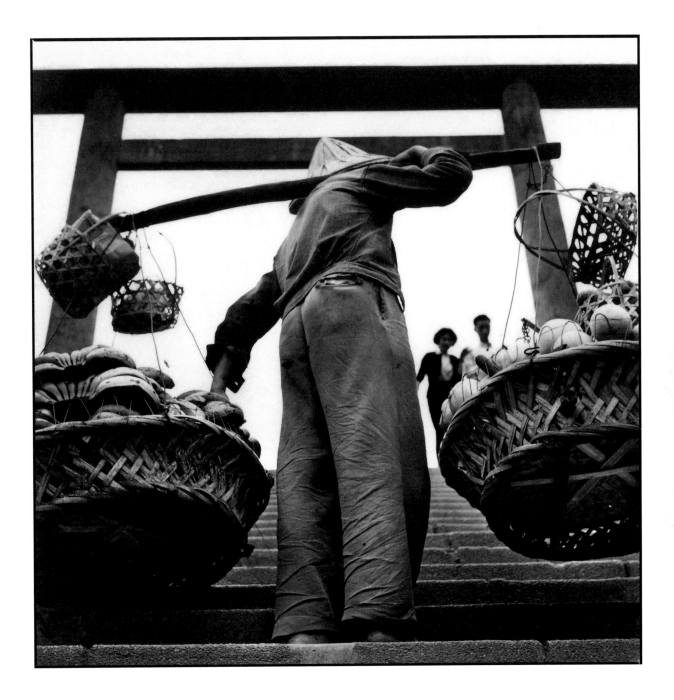

木柵
指南宮

1960

板橋
江仔翠

1960

板橋
大漢溪

1960

土城

1961

板橋
江仔翠

1961

人間

記憶

> 攝影的創作行為
> 是在極短時間完成，
> 但是心路旅程卻很長。
>
> ──姚孟嘉

存在的靈光

文 ——— 張照堂

攝影 ——— **姚孟嘉**

　　七、八〇年代的台灣攝影圈，很少人知道姚孟嘉這個名字，孟嘉本人也不認為自己是攝影家，儘管他在那個年代已經拍過十幾萬張照片，多到連他自己也沒仔細看過。當時出版界圈子只有少數人知道他是美編與民間文化工作者。他的照片一直要到1996年過世後才逐漸曝光，但仍有許多封塵中的世代記憶，依舊鎖閉在漢聲雜誌社的老舊書架上。

　　七〇年代的攝影界，主要還是沙龍與寫實兩大主流。沙龍攝影總以美景、畫意為基調，很少有變化。中上年紀的寫實派也多走自然、溫情路線，時而表現光影、線條的結合變化，時而意外捕捉現實剎那的生活情趣，許多人沉溺在鄉土寫實的浮面表徵裡。在當時年輕一輩的工作者中，姚孟嘉是少數低調、安靜、清澈的觀察者之一。

　　姚孟嘉（1946-1996），台北大稻埕人，十九歲時就讀台灣藝專美術科，經常一個人騎着陳舊的腳踏車，迢迢從台北圓環的住家直奔板橋藝專上課，他的同學奚淞形容說，他帶着瘦削、搖晃的身子，飄拂着長髮而來，經常面露彷彿天塌下來也不愁的自在笑容。

　　在學期間，孟嘉一邊在台北兄長經營的印刷廠上工幫忙，一邊得照顧中風老父的起居，奔忙之際，到學校往往一個熱氣騰騰的大饅頭就匆匆解飢，剩下的少許拿來做炭筆素描畫的擦子。同學們經常看到他獨自一人沉迷在他的畫架前，或是孤獨地蹲坐在草地，像觀音一般盤腿冥想，手中必然夾著一根香煙，悠遊在他的天地裡。孟嘉個性上的溫和、耐心、寬容與毅力，就是來自這樣的成長累積。

　　姚孟嘉畢業之後，1971年在黃永松力邀下創刊了《漢聲》雜誌，一待二十五年。為了雜誌「民間文化基因庫」的建立，他幾乎跑遍各地田野採集。他的繪畫訓練與對自然與科學的好奇及研發本性，在

姚孟嘉

1946 —— 出生於台北市大稻埕｜1968 —— 國立台灣藝專美術科畢業｜1970 —— 中華彩色印刷公司任職｜

1971 —— 進入《漢聲》（英文版）雜誌社，擔任採訪、攝影、插畫、設計｜

1978 ——《漢聲》雜誌中文版創刊，任社長職位，以「中國攝影專輯」為創刊主題｜

1979 —— 舉辦「中國童玩」巡迴展｜1981 —— 出版《中國童話》、《中國結》中文版，圖解民間技藝與傳承｜

1983 —— 出版《中國米食》，詳介傳統稻米文化｜1984 —— 出版《漢聲小百科》，推展自然文化教育｜

1986 —— 出版《愛的小百科》，倡導兒童教育深耕｜

1991 —— 雜誌型態改以《民間文化剪貼》月刊出版，建立民間文化基因庫｜

1994 ——《漢聲》雜誌獲選為「三十年來對台灣產生深遠影響的書籍」｜

1996 —— 三月四日上午九點半，因積勞成疾，心肌梗塞病逝

田野採集、紀錄、插畫、美編與組合能力上充分發揮出來。攝影雖然只是做為他記錄與說明的工具之一，但是他對人性與現象的洞悉以及美術的涵養，透過視窗，終究展現出過人的思維與慧光。

二十多年的上山下海，姚孟嘉的攝影採集涵蓋了民間生活、傳統技藝、歲時祭儀、族群文化、古蹟建築、自然生態等題材。懷有美術天份的孟嘉，其實並沒有太多時間花在真正攝影創作上。然而，當他的鏡頭焦點轉到人、生活、土地等相關議題時，他卻能越過僵化（學院派）與獵奇（學會派）式的拍照模式，帶出一種內化與視野。

關於攝影，姚孟嘉說：「好的照片必須傳達三樣訊息：第一個是對象本身的存在，另一個是我的位置，最後是我對它的感動。」以他在龍潭拍攝的一隻農民的手為例，照片的原意雖然是要呈現農夫手指上的保護環具，但他這樣的取景與置放，更顯現了肢體肌膚的創傷與堅毅，孟嘉藉由這樣的視角，傳達了他對勞動的一種凝視與尊敬。當時一般的攝影家是不會這樣拍農作的，孟嘉藉用一隻手的特寫，傳達了他所說的三種訊息：「存在、位置、感動」，十分具有現代性與啟發性。

本質的存在，是紀錄攝影的基本構因，但許多人不落實，只看到表象，因而腐淺。許多人不夠安靜，找不到自己觀看與省視的位置。許多人沒有耐心，看不到內裡的感動。孟嘉認為，攝影雖然只是紀錄的一個媒介，但也要試着超越它的解析過程，才可能看見深刻的東西，並引領閱讀的思緒與想像。

在孟嘉留下的影像中，我們看到萬華青山宮祭誕日的遊行行列，那迎面撲來的牛頭將軍巨大黑影，讓人不免愕然一驚，感受那地獄使者般的威嚇張力與撼動。而安座在鹿港媽祖廟裡的順風耳守護神，

一臉詭異、猙獰地俯視凡間眾生，嚇阻之氣直逼而來。對許多人而言，神祇不過是雕刻木塑的虛構神靈，但從孟嘉的位置上看出去，一如信仰者的虔誠仰望，神祇們竟都滿載着活生生的牽引與感動。

跟其他攝影家相較，孟嘉作品中還有一種特質，不論男女、老小，出現在他鏡頭裡的人都有些憂鬱與孤單，這些能引起他共鳴的心境，似乎也是他領悟出來的生命本質。單車女孩與機車男孩的直視或回望、老街廊裡男子們的蹲坐無語、香客捧着神靈時的憂慮與凝神、阿婆舉着香火時的沉思與默禱…。在成長、變遷、消逝的生命年輪中，孟嘉看到了無言的寂寥與堅韌，或是隱隱的憧憬與夢想。

七、八〇年代，當紀錄攝影承傳之際，有人愛以「擁抱鄉愁」為名，自影顧憐，有人想營造「失落的優雅」。孟嘉沒有漂亮的口號，他不刻意，也不會包裝，他只淡淡地說：「攝影的創作行為是在極短時間完成，但是心路旅程卻很長。」謙遜而恬淡，孟嘉只管順着自己的性情與思維拍照。

孟嘉過世後，他的摯友黃永松在一篇紀念短文這樣寫着：「人都有一個活存的精神所在，當一個人活得真實的時候，他有一個看得見與看不見的信仰，即使他是跟土地在一塊，即使人與人之間，即使他的歲月斑駁，都可以看得出來。」

孟嘉生前常喜歡引用古人一句話：「寧靜而致遠」。因為靜，因而遠。礙於現代社會的快速與紛亂，他也曾在日誌上寫下：「不能忙得像灰塵一樣，才能在田園中瀟灑走一回。」他的確在人間田野中瀟灑走一回，讓我們在他留下的足跡中，看到生命的虔誠，看到精神的所在與靈光。

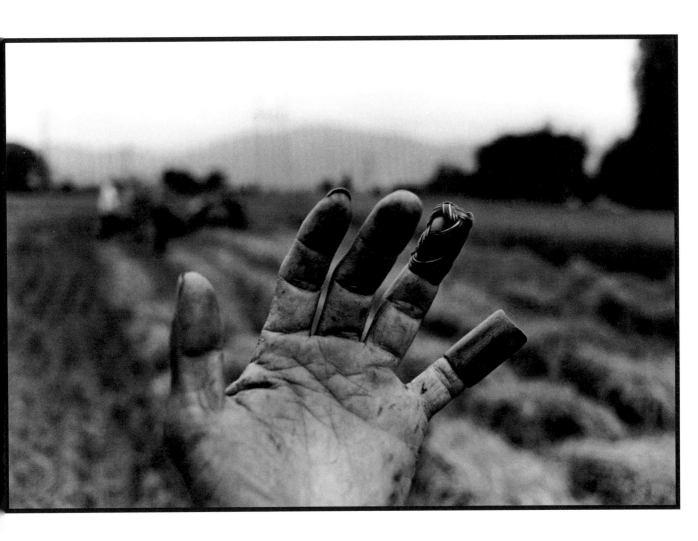

桃園 龍潭 ———— 1982

南投 埔里 —— 1977

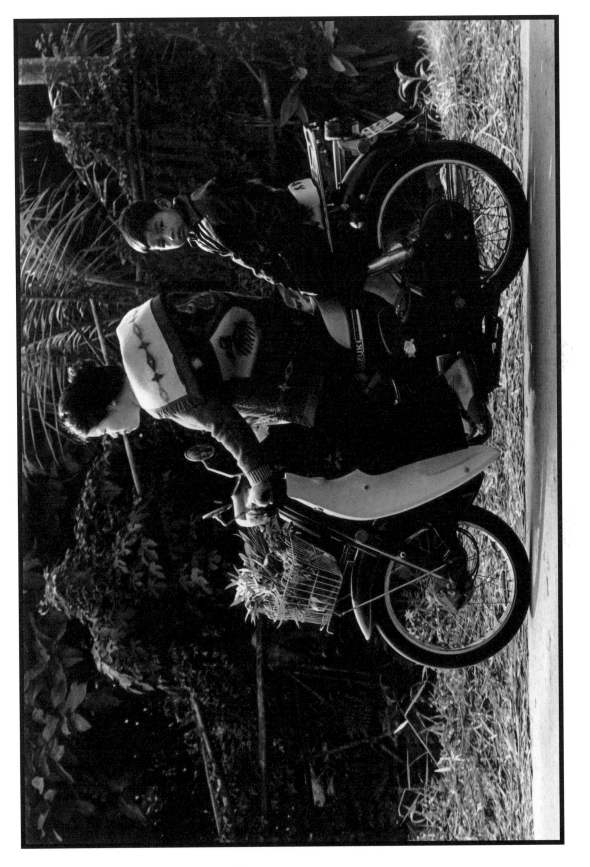

屏東 佳冬 —— 1974

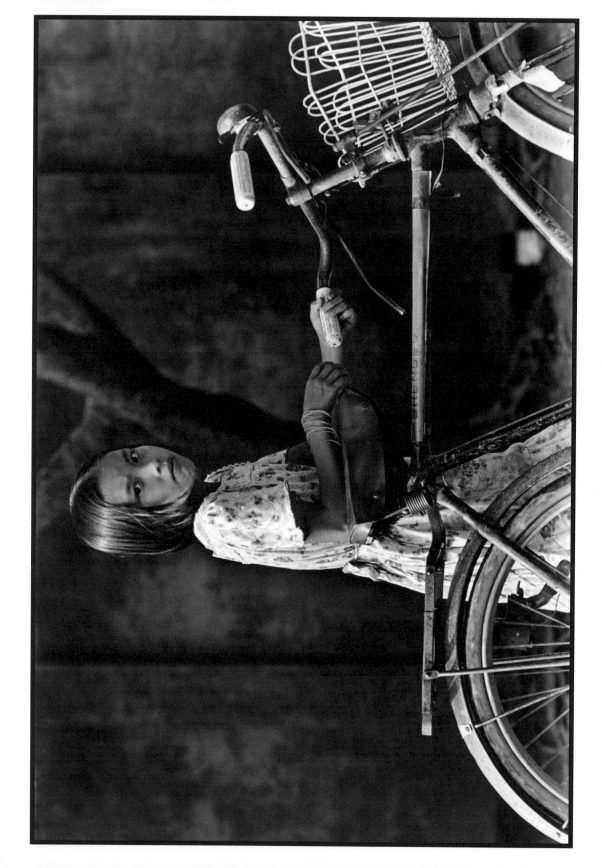

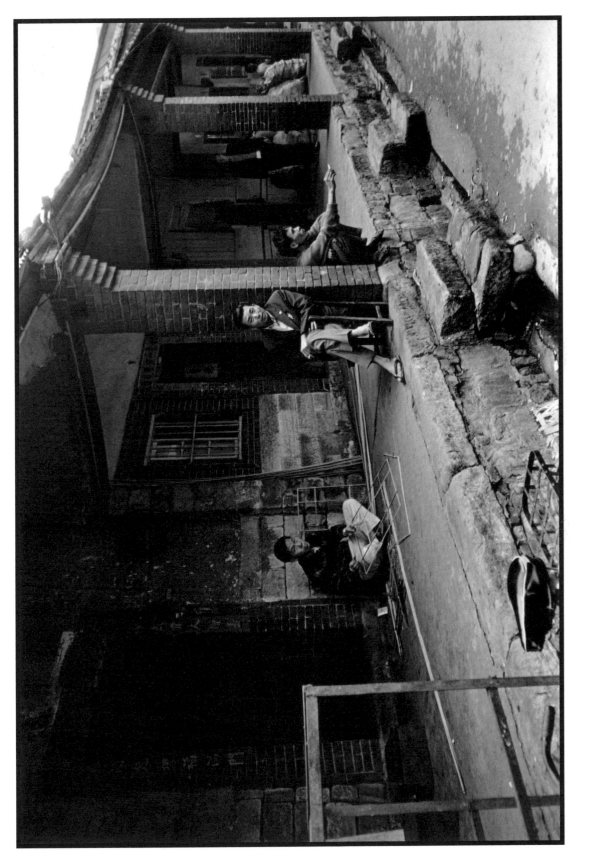

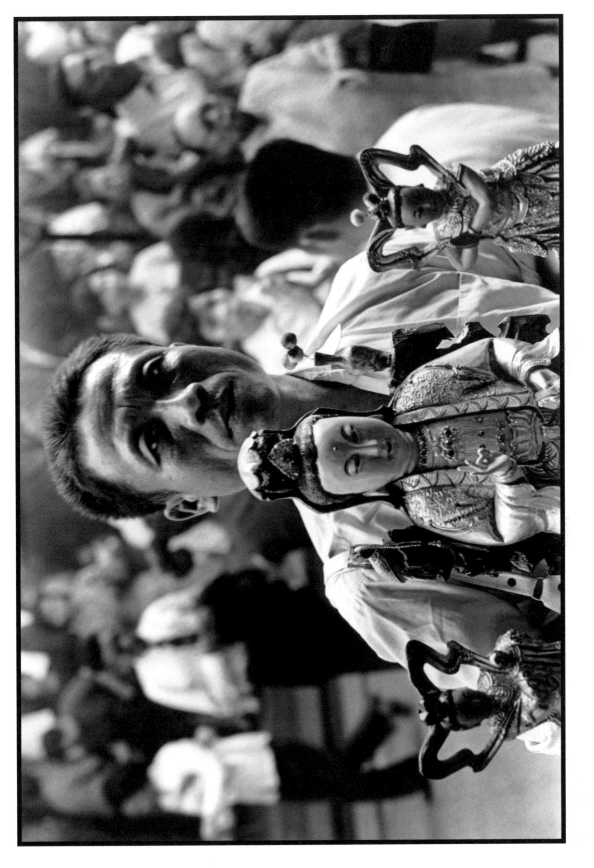

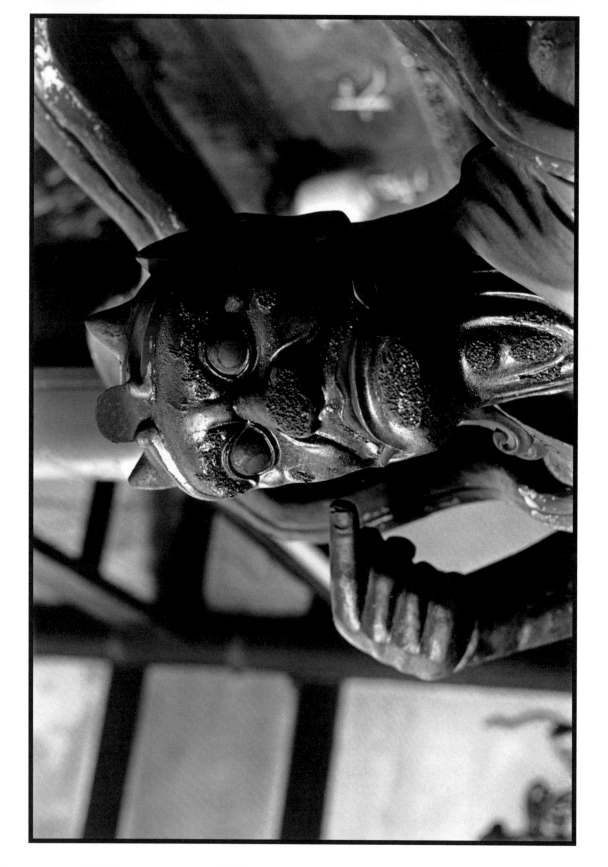

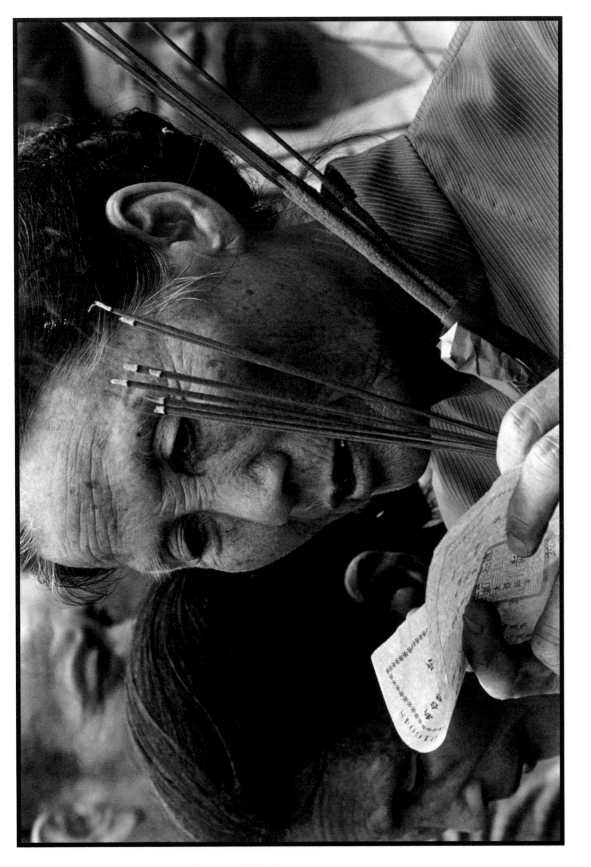

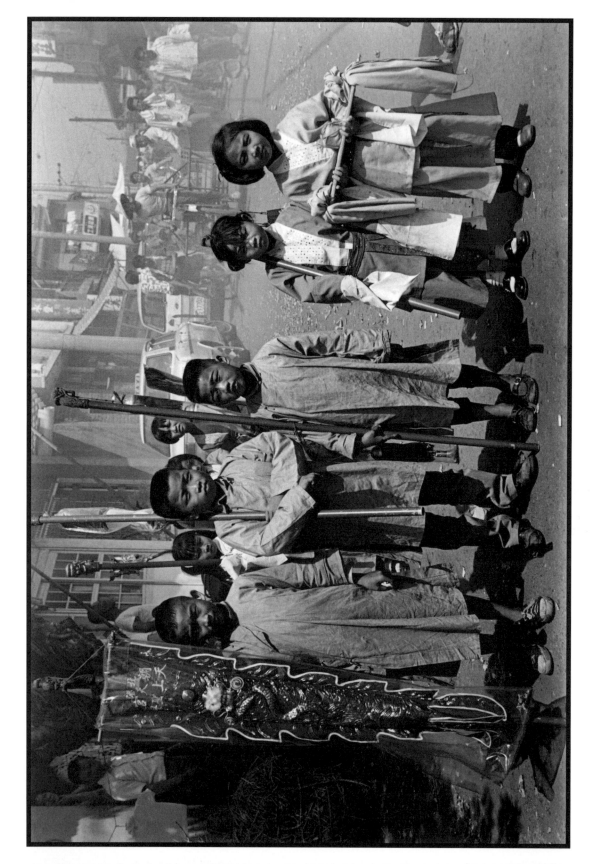

場景／一

人間　記憶

場景／二　場景／三　荒原　姿勢　儀式　迴家　對話　失魂　幽靈　蛻變　庇護　出走　日常　肖像　觀看　曝光　跨界　廢墟　暗箱　幽光

攝影既複製現實
又擺弄現實，
眼見為是，
眼不見為淨。
──張照堂

場景之外

攝影·文————張照堂

　　參與電影工作是件令人興奮又折磨的事，整個過程很新奇卻也頗為無聊。

　　總的來說，電影是模擬或變造真實的一種偽真實，觀眾在戲院中很容易無意識地被誘導、被感動，電影工作者在拍片現場中看到和感受的卻大異其趣。

　　在營造美好的攝製場景內，導演、演員努力於演繹與矯飾，場景外，工作人員的真實生活也同時在上演。如果你左眼瞪著場景內，右眼瞥視場景外，很難不發覺一切顯得很可笑，譬如場景內有人認真上演偷情、做愛，場景外有人放肆咬牙、打呼，抑或場景中有人在沒命哭喊、抽搐，場景外有人在隨性嘻笑、嚙屁…宛如場景內是個假的世界，場景外才是真的，是這樣嗎？現實與非現實的交會中，其實真偽莫辨。或許，也就在這種矛盾與荒謬的縫隙中，鏡頭得以捕捉、留住人的本性與樣貌。

　　我曾經先後參與四部電影的拍攝工作：《再見中國》（唐書璇，1974）、《殺夫》（曾壯祥，1983）、《唐朝綺麗男》（邱剛健，1985）與《我們的天空》（柯一正，1986）。為什麼這幾位當時堪稱青壯派的導演會找我當攝影師，我也覺得奇怪。之前我只拍過一些寫實又怪異的照片，在電視台雖然拍過一些紀錄短片，但是對劇情片完全一竅不通。後來一想，這幾位導演與我年紀差不多，彼此想法應該相近，在電影上也是剛起步，比較敢嘗試與冒險，無太多商業考量，再加上我這業餘攝影師的酬勞又低，所以就湊合在一起了。

　　拍電影很像是一群人到另一個時空去紮營與工作，過程中不斷有即興與意外的事發生，因而令人覺得新奇而興奮。但是，這群人大部分時間都在等待，等待天氣、等待佈景、等待打光、等待演員、等待化妝、等待工資、等待便當。等待是累人而乏味的，但也無可奈何，你無法中途落跑。無聊中，拍照似乎變成一個逃離窒息的出口。我喜歡跟小人物打交道，便經常找工作人員與臨時演員聊天，他們沒架子，更自然生動，也常有不預期的事情發生。

　　在陽明山擎天崗草地上，《唐朝綺麗男》的拍攝場景上，一群臨時演員正在休息，我走到其中三位

面前說要幫他們拍張照。他們站起來，左右兩位彎身綁鞋帶，中間那位突然在鏡頭前擺了個功夫姿勢，我迅速按了快門，事後我問他幹什麼，他說：「我表演兩下子給你拍啊。」在同一個草原上，一位扮演女主角替身的演員準備上馬奔馳而去，在副導喊「開麥拉」之前，他不知在想什麼，一臉愁鬱，呆呆站在那裡，那個表情比夏文汐動人多了，但觀眾卻是看不到的。

《我們的天空》車箱場景拍攝中，一位扮演乘客的臨時演員正襟危坐地坐在前座椅上，後面坐着一位抱嬰兒的母親，待會兒老少主角會在車廂通道上入鏡出現。這個嬰兒不聽母親的哄護在座椅上扭上扭下，掙扎哭叫，害得大家心神不寧，無法開拍。我迅速拿起相機拍了六、七張照片，只想抓住他露出半張臉的表情，再沒有比說不清楚更能說出事件的寓意吧！而在另一個場景中，一群男人正在洗溫泉，架設的強光自屋外射入，弄得池中人有點尷尬。在真實與擬造的交會之際，尷尬是必然的，尤其燈光一打，大家都會露出原形，尷尬是我們生命與生存的普遍真理。

在澎湖拍攝《殺夫》時，來了一些台灣的臨時演員，有五位扮演村姑的婦女上妝後老是聚在一起，當我走過去替她們拍照時，她們對著鏡頭張開斗亮又憂鬱的眼神，好像向你回訴青春與消逝是怎麼一回事。平時她們就像所有電影中的臨時演員一樣，不是一瞥而過就是隱匿在角落裡，毫不起眼，沒人搭理，只有在停格成一張靜照時，才真確留下逼視人的素顏。

但相機並不是萬能，什麼都能拍到，不得已時只好靠書寫與想像。在淡水拍攝《再見中國》時，因為等待的無趣，無事可做，環顧四周狀況，我寫下這樣的句子：

「淡海，夜十一時，除了浪聲，就是野孩子的笑鬧聲。一個母親哄著懷中的嬰孩說：『乖乖的，再哭就把你丟到海中間去。』有人丟過小孩到海中間去嗎？我拿著相機等待著。（1973.6.29）」

或許我們的眼睛可以就是鏡頭，大腦是感光區，被留駐或憶想的景物就在腦海中成像，最後變成記憶。在電影拍攝過程中，場景內，場景外，真真假假的狀態持續互動並行著，其實那不就是我們的現實人生嗎？這樣一想，真相、假象似乎沒那麼重要了，過於計較的話，就枉費「活在當下」的無稽與快意了。

張照堂
1943 —— 出生於台北縣板橋鎮｜1966 —— 參與「劇場」第二次電影發表會，拍攝8mm實驗影片《日記》｜1968 —— 進入中視新聞部，拍攝「新聞集錦」、「新聞眼」等系列專題｜1973 —— 擔任《再見中國》（唐書璇執導）電影攝影師｜1975 —— 參與「芬芳寶島」第一季製作，與導演黃春明完成《大甲媽祖回娘家》、《淡水暮色》、《咚咚響的龍鼓船》等紀錄片拍攝｜1978 —— 參與中視「六十分鐘」電視新聞雜誌製作，拍攝《王船祭典》、《陳達的恆春民謠》、《洪通的傳奇》、《灰窯村的子弟北管戲》、《林讚成的傀儡戲團》、《廣慈雛妓募援—青草地演唱會》等專題｜1979 —— 參與「芬芳寶島」第二季拍攝，與導演余秉中完成《古厝》、《美濃的油紙傘》等紀錄片拍攝｜1980 —— 擔任三台聯播節目《美不勝收》、《映像之旅》紀錄片系列剪輯／攝影｜1984 —— 接續三年，擔任《殺夫》（曾壯祥執導）、《唐朝綺麗男》（邱剛健執導）、《淡水最後列車》（柯一正執導）電影攝影師｜1992 —— 任職於公共電視籌委會，策劃／製作《1992台灣視角》系列紀錄片｜1994 —— 進入超級電視台工作，製作《調查報告》、《對抗生命》、《生命告白》（汪其楣、陳映真、黃春明分別主持）等報導系列｜1997 —— 國立台南藝術學院音像紀錄研究所任教

《殺夫》臨時演員 澎湖 —— 1983

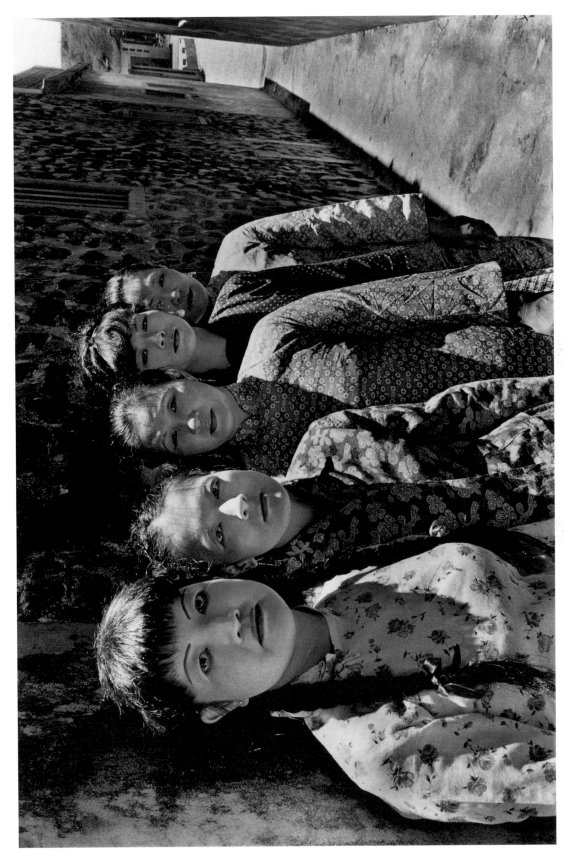

《殺夫》臨時演員 澎湖 望安 —— 1983

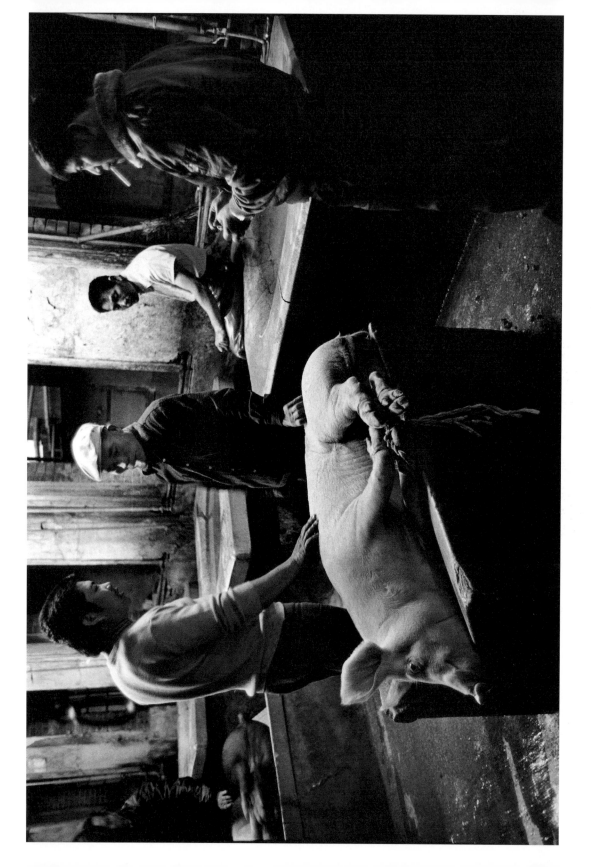

《殺夫》場景 澎湖 馬公屠宰場 —— 1983

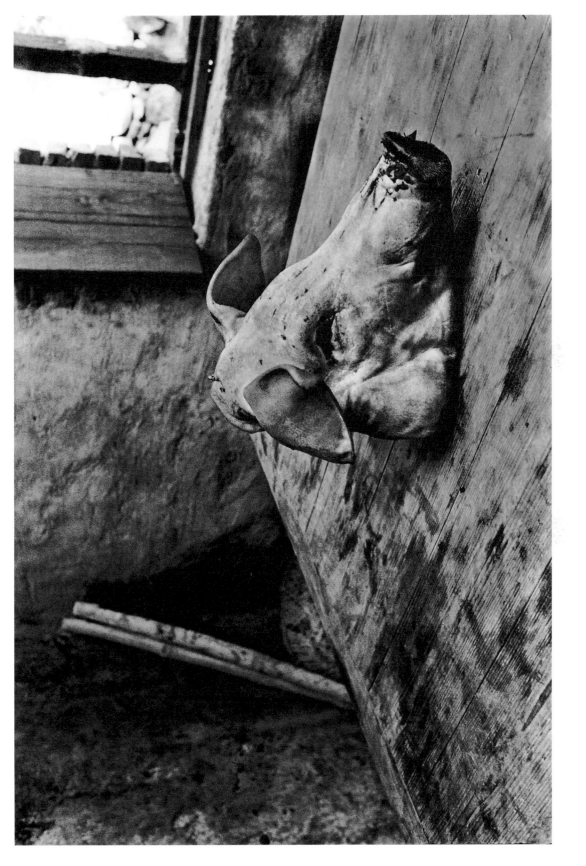

《殺夫》場景 澎湖 望安 —— 1983

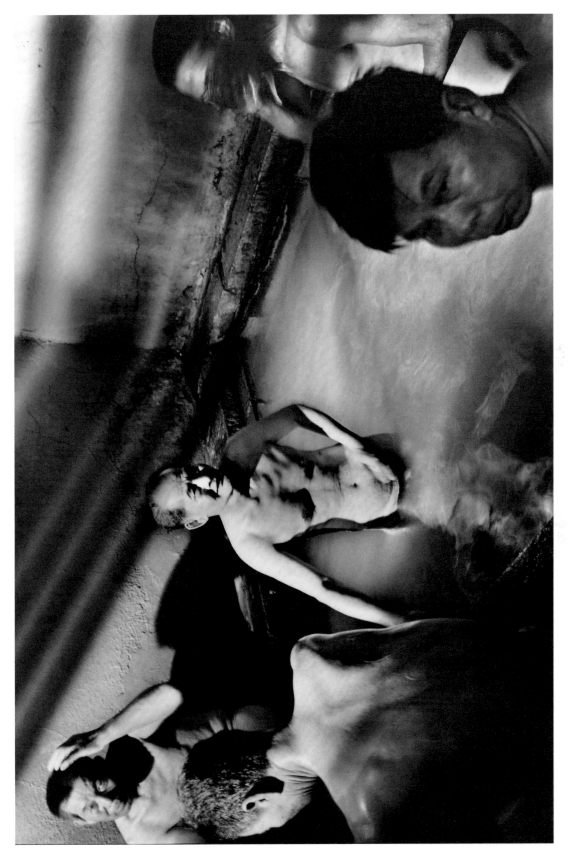

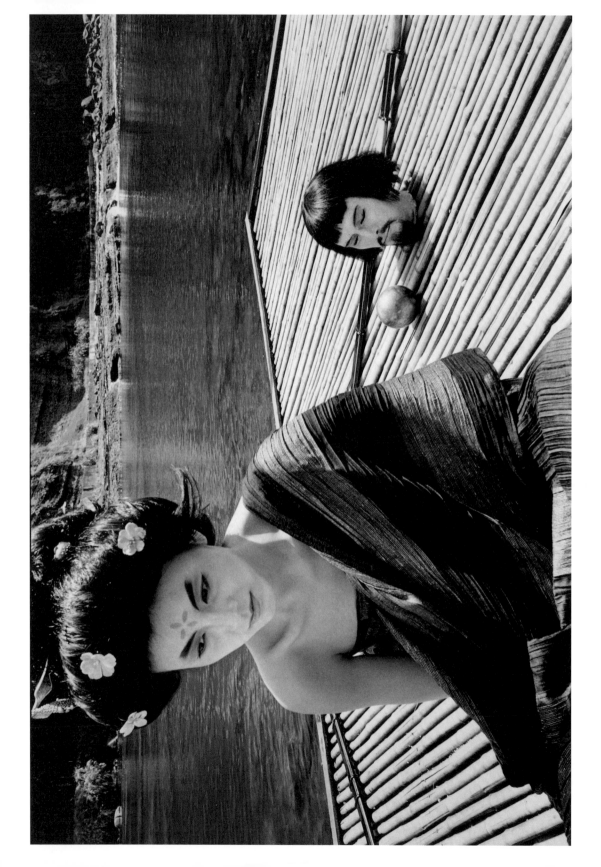

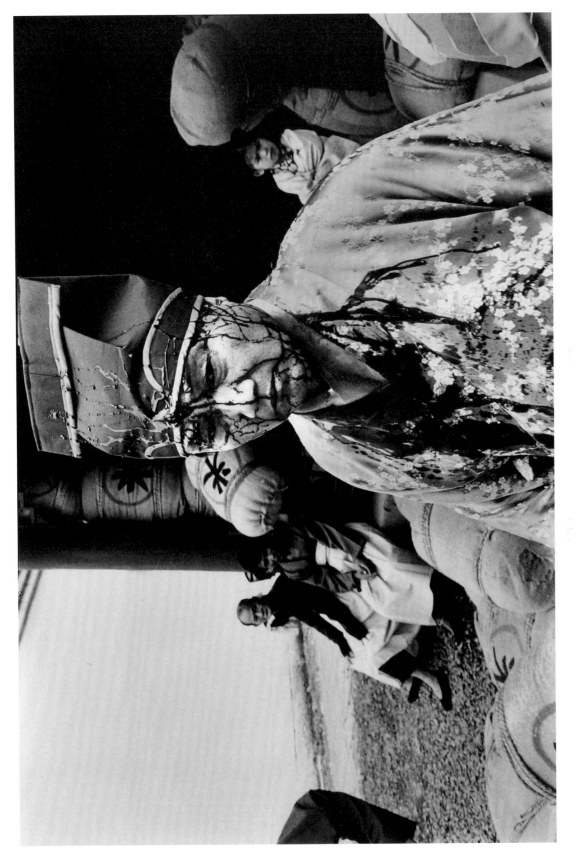

《唐朝綺麗男》臨時演員 士林 中影文化城 —— 1985

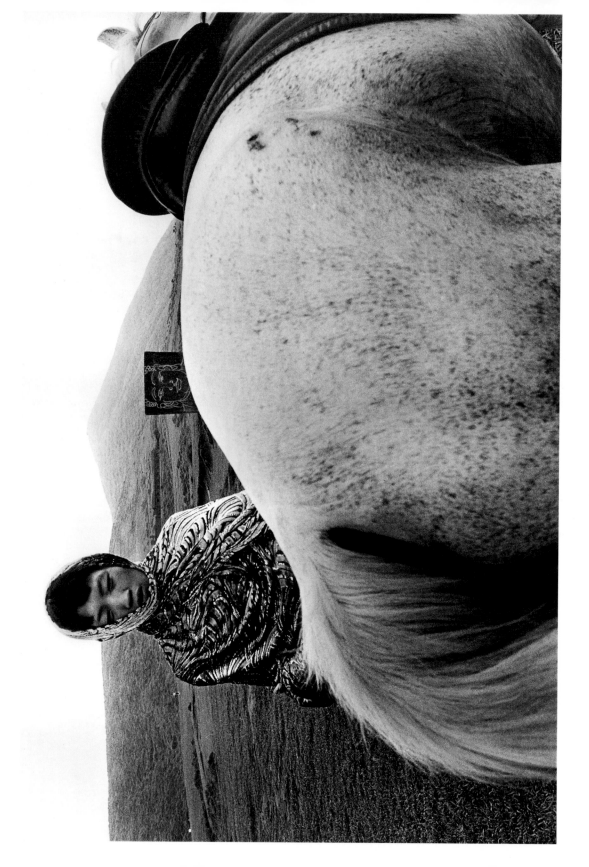

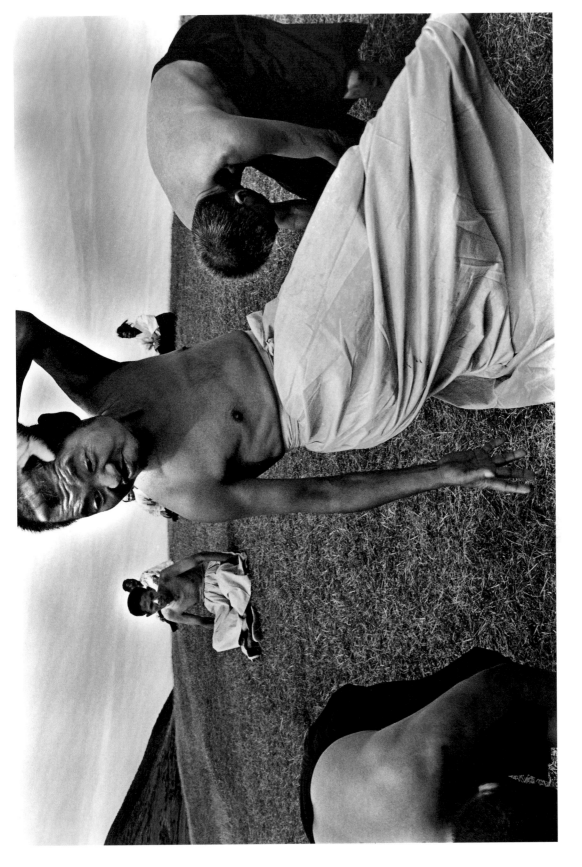

《唐朝綺麗男》臨時演員 陽明山山擎天崗 —— 1985

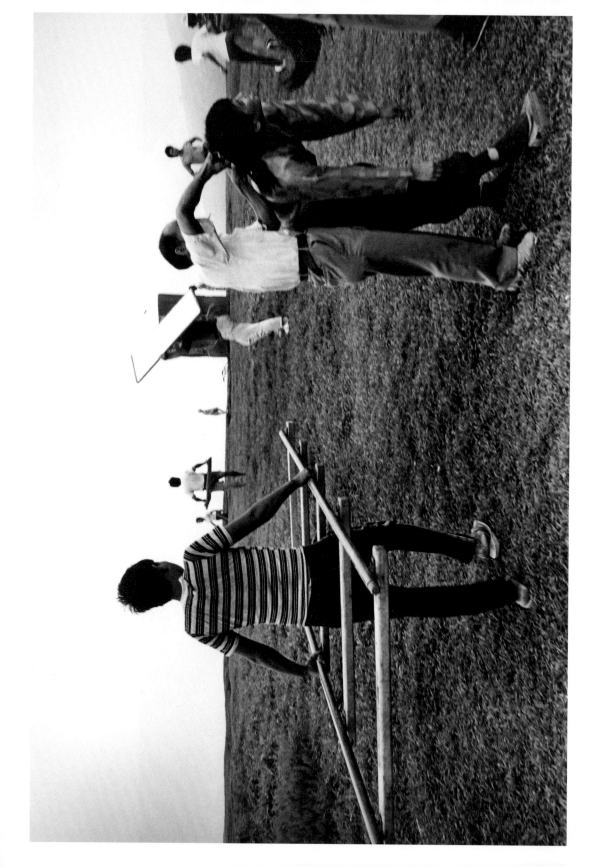

《唐朝綺麗男》工作場景 陽明山峯天崗 —— 1985

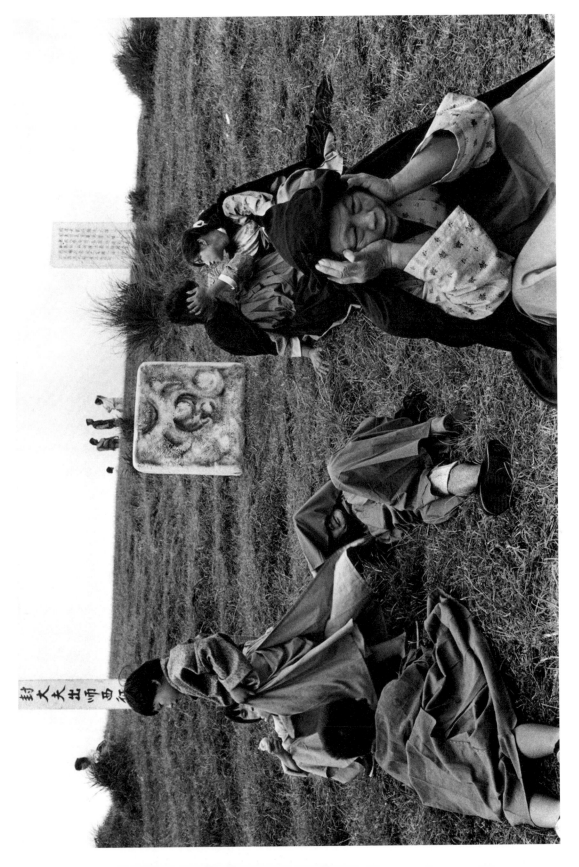

《唐朝綺麗男》休憩場景 陽明山擎天崗 ——1985

並排停車

文———陳琬尹

　　如果在2008年的某一個深夜，你行經台北市承德路上的一座候車亭，非常可能，你會看見一塊寫有「張照堂影像展」的發亮燈箱，燈箱上的照片是一位身著黑衣的男子，緊閉雙目、而頭部被不知從何而伸出來的兩隻手擠壓著，男子站立於田野中的禿白小道上，彎曲的路徑順勢將照片分成左右兩半，背景遠方有淡墨般的山影和工廠正排出的一縷廢煙。這個沒有標註時間、地點的宣傳看板，或許正引起你的困惑。

　　虛構的廣告燈箱，事實上是電影《停車》（2008）主要場景的道具設計。做為拍片生涯的第一部劇情長片，導演鍾孟宏選擇以攝影家張照堂攝於1960年代的照片，為影片中重要的視覺意象之一，這個令人玩味的致意舉動，其實也牽引出攝影家世代之間與電影製作的微妙關聯。鍾孟宏早期的靜照攝影作品，總帶有一點疏離荒漠的氛圍，在赴美接受實驗電影的訓練後，拍了幾部實驗短片和紀錄片，首次執導，也親自掌鏡，當起電影攝影師，並找來攝影家劉振祥擔任劇照師，影片完成後，兩人合作出版《滿嘴魚刺：劉振祥停車攝影書》；張照堂以攝影家的身分，在書

的序言中寫道：「劉振祥把它拍的太專業、太漂亮了。如果用的是森山大道或侯聰慧式的拍法，會不會角色就偽裝不起來？當然，這又是另一個話題了。」張照堂調皮的說法，彷彿以為大家忘記了他也曾經是四部劇情長片的電影攝影師，電影攝影師的職責理應讓鏡頭下的角色「完美偽裝」，但是張照堂身為一個拍照的人，卻又禁不住地想要解構眼前的一切。於是，我們可以看見在他擔任《殺夫》（1984）、《唐朝綺麗男》（1985）、《淡水最後列車》（《我們的天空》，1986）的電影攝影時，捕捉於場景之外的凝止片刻，如何散發著與電影本身全然不同的光彩。

　　按下快門鍵，照相機「喀嚓」一聲擷取的是幾分之幾秒鐘的瞬間，往往手持照相機之人隨即便會從抓拍的姿勢中鬆懈下來，得以繼續用銳利的目光察覺眼前不安分的種種細節，而這與電影攝影師的工作如此不同，一旦按下錄製鍵，電影攝影師就得活在觀景窗（或是監控螢幕）的世界裡，目不轉睛直到導演喊「卡」，才得以將肩頭上的機器卸下，離開電影裡如夢似幻的想像。同樣一個指頭間轉瞬的小動作，拍照者得以預知自己的時間終了，而電影攝影

陳琬尹｜1988年生，台中清水人，國立台南藝術大學動畫藝術與影像美學研究所碩士，現任藝術雜誌編輯。

者開始漫遊在無數的時間頓點裡，等候突如其來的指令。面對掌控機器的不同時間體感，張照堂如何同時在片場身兼此兩種身分，我猜想那份唯一可能──他肯定是個非常分心的電影攝影師吧。

　　想像「拍照者」與「電影攝影者」所擁有的不同體質，再對身兼導演與電影攝影師的鍾孟宏、曾經也是《戀戀風塵》（1986）劇照師的劉振祥，以及擔任電影攝影師，卻又拍著不是劇照也不是側拍照的奇怪照片的張照堂展開聯想，兩張相距四十年的面孔浮現腦海。1970年張照堂的16厘米自拍實驗影片《剎那間的容顏》，念頭起自某個百無聊賴的深夜，張照堂架起攝影機自拍，影片中許多左右上下晃動的、時而模糊卻又有時擠眉弄眼古怪神情的自我表演，盡是一種極不安、躁動的精神狀態；2010年，鍾孟宏的第二部劇情長片《第四張畫》，影片結束於主角小翔正準備著手完成一幅自畫像，攝影機就此定著於他直視鏡頭的畫面，原以為已靜止完結的影像，卻又極緩慢地，順著小翔眨眼、低下頭去的動作，運作起來。孩童清稚臉孔所自然流露而出的哀傷和殘酷，延續著男人深夜癲狂式

震盪腦袋的迷惘。

　　2014年秋天，北美館展出張照堂攝影回顧個展，一幅1983年攝於《殺夫》拍片現場的一顆大豬頭，彷若還未完全死去地落在木桌板上，使我想起《停車》裡那粒浸泡在廁所洗手台的新鮮魚頭；隨即暈眩地感到那一個2008年沒有標註時間、地點的「張照堂影像展」，多像個奇怪的暗語。

　　再一次，《停車》的片頭，帶我們回到那個空無一人的深夜承德路，男主角張震沮喪地在燈箱看板前轉過身來，隨即筆直地走出鏡頭之外（迎接一個將使他精疲力盡的午夜），正當我們可能要誤會張震將他的影子遺留在廣告燈箱上時，才發現那是張照堂於1962年在板橋拍下的無頭人系列照片之一。或許「拍照者」與「電影攝影者」所擁有的不同體質，必然使他們成就各自的照片和影片，不過，任何喜歡提起相機拍照之人，都曾共享那一份俗凡日常裡意圖排解空虛的一絲落寞，那是張照堂照片的言外之意，也是鍾孟宏電影裡的言下之意。

場景／二

攝影表達了你的關心與開心，除此無他。

──葉清芳

狗眼人生

攝影·文 —— 葉清芳

葉清芳

1960 —— 生於台北縣瑞芳鎮 | 1983 —— 畢業於世界新聞專科學校 | 1986 —— 進入《時報新聞周刊》任職攝影記者 |

1987 —— 首次攝影個展「殘影解像」，台北爵士藝廊 |

1990 ——「看見與告別」九人聯展，台北誠品藝文空間 |「人間異像」四人展，台中金石藝廊 |

1992 —— 調任《中國時報》、《中國時報周刊》香港新聞中心攝影記者 | 1994 —— 參加「中港台當代攝影展」，香港藝術中心主辦 |

1997 ——「放浪人生」攝影個展，法國巴黎La Laverie畫廊 | 1998 —— 首次繪畫個展「好吃鵝」，台北鴨肉扁小吃店 |

1999 ——《現實、極光、邊緣》攝影集出版 | 2001 —— 開設「芳芳大酒家」(台北同安街 / 南昌街交界巷弄)，專賣自家牛肉麵與燒烤滷味 |

2002 ——《2003ㄙㄇㄧˋ·想像》生活筆記出版 | 2004 ——「凝視─被注視」葉清芳元素攝影個展，台北市長官邸藝文沙龍 |

2005 —— 六月十五日因嗜酒長日，肝病復發猝逝

今天早上，我把自製的書籤夾在《國境之南、太陽之西》第65頁，就沒有再看下去了。長期失眠，晚上精神特別好，看書到早上，過著自由但看起來無所事事的生活。朋友、家人不知都在忙什麼，近年大家過得並不怎麼好，許多令人難受的事折磨，舜晟提早意外離開了，為此我傷心一段時間，這種難過近似我父親過世時的心情，我總是敏銳易感，每天醒著就需要一點點慰藉。

1998年初，我從香港、巴黎重新回到台北以後，仍然無法適應報社的辦公室文化，幾經折騰，我選擇暫停腳步，想想事情，做點其他的事，確定自己想再繼續拍下去、走下去的意念。

2001年離開報社，直到2005年，我徘徊在自己的「芳芳大酒家」、「巴黎公社」、「鴨肉扁」之間，朦朧尋找生活的答案。

當中我最快樂的一段時光，是養了一隻剛出世的台灣土狗 "Noire"，就是法文「黑色」的意思，朋友不會念法文，就乾脆叫牠「兩碗」。我為牠精心畫了一個豪宅的設計圖，並親自打造完成，夏日傍晚為小小的牠洗澡，帶牠散步四處晃，是最單純快樂的時光。由牠，我才看到——狗眼人生。

事實上，人從愛與慾的感受中，面對平常生活的存活是一件難事，生與死是人生的必然，如何在短暫的生命裡，盡情燃燒，放出火花，生出火花，延延續續是人的宿命。兩碗不必煩惱於此，五個多月的牠不小心走失，那時候我微醉，在朋友起鬨時沒有看緊牠。為此我又傷心一陣，有時還會夢到牠。

我喜歡誠實面對自己，不在乎別人的看法，我就是我。作為一個喜歡攝影和藝術的工作者，社會—藝術，藝術—生活，或許（我也只喜歡這樣）創作就是如此。我不反對攝影、繪畫、藝術的意義，但我受不了有些人把它當成偉大的事業，或是扭曲自己迎合世俗的眼光。

攝影其實應該很簡單，它有反省，它有藝術、美學、記錄、社會、新聞、生活⋯，就如同繪畫、文學、電影，它是存在，且有著積極的成分，但可做不可說，說多了，就表示你做的太少。

————2005年6月

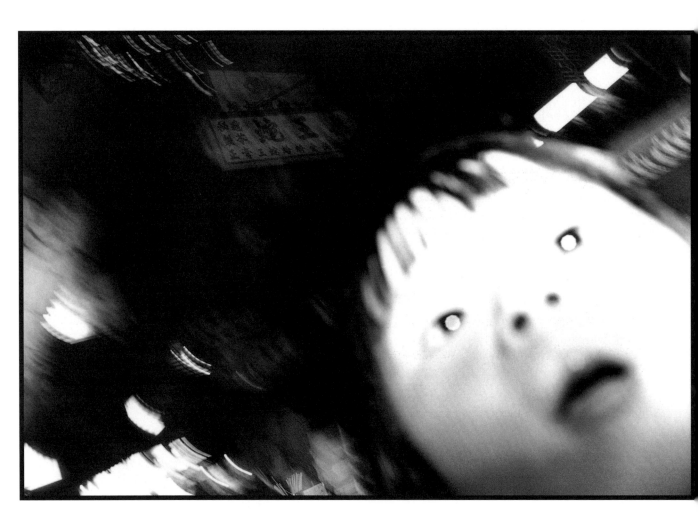

台北 —— 1989

台北 ——— 1999

台北 —— 1990

台北 —— 1990

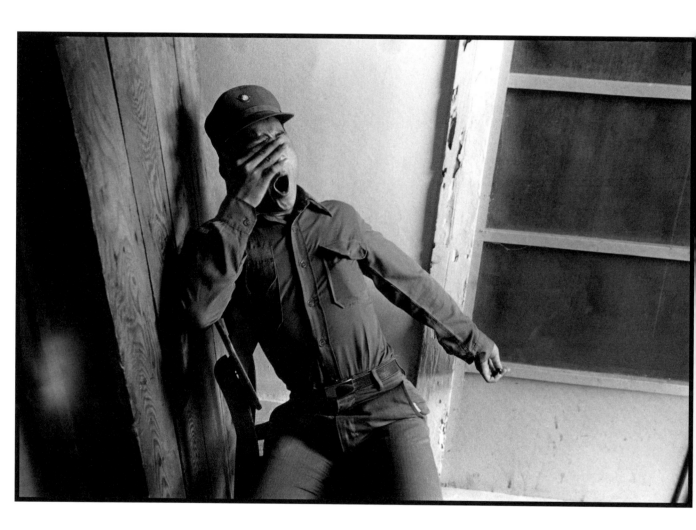

台東 ——— 1982

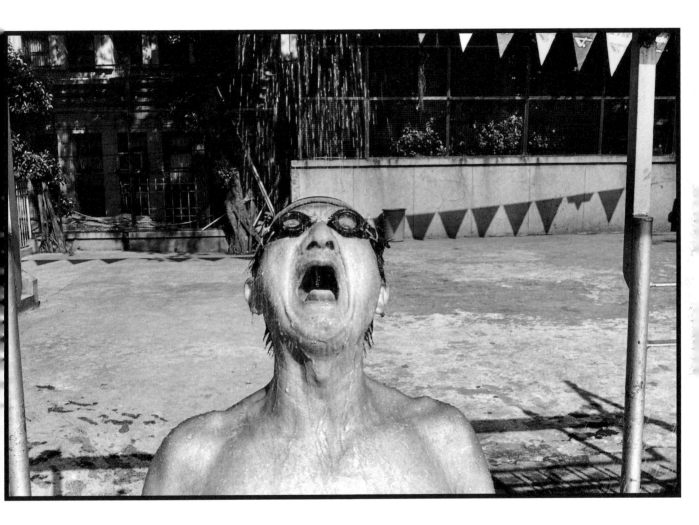

台北 ——— 1990

台北 立法院 ——— 1986

台北　中山堂 ——— 1988

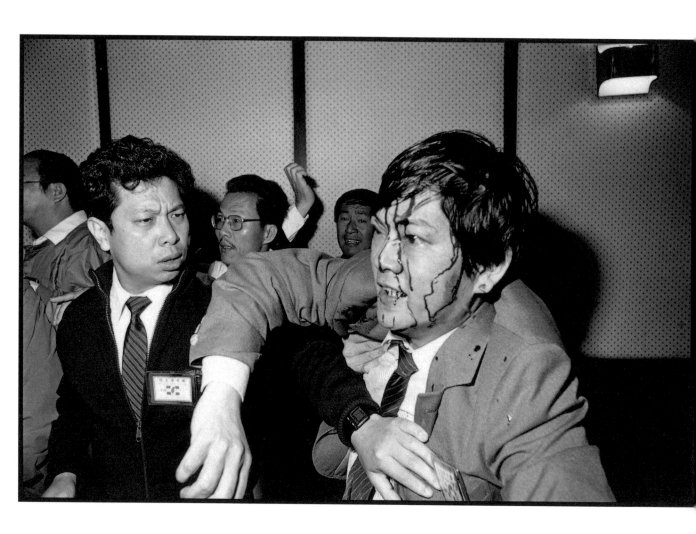

台北 中山堂 ———— 1988

台北 立法院 ——— 1987

台北 —— 1987

台北 ———— 1987

溫暖的本色

文 ——— 李三沖

台灣在1987年七月解嚴，對許多人來說，解嚴前後那幾年，應該是一段忙碌、踏實而又充滿希望的美好日子，也是一段令人難以忘懷的日子。

那陣子，台灣的社會運動非常蓬勃，充滿活力。感覺上，長期被囚禁在戒嚴體制中的被迫害者，似乎在一夜之間都從牢籠中掙脫出來了。單單是1987這一年，全台各地的遊行、示威、抗議、請願等活動，就超過三千件，平均一天將近十件。當時的示威現場，主要有三種人，一種是示威者，一種是警察，另外一種就是媒體記者。

每天，當遊覽車把示威群眾載進台北，鎮暴車也把一隊隊鎮暴警察載進台北的時候，各路的媒體記者也已經到達示威現場，準備展開一天的採訪工作。我與許多朋友就是在這樣的場合認識的，包括清芳。

一開始的時候，清芳就給我留下相當深刻的印象。一方面是他的扮相很引人注目，那時候他常穿著一件綠色軍用夾克，留著一頭烏黑油亮的長髮，兩撇整齊清爽的八字鬍子，圓圓的鏡框後面，兩顆眼珠閃閃發光，整體上的形象很鮮明，有一種翩翩美少年的丰采。而且，在工作上，他的態度比較篤定，比較從容，似乎不會受到現場氣氛的影響。不是那種衝動忙碌型的，不會顯得緊張。在想像中，要這麼做好像很容易，其實，曾身歷其境的人都知道，這並不容易。但清芳做到了，他可以在兵荒馬亂的騷動中，不慌不忙去拍他想拍的東西。這種沉穩而優雅的工作方式讓我很佩服，我甚至覺得這樣的風格帶點美感。雖然這也許不是其他的攝影記者所講求的東西。

現在回想起來，那時候的街頭攝影工作，其實有它辛苦的一面。一方面是因為幾乎天天要上街頭，另一方面是因為街頭攝影的工作重點之一，是警民對峙或警民衝突的狀況。為了拍這些場面，攝影者往往必須守在兩者之間，現場一有騷動，攝影者就要立即跟著動起來，隨著街頭活動本身的韻律而動，而這裡面包括身不由己被人群推著走，包括被警棍打、被鎮暴車用強烈水柱衝擊、被群眾丟的石頭或鐵罐子擊中，而且要想辦法在這種惡劣的情況下持續進行拍攝的工作，體力上和精神上的消耗量都很大。

但是，我認識的這一群街頭攝影者都不覺得累，或者說，都沒有表現出累的樣子。也許是因為當時大家都還年輕，身體承受得了。但我覺得，真正的原因應該是當時我們對台灣的社會運動充滿期待，都希望那個不合理的政治

李三沖｜1980年代綠色小組核心成員之一，曾參與綠色小組影片數位化、拍攝紀錄片《我們為什麼不歌唱》，現為「嘉蘭報告紀錄小組」成員。

體制能夠被衝破，各種不公不義、不人性的社會現狀能夠被加以改正。這些人都想用手上的攝影機為這場變革付出一點心力，做出一些貢獻。是這種共同的理想與熱情使得這些人在工作上那麼投入，也是這份共同的理想與熱情，把這些人在往後的日子裡凝聚得更為緊密，變成志同道合的好朋友。

另一方面，這些人似乎都喜歡喝點酒，好像叛逆的血液要有酒才會流得更順暢。因此，工作之餘也常常聚在一塊喝酒。在一天的街頭活動結束的時候，往往會有人問說，晚上要在哪裡集合，讓我有時候會有種錯覺，好像白天上街頭工作，是為了晚上可以一起喝酒。那時候這群人常去的地方，我現在想得出來的有師大路的六福客棧、林森南路的龍門客棧、八德路鐵路邊的小吃攤、基隆路／敦化南路口的喝一杯、和平東路的攤，以及阿才的店。

在這種夜晚的聚酒活動中，清芳一開始就是核心分子。雖然在酒場上，清芳除了酒量好、對下酒菜頗有研究外，似乎沒有太特殊的表現。比如說，他沒有同報系的高重黎那種銳利與爆發性，沒有《自立報系》的侯聰慧那麼愛搞怪、搗亂，沒有《前進周刊》的阿才（余岳叔）那麼風趣爆

笑，也沒有《人間雜誌》的蔡明德那種令人難以承受的依依不捨之情。

清芳雖然沒有什麼突出的動作，甚至不太講話，但他卻也一直是場面上的一個焦點。我慢慢感覺到，那是因為清芳個人有一種特質，那是一種溫和、溫柔、溫馨的特質，即使他只是默默坐著喝酒，你也可以感覺到這種特質所流露出來的人的溫暖，使你自然會去注意他，並且樂於接近他。清芳之所以有這麼多朋友，多年來，這些朋友之所以一直喜歡與清芳相聚，我想也許就是因為他是一個讓人感到溫暖的朋友吧。

這樣的人格特質本身，其實就是一種美，而清芳之所以那麼讓人懷念，正是因為他是個充滿美感的人。這種美感也許曾經摻雜過頹廢、放縱、喧囂、狂野的成分，但始終沒有失去他讓人感到溫暖的本色。

清芳曾用他的美感陪我們一起走過那個美好的年代。現在，清芳走了，那個時代也早已結束了，但是，清芳帶給我們的美好感覺會繼續留在我們的心中，不會隨著時間與死亡而消逝。

場景／三

電影是導演製造的一場夢，
而劇照是開啟夢境的
那把鑰匙。──
──劉振祥

內在場景

文 ——— 陳琬尹

攝影 ——— 劉振祥

再尋劉二十

在一個數位攝影技術氾濫成災時代，人們隨身或多或少都擁有一個能夠捕捉影像的機械產品，這樣年頭裡，若要再描述一個人如何地喜歡拍照，顯得是件有點不合時宜的事情；每一代曾經在青少年華著迷於按下快門的人們，都可能會在某一天，突然清醒地意識到：一張簡單的好照片，是否從來不曾為自己的觀景窗停留？「問劉二十」是劉振祥於1983年在爵士藝廊舉辦的第一次攝影展，也是他向年屆二十歲的自己探問，而這一問，似乎花上了他往後三十餘年的時光，游移在不同領域的攝影創作路上，緩緩地找尋答案。

劉振祥最廣為人知的身分，是活躍於黨外運動時代的攝影記者，與侯聰慧、葉清芳、高重黎、潘小俠、梁正居等人被視為1980年代的台灣新紀實攝影典範，曾在《時報新聞周刊》、自立報系的「政經研究室」以及《台北人》攝影月刊，發表許多報導攝影作品。1985年，因攝影師陳懷恩的引薦，劉振祥加入《戀戀風塵》（1986）的劇組，擔任劇照師，鏡頭下王晶文與辛樹芬身著制服，前後相依地走在山城鐵軌上的青澀模樣，已成為台灣電影歷史裡的一抹濃烈鄉愁；1997年，藝術家吳天章援引這張劇照進行改製的《戀戀紅塵》，也開啟日後吳天章與劉振祥攝影工作室合作的契機，現在劉振祥位於安和路一處地下空間的攝影工作室裡，牆面掛著就是與吳天章合作之後的《同舟共濟》（2002）。

除了與雜誌週刊、電影導演、藝術家合作之外，若要細數劉振祥持續最久的拍攝題材，則屬由林懷民帶領的雲門舞集。1987年，雲門舞集十五周年活動找上劉振祥幫忙拍照片，隨後雲門舞集宣布暫

停活動，而三年後的復出舞作《我的鄉愁，我的歌》則正式成為劉振祥與雲門舞集長達二十餘年共事於幕前幕後的合作開端。從街頭紀實到電影劇組，劉振祥拍照的身影進入劇場與舞台，在雲門舞集之外，也為1990年代的表演工作坊、屏風表演班等劇團留下彌足珍貴的演出紀錄。

走過1980、1990年代跨足不同領域的攝影時光，劉振祥於2008年與電影導演鍾孟宏合作的劇照攝影，無疑再為他的影像生命，增添了一筆奇異詭怪的光輝。

2006年，鍾孟宏以紀錄片《醫生》受到矚目，風格強烈的黑白影像，直追著一位幼子自縊的醫生，如何面對充滿矛盾的生死牢籠；2008年，鍾孟宏從第一部劇情長片《停車》開始，邀請劉振祥擔任劇照師，這段合作關係一直延續至《第四張畫》（2010）、《失魂》（2013）。在鍾孟宏的電影敘事中，暗藏著一股瀕臨崩潰邊緣的暴力，而劉振祥為電影所留下的照片，總能夠將那份令人不安的恐懼，透過一個眼神、人影、殘破的物件，甚至鏡中交疊的反射，為電影留下註腳。

大學時代就著迷於攝影的鍾孟宏，曾經在阮義忠的工作室學習暗房沖印，並於大學畢業後，赴美國芝加哥藝術學院學習拍電影，他曾經表示，大學時期就對劉振祥攝影作品中，一股冷靜和帶有原爆力的角度印象深刻。令人意外的是，多年後開啟兩人合作契機的，既不是雜誌媒體、也非電影製作，而是一個房車的電視廣告。如今，回憶起兩人相識的景象，劉振祥說第一次知道鍾孟宏，是因為他在廣告界的名聲，某次機緣，兩人被廣告公司一起找去開會，進而開始共事。劉振祥提起一個令他印象深刻的廣告案，不經意地也指出了兩人未來在電影拍攝現場的工作角色：「那是一個冷氣機的案子，鍾孟宏找了一個國外舞者、搭設一間漂亮的廚房，讓舞者在廚房裡跳舞，表現出很享受冷氣的樣子，然後我用照相機順著攝影機的運鏡，抓拍舞者的瞬間，他再將這些照片剪接入畫面裡，讓影片有不同的動靜效果。」

照相機與攝影機於拍攝現場的功能互補狀態，在鍾孟宏的電影攝製現場也不時會出現。「有時候導演不確定眼前的場景拍出來後會是什麼感覺，所以會想要從我的照相機裡，看看現在是什麼狀況，或是，還有沒有什麼不同的角度。」劉振祥說同樣的情況，也發生在當年與侯孝賢合作的時候。當大型電影攝影機活動不易，意外地使機動性較高的劇照師，成為導演在現場的另一對眼睛。

觀看鍾孟宏的電影，很難不去想起他身兼導演與電影攝影師的雙重身分，「幾乎沒有電影攝影師可以跟鍾孟宏合作，因為他要的東西只有他自己知道，所以別人的角度永遠差了那麼一點。」與鍾孟宏合作三部劇情長片後，劉振祥如此提出他的觀察。這使人不禁好奇，何以維持著一貫強烈個人影像風格的鍾孟宏，打從一開始就對於劉振祥的劇照攝影有著全然的信心？

或許翻看三十多年前，那本出版於劉振祥首次攝影個展後的集子《問劉二十》，可以找到一點答案：一隻牲畜圓渾張大的眼珠出現在人群交錯的腳邊縫隙間、貨車車窗外因玻璃汙點而模糊的女性面孔、一輛停駛客車內祖孫沉沉地睡著，而夾坐其中的少女倚著車座向窗外發呆，前座則是從黑暗中伸出一隻緊握窗沿的手臂，這些不帶有明確訴求意圖的照片，擷取了現代生活的發愣片刻，不約而同地呼應著鍾孟宏電影中的苦悶與失衡。

年過半百的劉二十，在經歷了新聞現場、電影劇組、舞團演出和劇場表演等各類攝影工作的長年磨練後，仍可在他為鍾孟宏的電影所留下的照片裡，看見年輕時，按下快門的生猛力勁。

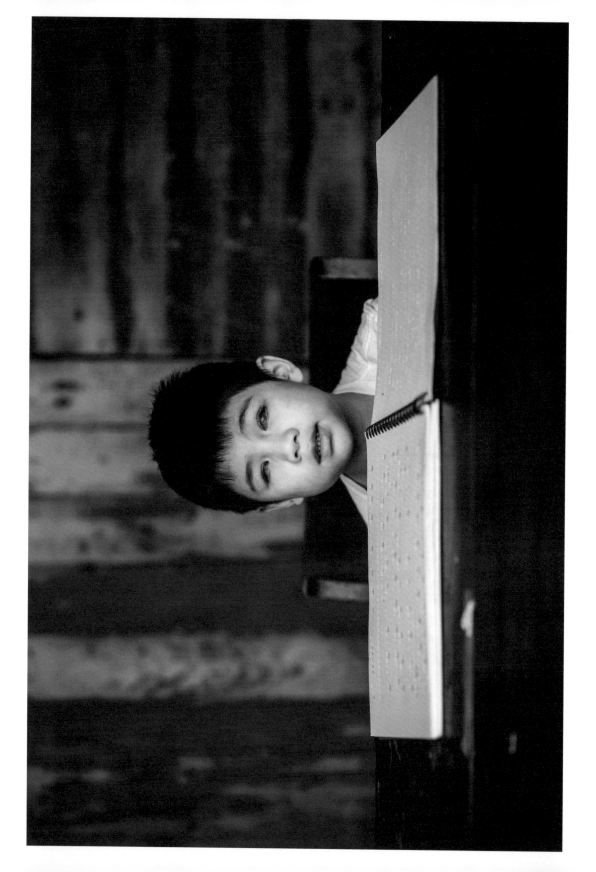

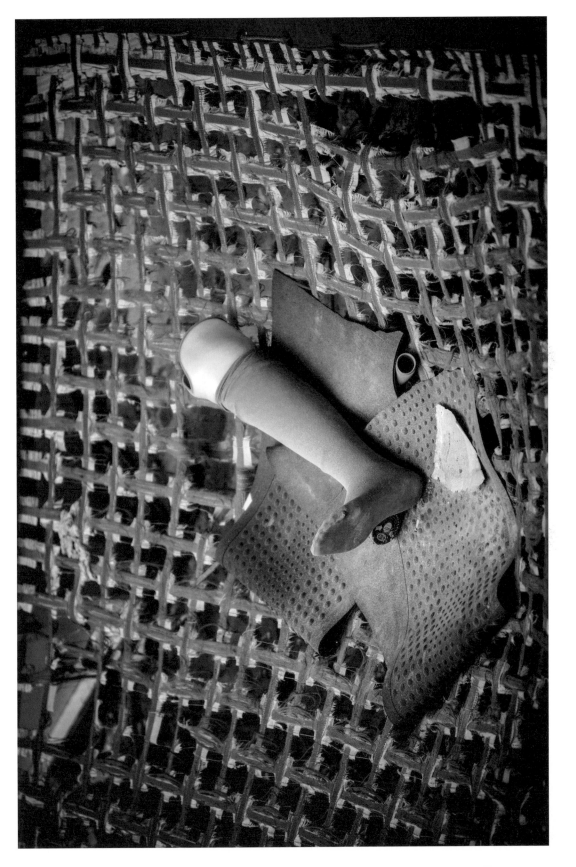

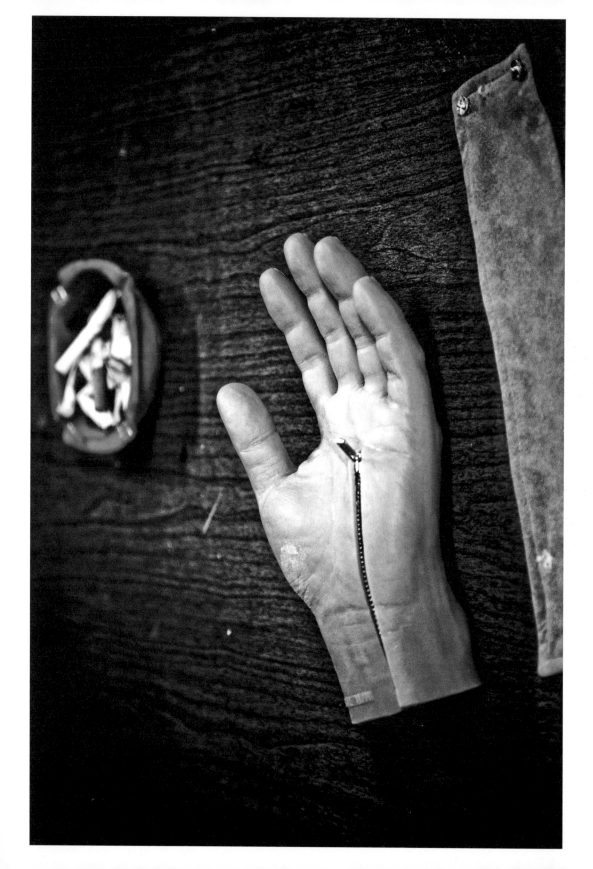

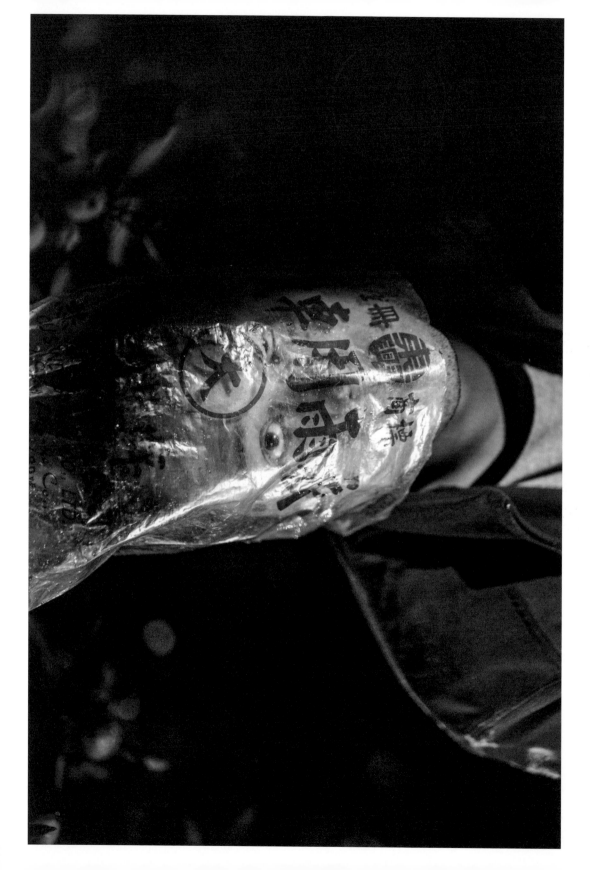

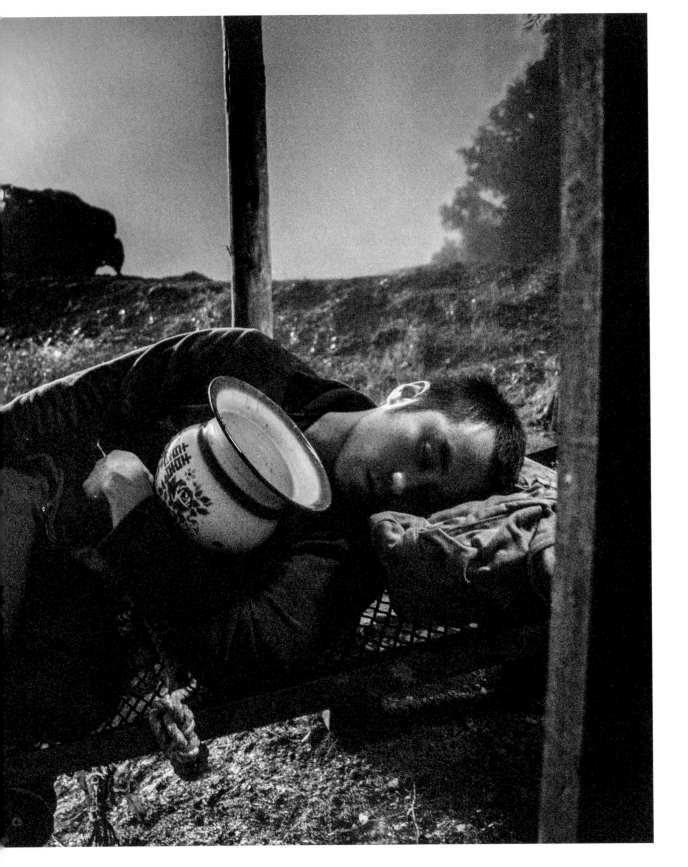

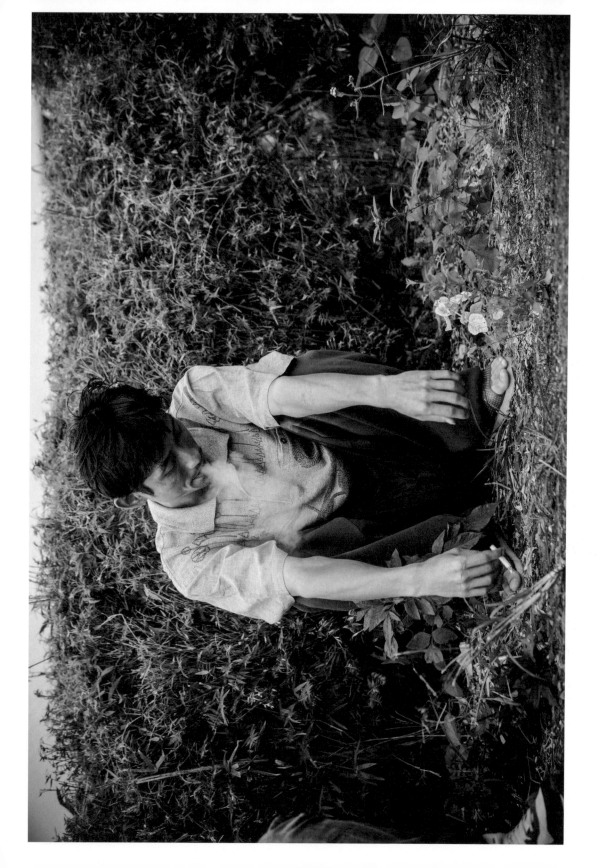

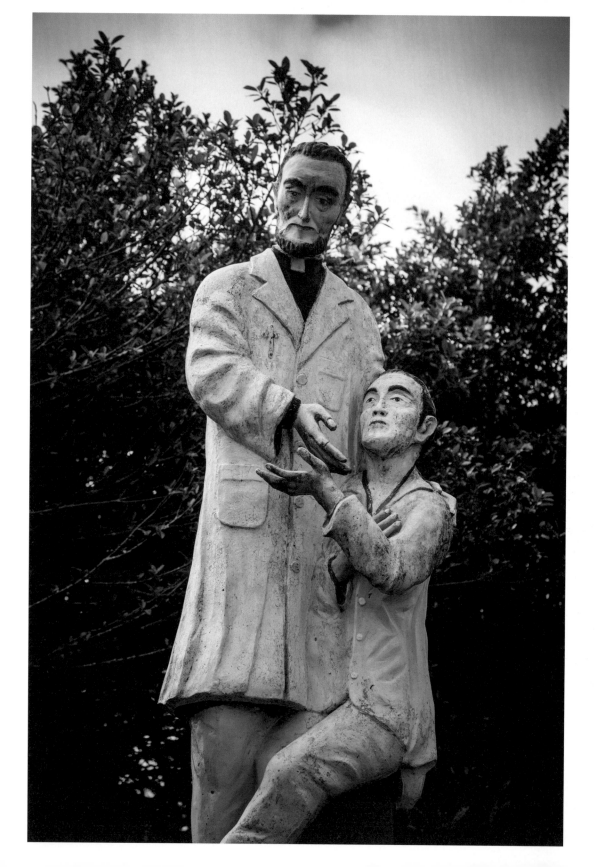

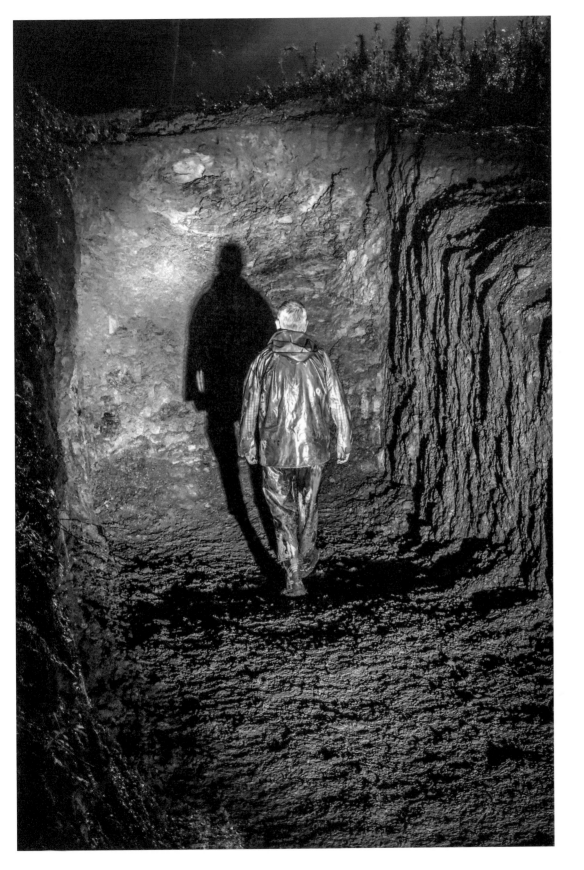

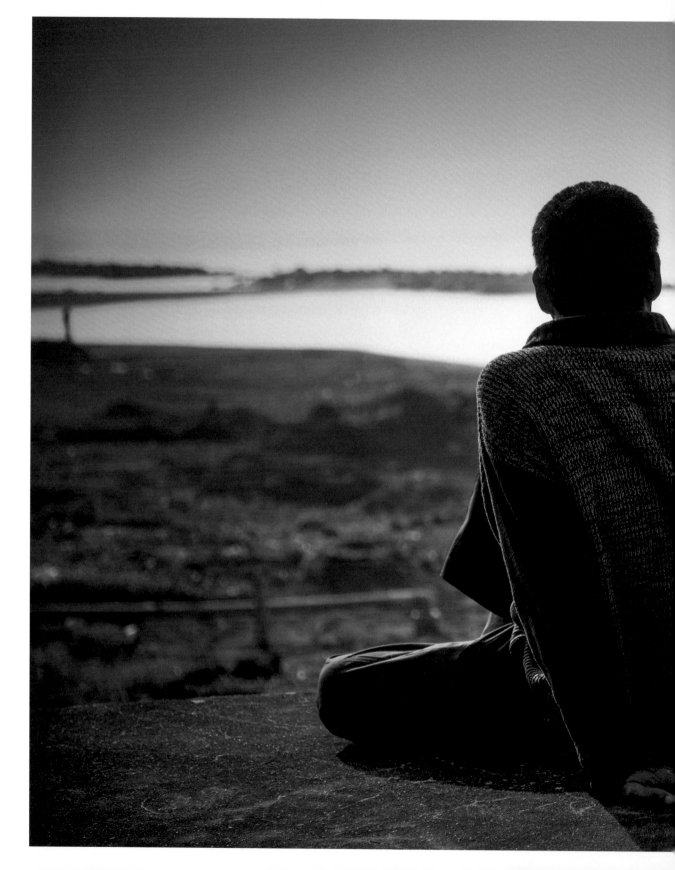

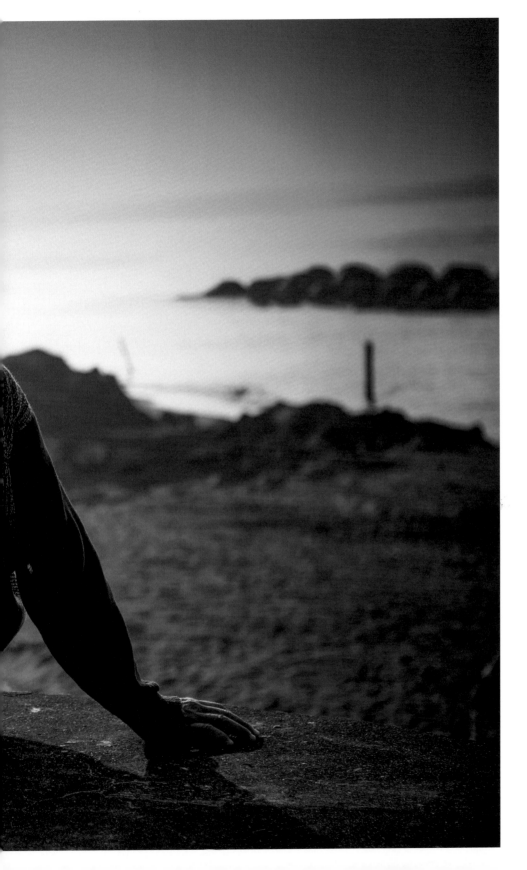

前妻的情書

文———鍾孟宏

　　認識劉振祥的時間說實在不是很長，大概十幾年前，一次拍廣告的機會，想藉由他不同的視角，進行一次攝影的合作，當時是希望讓一個極端商業化的東西，能加上一些報導攝影的人文特質。

　　那是一個天真的想法，因為商業和報導攝影，真的是兩個世界，其實不管怎樣，狗皮膏藥就是狗皮膏藥，再怎麼用人文觀點去包裝，還是狗皮膏藥。

　　在我讀大學的時候，一直覺得劉振祥的照片和別人非常不一樣，他不同於一般的本土人文攝影師：充滿了對土地的憐惜或是懷有一種隱隱的悲傷。他那極具爆發力的角度，讓照片裡面的人看起來不是單純的可憐台灣人而已，而是讓你在觀看的時候，不會懷有太多情感的包袱。我喜歡這種照片，我向來認為攝影家應該保留人的狀態，讓觀眾去體察自己的感情，尤其在台灣這幾十年來政治社會急遽的變化下，一位攝影家仍然能夠保留冷靜的觀點是非常不容易的。

　　開始拍電影的時候，劉振祥便是我劇照師的不二人選。其實我知道，找他來拍劇照真的是太大材小用了，但是他在現場就像一個土地公，具有一種很安靜穩定的特質，他可以把你的東西搞定，而且給你更多不同的想法，當你在

觀看現場，對演員、對燈光有些迷惑的時候，你總是忍不住想看看他的照片，想從裡面得到一些靈感。

　　他這一系列的照片，讓我想起了拍電影的過程。看著照片，有時候我會懷疑這過程到底是如何熬過來的？譬如說，其中《失魂》（2013）裡張孝全抱著小便盆那張照片，當晚拍這山中小火車，整個劇組在昏暗迷茫的山區，又下著雨，那時心裡盤算著到底什麼時候才會撐過去？這張照片可能是阿祥用高感光度拍出來的，他將那詭異的夜晚氣氛創造了出來，一個人躺在車上抱著一個小便盆，後面還有一台車子。如果在電影發行的時候，早些讓我看到這張照片，也許我們可以把它設計為一張海報。

　　同樣的，在另一幅張孝全包在塑膠袋裡的照片，張孝全露出了那顆不知真假的大眼睛，當初這照片的構想，源自張照堂老師的一張照片，那照片裡有一個男子在雨中，頭上罩著塑膠袋騎腳踏車，對我而言它極有幽默感。當然那照片有千百種的可能解讀，可以從政治面，或者從作者對人世態度來解讀。當初我希望用這個塑膠袋，來代表張孝全的心理狀態，同時也向張老師致敬。很不幸的，這段在拍完後被剪掉了。如今看來，劉振祥留下了一張非常好的照片，他好像是透過這部電影，延伸了張老師那張照片，

鍾孟宏 | 生於台灣屏東，為導演、編劇暨攝影師。作品涵蓋廣告、紀錄片和劇情片。代表作品：《醫生》（2006）、《停車》（2008）、《第四張畫》（2010）、《失魂》（2013）、《一路順風》（2016）。

讓我們看清楚照片裡男子的臉，也讓我們感受到這個世界上有很多人的生活雖然貧窮失落，但是在某種程度上，仍然帶著尊嚴地繼續活著。

這些年，我一直藉由電影來詮釋社會上的失敗者，包括：《停車》（2008）裡的張震；《第四張畫》（2010）的戴立忍和郝蕾；《失魂》裡的王羽或是張孝全。他們的失敗不只在於他們的生活環境而已，他們內在的崩解也是。我希望透過電影讓大家看到老天爺對芸芸眾生的不公及殘忍，也讓他們不為人知的底層人性，有一個見光的地方。

有時候我甚至想著，這些曾經存在於電影中的人物，到底現在過得怎麼樣？張孝全所飾演的阿川現在還好嗎？王羽飾演的那位老先生還在療養院活著嗎？甚至佈告欄下那雙腿的主人回大陸了沒？還有最後照片裡觀海及低頭抽煙的男子，他們是否在生命裡找到理想的出路？

拍電影有一種說不出來的自虐感，尤其在現今台灣的電影製作環境下。縱使居住在這個小島上，有無數個可以抱怨的地方，然而台灣複雜的政治歷史，讓生活在這土地上的人，保有非常特殊的人文精神，而正是這一點點的東西，讓我有一直想繼續拍電影的念頭，而所要完成的並不是個人的東西而已。除此之外，如果能為這個地方留下一些影像的印記，我想是非常美好的。劉振祥的照片已經不再屬於我的電影了，他從電影拍攝過程中擷取片段，且創作出另外一個世界。在他的世界裡，表達出我曾經歷的事情，看過的人，那些悲傷的、美好的，或是在我人生裡面無法釐清的一些東西。他也讓我看到了自己在電影裡曾經走過的足跡，甚至透露出我對電影的看法。

我忘記在什麼場合或時間講過，那些我曾經拍過的電影就像是我的前妻，對於這些曾經深愛過的女人，在變成前妻以後，就再也不會聯絡了。在電影完成以後，我從來不會看我的電影。劉振祥這些照片彷如是在我整理家中時，無意間在櫥櫃裡發現前妻留下來的情書，這些情書並沒有數落我的不是，而是平靜地告訴我，她們曾經跟我在一起的美好時光，在我們交往時所遇到的人，所發生的事，或是那些我早已遺忘的吉光片羽。我很高興這些前妻沒有向我索討贍養費，也沒有留下任何法律文件。她們的信件告訴我，就在很多你想遺忘的東西裡，還有一些人在你的內心中默默地存在著。

荒原

記憶
人間
場景／一
場景／二
場景／三

姿勢　儀式　迴家　對話　失魂　幽靈　蛻變　庇護　出走　日常　肖像　觀看　曝光　跨界　廢墟　暗箱　幽光

He who was living is now dead
We who were living are now dying
With a little patience.

────── T. S. Eliot, *The Waste Land*

在與不在

攝影·文————**張照堂**

1962年，我在住家陽台的矮牆上自拍了一張無頭剪影之後，身體與顏容的裂解與變貌竟成為我當時拍照的魔咒命題。這些塗上白粉、戴著面具、貼了標籤的古怪臉孔，或僵直或扭曲或殘缺的肢體，傾倒、站立與攀爬…他們似乎在演練一齣荒謬舞台劇，一場苦悶與迷惑的青春告白。

田野、荒地、廢墟、密室或是一條寂寥、延展的路是我當時喜歡挑選的場域，新莊、江子翠的江建勳、板橋的黃永松，與澎湖的曹威是我拍照的主要對象，他們在烈陽或陰霾的時辰，像孤魂野鬼般地浮現在這樣的現場，組裝成一套或凝視或失神的「劇照」，我鮮明記得當時的空氣、光線與況味是生氣盎然的，半世紀後再閱讀卻是一片死白與靜寂。

1960年代會拍出這樣的照片，我想一定是被齊克果、紀德、卡夫卡、卡繆、或達利、馬格利特、培根…這些人所陷害的，那時我深深為這些有關異鄉人如何得了瘟疫進了窄門而蛻變、反抗者為了尋找地糧如何在城堡外徘徊等待審判、人如何分裂、世界如何變形…等等似無還有的情節所蠱惑。我在大學裡讀的是土木工程系，然而有關遙感探測、鋼筋混凝土、流體力學…這些課程老早被另一波表現主義、存在主義、超現實主義、未來主義所淹沒，我在其中浮載浮沉，深得其害與其樂。《吠陀經》說：「一個人想什麼，他就會變成什麼。」於是，我就演變成這幅模樣。

或許有人會問，在那樣的身體演練中，有否觸及靈魂與身體的對話？現象成像後，到底身體與靈魂哪一樣存在？哪一樣不在？這是身體肆虐還是靈魂變造？是靈魂出走或是身體殘留？還是什麼也不是，它不過是一種虛擬夢境的拼貼與擺置？抑或套用卡夫卡的話：「我們拍攝的東西，是為了把他們逐出我們的記憶。我的故事必須用一種閉上眼睛的方式閱讀。」潛意識的夢魘如果無從解疑，就讓它潛伏，無須解謎，因為終究那不是它的原意與目的。

對一個攝影者來說，年輕時代的聚焦自我在進入中年後，似乎會逐漸聚焦到他人身上；老邁之後得了散光，焦點逐漸模糊，「人」可能已不在他視角內。當他回顧早年所思所見，這些自我隱含自憐、自慰、自覺與自信，也不乏純真之情，這些質素如今或許不在，但逝去時光正好是一種提醒與召喚。

對生命的質疑與現實的不滿，人該選擇逃避或對抗？還是像打游擊一般，一面逃避一面抵抗？或許這就是我當年的心情與處境，藉由這些身體與姿顏，既逃避又對抗的內外吶喊，其實更像是一種壯膽的方式罷，只要聲音夠大，我們就聽不到世界墜毀的聲音。

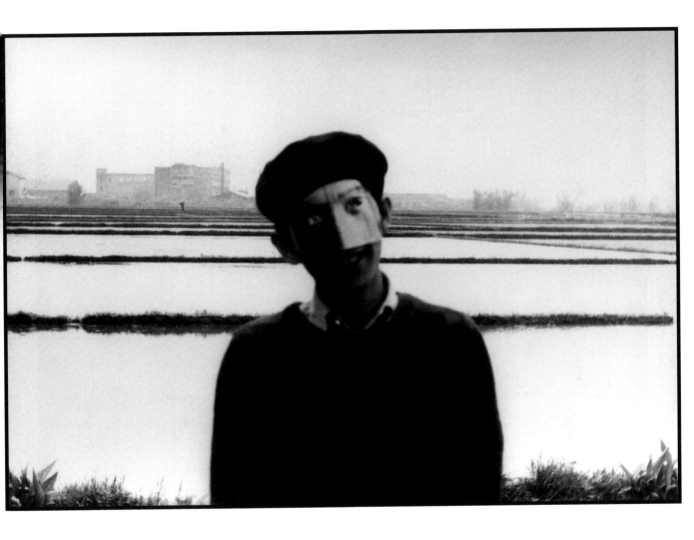

板橋
江仔翠
—
1964

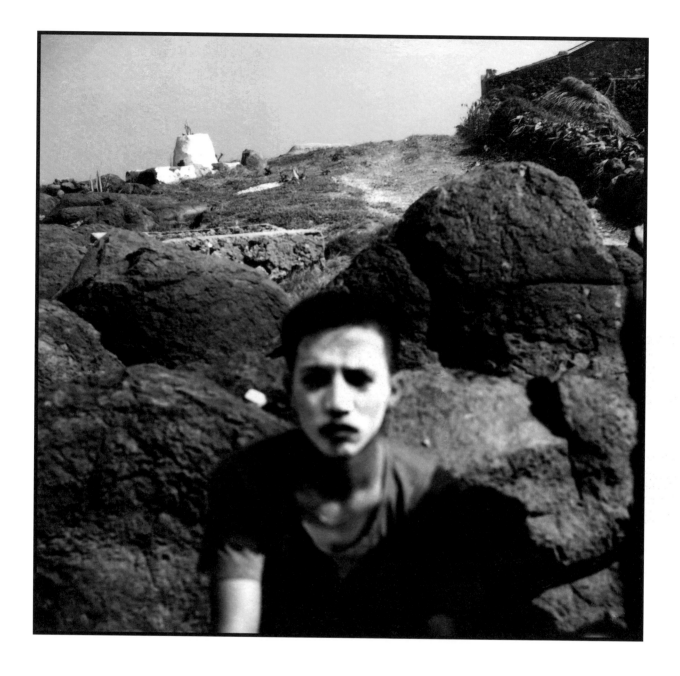

澎湖
湖西鄉

1965

澎湖
湖西鄉

1965

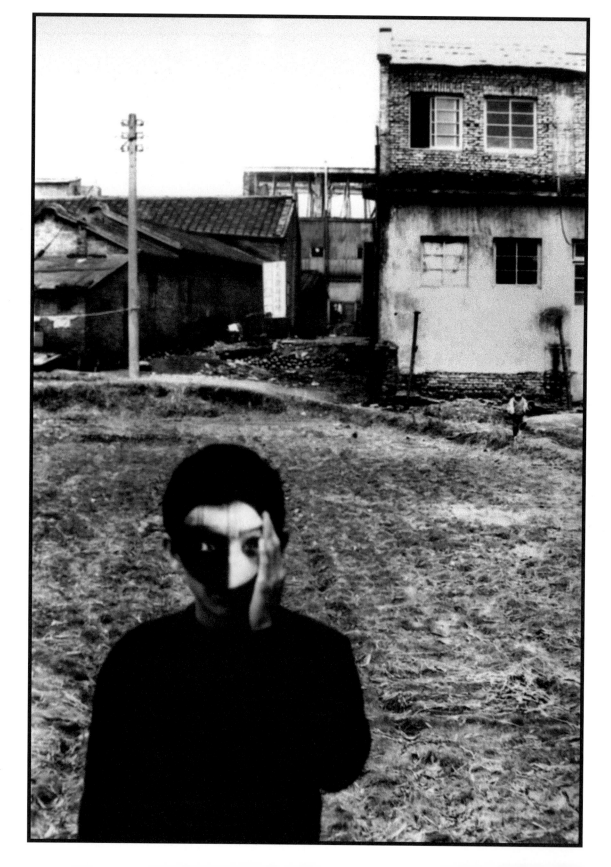

新莊

1964

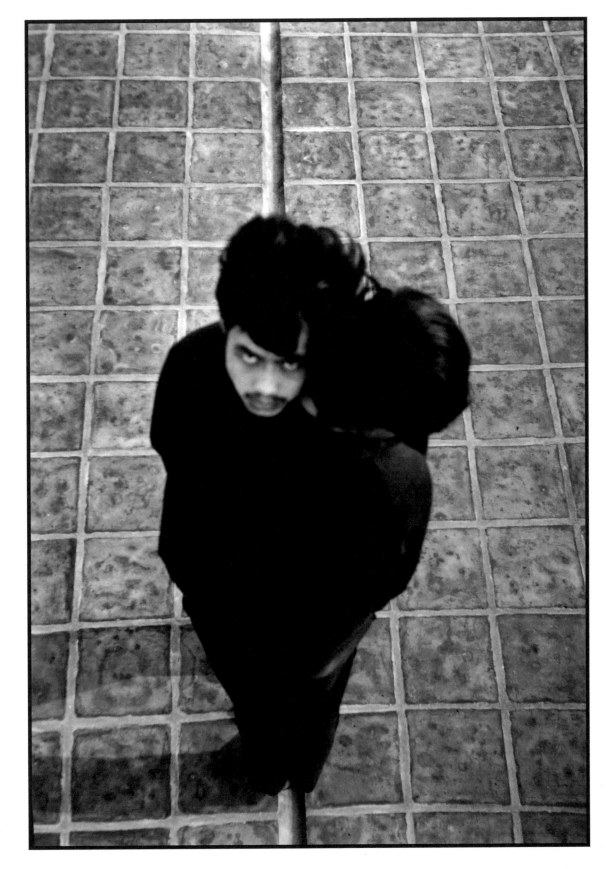

板橋

1963

板橋
浮洲

1963

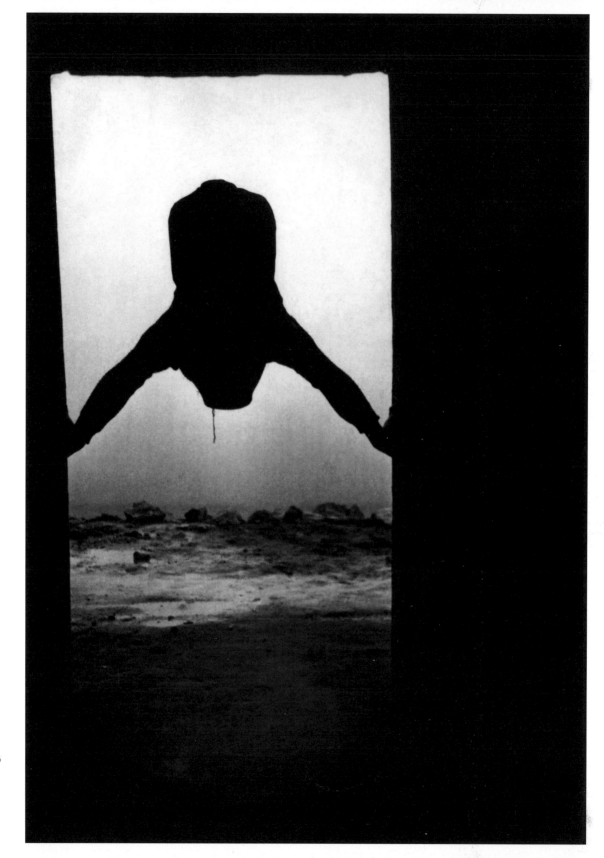

基隆
和平島

1964

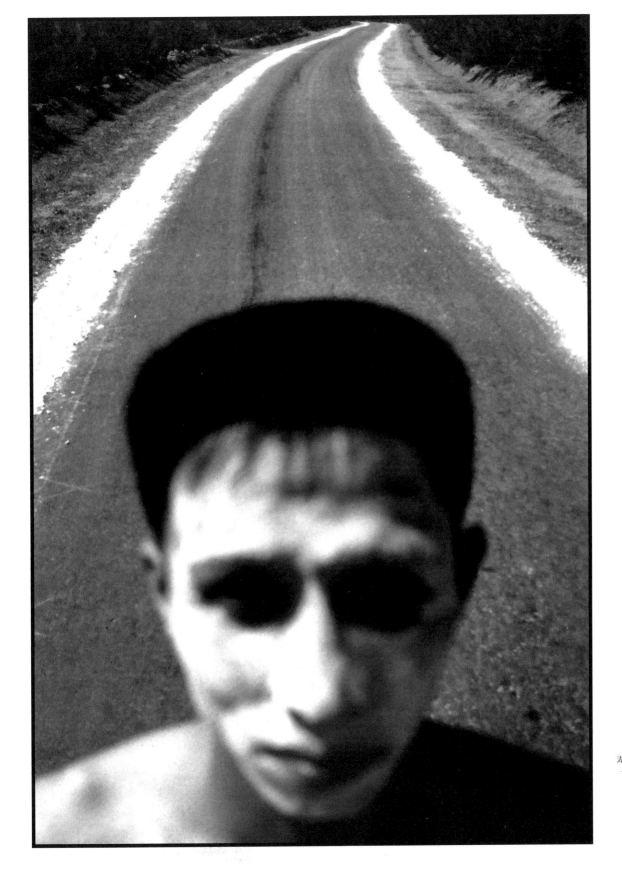

澎湖
湖西鄉

1965

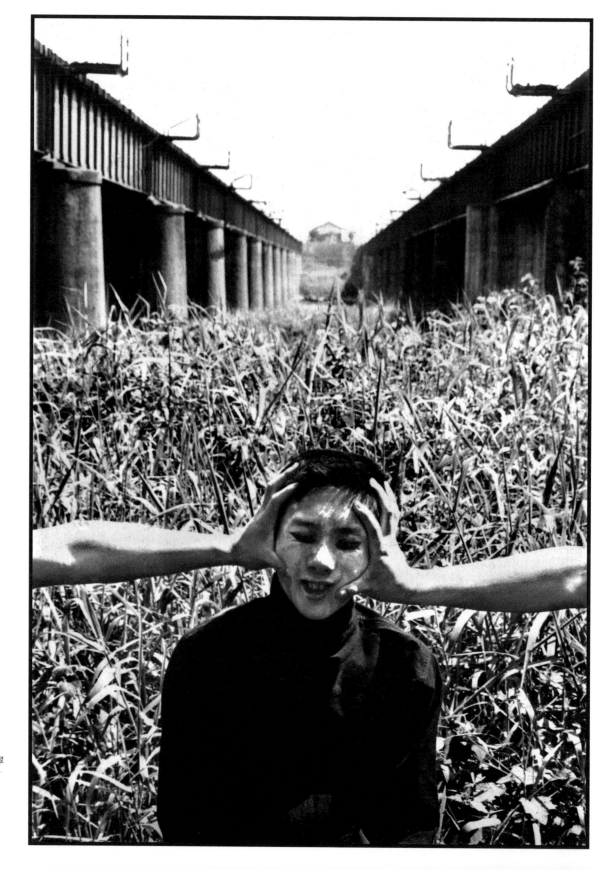

板橋
江仔翠

1963

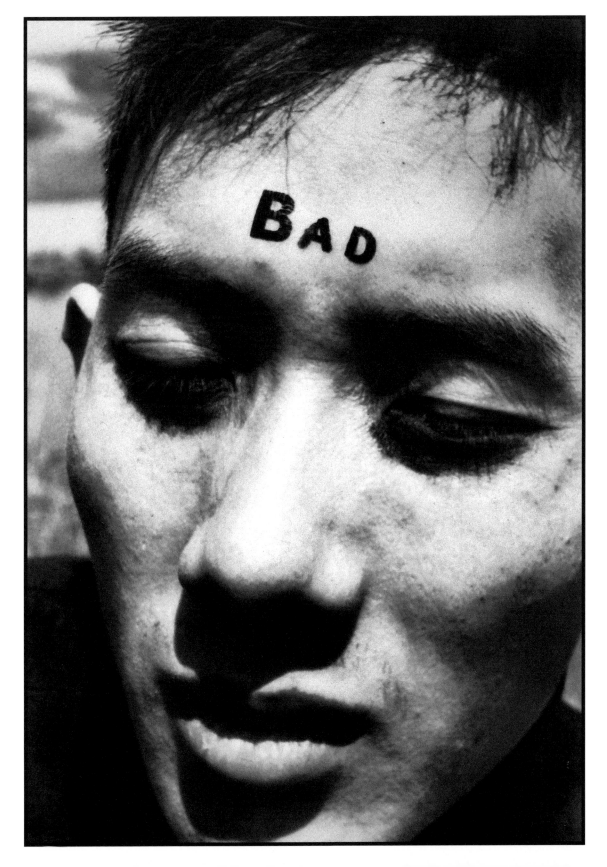

板橋
江仔翠

1964

荒原，一個對抗者

文———— 王雅倫

夢境是個掩飾的象徵化安排，它由無意識進行表述。觀眾不是睡覺者，卻站在一個夢境的圖片前，面對一個裸身的臥者。蜷曲的身體一如其它無頭系列的身體狀態。「每一個人都有兩次生命，第一次感覺存在，第二次感覺生活，只有第二次生命才是真正活著。」張照堂在他的《生命札記》中這麼寫道。

2013年九月在台北市立美術館展出「歲月／照堂」後，張照堂又取材自「V-10」前期，【註1】約是1962至1965年間的影作，重組十二張成一系列，這一系列應該也是第一次告別展前之作品，也就是當時張照堂進入社會後告別了大學時期以來編導式的攝影，亦就是暫時（？）放下對死亡、荒謬、蒼白失焦等意象的追尋，欲將鏡頭對向街頭、鄉里生活中的人與物。只不過在「告別展」、「歲月／照堂」之後，再次拿出這幾張作品刊登，其意義應該不只是「緬懷」；而對觀者而言，這一系列的作品的確是深刻印入人心，不僅是當年第一次見到，或者對年輕一輩而言，因為它更直搗著一段每個人內心深處，曾經存在的生命與歷史片刻的實存。張照堂隨圖寫出《在與不在》：「…藉由這些身體與姿顏，既逃避又對抗的內外吶喊，其實更像是一種壯膽的方式罷，只要聲音夠大，我們就聽不到世界墜毀的聲音。」鬱悶來自擺脫庸俗的強烈渴望，在精神鬱悶的層次上與存在主義的虛無主張是相通的。來自內心的所謂「無聊的張照堂」其實更像某種符咒，周而復始，告別不了！

有一些是1965年「現代攝影展」出現的作品，1966年的「現代詩展」象徵著1960年代台灣現代詩與美術的遇合。《未完成》（1967）、《日記》（1967）無聲實驗電影短片，記錄著張照堂將攝影與戲劇、電影、裝置藝術結合的跨領域（或前衛）嘗試。「…觀眾若覺得不耐，儘可離去，因他們不懂在烈日下發生的事是如何的可悲，〔…〕而他永遠跑不出生命的網一樣，他跑著愈變愈小然後消失…」（引自1965年七月《劇場季刊》）。這些是當時張照堂參加劇場雜誌舉辦的第二次電影發表會的八釐米實驗短片《日記》、實驗影片劇本《唯烈日不朽》上演一場與命運對抗的獨角戲。而平面影作中荒蕪的原型是空無、筆直的道路是空無，無所不在的地平線更是空無。「或許，年少的孤寂能預知或撫慰老邁之後的唏噓罷，我在蒼白的造像中看見自己」他說。失焦晃動、模糊紀錄、展示失意不安、無法定格的失神與蒼涼，只有荒蕪或孤獨生命本身的遠景，這些離家鄉很近又有點遠的拍攝地點，卻看起來像異鄉。在家鄉中流浪，親情的欲決裂、對遠遊的渴望、對死亡的想像，左右夾殺的兩邊施壓，沉默不語、眉頭緊縮。如傅柯（Michel Foucault）的「源於一場充滿與幾近暴力的相遇」，【註2】在此邏輯噤口、理性止步。它所表現出來的感覺，一直與我們對自身生命與身分存在的質疑相對並延續至今。作為生活存在的缺乏與對抗，荒原成為一個飢渴的探索者；他，曾是到處流浪尋找聖杯的騎士（張式影作中曾重複出現的動物之一：馬或馬背）。之後，張照堂寫道，「某種變遷發生了，變遷中的影像成為帶有隱喻的編碼，把我的思想納入其中。吸引我的不是圖像，而是記憶，氛圍或狀態，它能激發起出人意料的思想、微妙的情緒，或者一股澎湃的能量。」他利用一種蓬勃的力量突破／對抗了平面的、表面的、靜態的和封閉的結構；在這種狀態中時間感和空間感都改變了。

在張照堂2012年介紹「潛越｜台灣意象」展（海報也是用此一系列作品）的一篇文中：「我的影像拍的是真實的

人和真實的場景，不過它們和表面情緒無關，也不僅僅是對事件的見證。」張照堂的影像訴說著，影像是一種混沌體，將人體做為材料，將個人所關切之人的內在處境與價值，都化作劇場的魅影。這一次我們看到的影作大都有頭也有一個（或重疊著、或窒息著）蒼白的臉。臉代表一種虛弱的時刻（巴斯特・基頓〔Buster Keaton〕粉白的臉孔、單調無神的兩眼、圖騰般的表情）。甚至這樣純白的臉讓我們聯想到希臘的雕像，它可以超越世俗（這讓我們同樣想到羅蘭・巴特〔Roland Barthes〕曾經提到的嘉寶〔Greta Garbo〕的臉，不但讓人想到如希臘雕像般的純白，更像是西方啟蒙精神中結合光與形式主義的「白色神話」〔white mythology〕，在巴特筆下嘉寶的臉甚至超越性別與慾望。）[註3]此外，德勒茲（Gilles Deleuze）在《電影I：運動｜影像》援引艾森斯坦（Sergei Eisenstein）指出，情感｜影像是特寫，特寫是臉。甚至更推出論點：「特寫鏡頭可以使任何對象事物進入一種『臉部特寫』的狀態，便得充滿表情與情感力量。」、「映射容貌不甘只思索什麼事物，還緊張容貌表達一種純粹力量，透過引領我們穿過不同性質性的系列來確定自己。」[註4]兩個站立卻重疊只見一個頭上仰的臉孔、將人倒掛在一個門框成為一個「人」字，看不清身體器官的臉五官與四肢，像一個無需器官的身體，其顫動的力量取代了意象性，它成為一種欲望、記憶、與重複甚至遺憾，而且永不停歇。在荒原中狂奔，充滿喜悅與創造，一條逃逸的路線，「BAD」透漏出一種宣示與對抗。透過攝影，作者向觀者顯露所有攝影裡蘊含的那種打亂我們對現實的觀念和秩序的東西。安森・法蘭克（Anselm Franke）認為，張照堂的攝影作品「在討論歷史經驗中，喚起如真實般荒謬的戲劇情景」、「現實，其淺薄而不安定的表面被打破，被壓抑或無記憶的歷史遂連同過於盛滿的符號和意義傾瀉而出」。[註5]時間影像今日看來是人們對生存本身一種虛無感的叛逆，一種身分的探求；瘋狂如果是人們內心對於永恆生存方式不變的憂鬱的外化，那麼對於潛抑／留影，通過它，記憶得以被保存。

洛夫在1965年〈現代藝術的新語言｜評張照堂、鄭桑溪的現代影展〉一文中提到的「戰慄」與「感動」在今日讀起來仍有溫度。[註6]只是「戰慄」也許並不是驚訝於來自無頭影像或男性同性的身體姿態，而或是我們在影中的相遇（encounter），「一種始於器官直接且猝不及防的震驚、作用於我們的思想的，更像是一種『外在的衝力』。」[註7]只不過，這個「戰慄」與「感動」是否一直是這幾年來每次觀視張照堂作品時，浮現的一種未完成的「留白」呢？

｜註釋｜

1. 本次刊出的十二張影作應該比較是集中在1962至1965年間。「V-10」視覺藝術群前身，是以一種不固定人數的友誼式的聯展，提出當時時政與藝術的全新看法。1968年《劇場》停刊，1971年「V-10視覺藝術群」成立，1974年「攝影告別展」（是第一次告別展）。參考台灣大百科全書（舊版）：http://nrch.culture.tw/twpedia.php?id=2422，2014年9月5日瀏覽。張照堂「在與不在」系列：http://nrch.culture.tw/view.php?keyword=張照堂%20&advanced=&s=1921950&id=0X018B8385F63352476768DF48D55CFF&proj=NTMOFA_005%20國家文化資料庫，2014年9月5日瀏覽。

2. 德勒茲著，楊凱麟譯，《德勒茲論傅柯》，南京：江蘇教育，2006，頁9-10。（原書Gilles Deleuze. FOUCAULT. Paris: Editions de Minuit, 1986.）

3. 羅蘭・巴特著，許綺玲等譯，《神話學》，台北：桂冠，1997，頁61-62。（原書Roland Barthes. Mythologies. New York: Hill and Wang, 1972.）

4. 德勒茲著者，黃建宏譯，第六章〈艾森斯坦：動情｜影像就是特寫，而特寫就是容貌〉，《電影：運動｜影像》，台北：遠流，2003，頁165-169。（原書Gilles Deleuze. Cinéma I: L'Image-mouvement. Paris: Editions de Minuit, 1983.）

5. 安森・法蘭克（Franke Anselm）策展，台北市立美術館「2012台北雙年展：現代怪獸／想像的死而復生」，展期：2012年9月29日至2013年1月13日。此次展出1959年至2004年間張照堂的作品共28件，以英文命名主題為〈Time of No Shadows〉系列。http://artemperor.tw/news/3049，2014年9月1日瀏覽。

6. 洛夫，〈現代藝術的新語言｜評張照堂、鄭桑溪的現代影展〉，《聯合報》第12版，1965年7月24日。

7. 德勒茲認為藝術創作不是識別（recognition）而是相遇（encounter）。他的無器官身體（the body without organs）意指人類的身體，就是一架不斷生成的充滿強力與欲望的無器官體。傅柯也認為，人的有機體是一種本質上無定型的衝動與活力流。參閱Gilles Deleuze and Felix Guattari. Anti-Oedipus: Capitalism and Schizophrenia. New York: The Viking Press, University of Minnesota Press, 1977, pp. 9-16.德勒茲著者，楊凱麟譯，《德勒茲論傅柯：譯序》，南京市：江蘇教育，2006，頁9-10。（原書Gilles Deleuze. FOUCAULT. Paris: Editions de Minuit, 1986.）

王雅倫｜國立成功大學藝術研究所專任副教授，專長：西方藝術史、當代藝術及理論研究、攝影與影像美學。

姿勢

按快門、看照片；就是攝影的兩面一體，前者是通過可見物去建立一個缺席的，後者是憑藉在場欲證明不可見的，反之亦然。

──高重黎

論辯紀實與藝術的肉身&魂魄

攝影·文—— **高重黎**

高重黎

1958 —— 出生於台北｜1979 —— 畢業於國立台灣藝術專科學校｜

1983 —— 首次攝影個展，美國文化中心，台北｜1996 —— 出版《台灣攝影家群象11——高重黎》

2001 —— 「影像·聲音—故事」個展，大未來畫廊，台北

2007 —— 「高重黎個展—目前」個展，竹師藝術中心、新竹教育大學，新竹

2010 —— 「看時間看」個展，耿畫廊，台北，台灣｜出版《畫外音外畫001——無意識光論&攝影小使》

2011 —— 「高重黎影展暨藝術展：電影他者的電影，劉永皓策展」個展，國際實驗媒體藝術展，耿畫廊，台北｜
「高重黎新書發表暨特展」，耿畫廊，台北

2015 —— 「持攝影機的人」個展，英國

1 . 紀 實 的 神 話

他會駛一些影像器材，只有過一次以攝影之名的個展經歷（1983），對一個剛退伍的小伙子而言想在半年內完成個展，那麼雕塑、繪畫是有著不可能的相對困難，開幕時那展場卻有1/3的多媒材運用。展覽後被找去雜誌社以攝影記者進入職場（1984），不懂新聞對紀實、報導攝影也一知半解；才去不到兩個月還處於試用階段的他就碰上了接二連三的礦災。他的主管對伊講：「這事件對攝影記者而言可是一個千載難逢的機會，好好把握!?」

災變現場、礦坑出口擠滿遇難礦工家屬、救護人員、宗教團體、警察、葬儀社業者…當然包括媒體、攝影記者，在空氣裡有防腐劑、排骨便當、焚香的各種味道，就在夾雜著此起彼落閃光燈的現場，看著一具具被抬出運抵地面的遺體。

有一天換班提早回家的途中碰到在路邊設喜宴的辦桌棚子裡面正在跳脫衣舞，於是進去瞧瞧的他卻遭受在座的賓客指責身上有怪味是很難聞的屍臭而走避，回家時他先將衣物脫光置於公寓樓梯間才進屋內。幾天後，災變的唯一生還者走出了礦坑，多日來其是以死於該礦災的同事遺體取得蛋白質維生才奇蹟地存活下來，那一刻的礦坑口交織著煉獄與產道的意象。

就一個非新聞科系出身對紀實、報導攝影也不知如何企圖的年輕人而言，以攝影去災變現場工作確實造成了連他本人也不知的心理創傷，因此一開始紀實攝影對他而言也是一個災難，更是另一個災難的開始。

2. 藝術的天真

在紀實、新聞報導的矛盾、挫折與退縮中，竟依奇怪的方式療癒、處理此記憶，並開始運用攝影機與他原所學、賴以謀生的佛像、人體雕塑，嬗變成鏡前遊戲的金、木、水、火、土系列（部分刊於本期攝影專欄）。一直到1994年又在張照堂主編《台灣攝影家群象》第十一集的最後一頁照片告一段落。【註】

那頁照片得自於當年一個很冷的冬天，才開門營業的萬年大樓樓梯間角落的快照亭。這是一個有如告解室的影像機器：欲求得照片的人進入後拉上掩簾扮成指涉物投入銅板就開啟了消費影像、製造影像、成為影像、看影像的連鎖情事，在這個快照亭中可以順著它的原功能拍取大頭照，也能不按原功能取得裸照；這兩種結果已表明影像機器並存的悖論，即攝影可以將其看作個人、自由、存在的透明無邪工具同時更是一個社會控制的基礎手段，因為自己掏錢拍出為交付行政單位的大頭照，其間再現的不只是一個個人的標記（臉孔），更是代表著這個順從已內化。

一張大頭照可以將之視為對人體規訓的啟點，那麼一次不按此機器規定所得的裸體照片似乎已可視為反思的印記，也能給這本以攝影集之名、符合藝術範疇的規格與品質之出版品有了個段落。於今看來，更預示著他敗戰於攝影本體的紀實性朝認識的藝術性轉向，註定被這雙重假象所困覆。

3. 不可能的裸體

就他日後的理解，于蓮（Claire Jullien）在為一本以女性裸體為主要對象的攝影集寫序時，這位法國的漢學家從自己的專業「證實」了裸體是觀察文化異己的新視角。于蓮由此再確認了中國就是一個他者。還另以專文成書論證一番，大意是說其在中國文化不但看不到裸體，而這個傳統的事實表明了裸體的不可能存在；相較於西方文化中的裸體它卻多如空氣、自然又健康地常見於雕塑、繪畫，經由希臘到歐洲的圖像時代傳統並一路傳承到攝影現代的裸體照片，它展現、構成了「西方哲學基礎立場」

即「它是本質的、物自體的問題」。這更是建構西方及當代藝術最隱密又表層且具排他性的歷史化地基。

對所謂漢學家而言將中國視為他者，就像在西方社會凝視關係中的女人這個老牌他者一樣都不是剛出爐的，反而是于蓮藉裸體、藝術、攝影已不自覺的連結到菲勒斯中心主義（Phallogocentrism），指涉為他者方法的這事才新鮮。

女人，這西方內部差異長期以來被男人將其褪去衣物、以圖像成為菲勒斯秩序正當性的符號，使西方世界能不斷憶起就是女人夏娃在發現裸體的同時也使得人從此負罪的想像。這個想像出來的場景卻能令陰莖中心主義秩序在訴諸差異時，就只須將女人的裸體藝術品化。依此類推至晚近的東方主義，則也可以訴諸於裸體缺乏即是他者，視其為對世界進行西方文明仍失秩序之徵兆，這即是于蓮的學術貢獻。

他者是製造異己的方法，更是維護權利正當性的教戰手冊。女人、她者；東方（異教徒）、他者都是二元對立思維藉以突顯差異，並將差異視為決定強、弱、統治與被統治的原因與關係。東方主義、裸體的不可能都是權力生產出來的「知識」與意識型態，成為文化霸權、新殖民主義的組成部分，它規範、制約著藝術創作、寫作、研究與想像的方法及過程。

4. 從攝影家到攝影小使 Over Game Over

由1899年柯達的廣告詞「你按快門，其餘交給我們」到內建強大攝影功能的手機及數位後製的今天，劇變的是無論藝術攝影、紀實攝影或攝影藝術都不能再將攝影視為機械複製、視網膜、真實、曾此在，而被人所使用、理解的統一體，不變的是伴隨慾之望及鏡頭無意識「人仍然無可救贖的在並非真實本身，而僅是在將真實變成影像的不道德中自我陶醉」、「使我們無限制的面向無影像世界即純粹外表的世界的就是照片」，業餘者如此，攝影家更是如此著魔地實踐於相片簿、網路、展覽、出版物。

他只出版過兩本攝影集，不同的是，一本全是自己拍的照片，另一本《無意識光論&攝影小使》則大都是別人拍的；相同的則仍是當初至今對影像的困惑，正如他在1994年於第一本自序所言「作為一種商品推波助瀾者的我，活像個掘墳工人，那麼攝影機則是鏟子或圓鍬，至於照片中的影像當然就只是屍體。看看攝影出版品則恰似一個塚，上了架的攝影出版品無論是在書店或圖書館內，或是在個人的書櫥中最多僅能像公墓或亂葬崗般的，以其自以為是的遺容，依照各自的速度而腐敗或被遺忘。」

| 註釋 | 此處提到的照片是在西門町萬年商業大樓以一次八十元可得四張照片三分鐘ok的快照設備所拍得之連續影像，在很小的空間配合每回四次規律閃燈的同時快速移動身體所構成，拍了兩組，一組是上半身著西裝剪開為四張即可成為符合該快照設備原意的證件照。另一組「肢解」人體自拍對照下於是就有了編號56的影像。請參見張照堂主編，《台灣攝影家群象11──高重黎》，躍昇文化事業有限公司，1997，第56號照片。

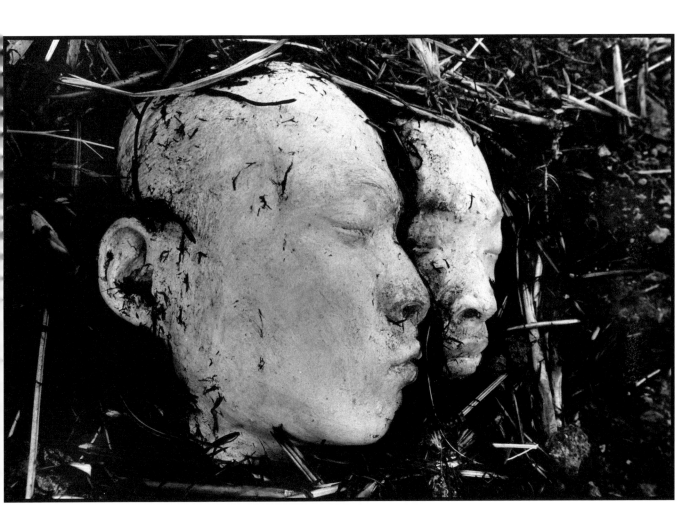

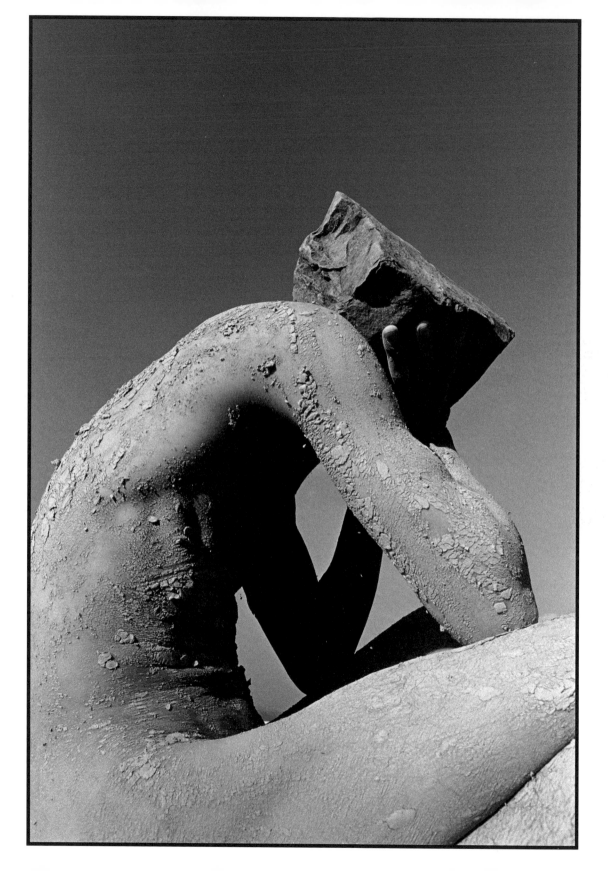

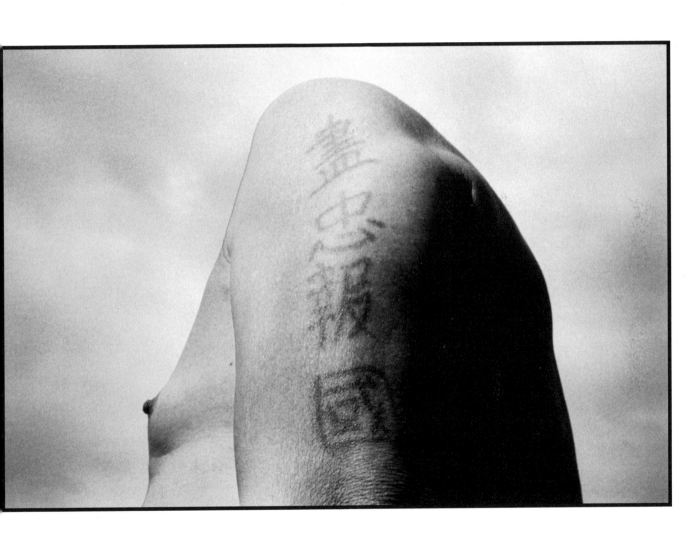

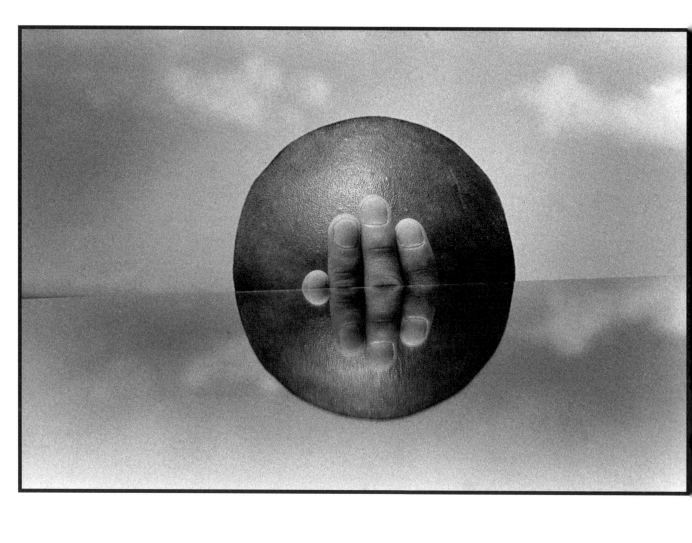

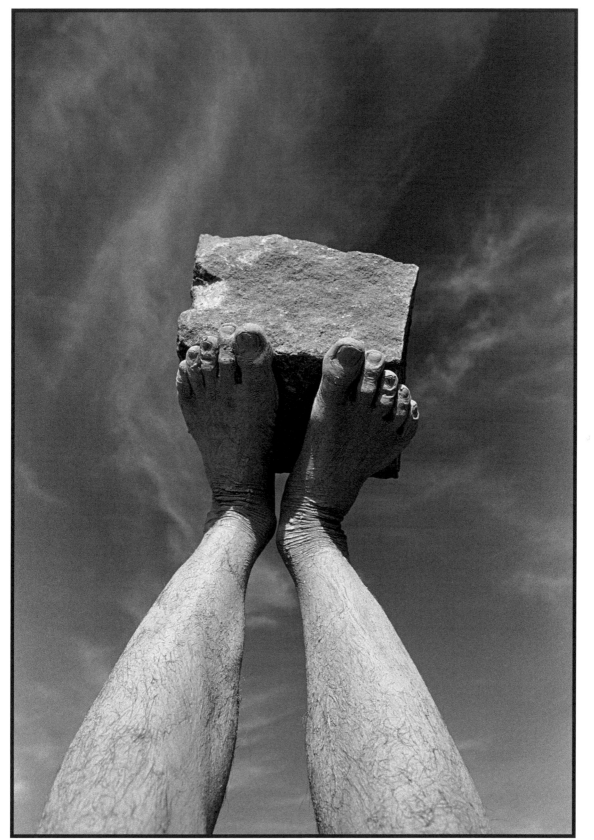

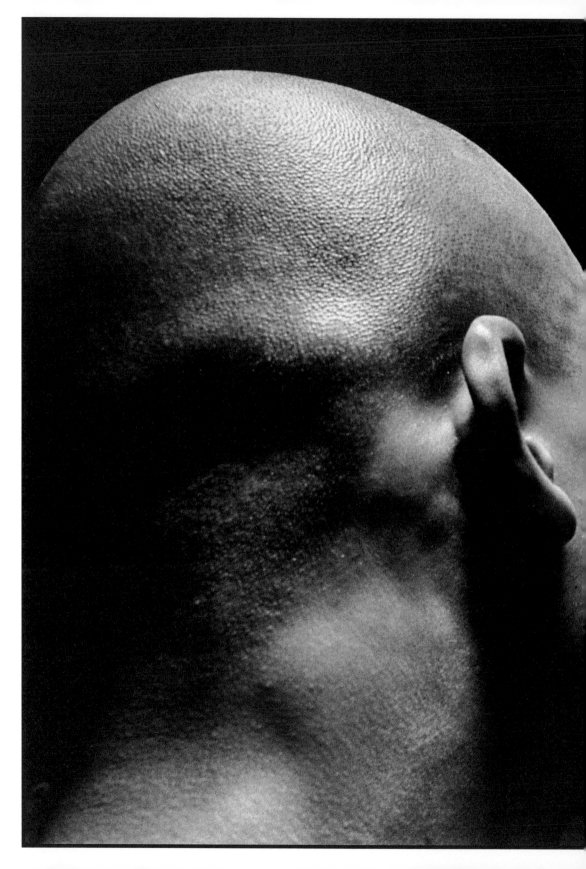

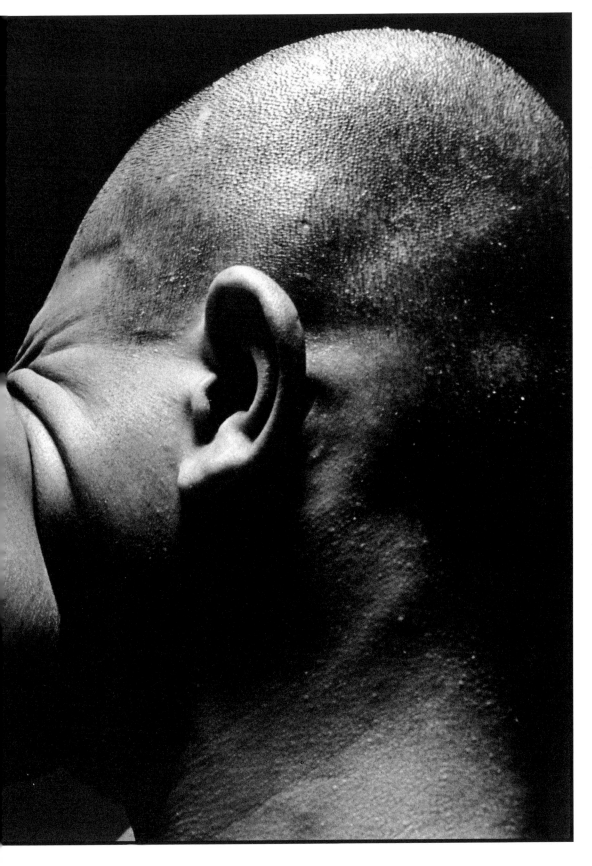

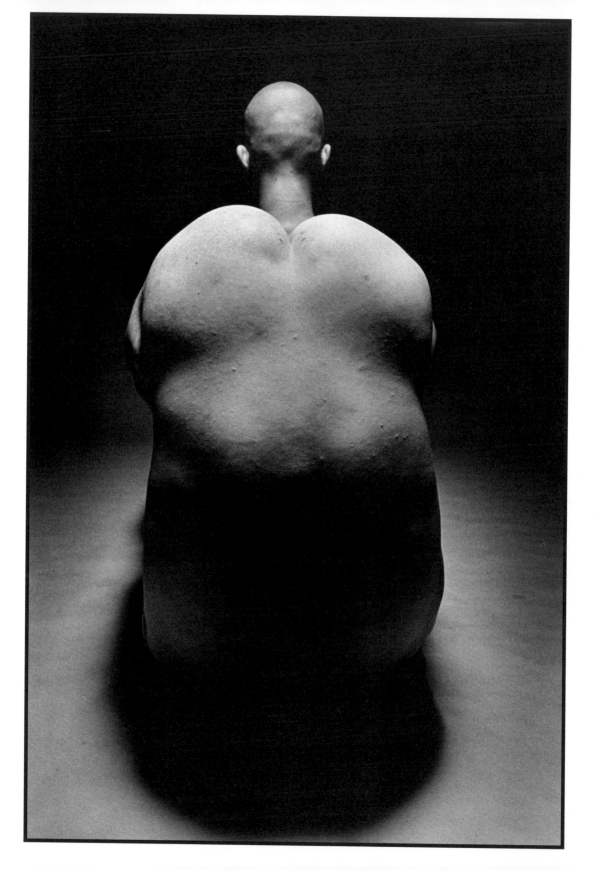

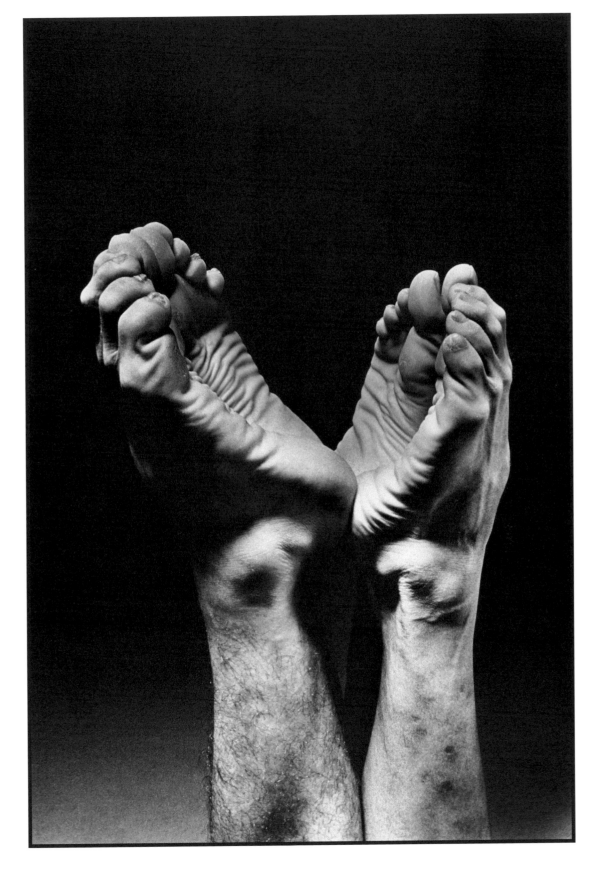

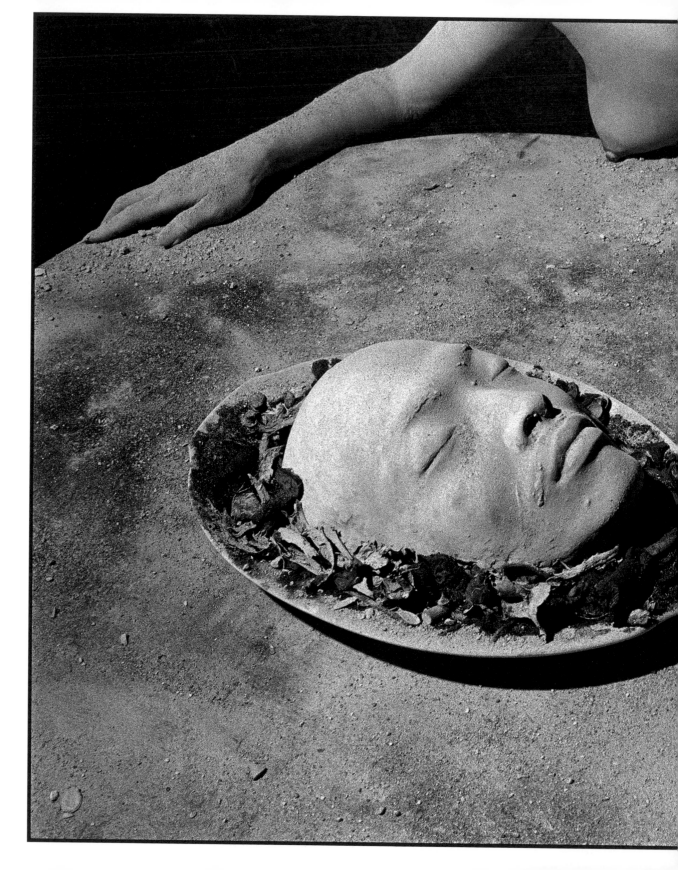

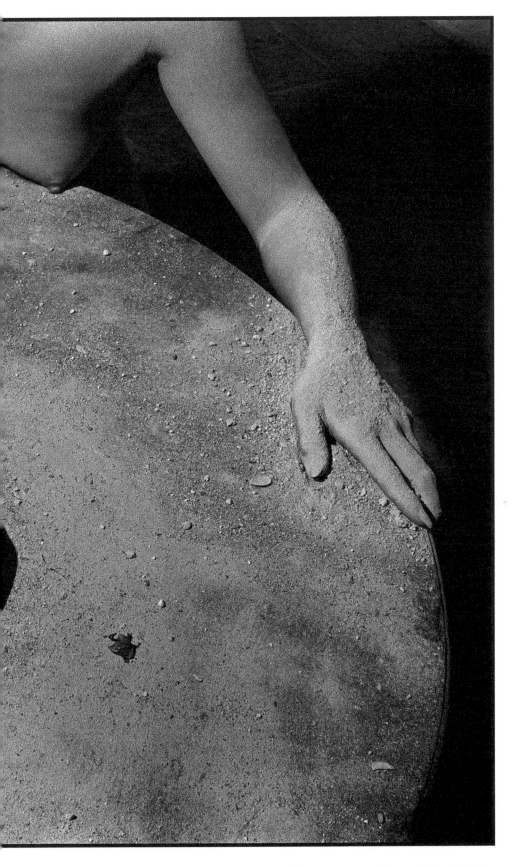

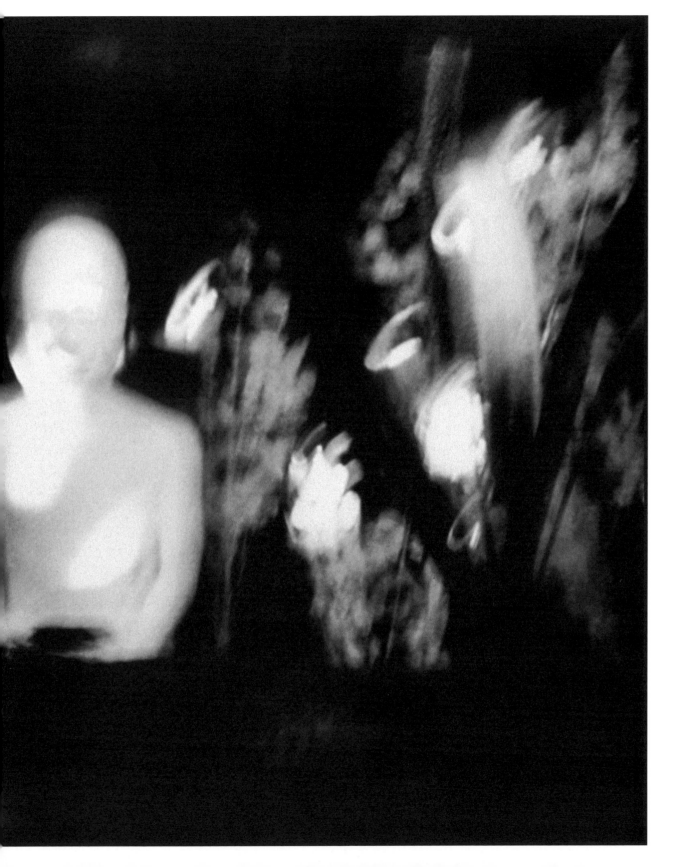

乍看之下，這些肉體很難不讓人聯想起那些（西洋）藝術史裡不斷湧現、自成系譜，並漸趨僵化，從而成為某種視覺霸權的身形軀體——繪畫的、雕塑的、攝影的人體樣貌學，以及由此而生，逐步延伸的各類模仿、挪用或變體。

只是仔細考察，在高重黎的早期攝影作品裡，雖也多琢磨於體型線條的幾何構造，卻沾染了一些迥異於愛德華‧威斯頓（Edward Weston）的汗氣土味；同樣著迷於某種超現實主義的視覺意象，卻比曼‧雷（Man Ray）多了些孤寂疏離的倒錯感；也是徘徊於生死重疊的交錯境界，卻又不像喬彼得‧威金（Joel-Peter Witkins）那般近似戀物地屍意盎然。顯然這些早期影像實驗所追求的，並不是那種西方意念下的「身體」，但這也不代表另一種替代性的、以本體論式措辭來操演模擬、試圖「還原」的類目式身體方案，在現下情境裡仍有其真確實在的可行性——無論它叫做「亞洲的」、「亞際的」、「中國的」、「台灣的」，抑或是狀似有所指述，卻難以訴諸清晰之「諸眾的」身體。若將「聲稱」暫時懸置，或許那混沌而朦朧的探求，會是更有意義的痕跡與路徑，而也唯有考掘此種近似掙扎但流動的情境，方不至於掉入某種新建構而超穩固之「神話」陷阱裡——在高重黎許多以動畫為主要媒材的錄像裡，都可看到這種以不斷挫敗與反覆奮起的「過程中」（in process）為命題的「迴圈」。

身體之（視覺）意義及其陷阱，某種程度上即在於其成為某種「代表物」而「先行」並「凌駕」，乃至「吞嚼」了其自身。德國攝影家奧古斯特‧桑德（August Sander）為了呈現二十世紀初威瑪共和的社會層級面貌，而將他拍攝的眾生相宛如科學標本般地分門別類（例如農民、藝術家、都市人等），而一個想像中的微型社會彷彿就在此一身體影像所建構的共同體裡不證自明地浮現成形。每張影像裡的人體形貌因此不再只是他們自己，更被創作者當成足堪代表著這些身體背後所象徵的類目式群體區分。令人玩味的是桑德拍攝計畫所安排的最後一張照片，是其子受 納粹迫害、入獄身亡後留下的「Death Mask」照片，[註1]彷彿在封閉完滿的作品系列裡，留下一個反身並自我質問的漏光裂縫：狀似科學的視覺秩序編排及其內容物，便足堪「代表」某種群體嗎？彷彿理性處理的視覺樣本，能否疏離化並徹底抹滅拍攝者的私己情緒與創作原點？

相對於桑德此一攝影史軼聞，高重黎的照片裡有著可供對照的內容邏輯與視覺敘事。在其中一張照片裡，出現的是高重黎的老兵父親側身仰拍照，不若其它照片所流露出的肉身疲勞與神態迷離，「盡忠報國」四字就像刻在山丘上的標語，精神抖擻且明晰可見。在另一張照片裡，高重黎的容貌彷彿面具或遺像般地以「物」的形式出現在餐桌上，另一人半身赤裸地將雙手攤平，既像是某種自我告解的姿態，也像是行將告別的弔念儀式。換言之，假如桑德的作品以「肖像」為名、行建構「社會」之實，並在狀似客觀的呈現裡，多所掩蓋（但些微暗示著）其生命史與家族

變蠅人
試論高重黎早期幾幅攝影作品
文————張世倫

遭遇之創作原點，高重黎的這批影像雖然身體的意象遠多於臉部容貌，整體概念卻宛如肖像般地不斷指向自身：做為彷彿物件、雕塑乃至面具，玄妙且不可窮盡解體之「體自身」（body in itself），並將此生命迴路的兩條開口，一則指向其父親，[註2]另則指向某種漸趨去形體化、難以「攝」取、狀似介於生死之間的「魂魄」狀態。[註3]這兩條開口似也像是一種象徵秩序或論說邏輯，多所浮現在他往後的創作取徑與思考方向裡。

不管喜不喜歡，每個人都有一具由皮囊血氣構成，且不可逆地漸趨完熟、乃至衰竭的肉身；換言之，身體就是人們某種意義上的最後疆界，與最後所能擁有的「現成物」了。「身體」作為一種寄情或譬喻的「對象物」，它不是被當成崇高至上完美德性的極致體現，就是被想像成原初本能刺激反應的低下底蘊，或者像是巴代伊（Georges Bataille）那般刻意混合擾動、挑撥玩弄這種二分邏輯的高低優劣序列。高重黎曾引達利（Salvador Dali）的名畫《大手淫者》（The Great Masturbator）為題，討論創作者不管基於多麼崇高的理念，都還是常將「他／她人之身體」當成「對象物」處理，彷彿唯有象徵性地「進入」另一個身體，方能完熟並體現其創作意念。[註4]與此「意淫他／她人之身體」相對應的，或許便是以自身為某種儀式的獻祭品，並將自我「對象化」、藉此既觀照「我之為體」的現象，以及此一肉身卻又不只／能是「自體」，必須也有些其它不可言明清晰之況味的創作路徑。

「拍照令我覺得自己活像一隻無聊的『蒼蠅』」，對這隻無聊的蒼蠅而言，重要的是避免飛向令人敬畏的虛無，雖然虛無仍強烈地牽引蒼蠅」，[註5]高重黎如此自剖其觀照自身時奇特的視野位置。變成蒼蠅的人，假如挪用德勒茲（Gilles Deleuze）的「成為動物」（becoming animal）概念來借題發揮，一方面就像「紀實」典範裡常說的理想化──卻完全不切實際的──境界：作為不干擾現實的「牆上蒼蠅」（fly on the wall）；另一方面總也被其它不同的氣味與情境所吸引，譬如肉身，或許虛無，乃至生前身後所映照出的，那躲藏在肉身細處的歷史皺摺。無論如何，這股「嗡嗡～嗡～嗡嗡嗡」的聲響及其節奏（此時竟讓人想起了高重黎錄像裡常見的奇特口語斷句節奏），已成為歷史靜默外必然存在，且饒富意義的珍貴雜音了。

| 註釋
1. 在攝影術發明並廣泛運用前，人們常會依照身亡者之臉部輪廓製作模型，「Death Mask」作為一個視覺物件，因此身分規訓辨識機制重要的一環，並同時具備了提醒人們「生之有限」的私人紀念物（memento mori）性質。
2. 高重黎晚近幾年的作品多著重在處理其父親之生命史，其作品綜合呈現於2012年集結三部不同時期錄像而成之《逆旅的三段航程》（2012）；而其攝影式的呈現，亦可見於高重黎，〈家庭電影：一部八釐米電影短片的畫外音〉，《島嶼邊緣》季刊第8期，「假台灣人」專輯，1993，頁56。
3. 這批作品曾以《肉身與魂魄》之名，收錄在張照堂主編，《台灣攝影家群象11──高重黎》，台北：躍昇文化，1997。
4. 收錄於《看見與告別：台灣攝影家九人意象》，台北：躍昇文化，1990，頁104。
5. 同註4。

張世倫｜藝評人，視覺文化與攝影理論研究者。政大新聞研究所碩士，英國倫敦大學金匠學院（Goldsmiths, University of London）文化研究中心博士候選人，譯有約翰 伯格《另一種影像敘事》、《攝影的異義》，以及夏洛蒂 柯頓《這就是當代攝影》三書。影像批評文字散見《攝影之聲》、《藝術觀點ACT》與《今藝術》等刊物，現正進行台灣攝影史等相關研究。

儀式

記憶　人間　場景／一　場景／二　場景／三　荒原　姿勢

迴家　對話　失魂　幽靈　蛻變　庇護　出走　日常　肖像　觀看　曝光　跨界　廢墟　暗箱　幽光

攝影是我觀看外在景象與探索內心世界的通道。

——黃子明

阿嬤的假面告白

攝影·文——— 黃子明

公元2000年12月7日至12日，日本東京靖國神社附近的九段會館舉行一場「女性國際戰爭法庭」（Women's International War Crimes Tribunal 2000，簡稱2000東京大審）。在一場歡迎晚會上，來自台灣、中國、南北韓、菲律賓、馬來西亞、印尼、東帝汶、荷蘭等國的前日軍性奴隸受害者，暫時拋卻傷痛，用歌舞展開跨語言的交流，林沈中、蔡芳美、鍾榮妹等幾位台灣原住民阿嬤發揮她們歌舞天份，在「娜魯灣多伊呀娜呀嘿……」歌聲中，帶動全場氣氛到最高點。

在那場晚會的現場，我發現一個很有意思的現象，這些年過七、八十歲的老人，多數沒受過良好教育，甚至目不識丁，但來自不同國家的她們，許多人卻可以用流利的日語交談，可以共同吟唱彼此熟悉的歌謠，當年受日本殖民或佔領統治的歷程，讓她們對加害者多了一份矛盾且複雜的情感，如今也成為她們向日本政府討公道的共同基礎。

這是我第一次真正深入接觸「慰安婦」議題，看到現場那麼多國家的受害者，實在有些震撼，以前在台灣雖也曾看過相關新聞，但很巧都非我工作上主跑的新聞事件，當年我自費以媒體工作者身分，與其他六十一位台灣代表團成員一起赴日，目的是希望能收集相關資訊，並與當事人取得直接聯繫的管道，這次的日本之行，也正式開啟我拍攝台籍慰安婦的計畫。

回台之後，我先選定六位阿嬤作為我拍攝的對象，三位住在花蓮縣的原住民阿嬤，她們當時都在原住民部落附近的日軍營區擔任打掃雜務的工作，後來卻被迫充任慰安婦；三位住在新竹縣新埔鎮的客籍阿嬤，她們當年原本應徵食堂服務生及看護助理，卻被騙到中國海南島成為日軍性奴隸。這基本上是台籍慰安婦受害地點的兩種類型，一在本島，一到海外。但不論在本島或海外，也不管受害時間長短或原因為何，痛苦的經驗並未隨著戰爭結束而停止，社會及家庭的壓力，仍如影隨形地跟著她們一輩子，讓她們抬不起頭來，甚且嫌惡自己的身體。

由於我本身在報社工作，對於拍攝這種需要建立高度信賴感的對象，記者的身分在剛開始反而成為一種阻力，且因為工作方式與平時跑新聞不相同，基本上我都利用休假日去阿嬤家裡拍照，一待就是一整天，甚至連續兩天，對阿嬤其實也形成一種壓力，後來才從婦女救援基金會社工那裡得知阿嬤的疑慮，我持續做了一些調整彼此互動的方式，就這樣以一己之力拍了近三年，和阿嬤甚至她們的家人由生疏而熟識，拍攝情況也漸入佳境。到了2003年，婦援會希望我能協助記錄阿嬤接受身心治療課程的活動，由於這些課程有多位不願暴露身分的阿嬤參加，所以採取閉門上課方式進行，我考慮這是另一個能深入拍攝阿嬤內心世界的機會，儘管有許多限制，但我仍決定加入。

在身心治療課程中，我不僅是個紀錄者，也曾與老師、社工共同參與其中，以這組阿嬤彩繪面具

的照片為例，材料是我開車載著林惠愛老師去購買，然後與社工們共同為阿嬤翻模，對阿嬤來說是第一次體驗，她們也搞不清為何要在她們臉上敷石膏繃帶，當完成面具實體翻模後，老師要阿嬤畫出自己想要的樣子，或是自己記憶中年輕歲月的美好模樣，藉由面具的彩繪，然後在團體分享過程中，敘述自己生命中不為人知的故事，有傷痛，有歡笑，還有嚴肅的族群意涵等，許多內容在團體融洽氛圍中，由阿嬤親口道來，特別令人動容。

透過親身參與，當然更能深入了解她們不易顯露的內心世界，這對我後來將關注焦點集中在阿嬤的身心療癒，有密不可分的關聯。老師透過戲劇、美術、音樂等形式，讓阿嬤重建對自己身體與意識的主體性，試圖洗除她們的自我嫌惡感，這種療癒過程近乎舞台劇的一幕幕場景，對我在尋找影像表現形式上有極大的啟發作用，同時也解決時間軸線上，某些影像無法彌補的缺憾。

婦援會是台灣首先投入慰安婦議題的NGO團體，多年來也持續推動此一議題的社會運動，更對阿嬤提供生活照顧及進行身心治療，我曾參加多位孑然一身的阿嬤的告別式，在她們人生最後一刻，只有形同家人的婦援會社工到場為她們張羅後事。從社工員的角度來說，我看到台灣新一代女性在專業角色的成功及努力，她們每一個細節都站在阿嬤的角度去思考，善盡一位社會工作者的職責；但我也逐漸發現，身為媒體工作者，與社福團體合作過程中無可避免地會產生理念衝突的問題。曾經，為了阿嬤抽菸及身心治療過程中一些戲劇扮演的照片是否適宜發表的問題，我們抱持不同意見。從媒體工作者（或說是影像創作者）的角度，這些照片能鮮活地反映阿嬤內心情境，因為許多阿嬤當年在慰安所透過抽菸來排解壓力，甚至超過半世紀在社會道德壓力下隱忍生活，因此養成習慣，數十年菸不離手，如今可能算是她們日常生活中的重要慰藉，但社會工作者會認為這些影像可能讓不了解這群受害婦女遭遇的人，對阿嬤們產生負面評價，尤其傳統上，我們社會對女性抽菸仍有刻板印象。

許多紀錄片或影像工作者把創作視為社會改造或運動的工具而多所涉入，但我拍攝慰安婦的原始動機，卻為一份家族的因緣而起。小時候在台南老家客廳神案旁，擺放一張穿日本軍服的肖像，是我三叔公的遺照。從初識事物開始，那應是我見過的第一張照片，他在二戰期間被徵召到南洋當日本軍伕而戰死，由於未婚無子嗣，我父親按民間習俗承繼他的香火，照片至今跟著我。我從事攝影工作後，誘發我想要拍攝台灣參與過戰爭的人，包括台籍日本兵、韓戰「反共義士」等，慰安婦也是其中一個子題，可以明確地說，我並非基於社會運動的理由而投入。

如今對我而言，最重要的是這些影像讓一群人類黑暗歷史見證者、也是受害者站出來，她們之中願意挺身而出的，可以拿下面具向世人控訴結構暴力；仍有壓力的人，依然可以委身面具之後，等待一個公道。

黃子明

1960 —— 出生於台南仁德｜2003-2016 —— 擔任中國時報攝影中心主任｜2005 —— 獲「第一屆中國國際新聞攝影獎」（CHIPP，簡稱華賽）現場人物類組照金獎｜戰後六十年「阿嬤的臉」攝影展，台北、日本（東京、三重縣）｜2014 ——「Women In War」，韓國大邱國際攝影雙年展（Daegu Photo Biennale 2014），韓國大邱美術館｜專題報導拍攝 —— 都市原住民、二戰日軍性奴隸—前台籍慰安婦、韓戰的反共義士、外籍移工在台灣、大陸漁工的海上船屋、資深中央民代群像

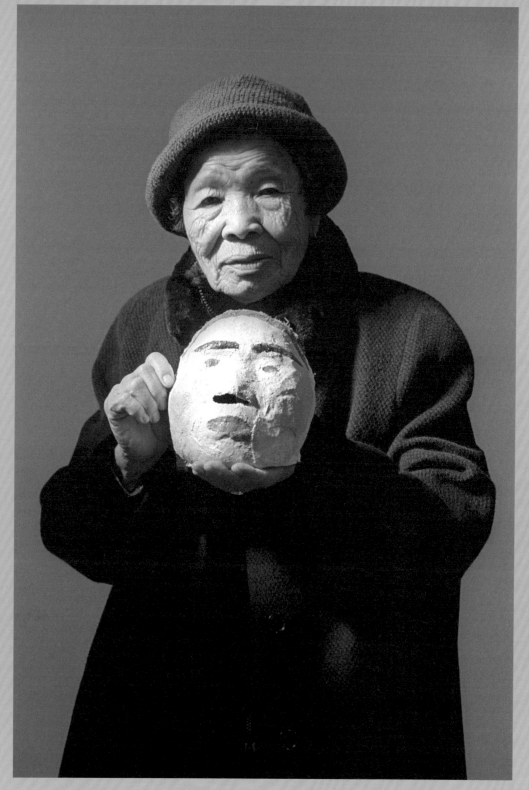

姓名—陳桃
出生—1922年生
籍貫—台灣台北市人

受害日數—約1095天
　　　　（1942.06－1945.08）
受害地點—印度安達曼群島

■受害經過
十九歲那年，阿嬤在上學途中
遇上日本警察，警察說帶阿嬤
上學，卻去了高雄港邊搭船，
那一天改變阿嬤一生的命運，
從學生變成慰安婦。阿嬤曾喝
消毒水自殺未遂，也因為懷孕
後流產導致不孕。

■阿嬤的痛
阿嬤返家後，遭她的叔叔以
「家裡容不下臭賤女人」言語
辱罵，二十八歲結婚，婚後不
孕，遭婆婆逼迫離婚。阿嬤從
此獨居，八十三歲還得做椰子
批發生意，劈椰子、搬椰子、
賣椰子養活自己。

■阿嬤的話
「日本政府不道歉、不賠償，
難道我們的青春要白白被糟蹋
嗎？」

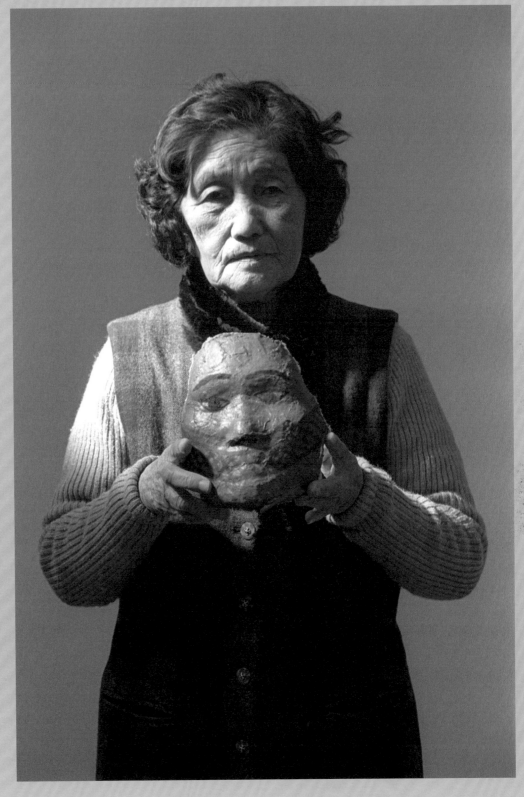

姓名—何秀鳳
出生—1926年生
籍貫—台灣太魯閣族

受害日數—540天
　　　　（1944.09－1946.03）
受害地點—台灣／花蓮／秀林鄉

■ 受害經過
十八歲那年，阿嬤在日本警察
壓逼下成為性奴隸，工作五天
後逃跑，被日本警察派出的
五、六名青年團團員抓回去，
還在腳後放竹子罰跪，令她非
常痛苦，加上言語恐嚇和辱
罵，讓她不敢再逃跑。因此懷
孕生下一女。

■ 阿嬤的痛
因為未婚懷孕，阿嬤被村人罵
是「不要臉的東西」，一個人
離鄉到台北，靠著幫人洗衣服
賺錢養孩子，阿嬤終生未婚，
她的女兒三十八歲時罹患血
癌早逝。她在2010年因肺癌去
世。

■ 阿嬤的話
「我的傷口，要到我死的那一
天才可能忘記，這不是我自己
造成的，是日本人給我的！」

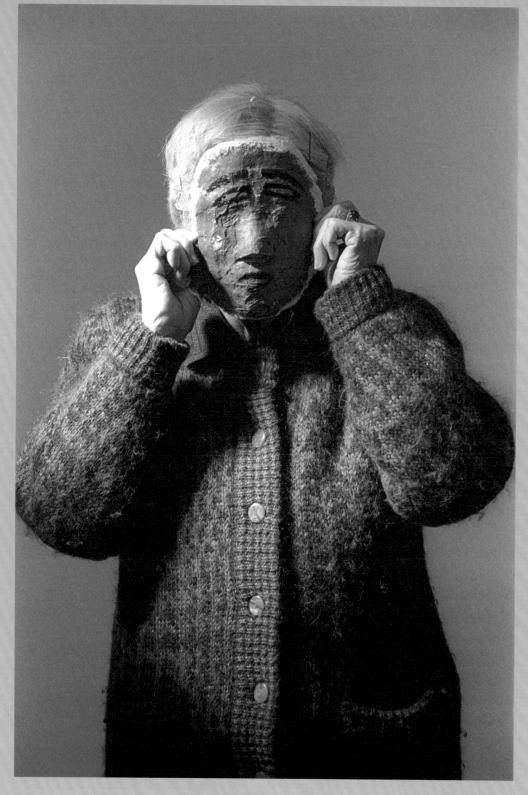

姓名—李阿慧（化名）
出生—1922年生
籍貫—台灣台北市人

受害日數—1170天
　　　　（1943.12－1947.02）
受害地點—菲律賓、印尼

■ 受害經過
二十一歲那年，阿嬤是青年團
的一員，空襲時須做救援、消
防工作，經人招募到南洋海軍
醫院擔任看護婦助手六個月，
後來被迫成為慰安婦。

■ 阿嬤的痛
阿嬤認為做過慰安婦，非常羞
恥，但自覺「做錯了」、「沒守
住」，才會被騙去。阿嬤相當
自責，返台後自認「要走正當
的路」，開始拜佛求懺悔，至
今從未間斷。

■ 阿嬤的話
阿嬤七十二歲後罹患老人失智
症，不再記得過去痛苦的事，
她變得笑口常開，天真如孩
童，逢人就說：「我不知道那
事，我沒做過。」這疾病讓阿
嬤意外成為一個「快樂無憂」
的老人，但她永遠記得緊急在
飯桌下躲空襲的場景。

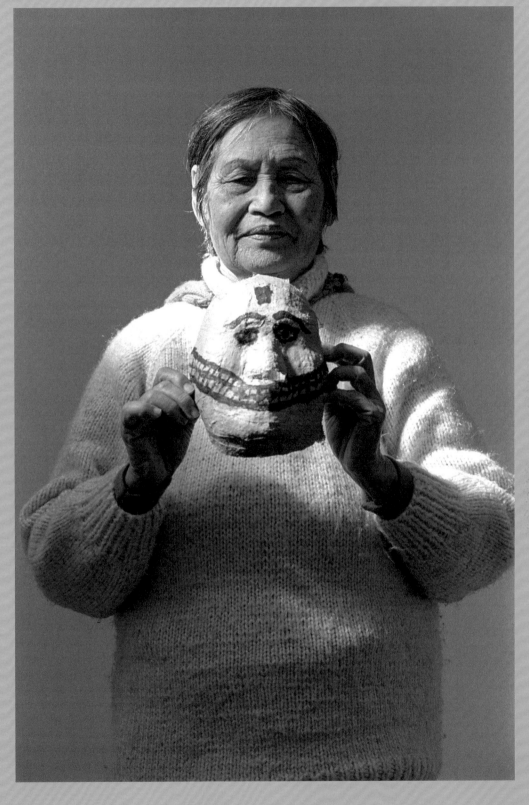

姓名—林沈中
出生—1927年生
籍貫—台灣太魯閣族

受害日數—420天
　　　（1944.12－1946.02）
受害地點—台灣／花蓮／
　　　　榕樹營區倉庫

■受害經過
十七歲時遭日本警察強迫到部
隊服侍軍人，白天洗衣、煮
飯，晚上提供性服務，日軍沒
有提供安全措施，即使懷孕了
也得繼續提供性服務，曾因此
流產三次。

■阿嬤的痛
曾結婚四次，離婚三次。每一
任丈夫聽到村人耳語阿嬤過去
的遭遇，嚴重影響夫妻感情，
最後都以離婚收場。

■阿嬤的話
「有時候我會想，我的生命好
像在那時就已經結束了。」

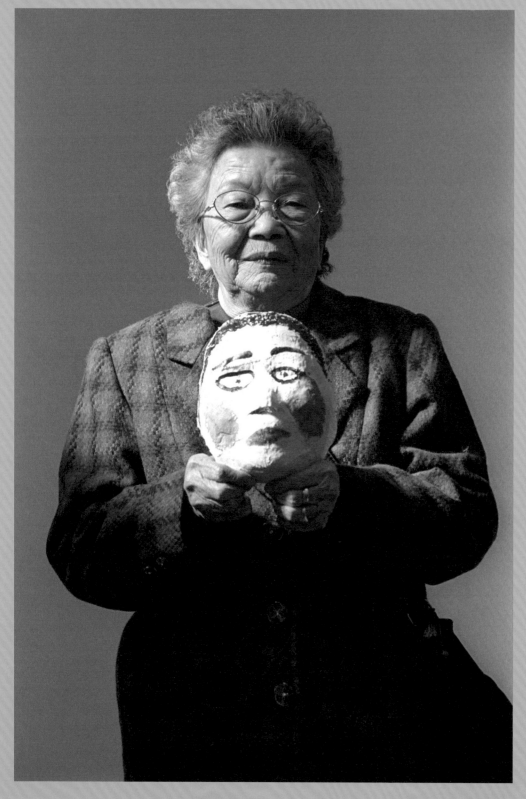

姓名—吳秀妹
出生—1917年生
籍貫—台灣桃園客家人

受害日數—約300天
（1940-1941）
受害地點—中國／廣東省河南市

■ 受害經過
十九歲那年，阿嬤被養母賣到
旅社當女傭兼接客，二十三歲
那年，她被強押到前線慰安。
行前，阿嬤被迫在港邊脫光全
身衣物，赤裸接受軍醫檢查。
在戰地初設的慰安所，阿嬤每
日接客超過二十人，性飢渴的
士兵早脫褲子在門邊不耐地等
候，猛敲門催促，變態的士兵
則在天窗上窺探不堪的接客場
景。

■ 阿嬤的痛
阿嬤曾有過兩段婚姻，但先生
都待她不好，因墮胎傷了身體
無法生育。目前獨居住在孫子
的房子，最大的心願是要求日
本政府賠償，希望有一筆錢可
以買個屬於自己的小房子，安
心住下來。

■ 阿嬤的話
「當時的糟蹋，讓我身體變不
好，他們（日本政府）會忘
記，我是永遠忘不了的。」

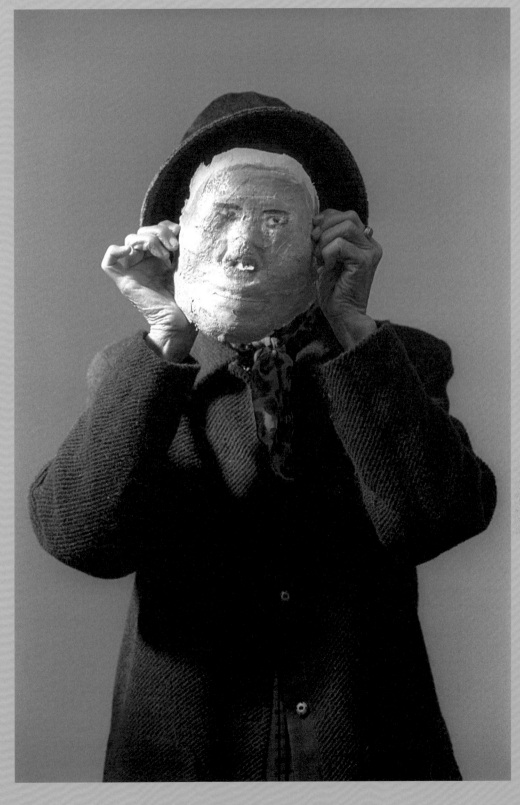

姓名—李梅（化名）
出生—1923年生
籍貫—新竹客家人

受害日數—730天
　　　　　（1943.08－1945.08）
受害地點—中國／海南島

■ 受害經過
二十歲那年，阿嬤被一名開旅
行社的鍾阿瀾騙到海南島成為
慰安婦，由於當時她未婚生
子，行前還向鍾阿瀾借五百圓
給她的養母當安家費，以代為
照顧年幼的兒子。被騙到海南
紅沙後，平均每天接四、五名
日本商社職員或台灣軍伕，時
間由晚上六點到隔日清晨六
點。

■ 阿嬤的痛
戰後在海南等回台的船班一
年，花光了辛苦賺來的錢，回
首人生，阿嬤除了年輕時讀雜
誌、看電影，感到有一些愉快
之外，她一輩子似乎從未曾快
樂過。

■ 阿嬤的話
「最心痛的事就是被騙去當慰
安婦。」

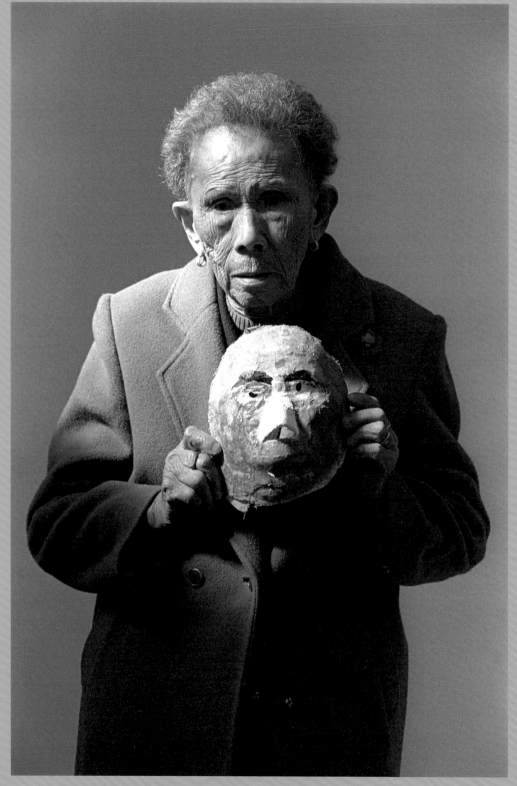

姓名—蘇寅嬌
出生—1923年生
籍貫—台灣新竹客家人

受害日數—630天
　　　　（1943.08－1945.04）
受害地點—中國／海南島榆林市

■受害經過
二十歲那年，阿嬤和她妹妹一
起被騙，成為慰安婦。接客時
間從晚上六點到隔天清晨六
點。遇到日本軍心情不好或喝
醉酒時，就被當成出氣筒，胡
亂罵一通。後因盲腸炎開刀，
身體虛弱無法再接客，才得以
返台。

■阿嬤的痛
當年在海外躲空襲時，炸彈、
飛機滿天飛的場景，是她這輩
子最難忘的痛苦回憶，讓她返
台後，常夜裡做惡夢，睡不安
穩。她已在2009年去世。

■阿嬤的話
「最令我感到悲傷的是，迄今
為止日本人仍然不知道我當年
被騙做慰安婦，所帶給我的終
生痛苦。」

姓名—陳樺（化名）
出生—1924年生
籍貫—台灣台北人

受害日數—700多天
　　　（1943.01－1945.12）
受害地點—菲律賓

■ 受害經過
十九歲那年，有日本人徵召護
士助理，阿嬤抵達後才知是擔
任慰安婦。在前線為日軍提供
性服務，還要躲空襲，曾目擊
同去的女伴在身邊被槍彈擊中
身亡，阿嬤不忍女伴屍骨流落
海外，還剪下她的一截指甲和
頭髮，帶她回家，但無法找到
她的親人，阿嬤將她埋在圓山
的靈骨塔，每年定期祭祀她。

■ 阿嬤的痛
返台後，阿嬤不知為何無法生
育，後來還罹患子宮頸癌，過
去遭遇讓她覺得是她一生難剔
除的污點，除了丈夫以外，不
敢讓其他人知道，就怕丟臉。
長期跟隨的壓力，阿嬤即使外
表福態樂觀，卻有嚴重的高血
壓，一想到過去就頭痛。

■ 阿嬤的話
「以為是去打拚，要當看護
婦，竟是這樣。一個好的千金
小姐，卻被騙去，想到當時，
讓我的心很痛。」

姓名—陳鴦
出生—1922年生
籍貫—台灣台北市人

受害日數—1424天
　　　　（1943－1947）
受害地點—緬甸

■ 受害經過
二十一歲那年，阿嬤應徵到緬甸食堂泡咖啡，一週後被迫成為慰安婦，因抗拒遭慰安所管理員佐藤摑耳光，致左耳膜破裂。每年有三至六個月，還要被抽調到山上偏僻部落提供性服務。

■ 阿嬤的痛
阿嬤左耳膜受傷後，到現在還是聽不見聲音。戰後返台沒有結婚，因擔心過去經驗會影響婚姻幸福而不願嫁人。

■ 阿嬤的話
「我家窮，年紀很小就開始工作，因為這樣被騙去，我真的很不甘願。」

姓名—蔡芳美
出生—1931年生
籍貫—台灣太魯閣族

受害日數—420天
（1944.06－1945.08）
受害地點—台灣／花蓮／秀林鄉

■ 受害經過
十三歲那年慘遭日軍強暴，連
續一年多，每晚都被輪暴，受
害處就在離家不遠的軍用倉庫
裡。戰後，阿嬤總繞道而行，
不敢再路經該處，面對自己那
可怕的過去。

■ 阿嬤的痛
阿嬤始終保守這祕密，直到丈
夫臨終前，她勇敢坦承祕密並
請求丈夫原諒，得到丈夫臨終
遺言：「有誰沒有過去呢？那
時戰局很亂，我被徵召出去，
沒留在身邊保護你，責任不該
完全歸你。」

■ 阿嬤的話
「我曾受的傷，即使有藥可
醫，也永遠不會好，我只能藉
助上帝的力量幫忙。」

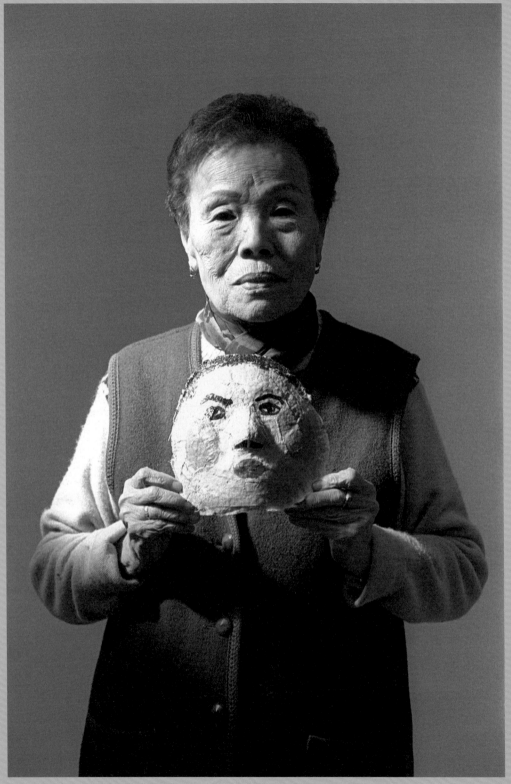

姓名—蔡桂英
出生—1925年生
籍貫—台灣新竹客家人

受害日數—約365天
　　　　（1943-1944）
受害地點—中國／海南島榆林市

■ 受害經過
十八歲那年，阿嬤被騙到海南
島「食堂」工作，直到戰爭結
束，「食堂」始終沒有蓋好，
阿嬤一直在「慰安所」工作。
平均一天接十多名客人，曾有
日本軍在性交時拿器具插入她
的下體，讓她痛苦不堪。

■ 阿嬤的痛
因在慰安所頻繁接客，致使子
宮炎隱疾不斷，阿嬤擔心無法
生育，會被丈夫和公婆嫌棄，
返台後遲遲不敢嫁人。她已在
2008年因癌症去世。

■ 阿嬤的話
「到海南島的過去，讓我一輩
子失去作為女人的價值，因此
變成沒有用的人，不會再有幸
福的未來。」

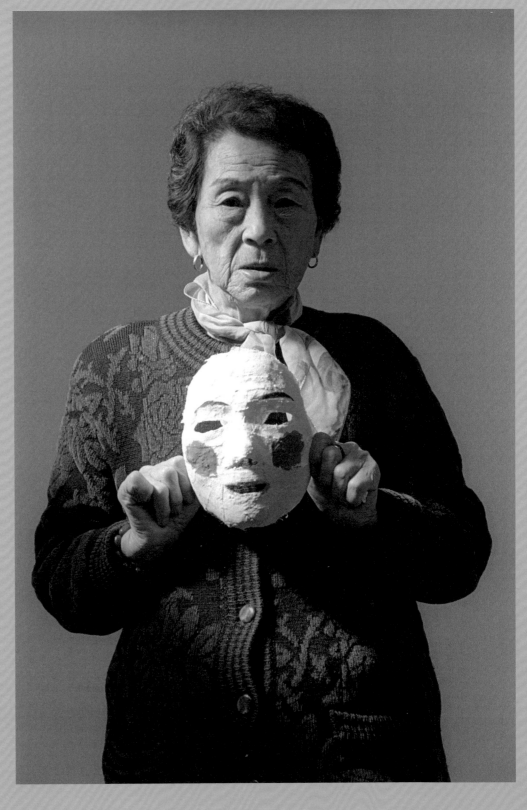

姓名—盧滿妹
出生—1926年生
籍貫—台灣新竹客家人

受害日數—約365天
　　　　　（1943－1944）
受害地點—中國／海南島榆林市

■受害經過
十七歲那年，阿嬤從一名採茶
女孩被騙成為慰安婦，平均每
天接二十幾名軍人，有些對性
有特殊癖好的軍人，很會欺負
阿嬤，要她翻來覆去，用各種
姿勢滿足他們的性需求，任由
他們糟蹋。因此懷孕還是要接
客，直到八個月身孕才能返
台，後產下一子，僅三十八天
大，罹患瘧疾早夭。

■阿嬤的痛
戰後返家不到一年，阿嬤的兒
子、養父、養母相繼過世，僅
剩她孤伶一個人。三十八歲才
結婚，婚後丈夫聽說阿嬤曾去
海外的閒話，影響夫妻感情後
離婚。她獨自撫養一個小兒麻
痺的孩子，目前幫警察洗衣服
維生。

■阿嬤的話
「假如當年沒去過海南島，說
不定我現在會是個官夫人？」

迴家

攝影是從破破碎碎的生活切片中，
去寄託瞬間同意的情緒。
這樣快的認同方式，
往往只是收集來不及思索的速度和運氣，
而準確的情感對位，
卻是後來沖出底片才發現的事。

——陳順築

迢迢路

攝影・文————陳順築

走在路上

出發

　　早在1990年，我曾以《影像・潛像》為名，選取大學時期和兵役之後的一段無憂遊歷的時光，用純攝影的熱眼內視故鄉澎湖，集結在台北夏門攝影藝廊和台中省立美術館（國立台灣美術館）舉辦兩場巡迴個展。2009年底，在創作心境過渡的「轉場」時候，又想念起當年上山下海，直接把心眼溶入底片，安全存放視界興味的美好感受，便決定回頭整理長年散漫，但又因持續不斷探看，隱然累積成形的攝影主題「迢迢路」。

獨步

　　時間上它延接《影像・潛像》到現在的整整二十個年頭，但意識創作的緊疏節奏並不一致，多數是旅行紀錄的另一種「錯視」，有時也是解決攝影慾望的快門反射，沒有目的地的刻意出走和迷路，澎湖仍然為情感發散的張望處，但經過二十年鏡像透徹的對望，在自己「看」與「不見」的取捨，已悄然化為量塊與線條的行腳印記，這些「人跡罕見」的絕對風景，沒有搶拍的流動衝撞，也不一定謹守安份的美學形構，在更多順勢而為的環顧中，小心收納每一處影像為不可或缺的對位元素，映照著反覆造訪澎湖鄉村野徑的細密思量。

經過

　　後來落居台北，因為工作和旅行，在熟悉的風土印象或全然陌生的海外境地，回家與返鄉，在馬路、海域和空中，以一種片斷而寫意的自由注視，一意孤行的透過屋宅或交通載體，在行程停駐的片刻，隔著門窗車框、輪船與飛機艙口，捕捉白日的遐想，不時即興的手、濃黑的影、山崖石頭、樹葉

牆壁和無可名狀的前檔穿視框架，定焦與失焦的層層推移景深，再現我看故我在的現場和臨場，內外交錯雙重指涉，從自我封閉區間的幕後窺望，投向看似開放卻仍是一廂情願的劇場空間。

停泊

「迢迢路」篩選自500卷35mm的黑白底片，幾乎全為400感光度和微廣角的35鏡頭拍攝，讓我在有限但熟知的技術條件下得以專心拍照，印放出素描般的場域。圖冊採兩個對頁一圖落版，部分作品兩圖並置意象聯結，順序串連編輯，依循年代註記成時間落點亦為作品名稱，與記憶所及的地名一併放置索引。群聚主題的57件作品，若以地區和編年歸類分析，總量比例失衡分配，突顯純粹主觀偏執的藝術度量，澎湖群島有28張，台灣各地16張以及國境之外13張，無任何裁切格放後製修圖，並帶有「決定瞬間」精神的細框黑邊實體照片，呈現單幅影像自體完整，還原當初所認知的光影對象。每個年份選集的照片數量亦不同，群組位置的安排，期待前呼後應的理想遇合，有些年份收錄多達八到九張，其它零至五張不等，而2008到2010年已明顯找不到我感興趣的照片，從容駐足街頭的直觀攝影至此，彷彿不自覺的逐漸淡出「迢迢路」。

一直走……

攝影普遍摹繪人像和景物，但「迢迢路」上我似乎迴避與陌生「人」交會，怯場難安於世故溫情，較鍾情於收拾「物」的形態，而簡化「景」的意境鋪陳，更熱衷行旅間的巨觀微察，重複幾種簡單的「看法」，再三檢視我所遭遇的地方，常見影像分散四周，虛實是主體也是邊緣，近看遠眺採集紋理，拼貼「物件」關係，施作線條層次分割仿若碎片的密麻細節，從具象間離為抽象，延伸現實為異境，隱去時間與地點特色的辨識，準確彙整畫面結構，循線拆解「在路上」的抉擇、頓挫、想望，離去或回返，週而復始的專注行走，繼續行走。

陳順築

1963 —— 出生台灣澎湖 | 1986 —— 文化大學美術系西畫組畢業 |
1990 ——「影像．潛像」，夏門攝影藝廊，台北／台灣省立美術館，台中 |
1992 ——「家族黑盒子」，伊通公園，台北 | 1993 ——「陳順築個展」，伊通公園，台北 |
1995 ——「集會．家庭遊行」，洗衣坊攝影空間，巴黎 | 1997 ——「陳順築個展」，鹽埕畫廊，高雄 |
1998 ——「平安家宅」，台北市立美術館，台北 | 1999 ——「集會．家庭遊行」，MOMA畫廊，福岡日本 |
1999 ——「複寫記憶：陳順築的家族影像」，漢雅軒，台北 | 2001 ——「花懺」，伊通公園，台北 |
2004 ——「四季遊蹤」，伊通公園，台北 | 2007 ——「家宅─四乘五立方」，ChiWen畫廊，台北 |
2008 ——「迴家」，伊通公園，台北 |「遊行；遊蹤」，非畫廊，台北 |
2009 ——「返照與迴光」，TIVAC台灣國際視覺藝術中心，台北 |「記憶的距離」，加力畫廊，台南 |
2010 ——「迢迢路」，伊通公園，台北／光影作坊，香港 | 2011 ——「殘念的風景」，台北當代藝術館，台北 |
2012 ——「風林雨山」，橘園非畫廊，台北 |
2014 ——「風櫃椅 & 迢迢路」，關渡美術館，台北 | 10月24日晨，因大腸癌病逝，得年51歲 |
2015 ——「硓砧山─陳順築個展」，台北市立美術館，台北 |「用美麗向死亡致敬」，Paris Photo，巴黎

1990 —— 法國 巴黎

1996-2 —— 美國 佛蒙特

1994-5 —— 澎湖 後寮

1994-2
——
澎湖 案山

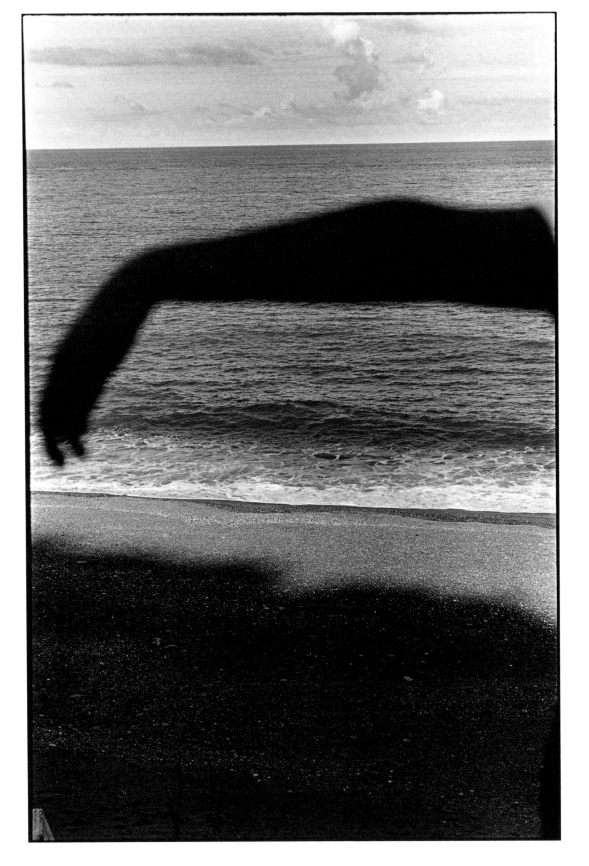

2003-2 ——

澎湖　山水

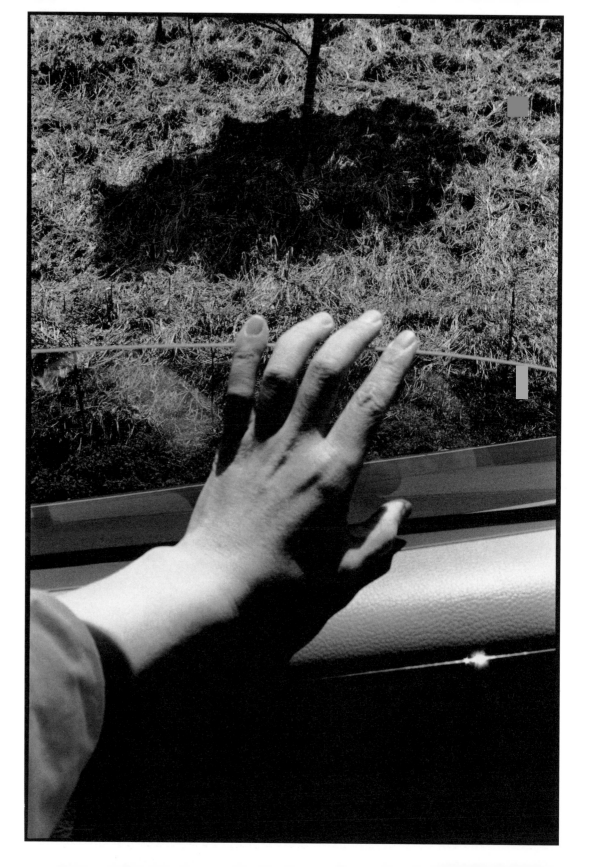

2000-3 ——— 加拿大　溫哥華

「我不會拍照呀。」
一杯紅酒下肚之後，
他這麼説。

文 ——— 陳湘汶

陳順築，《一口氣》，攝影複合媒材，2009

　　1990年的「影像・潛像」攝影系列作品是陳順築的創作起點，陳順築在高中畢業之後至文化大學就讀，接著前往歐洲遊學。長年在外，使他之於澎湖幾乎成為「異鄉人」。遊子返鄉後便持起相機，開始觀察自己的故鄉。澎湖群島上的人們、島嶼風情、牛群、犬隻等等，他為這些即將變得陌生的人事物留下紀念。這個系列的作品曾以一冊《眼睛的思惟》圖文手札的方式發行，陳順築寫下他對澎湖的情感：

海島的人
臉孔有一種溫柔的粗糙感
因為海洋拂繞……
因為天空吐納……
及　對自然虔敬的信仰

　　也許我們可以從此系列開始了解陳順築譜寫記憶地圖的脈絡。

在「影像·潛像」系列之後，1992年陳順築發表「家族黑盒子」系列，使用現成物與陳順築父親生前所拍攝的大量家族合照，創作一只只儲放記憶的黑盒子。此後他便持續以家中所存放的家族照片進行跨媒材的創作活動。「家庭風景」（1995）、「四季遊蹤》（2004）、「風中的記憶」（2004）等各個系列都是取用了父親在家族出遊，或是聚會等特殊時刻為家人所拍攝的照片影像，進行切割、並置、空缺、覆蓋等動作，企圖拼湊或重寫逐漸逝去的家族記憶。

2009年他將自己以往拍攝的照片重新翻找出來，並且刻意挑選與以往展出的家族照片迥異的影像——沒有溫馨的家庭居室為背景，也無家族成員出遊格式化的紀念照，創作了「記憶的距離」系列，在此，創作的檔案來源不再是父親拍攝的家族照，而是從多年來自己拍攝的底片中選取，幾乎全是失焦模糊的影像，甚至無法說出畫面主題。他將影像放大輸出，並且局部敷上一層固態透明物，燈光照射而使得它如水漬的輪廓特別清晰；而當觀者站在作品之前，可以看見自己的影像被吸入一塊塊中介於白盒子與陳順築記憶空間的黑洞。

2010年，他從過往所拍攝的數百捲底片中，經過反覆挑選沖洗之後，將57張影像選定為「迢迢路」的主角。這些影像原本擁有自身在膠卷上的時間位置，經過長短不一的時間沉澱後，由陳順築主觀地選取。他不常為作品下敘述性的名稱，「迢迢路」系列的影像拍攝時間跨度長達二十年，地點遍及世界各地，然而我們根本無法在缺少圖說的情況下辨識這些稀鬆平常、微觀的拍攝對象。如果說照片需能作為一種證據，陳順築經營的影像便使這樣的假設失效，因為這些影像的目的就在使其自身失去指認的力量。我們只能在最小的限度（拍攝時間、地點）去想像、拼湊這批被翻找出來的故事片段。

陳順築所拍攝的影像就像是在一塊返鄉地圖上所遺留的足跡。某次對話裡，「我不會拍照呀。」一杯紅酒下肚之後，他這麼說。我稱他為記憶地圖的繪製者，一捲捲的底片經過時間的沉澱，從拍攝當下的興味中脫離，被標記上

年代和地點，這些影像變成拼繪地圖的座標。1990年那位懷抱熱忱甫返鄉欲捕捉家鄉一草一木的青年，清楚地敘述著他與澎湖人、土地的情誼，在這個時候所標示的對象是輪廓清晰並且可以與鏡頭對話的。然而在「迢迢路」系列看不見與鏡頭直視的眼光，取而代之的是在部分作品裡發現車窗、陽臺、門窗等框界的一部分。除了強調拍攝者與對象的距離，他刻意將這不容於傳統攝影構圖法則中的干擾納入畫面，而站在框界內的窺看，亦避免了自身被外界所波動。失焦、背光影像，畫面被海平線、窗格所切割，這樣模糊且不連續的特質，與其說是對原鄉的強迫推離（理性），更可能是懷鄉情緒的掩飾。

「迢迢路」系列中的澎湖影像便佔了一半的數量，甚而有從「影像·潛像」系列開始便重複出現的地點，在不斷複訪（再呈現）的過程當中，即便有著清楚的座標，這些逐漸模糊的影像反而透露出家的無法回返。因為他所要探訪的原鄉記憶已經隨著家人逝世、遷離、老家出租等緣故變的模糊不清。就如同他2008年的動態影像作品《迴家》，藉由一台動畫製作的小飛機緩緩徘徊在澎湖鄉間的產業道路上，一條條看不見盡頭的蜿蜒小徑也與「迢迢路」系列中的數張影像相似，陳順築已經無法勾勒清晰的返家路徑，使得回家的路更遠，而家的方向甚至已消失在雜草叢生的道路盡頭。回家的動作在此無法完成，只能是沒有出口的迴繞。

陳湘汶｜自由撰稿人、策展人。

對│話

記憶

人間

場景／一

場景／二

場景／三

荒原

姿勢

儀式

迴家

失魂

幽靈

蛻變

庇護

出走

日常

肖像

觀看

曝光

跨界

廢墟

暗箱

幽光

攝影只能記錄所見，
無法表達思維
與心中的喃喃自語。──

──張照堂

行旅・自白

攝影・文——**張照堂**

多年前，我曾經寫過一篇〈非影像筆記〉，試圖將一些生活經驗裡心有戚戚卻又無法捕捉的影像用文字寫下來，彌補一下攝影的極限與遺憾。這些「非影像」的札記，當時似乎道盡心中對攝影的無能駕馭之茫然：

· 淡海，夜十一時，除了浪聲，就是野孩子的笑鬧聲。一個母親哄著懷中的嬰孩說：「乖乖的，再哭就把你丟到海中間去。」有人丟過小孩到海中間去嗎？我拿著相機等待著。(1973.6.29)

· 加班到凌晨四點半，一個人站在十三樓等電梯，恍惚中抽著煙。指示燈上得很慢，長廊黑漆漆的，我好像聽到一種奇異的撞擊聲。電梯終於上來了，門一開，一隻犀牛從裡面擠了出來…(1975.12.15)

· 世界上最蒼白的人，是夜宿旅店，三更半夜起來照鏡子的人——他不知道手該擺在哪裡？(1976.3.16)

這些想像中的影像，似乎只有靠文字或語言捕捉，但如果拍到一些語焉不詳的影像，又需要什麼來助它闡明呢？

1988-89年間，我有一段短暫的美國之旅，在舊金山、紐約拍了些照片。有些影像我總覺得缺少些什麼，就不由得手癢起來，拿起筆來開始在上面寫字塗鴉。這行為和國畫或沙龍攝影中的為文題詞有點類似，只不過我沒有古人那麼怡情與高雅，我的目的不是美化情境，而是要破壞畫面，或說是心理吐槽罷。

一張照片到底要說什麼，有時候是很弔詭的。被拍攝到的人到底在想什麼？被呈現的景物是要說些什麼？拍攝的人當時在思考什麼？相片的閱讀者又在想些什麼呢？…這些問答可以眾說紛紜，各自解讀。不過，攝影者有時候很不甘心，他不想只是那麼客觀地呈現現象，他想把自己觀看、等待與當時胡思亂想的心情也告訴大家。一張純粹的照片，由於文字介入的打擾，最終可能剝奪了讀者在照片中的自由與敞開想像。但同時，將一張本來不怎麼樣的照片加工，或許因為這樣的圖文並置的面貌，也多了另類解讀的版本。

Duane Michals與Robert Frank也都曾經在他們的照片上寫字，以表達他們的想像與慾望，有些是意念先行，有些是事後補遺。不管哪一種方式，他們都是想結合兩者來加深、加強敘說的多面性與可能性罷。

我的情況不太相同。我是看到這些照片有些漏失，或焦點閃失，或留白太多，不足以獨立成為一張好照片，就突發性地拿起筆來，將當時的心境寫了下來。你可以當它是一種「頑劣」、「發洩」或「無聊」的舉動，也無妨說這是另一種不得已的呢喃與告白。

二十多年前的行旅印象，畢竟也有點淡忘了，奇怪的是這些影像雖然距離很遙遠了，文字卻仍貼近。是否因為影像是客觀的陳述，而文字是主觀的認知呢？這點又值得反覆推敲了。

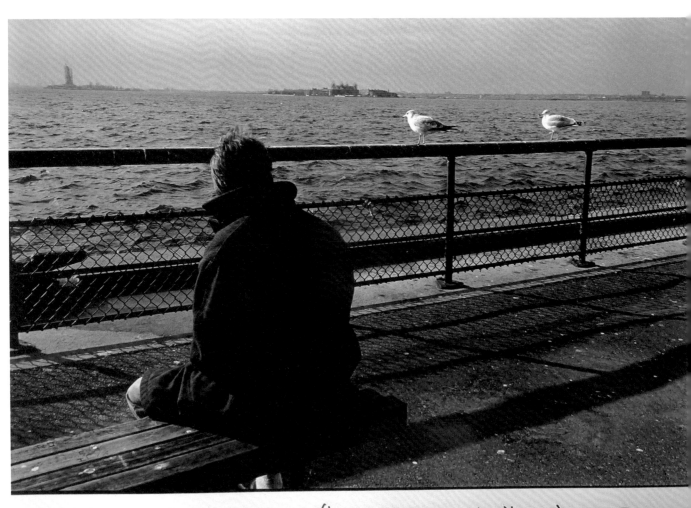

什麼都別說. 只是坐着. 不說話. 坐着. 就夠了.
海鳥就是這樣、不是嗎？ 書什麼要說話？

don't look back ... don't look back ---
一回頭沒完沒了。　　　1/13　東區 '86

「愛情是一種
遺憾的藝術 。」

是藝術嗎？ 還是技術？　康尼
我想是巫術了 。 手術罷！

把美好擁起
果会很小…
光如此耀眼
…

1/13 '86

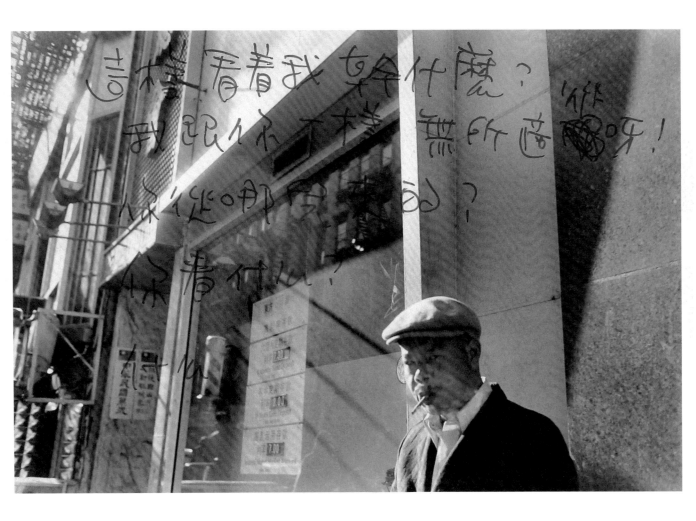

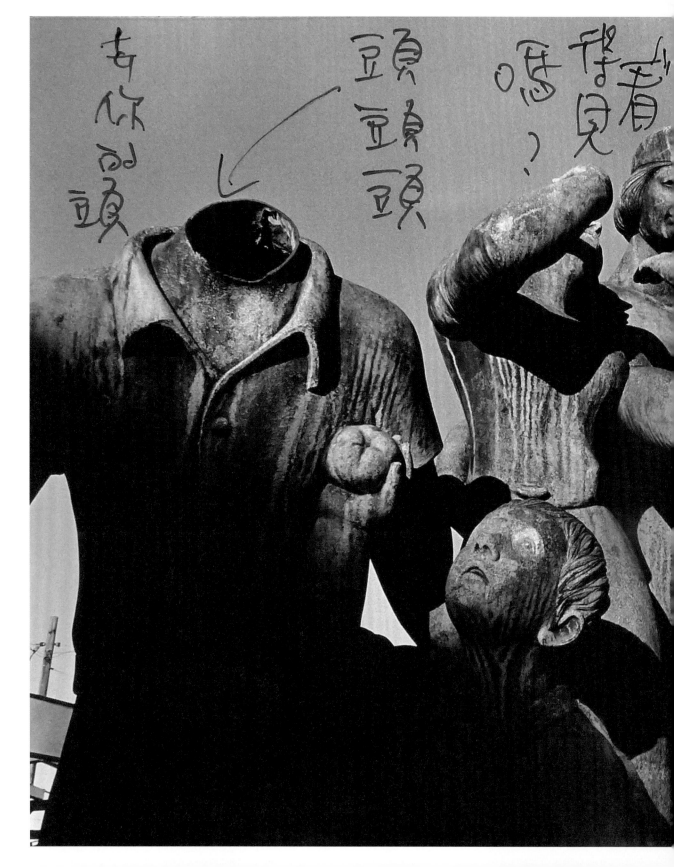

雲彩落在泥事上的聲音
你听得見嗎？
陽光照在身上的聲音
你听見了嗎
？？？
還空的身軀

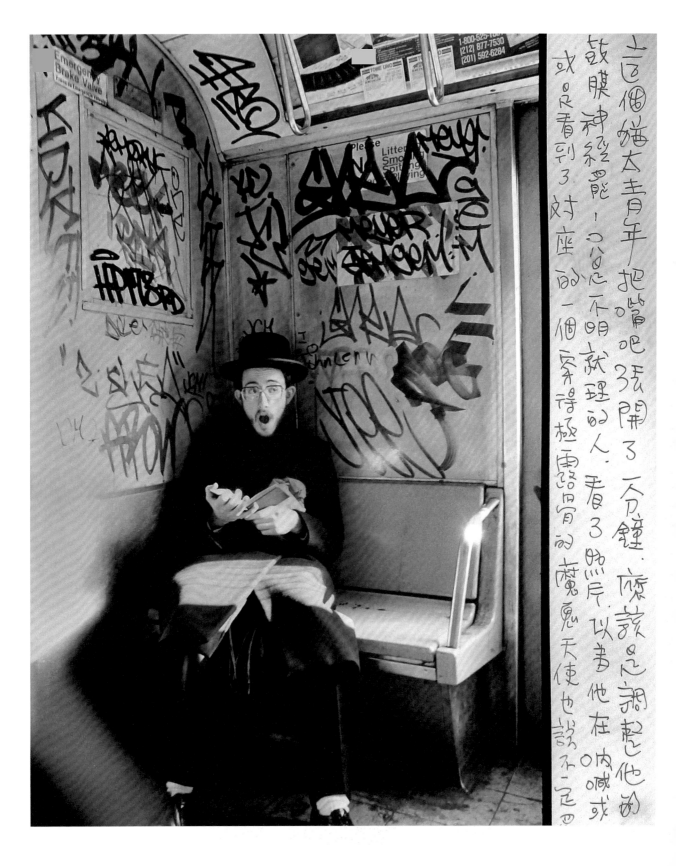

這個猶太青年把嘴吧張開了 一分鐘，據說是調起他的
鼓膜神經系統，不然他不明就裡的人，看了照片，以為他在吶喊或
或是看到了對座的一個穿得極露骨的魔鬼天使也說不一定吧

活着 就是学着。学着就是看着。看着就是想着。想着就是瘘着。
瘘着就是躁着。躁着就是抑着。抑着就是喊着。喊着就是崩着
崩着就是蜕着。蜕着就是痛着。痛着就是学着。学着就是活着……

他不知道手該擺在哪裡？

文————阮慶岳

啊，卡爾，你不安穩時我也不安穩，而你如今可真正陷
入了時代的雜燴湯——因此他們奔跑過冰冷的街道、夢
想著煉金術的光芒突然閃現…
——金斯堡（Allen Ginsberg），《嚎叫》（*Howl*）

張照堂的攝影所以迷人，其中散發出來濃濃的哲思意味，絕對是主要原因。這自然也與他年輕時，著迷於存在主義、荒謬劇場、超現實主義等現代思潮有其關連。而且透過這樣哲思脈絡，對於生命本質的荒謬、虛無以及無意義，所衍生的些許對抗與不屈態度，在張照堂的作品裡，也歷歷可見。

這種失落般的荒蕪感，曾經是台灣1960年代知識份子的思想基調，我們可在陳映真的早期小說、七等生的系列作品裡清晰見到斑痕，其中主要透露的是個體對於自我存在的意義，產生了無可迴避的探索與辯證追逐，以及不知何去何從的茫然（而所以會如此，或是因為某種過往所依存信仰的喪失？）

這思維態度始自於西方／歐陸，所以會發生的原因，是啟蒙運動後理性主義的興起，人與上帝的關係巨大斷裂（譬如尼采宣稱的上帝已死），造成了心靈上的巨大空洞，這可在齊克果的作品、杜思妥也夫斯基的《卡拉馬助夫兄弟們》，以及後續卡謬、沙特或貝克特的身影上見到。

這樣的時代心靈空洞，加上民權運動及工業革命所引發的生命動盪感，造就了西方各領域的知識份子與藝術家，波潮洶湧的哲思回覆，也蔚為大時代的思想風華。然而，就人類文明的角度細究去，真正用來破解這空洞的答案仍然未真正出現，因為人的自體完整性（也就是尼采所說的「超人」），與因之可取代上帝的替代體，都沒能成功醞釀出來。

反而，心靈空洞的存在與超人的未出現，讓自身陷入了更大的惶然、不安與憤怒裡，而這也正是過往約兩百年，藝術與思想所以擺盪不息的底蘊。

這樣的質疑與困惑，伴隨著各樣激盪而生的藝術形式與思潮，憑藉西方文化的強勢力量，對台灣戰後的第一代知識份子造成巨大的衝擊。於我們，人神斷裂所造成的創傷，自然不是讓台灣知識份子的心靈，能引發同感的原因；反而，是西方的強勢文化，對原本所依賴的自體文化，造成了巨大的顛覆，因而也同步地一起徬徨失根。

也就是說，台灣1960年代知識份子的失落感與荒蕪感，是肇因於文化主體在面對現代性的衝擊下，忽然頓生的無依與失據，因而只能藉由西方當時思潮裡，對於生命本質的荒謬、虛無及無意義，所衍生具有的對抗與不屈態度，做出自身的發聲語言與吶喊姿態（這樣的吶喊，我們可以想到一些例子，譬如：孟克於1893年的《吶喊》、詩人愛倫金斯堡的《嚎叫》，以及平克·佛洛依德的《牆》）。

二者（歐陸文明與台灣文化）所以會信仰失據的原因雖

然不同，但是彷徨的微態卻相近。我會以上述的脈絡作出發點，來看張照堂這一批拍攝於1988-89年，在美國舊金山與紐約的短暫行旅間，他稱之為「行旅·自白」的作品。

「行旅·自白」的整體風格，最容易與張照堂的「第二時期」（1962-1964）的風格相類比。我曾寫過對這段時期的看法：「吸引我處，恰在於其『抽象地再現個人的或全人類的精神苦悶』，其中著名作品許多，譬如無頭無肢的裸體男子、去頭像的立姿背影男子、臉容模糊的雙男童、棄死在路邊的貓，或惶然立在路上的不知名男子等。透過這些近乎倉皇的影像，我們感受到一種巨大的苦悶與困惑，這同時傳達了一種關乎人類與自我心靈狀態的掙扎與探索，是更屬於泛時空的生命扣問，以及對於大時代的整體回應。」

我覺得這些敘述也同樣地適用於「行旅·自白」，但是二者也有其相異處。首先，張照堂「第二時期」的作品，具有強烈的自我觀照取向，敘述語調傾向於苦悶後的無聲吶喊，有些類同我在同文中對比張照堂與陳映真早期作品時的說法：「那是一種青蒼的、略略帶著怔忡的視眼，有著對世界的些許期待與困惑，以及年輕易感心靈、那自生自覺的幽微感傷」，是易感心靈對未明世界的困惑與回應。

在風格上，則近乎劇場與舞台表演，帶著略微誇張的設計與戲劇控制效果，被照體經常是配合演出的抽象角色，

人間則是一座可被藝術家控制的離世大舞台，可算是以攝影在做一種複合藝術（也是戲劇、繪畫與雕刻）的創作。相對而言，「行旅·自白」則更回歸攝影，關注不經意與偶然捕捉到的現實（而非超現實），在構圖上顯現出對動態不安定（反美學？）的興趣，尤其對於陌生他者的生命與靈魂，更是有著強烈想探知的好奇。

這種好奇衍伸出對於攝影本質的思考，也就是攝影到底是什麼？以及攝影又能做什麼？張照堂為這系列作品書寫的文字裡，寫道：「一張照片到底要說什麼，有時候是很弔詭的。被拍攝到的人到底在想什麼？被呈現的景物是要說些什麼？拍攝的人當時在思考什麼？相片的閱讀者又在想些什麼呢？」

對於攝影的行為與作品呈現，提出了顯得虛無的質疑。某個程度上，也展現了張照堂對於藝術的本質，似乎不可能得以完整的看法。雖然透過文字的捕捉，確實可彌補（並擴張）閱讀照片的「不足」，然而「不完整」的必然，卻也深深烙印在其間。

這樣的「不完整」態度，確實與近百年來藝術家創作時，深深依賴「不屈與對抗」以確立自足與完整，有著相互牴觸性。但是，藝術的「不完整」本質，更接近互古的精神，也就是相信藝術有其不可自我完成的宿命，必須依賴某種客體的結合，才得以真正的竟全功。

這樣觀念與態度的轉變，似乎尚未能為張照堂的作品風

格做出大逆轉，但在語言與主體位置上，已有見到移轉與修正，譬如「第二時期」在描述心靈無依與苦悶時，創作者的自隱、退讓與某種對世界的不信任，在「行旅‧自白」時期，已經顯現為探詢、扣問與略微涉入。

尤其文字的介入，讓作品在圖像之外，有著文學的想像空間。就如張照堂1973年的手記所寫：「淡海，夜十一時，除了浪聲，就是野孩子的笑鬧聲。一個母親哄著懷中的嬰孩說：『乖乖的，再哭就把你丟到海中間去。』有人丟過小孩到海中間去嗎？我拿著相機等待著。」

張照堂認為這些手記「當時似乎道盡心中對攝影的無能駕馭之茫然」，其實這也是大時代創作者的共同困境，以為自我主體的得以完整（類同「超人」思維），因而失卻對客體的尊重與信仰。所謂的信仰，自然可以多元也多義，譬如陳映真後期以魯迅為本、將創作與社會改革做結合的模式，確實是過往一個世紀，許多第三世界藝術家（包括華人），以及張照堂的後繼者，所高度依賴的信仰所在。

然而，社會改革究竟是藝術的階段性目的或終極信仰呢？《被壓抑的現代性》一書中，王德威表達了他的質疑：「魯迅的作品究竟是在高聲『吶喊』、還是在無地『彷徨』的兩難，便堪稱範例，他列示了中國現代作家尋求合適的社會角色時的尷尬。正如安敏成指出的，現代作家對文學的不懈尋求，將以體察『寫實主義的侷限』——或者說洞識到作家與鬥士兩種身分不可兼得的窘狀——而告終。」

這種「作家與鬥士兩種身分想要兼得」的現象，在台灣藝術界確實不少見（在攝影界可能尤其明顯）。但是，張照堂卻一直很冷靜也自持地避免陷入這困境，也能在服務現實及透視現實之間，巧妙地維持著平衡性，並繼續以他的內心呼喚作為前行依據。

堅持誠實也勇敢地面對自己，就是張照堂藝術的最動人處。他的關切所在，是此刻人類的整體原型，不以階級、文化或種族做區劃。這種對「人為何困惑？因何受苦？」的思考，一直牢牢跟隨著他的創作，也是他創作的核心。

那麼，我們這時代人的「困惑與受苦」，究竟源自何處？歸向何處呢？或許就是「行旅‧自白」所要述說與思索的主題。在1976年的手記裡，張照堂這樣寫著：「世界上最蒼白的人，是夜宿旅店，三更半夜起來照鏡子的人——他不知道手該擺在哪裡？」

我們正是那些夜半起床照鏡，不知道手該擺在哪裡的人。

阮慶岳｜元智大學藝術與設計系教授。

失魂

——我們曾經年輕，因為有了圖片。——

——劉振祥

生命風景

文 ——— 古碧玲

攝影 ——— 劉振祥

劉振祥

1963 —— 出生於台北陽明山 │ 1983 —— 第一次個展「問劉二十」，爵士藝廊 │

1987 —— 擔任中國時報系《時報新聞週刊》攝影編輯 │

1988 —— 擔任自立報系《台北人》月刊攝影主編、與自立報系政經研究室研究員 │ 第二次個展「解嚴前後」，元穠茶藝館 │

1989 —— 擔任自立早報攝影主任 │ 出版《台灣攝影家群像》個人專集，躍昇出版 │

第三次個展「工作、創作」，清華大學藝術中心 │

1990 —— 參與廈門藝廊「人間異象」四人攝影展及「看見與告別」九人攝影展 │

1993 —— 參與「雲門快門20」攝影展巡迴全台 │ 1997 —— 個展「巴掌仙子」早產兒攝影展，巡迴全台 │

1998 ——「草山人物」，草山文化行館 │「土地倫理」地景文件展，富邦藝術基金會、台北法雅客 │

2000 —— 出版《台灣有影》個人攝影專集 │ 第四次個展「新港造像」，新港文教基金會 │

2005 ——「想像風景」個展，東之画廊，台北 │「台上台下‧10年攝影回顧」，國家音樂廳文化藝廊 │

2007 ——「後台風景」攝影展，誠品劇場生活店 │「觀‧渡」個展，劉振祥鏡頭下的北藝大攝影展，關渡美術館 │

2008 ——「滿嘴的魚刺」個展，《停車》電影攝影展，誠品信義店。出版《滿嘴的魚刺》個人攝影專集 │

2009 —— 大塊出版《前後》劉振祥的雲門影像敘事攝影專集 │

2010 ——「劇場風華」影像展，廣達演藝廳 │「生活大舞台」攝影展，華山創意文化園區 │

2011 ——「雲門風景」，Epson Imaging Gallery影像藝廊 │ 2013 ——「舞台風景 」，輔仁大學藝廊 │

2014 ——「影舞捕手」，政治大學藝文中心藝文空間 │ 2015 ——「雲門風景」，淡水雲門劇場 │

2016 ——「貴行‧黔中」，劉振祥的視覺風景，Epson Imaging Gallery影像藝廊

　　1981年的某一個晚上劉振祥寫下一段文字，「距離出生愈遠，離死亡愈近，我不清楚為何來到這世間」。這是他開始攝影的第一年，那年他十八歲。兩年後，他去高雄當兵，專事處理軍民間的車禍，這時，他初識人間世的殘酷無常與生死乖離，原來生命風景並不那麼唯美的，這是他攝影生涯的第一座分水嶺，鏡頭從初學攝影時的陽明山景物、家人，那充滿詩意與寂寥的少年愁滋味轉向人與人之間最悲悽的境況，對一個二十出頭的攝影者來說，其間不變的還是一貫的冷靜與獨特的人間繪影。

■

　　退伍後，劉振祥就進入新聞界工作，時值社會運動風起雲湧的年代，反對當局人士透過麥克風與擴音筒高分貝聲張理念訴求、群眾薈集、警民對峙、爪耙子（蒐證人員）與群眾的諜對諜，在那沸沸揚揚且血脈賁張的街頭上，甚至親眼目睹過自焚的壯烈現場，他一次又一次循著血腥味前進，按耐著自己翻攪沸騰的心緒，旁觀那理想與僵固交手、置生死於度外的世間景致。

■

　　那是二十世紀最後的十幾年，西方世界受蘇聯十月革命鼓舞的社會主義理想已灰飛煙滅，台灣民眾卻在禁錮近半世紀後，力圖衝破各種禁忌與框架，醞釀成前所未有的壯烈年代，歷經街頭舞台的洗禮，劉振祥「轉大人」，以攝影者角色投身於各種運動場合，透過膠片凝煉出彷彿魔幻寫實般的影像，箇中的人、物、景在他的鏡頭下，迷離恍然，一如張照堂所形容的：「他以膠片凝結一幕幕驚心動魄的時代魅影，仍然是一種振祥式的風景與夢幻。」

■

　　走過壯烈年代，世居的陽明山老家在一次颱風來襲後，大批底片泡水，黴菌浸蝕，水痕斑斑，這是天為劉振祥的照片再加添的神來一筆，使得原本已疏離幻惑的影像抹上一股奇魅的風韻，這渾然天成的影像，為他的創作之路鋪陳了另一座分水嶺。

■

　　影像一直是他探索生命之祕的鑰匙，拍攝影像時，他必須先抽離出自己，再省視觀照自己，一進一進地摸索生命的宅邸。劉振祥在這渾然天成的意外中，好像呼應了他十八歲那存在主義式的自我探究，此刻的他開始運用過去的繪畫訓練，在照片上做出各色奇魅影像。不斷在暗房中測試，以照片為底，創造出彷若靈魂出竅似的人物，無論是早產兒、男人、傀儡，以至於他祖父的容顏，都去除了色彩，覆蓋上一層層渲染開來的斑駁，靜謐而詭譎，讓觀者感覺到一股呼之欲出的幽祕氣息，卻又真實得叫人屏氣凝神起來，不免再多看兩眼，這批影像構築成一張張離奇的生命風景，撈挖了觀影者內心底層的無名惶惑，人們最不願面對的生命幽微卻在這些影像中如同剝洋蔥般，被一層層剝開了。

板橋

2009

基隆

2009

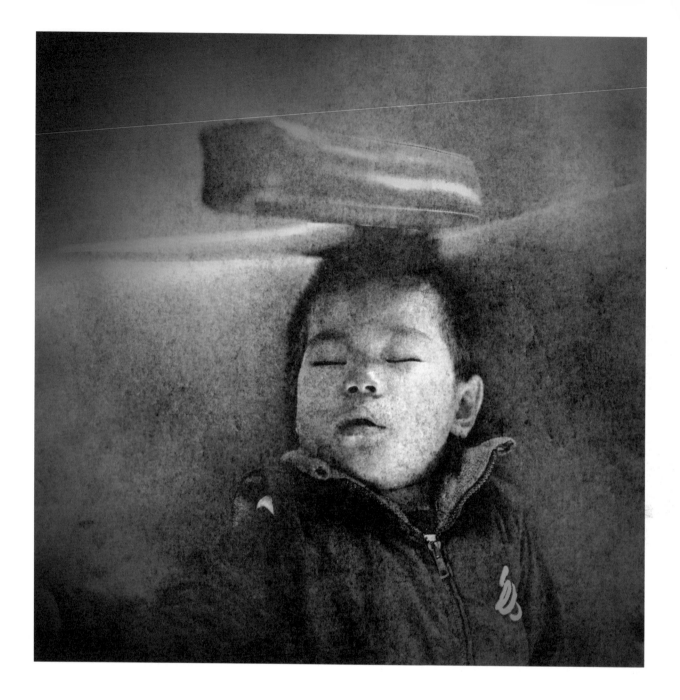

台東

2009

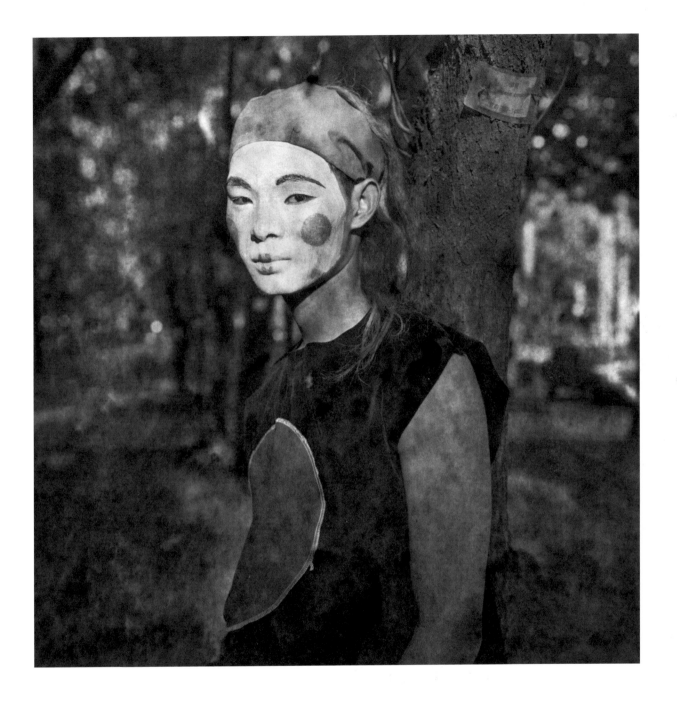

台北

1994

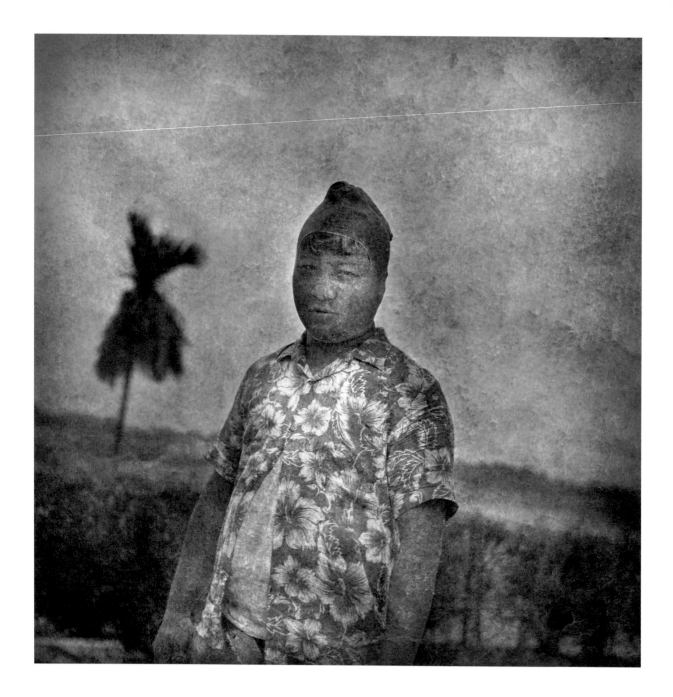

台南

2009

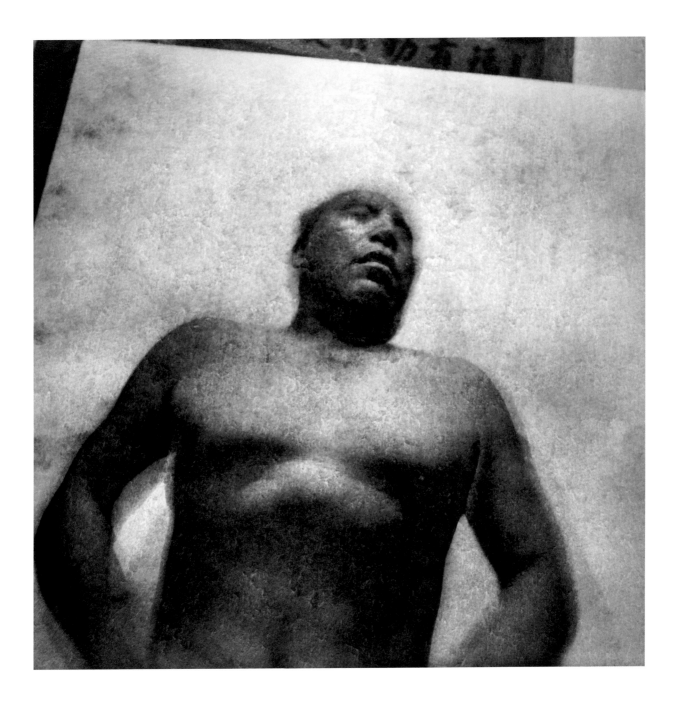

南投

1993

花蓮

1995

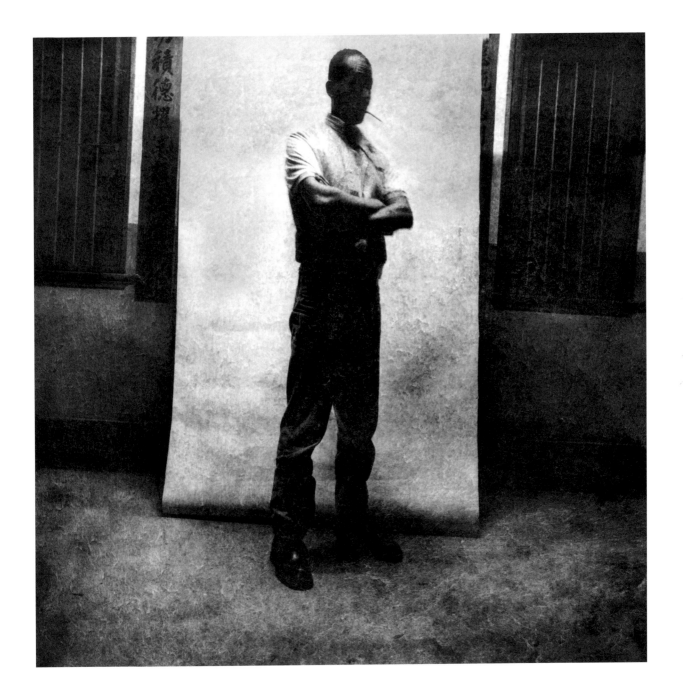

南投

1993

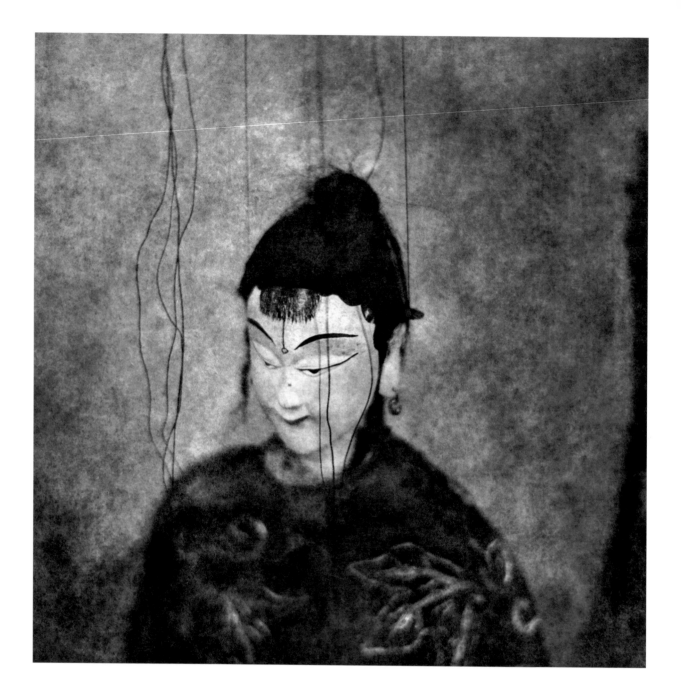

台北

1982

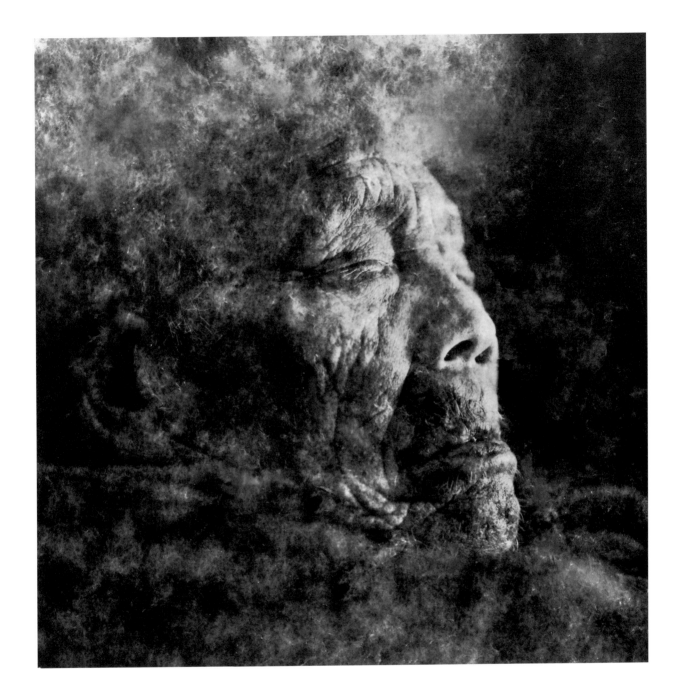

台北

1994

幽靈

記憶　人間　場景／一　場景／二　場景／三　荒原　姿勢　儀式　迴家　對話　失魂

蛻變　庇護　出走　日常　肖像　觀看　曝光　跨界　廢墟　暗箱　幽光

攝影是「照見」
也是「返照」。
——

——林文強

覺・迷

攝影・文 ——— 林文強

林文強 |
1985 ——— 出生於台北內湖 |
2001 ——— 街舞經歷逾15年 |
2007 ——— 拍攝實驗紀錄片《我在》 |
2008-2012 ——— 遊走台灣，記錄《謝范將軍神像》與廟會錄像 |
2012 ——— 開始用拍照試圖自我探索… |
2015 ——《藝術觀點ACT》61期一紙上影像展覽「覺・迷」，台南藝術大學出版 |
2016 ——《拱廊街》季刊第四期一影像專題「人間裂縫 鬼樣時空」 |
日本清里攝影美術館收藏「人間裂縫 鬼樣時空」四作品 |
國立台灣美術館藝術銀行收藏「覺・迷」三作品

這雙眼畔不屬於你，你從何處得來？ ————〈Les chants de Maldoror〉

「我為什麼拍這些東西？」
「這些與我有什麼關聯？」
這是我常問自己的話。

拿起相機、按下快門的當下，
通常沒有明確的思想，甚至來不及思想，
只有一些衝動和一縷縷團塊狀的模糊意識。
心的本質應是虛空，當沒有與任何人事物相遇時，就無法想像事情，
人有的就是一副身軀與心靈載體，
如果只對著鏡子看世界，除了鏡子之外，什麼也不會有。

心的虛無因遇見各種因緣造作而生，引發波動、欲求，
而波動與欲求充實了心，「無有自在」相互相依，
造就了「我」

因緣讓人體驗，而照相是體驗的掌握；
是「照見」也是「返照」
照見眾生之魔性，也返照自心之魔性。
時而覺，時而迷，在兩者中不斷地飛行、停靠
飛飛停停　停停飛飛
飛停停飛　停停飛飛飛
從一種意象過渡到另一種意象，
迷覺　覺　迷
覺迷　迷迷覺
迷覺覺覺迷　迷迷覺迷迷

時而雪花飄落
時而
是黑暗
————蘇菲神祕主義（Sufism）詩人—謝伊・加里波（Şeyh Galib, 1757-1799）

活著就盡情地品嘗！　多說無益

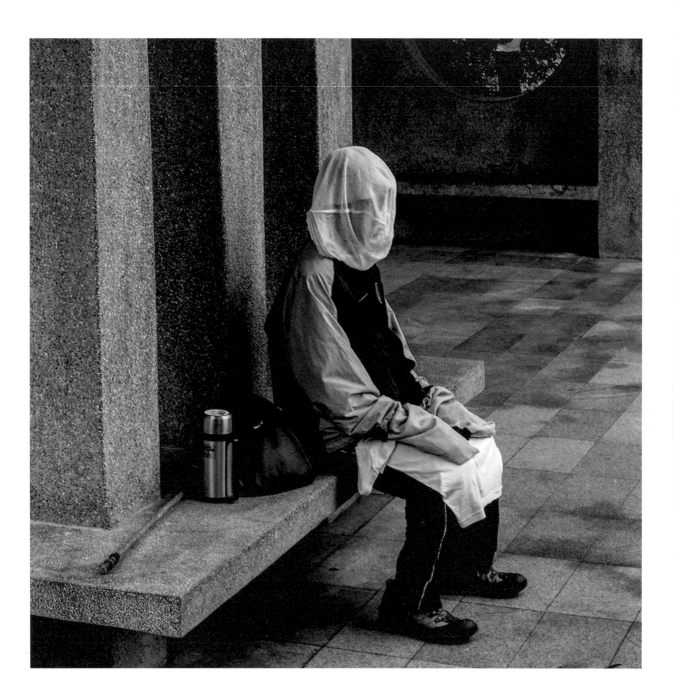

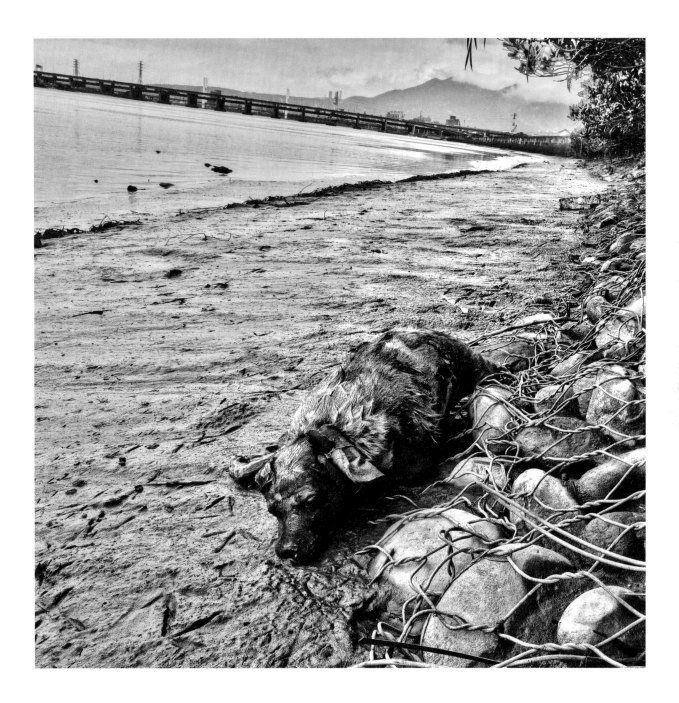

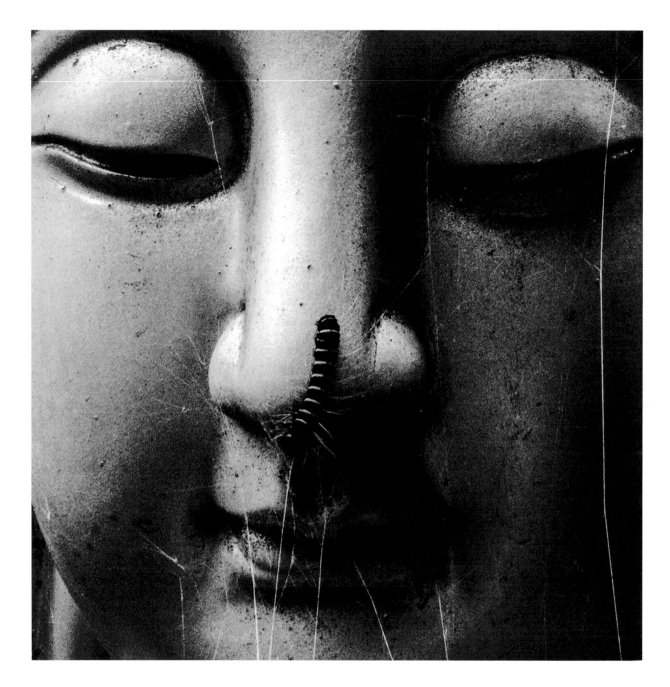

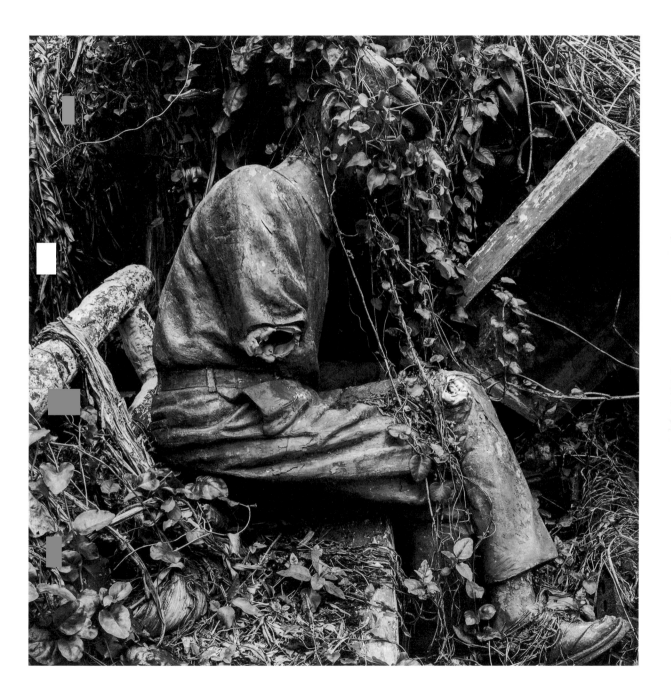

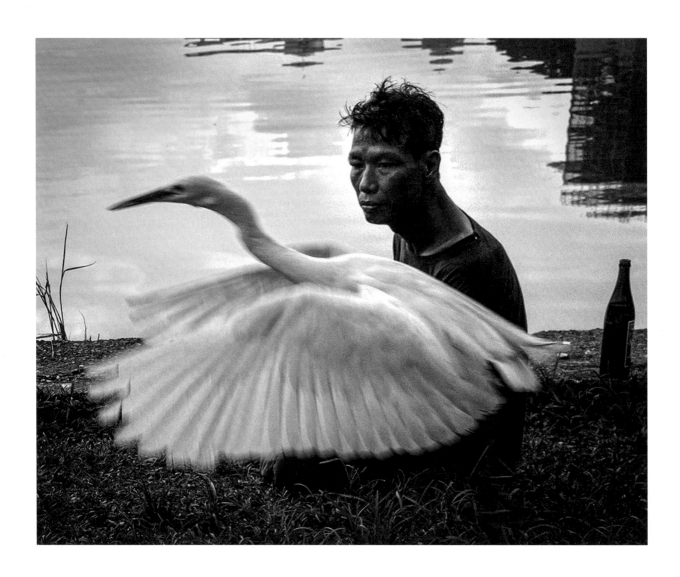

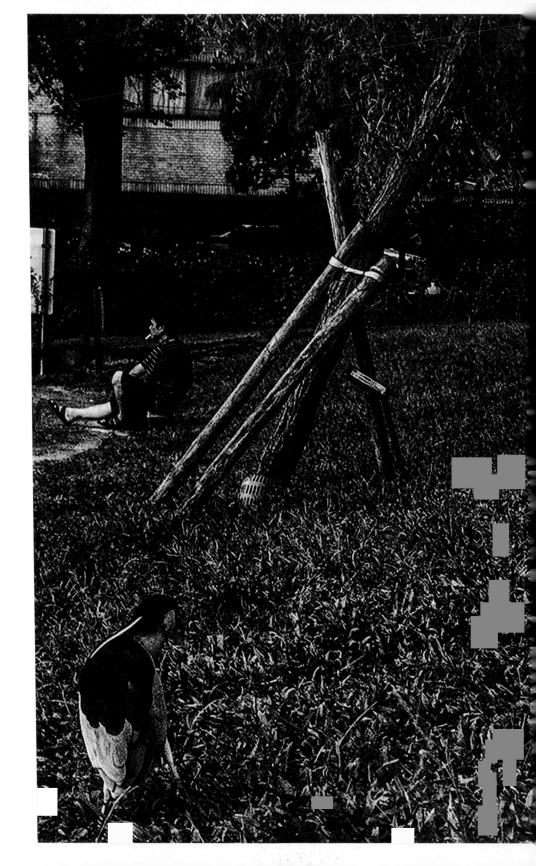

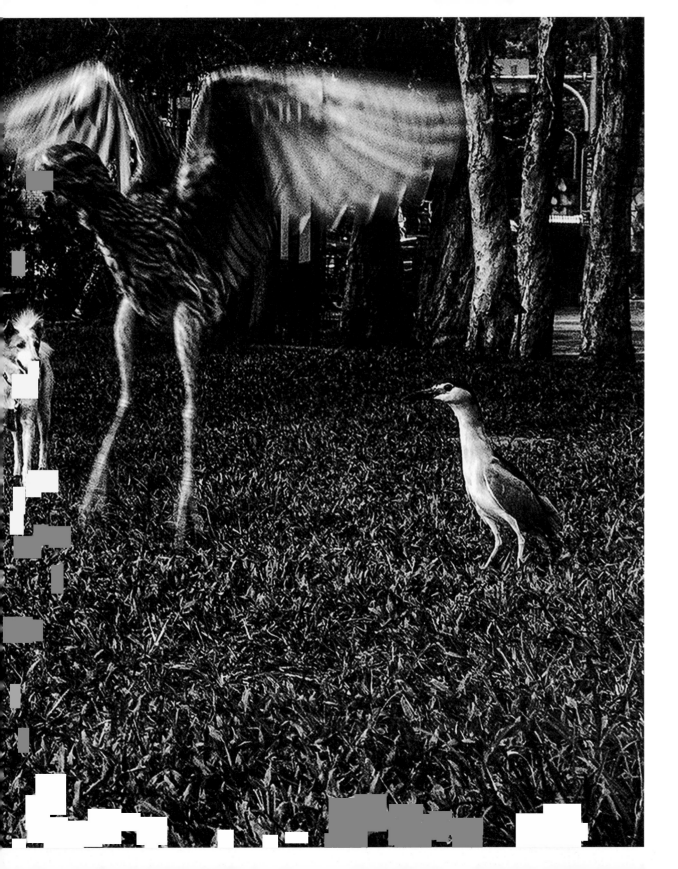

之一

這一系列總共十二張的作品，完全沒有標題或圖說，作者說他不想給，要留給我最大的想像空間。我印象最深的不是裡面某一張照片，而是它們之間的共通性：不管是景物還是人，這裡所有的元素都好像各自埋頭在自己的平行世界裡，沒有交集。就像【圖10】裡的那三隻鳥、一隻狗、一個人，全部都在做自己的事，好像跟彼此都沒互動，只是在過去的某個瞬間，剛好被這個叫林文強的攝影者，用鏡頭暫時擷取到一個方寸大的白框裡。或者像是【圖11】，這一人、一鳥基本上無關。這男人大白天在岸邊喝廉價酒，他是流浪漢？或者就是心情不太好？散個心順便看個鳥之類的？我也沒覺得他在看鳥，他並沒有因為鳥飛起露出驚訝的表情，眼神感覺有點茫。

但是，這些元素在每張照片裡面並不讓人感覺擁擠，因為這只是一個相框，不是盒子，框裡跟框外的空間並沒有斷裂。其實，它們更像是讓我們透過某個鑰匙孔或門縫，看到某個開放空間的各種動態。被看的人或物並沒有知覺（其實，更像是它們不在乎）正在被觀看。就好像攝影者是透明的，或者根本是個鬼。

林文強這個鬼，好像在空氣中用鏡頭硬生生扒開一個裂縫，問我們要不要往裡面瞧一瞧（既然把稿件登在雜誌上，那我假設這是一種邀請的動作），然後他自己就離開了，不管看照片的人。不給標題或說明就是這個意思，看的人要讀出什麼意義，那是他家的事。甚至好像連這些照片被一陣風颳走了，也跟他這個鬼無關。

之二

這也許解釋了【圖1】，我猜是攝影者對著浴室鏡子自拍，這個鏡像根本就是鬼。鏡子是一個非常有趣的比喻。我們常說「反省」，或者是自我認同，這必須把「我」暫時分裂成「觀察者」跟「被觀察者」，很像是照鏡子。奧妙之處在於，透過鏡子，我不只看到我自己，還看到了幽暗潮濕的浴室（是鬼屋？還是陰間？）。還有，我的自我印象，永遠是被鑲嵌在我所在的環境，我永遠不會只是我，而是環境裡的我，是社會我。林文強這個攝影者強迫自我分裂，他在他所觀看裡的世界裡出現，而且還是片斷或殘影。在他的作品裡，攝影師的鬼也同時在他所觀看的世界裡遊蕩。

就很像在【圖2】，攝影師的鬼更抽象地化為照片中間的黑影：我不只是看到兩人（也許是一男一女？）用老漢推車的姿勢在幹砲（還是這是錯覺？），我也看到我自己像鬼一樣的身影，飄盪在其間。因為這個攝影者的鬼所造成的瑕疵，畫面就不完美了。這當然是一種刻意而為。沒有這個黑影，我們就會完全沉醉在這個兩人幹砲的想像中，好像在是偷看到什麼活春宮那麼爽。攝影師的鬼提醒了我們什麼，但是又無以具體名狀。

人間裂縫、鬼樣時空

文 ——— 張榮哲

然後我注意到，居然那兩個幹砲的人跟它們所在的空間，也跟攝影師一樣虛無飄渺，好像它們自己就是鬼，好像這是一個虛幻的世界。林文強這個鬼其實是一個「記號」，它標示了某個時空裂縫，讓我們看見平日被世俗所蒙蔽的真相：這個世界其實到處都是鬼。林文強的鬼替我們開了陰陽眼，而他的鏡頭則見證了這個事件，捕捉到眾鬼出現的那一瞬間：這世界上住的其實不是人，全部都是鬼，包括他自己。

【圖6】跟【圖9】同樣暮氣沉沉，拍的不知道是不是同一隻狗？【圖6】這狗死了嗎？還是只在泥裡打滾很開心？反正對於鬼一樣的攝影師來說都差不多。我只感覺到擋在鏡頭跟狗之間的空氣，像城牆一樣厚，雖然是透明的。【圖9】這狗還露出猙獰的犬牙，它也是鬼嗎？還是我們看到的是陰間？我對【圖12】有同樣的疑問：這蛇死了嗎？怎會讓蒼蠅停在身上，準備產卵孵出蛆嗎？不管是死是活，那蛇都無能為力。同樣的無能為力出現在【圖7】，佛祖雕像不僅爬滿蜘蛛網，鼻梁上還有一隻毛毛蟲，我看得都鼻子發癢。難道這雕像也是攝影師（跟我們這些觀眾）的鏡像？

之三

還是我們是毛蟲？還是陰間其實在每一扇人間的窗戶後面跟牆縫裡？

林文強跟他所觀看，也邀請我們一起觀看的世界，並不是一個簡單的疏離關係。這在【圖4】也很明顯，這難道是攝影者跟情人一起泡澡嗎？林文強的鬼也在這出現，這時是用他自己的腳來代表。跟愛人這麼親密的畫面跟關係，攝影師卻又再次把自己拉開一個距離，同時擔任觀察者。

如果缺少這個距離，林文強（跟我們）就會完全融入這個畫面裡。我們跟社會的關係通常是這個樣子，為了成為其中一分子，為了要社會化，我們必須完全在其中異化（我故意不使用「同化」這個字），演出某個社會角色，並且假設宇宙萬物都是這樣，代表特定的社會意義。林文強的鬼的出現，則是把我們拉出這種社會化。在此刻，我並不覺得這種拉開距離的觀看帶有批判，他不是站在上帝的位置在判斷萬物（包括自己的親密關係）。這種眼光雖然是站在地球外面看地球（也包括住在地球上的自己），但是沒這麼銳利，被看的對象（包括自己的鬼或分身）暫時還不需要擔心被真理的火焰灼傷。

我覺得他還沒有要將所有社會元素完全去意義化，比較接近懸置，放在「 」裡，意義都還殘留在他照片裡的所有元素，只是開始「掉漆」。很像【圖3】，這是一個包了塑膠膜的假人，但是也很像燒燙傷病人，這也是一個鬼。這個假人好像想講啥，但是又沒法直接講，至少攝影師跟我們沒法直接聽懂。或者是【圖8】，只看腳，我以為是一個真的人，流浪漢之類的，或者瘋子。看到手臂才發現是座雕像。這曾經是哪個偉人？又一個鬼魅。要就直接走入歷史，化成塵土，怎還坐在這裡嚇人？為何不離開？你想講什麼？【圖5】也是同樣氣氛，這是一個要去捕蜂的人嗎？可是又很像雕像一樣完全不動，面目模糊，可是頭上那件又很像內褲。她也很像一個鬼。為何要坐在那裡？想要幹嘛？好像也沒想要跟我講啥，但是就是在那裡不走，跟前面的假人還有雕像一樣，這裡本來就是她的位置，我只是剛好經過，搞不好該離開的是攝影師跟我們這些觀眾。

【圖11】那個眼神渙散的醉漢不也是個在世間飄盪的鬼，掉了漆的社會元素？如果是真的人，也就活的好好的，充滿動能，不會被林文強的鏡頭捕捉。如果他們真的死透了，也就上天堂或下地獄，進入下一個輪迴，也不會被林文強跟我們看見。它們一直重複出現，無法走開，好像要講什麼，但是我們卻聽不清楚，捕捉不到原始的意義，所以他們只好繼續困在這個生死之間的灰色地帶，一直重複這個想說卻說不出來的動作。在林文強沒有替我們開陰陽眼之前，我們本來也不應該看見它們，但是現在卻無法看不見這些沒完全死透的人。這難道不是一種痛苦？

張榮哲｜社運人士，獨立時事評論人，學院外知識工作者。

蛻變

記憶　人間　場景／一　場景／二　場景／三　荒原　姿勢　儀式　迴家　對話　失魂　幽靈

庇護　出走　日常　肖像　觀看　曝光　跨界　廢墟　暗箱　幽光

攝影是不斷地與自我的對話。

—— 洪政任

憂鬱場域

攝影·文———洪政任

洪政任

1969 —— 出生於恭維小港鳳鼻頭 | 1991 —— 進入中油公司服務 |
2002 ——「後解嚴時代的高雄藝術」，高雄市立美術館 |
2003 ——「宇宙花園 II」個展，台北市立美術館 |
　　　　「黑手打狗」新濱碼頭、台中、花蓮、台北華山藝術特區 |
　　　　「高雄國際貨櫃藝術節」，高雄海洋之星 |
2005 ——「影像高雄—看不見的歷史」，高雄市立美術館 |
2007 ——「彩庄紅毛港！BYE-BYE 紅毛港！」紅毛港 |
　　　　「機械總動員」，高雄市立美術館 |
2008 ——「城市、影像、透視—在現實與想像之間」，高雄市立美術館 |
2011 ——「2011平遙國際攝影大展」，平遙，中國 |
2015 ——「打狗魚刺客海島系列—旗津的故事」，高雄駁二藝術特區 |
　　　　「凝視·八一視覺藝術展」高雄市立美術館 |
2016 ——「傾圮的明日—台灣當代攝影四人展」歐洲攝影之家，法國巴黎

　　這是以一個有近四百年歷史而即將消失的傳統漁村作為主要的創作場景——高雄紅毛港。

　　我也因紅毛港長期禁建，而都一直在關注紅毛港遷村的議題上，做些紅毛港的影像紀錄。因此與當地居民們有長期互動，他們對其自身的未來，而感到焦躁不安與無助的強烈感受，讓我印象特別深刻。

　　在此同時與楊順發邀集了一些影像工作者，要辦一場以「彩妝紅毛港」為議題的策展，要來送別這個有著滄桑文化歷史的老漁村走入它歷史的最後一程。更觸動了我多年來對影像追求的可能性。由記錄而轉為創作的動力。因此以自拍的方式然後藉由照片的影像，大膽的切割扭曲變形、皺摺、拼貼、組合等方式來創作。

　　就這樣一連串地想要串起紅毛港人對故鄉的那種無助、無奈。我試圖藉由影像的扭曲破壞，訴說著內心的憂鬱與不捨。

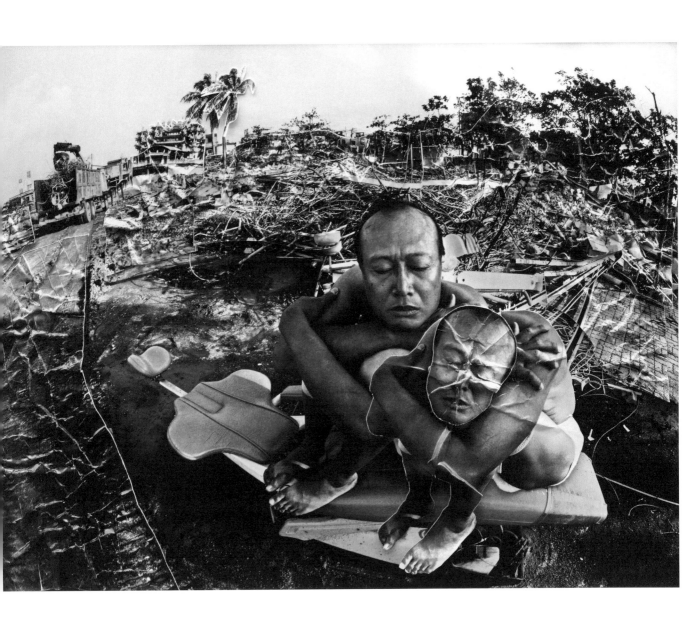

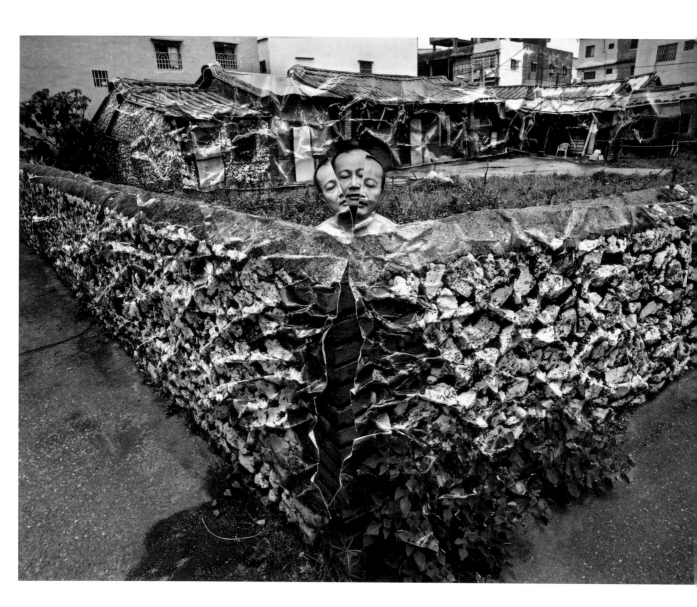

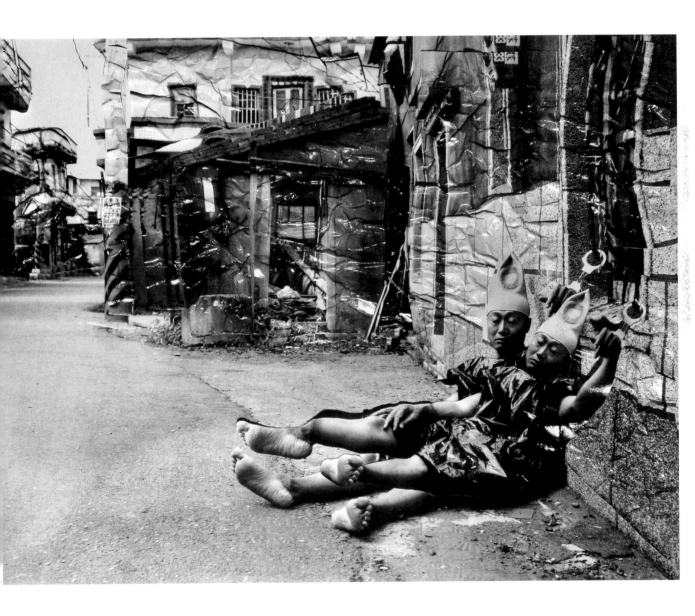

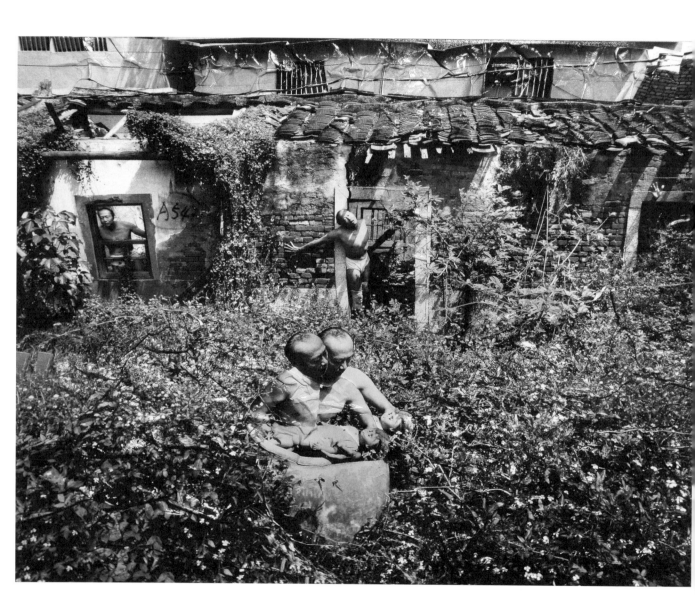

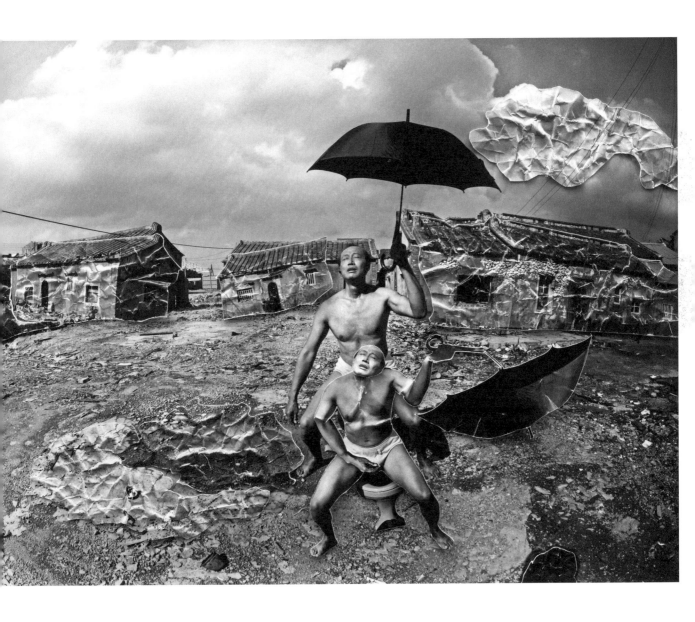

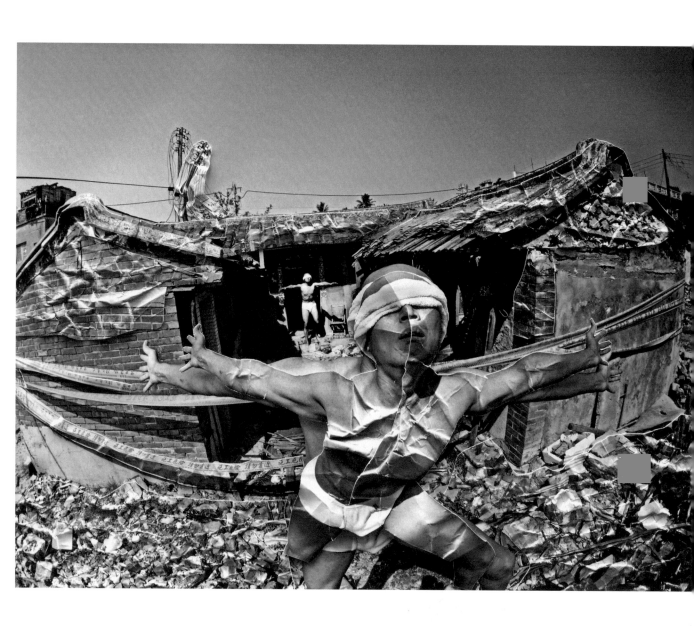

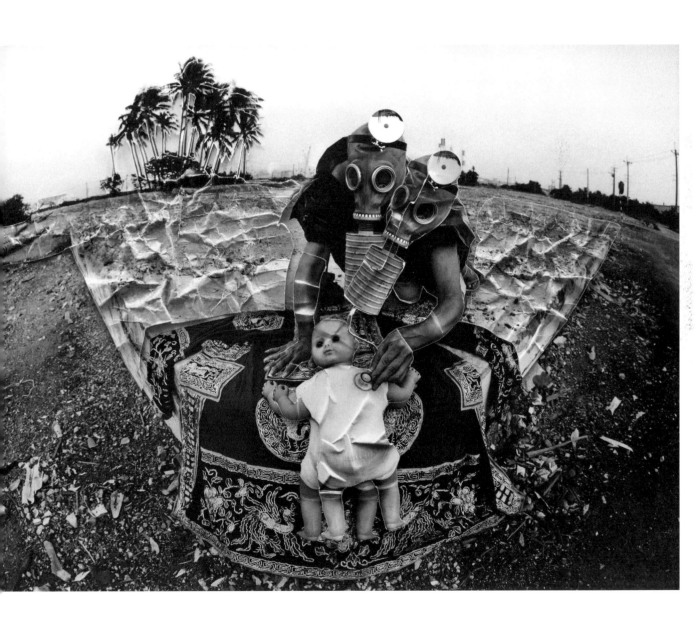

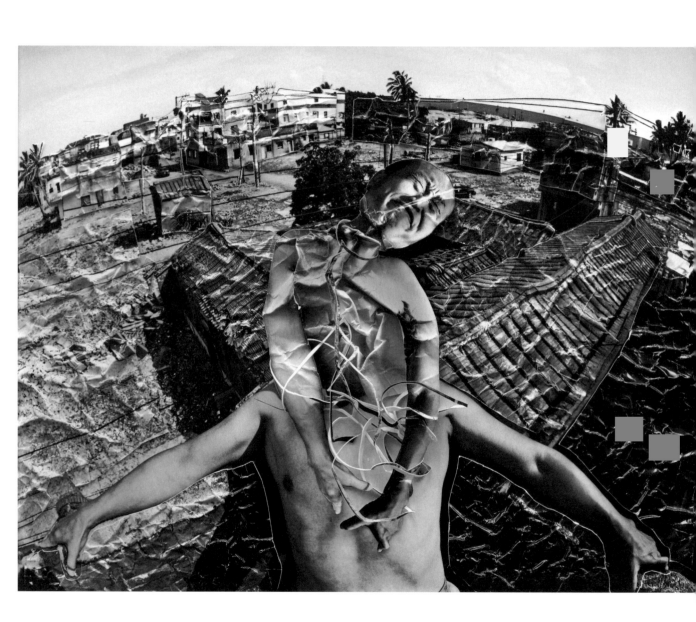

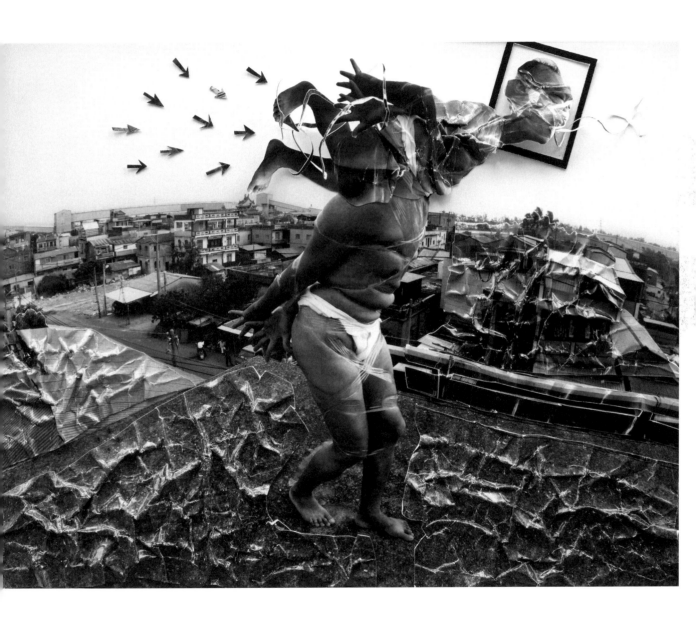

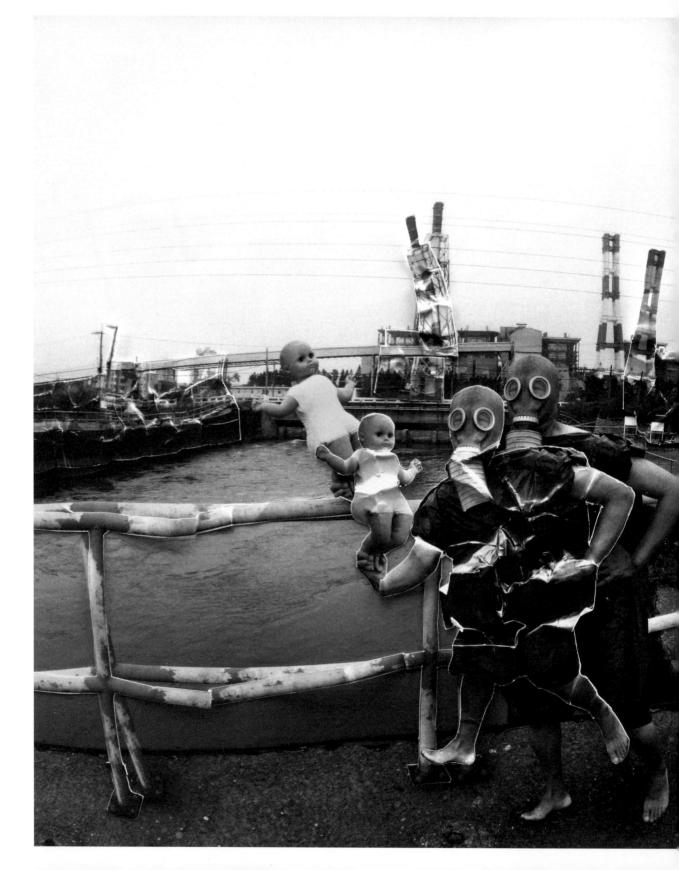

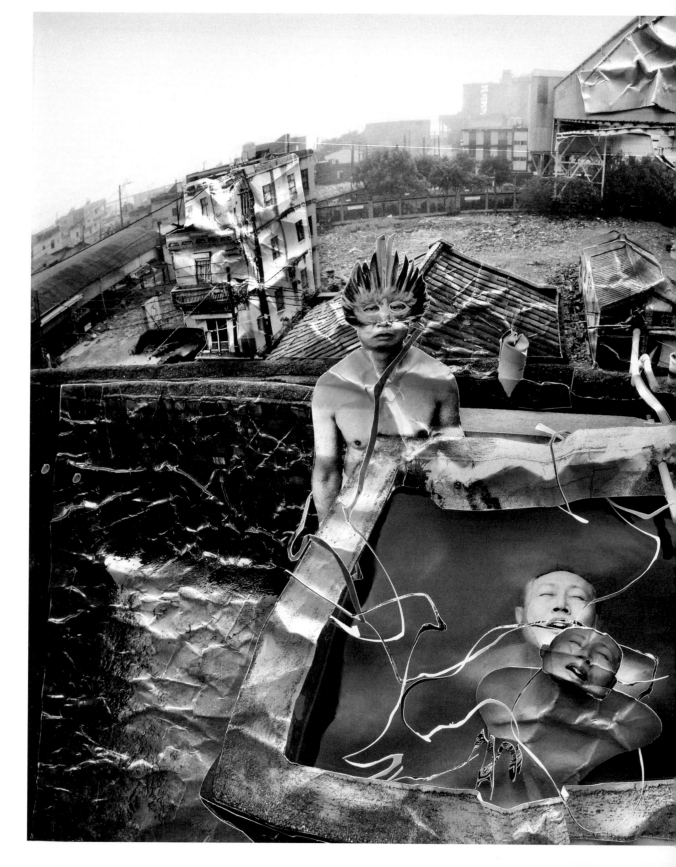

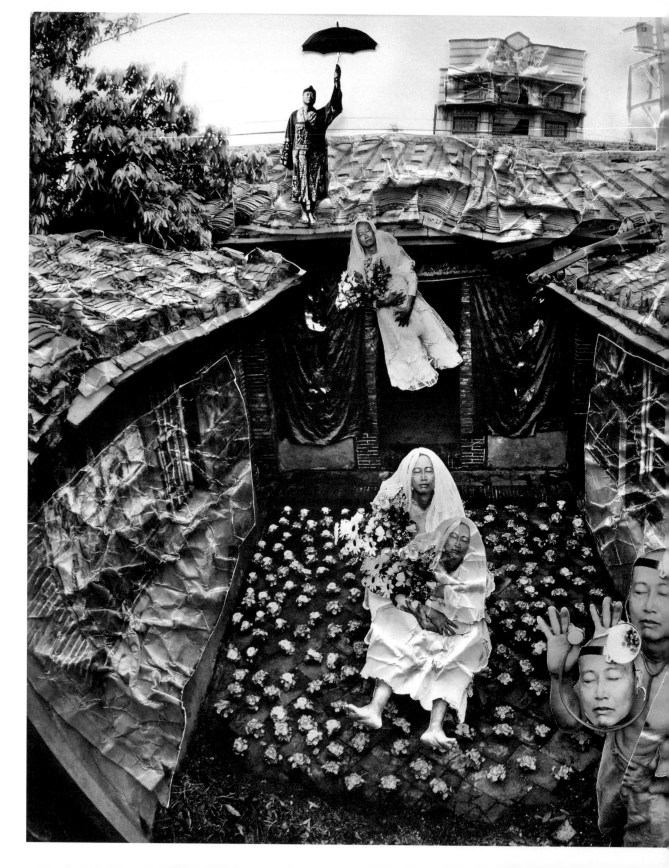

憂鬱與驚駭

文————張照堂

　　一個微胖禿頂的中年男子，在荒涼、殘破的廢墟中時而裸身時而變裝地相疊又分裂，狀似失能的暴露在日光下，這些愁苦又哀慟的姿勢與顏容，這些支解、變形的人體與大地，彷彿組串構成一組世界末日的預言圖。

　　這名男子叫洪政任，中油公司煉製課員工。拍照的背景是高雄小港區的紅毛港村落，一個三百多年前來自中國閩南、澎湖、台灣沿岸港澳區的漁民所建立的聚落。1967年高雄港第二港口開闢，這裡被規劃為臨海工業區預定

地，實施限建，1969年展開遷村計畫，但過程中屢遭抗爭及因各種因素延宕，拖了近四十年，直到2005年才開始展開實際拆遷行動。三千多戶瓦厝在怪手拆遷下——倒塌，廣達一百公頃的村落夷為平地，只剩下殘垣瓦礫。

　　1969年出生於小港鳳鼻頭的洪政任，原是個漁村子弟，高職機工科畢業之後進入中油大林廠，1989年開始學習攝影，先後加入「高青」、「望角」攝影會，工作之餘，逐漸與同好進入紅毛港拍攝紀錄。多年來的現場觸探令他慢

慢體會這些待遷居民的無助與憤怒，但寫實攝影似乎總是無法深刻表達他們的心腑之痛。

1996年洪政任開始與攝影同好楊順發加入讀書會，學習文學、繪畫上的閱讀，以及台北各種文化展覽的資訊。廣泛的接觸之後，他自陳順築、游本寬的攝影作品中領會到蒙太奇式的組合與裝置所營造出的混搭可能，以及陳界仁、吳天章的影像裡化身、變形、演繹的述說形式，傳統寫實攝影之外的各種蛻變轉進，在他心中萌下發芽的種子。

2000年洪政任再回到紅毛港現場，他深知平面的報導照片已經缺乏張力與激盪，不易引發迴響，於是他開始自導自演，製造影像。他穿著底褲或包紮身體，攜帶花朵、雨傘或塑膠娃娃，矇著眼或戴起防毒面具，扮演起奇裝異服的流徙者、醉漢、消防員、道士或陰間娘子，彷彿在即將離棄的家園、土地上進行一場戲謔又哀慟的告別式。「這是我化身紅毛港人的心聲。」洪政任這樣說。

他在每個選擇過的現場架起120相機，裝扮後自拍了幾種不同姿勢，回到暗房將每張底片放大兩、三張16x20cm照片，然後將它們切割、扭曲、皺摺、拼貼，組構成一張張痙攣、瘟疫般的冥間受害圖。肢裂的人體、殘解的屋舍、破碎的大地與天空…這些三度空間的驚悚影像，的確比一張平面的寫實照片嘶叫出更凄絕的吶喊聲。

這組題名「憂鬱場域」系列（2003-2013），令人想起日本鬼才藝人寺山修司的作品「幻想寫真館」（1975），寺山修司將許多人裝扮、倒錯、疊合起來，製作成套的異想家族照，其中的《少年時代》、《母地獄》篇也是將一張張老照片擊破、撕裂再用繩線縫合，表達一種不安、橫逆的追憶。洪政任不知道寺山修司是誰，他想表述的意旨也不盡不同，比較起來，他照片中的層次與質感更豐富，對生存與環境的批判力道更強烈，具有一種獨特的現實感與時代感。

洪政任以變身與扮裝營造一種荒謬劇場的再現，也令人想起吳天章的《再會吧，春秋閣》（1983）、《永結同心》（2001）、《同舟共濟》（2002）等場景畫面，只是他的超現實世界更社會性與悲劇性。洪政任作品中的自殘、折騰與暴虐，同樣讓人想及陳界仁「魂魄暴亂」系列（1996-1999）中的《本生圖》、《內暴圖》與《連體魂》等，直視受苦、死亡、再生的迷亂境界。不過相形之下，洪政任的意象較具嘲諷與無奈。他也不像陳界仁、吳天章等大量使用電腦修圖、合成與輸出，他使用傳統技法：暗房與黏貼，純然手工業製造，更樸素與本土，也算是一種台客美學吧。

洪政任裸身或扮裝現身，總是閉著眼。他採用的道具與姿勢、擺置的位置與構圖、以及不時挪用的符號與象徵，著實表達了一種很到位的經營設計能力。這系列的照片不多，但調性統一，極有張力地呈現一種被撕裂的身心創痛。影像中的「刺點」很多，隱藏在各處看似拙劣、粗俗、率性卻充滿原創、隨興又細膩的黏貼上，這也是學院之外回歸原生與樸拙的野趣所在。

一個漁村成長的小孩、國家企業的員工、體制範律囚禁下的攝影愛好者，洪政任外在一直是個規矩、收斂的平凡人，但社會現實、環境的變遷與衝擊在他心中累積了各種焦躁、無助的不安，藉著影像的撕裂再造，他終於吞吐了內心的不平之氣。洪政任說他的創作速度很慢，需要時間醞釀。十年來，他慢慢累積、醞釀他的憂鬱場域，洪政任憂鬱，其實也是台灣憂鬱，看起來似乎是無可終止了。

庇護

記憶　人間　場景一　場景二　場景三　荒原　姿勢　儀式　對話　失魂　幽靈　蛻變

出走　日常　肖像　觀看　曝光　跨界　廢墟　暗箱　幽光

攝影無法說的，
比可以說得更迷人。

——王文毅

家

攝影·文 —— 王文毅

王文毅

1985 —— 出生於台北 | 2000 —— 東吳大學英文學系畢業 |
2011 —— 馬格蘭攝影大師班,巴黎 | 吳哥國際攝影工作坊,暹粒 |
2012 ——「家」,台灣新聞攝影大賽聯展,台北 |
張乾琦報導攝影工作坊,台北 |
「XiuYun」,張乾琦報導攝影工作坊成果展,台北 |
2013 ——「家」,台灣國際視覺藝術中心,台北

現為自由攝影師、女兒的爸爸,生活於台北、新加坡。
包括「XiuYun(母親)」以及進行中的「Beineng(父親)」都是從自
身的經驗出發,回到小時候生活的場域拍攝父親、母親,重新檢視
成長經驗中的記憶與自我人格養成的關係。

　　1950年代至1990年代以來柬埔寨飽受戰亂的蹂躪,全國有35%人口活在貧窮線以下,基礎建設缺乏,大部分的地區沒有自來水供應,也沒有供電,偏遠地區日落之後進入一片黑暗,多數人對於柬埔寨的印象就是「貧窮」,許多孩子因為經濟因素而被父母棄養。

　　2011年11月,我來到了柬埔寨暹粒,參加第七屆吳哥國際攝影節(Angkor Photo Festival)舉辦的攝影工作坊。【註】通過甄選,我與其他二十九位來自亞洲十一個不同國家的年輕攝影師一起上課,而我被安排到的導師是馬格蘭攝影通訊社(Magnum Photos)的安德萬·德阿加塔(Antoine d'Agata)。

　　出發至柬埔寨前,我已經確定要拍攝有關兒童的議題,所以先跟當地的台灣志工聯繫。我跟著志工到不同的村莊及教育中心拍照,認識了住在暹粒省立孤兒院的Pheak,一天晚上我跟著Pheak騎腳踏車回到省立孤兒院,那是一條沒有路燈的公路,靠著月光及呼嘯而過的車子亮燈才能順利抵達。晚餐時間,將近三十位院童分食一鍋白飯和一桶菜湯,那天湯裡有碎肉及孩子去路邊水溝抓來的小魚當加菜,我試了一口,味道就像加了一大瓢鹽巴的開水。孩子每天只吃兩餐,因為這裡一天的伙食費只有五塊美金,儘管菜色如此還是吸引了大批的蒼蠅覬覦。

　　往後的每一天我頂著烈日騎四十分鐘的腳踏車去孤兒院,我請Pheak當我的翻譯,試著跟每個孩子說話,了解他們進到孤兒院的原因,有機會我就透過對紀實攝影的「理解」,安安靜靜地在旁拍攝,

盡量不打擾他們的生活。我拍了小孩念書、玩耍、吃飯的照片，照片裡看得出他們的處境有多不好：沒有乾淨的飲水來源，缺乏營養的食物，螞蟻蒼蠅到處滋生。

但是我開始懷疑起這樣的「紀實」，「不打擾」其實是一種打擾，在那裡的每個動作，包括每個步伐，從拿起相機的動作、通過觀景窗看出去、按下快門到放下相機，都可以感覺到自己正在打擾。畢竟即使我待得再久，我始終不屬於那邊。

一直以來相機對我來說是個有「侵略性」的工具，當在街上被陌生人拍攝時，感覺如同被子彈貫穿。所以我都提醒自己，既然自己不喜歡被拍攝的感覺，如非必要盡量不拍不認識的人，因此剛開始與這些孤兒院童相處的時候，每次按下快門都是一次掙扎。回房檢視相片時，我始終覺得不對，我根本不想將他們不堪的一面讓大家看見，即使那樣的照片比較接近「真實」。

我開始放下相機坐在床上跟他們說話，每個孩子跟我敘述他們來到孤兒院的原因：Pheak的媽媽因為經濟問題在家裡附近的樹上吊自殺，父親另與他人共組家庭後無心照顧他和妹妹，所以他和Kang、Mlis在五年前被送到這裡。當初Pheak已經是個十五歲的少年，但是他為了與兩個妹妹一起進到省立孤兒院，謊報年齡成十二歲，他說如果不這樣做，自己不知道該去何從，也許像暹粒街上向人乞討的孩子一樣無家可歸。

三姐妹Srey Mom（十六歲）、Srey Mach（十二歲）和Srey Channa（七歲）同睡在一張上下鋪，親生母親被酒醉的繼父家暴致死後，他們被社工人員送到這裡，姊姊Srey Mom為了就近照顧兩位年紀還小的妹妹，選擇睡在上鋪，她的床上除了擺滿資助者送來的玩偶，還有一張母親的相片，就放在床角。

我問Srey Mom是否可以拍攝母親的照片，她將照片擁在胸前看著我點頭說可以，在那個當下，我可以理解一個完整的家對他們有多麼重要，再多的物資、玩具也比不上一張親人的照片。

之後，我告訴Pheak我來這裡的目的，我想將拍下他們的照片帶回去，不只是在最後一天的聯展讓來自世界各國的朋友看到，也會透過個人網絡及網路，讓看到的人記住這裡有一群孩子沒有家。Pheak想了一下，點點頭，告訴我說他會去跟其他孩子解釋我為什麼要拍攝他們的肖像，接著我一個一個請他們坐在床上，用他們最自然、舒服的姿勢讓我拍照。

直到此刻，我才覺得自己處在一個相對舒服的「位置」拍攝，讓被攝者與拍照者不用再躲躲藏藏，也可以暫時將決定性瞬間放在一旁。透過拍攝「家」，我試圖把有形的家與無形的家做個連結，雖然整個院區都是家，但床是他們唯一可以稱為「家」的場域，甚者一張照片還是一個安穩的午覺才可以讓他們感覺到家的存在。

| 註釋 |

吳哥國際攝影節，從2005年舉辦至今已邁入第九屆，創立宗旨在於「發現」（Discovery）、「教育」（Education）及「分享」（Sharing）。每年都有兩個主要的活動：Angkor Photo Workshops跟Anjali Kids Photo Workshops。
Angkor Photo Workshops每年甄選三十位年齡二十一至二十八歲職業或自由攝影師，甄選條件是必須來自亞洲國家及目前生活在亞洲的攝影師，2011年參與工作坊的攝影師來自印度、泰國、越南、柬埔寨、中國、日本、韓國、馬來西亞、菲律賓、印尼及新加坡。

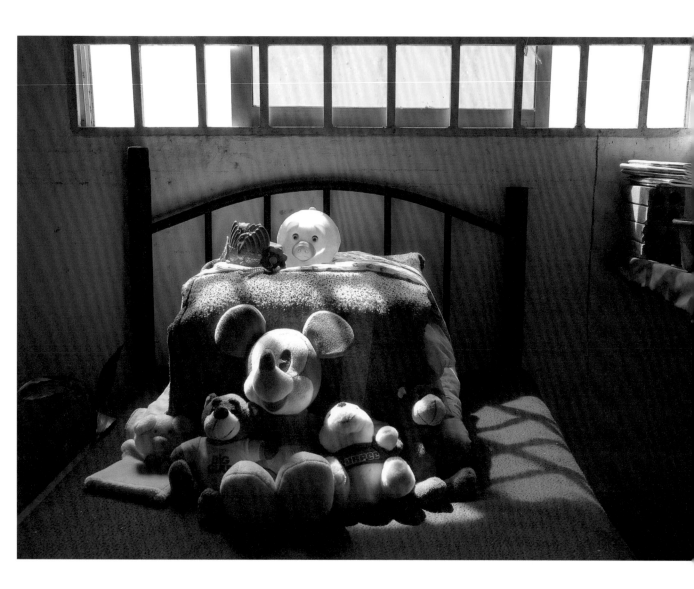

這張床的主人是一名叫Pisay的十一歲女孩，床上的玩偶是來自國外的資助者所贊助，Pisay晚上睡覺時會將玩偶小心地收到床邊，早上五點起床後會按照他們原本的位置擺放回去。

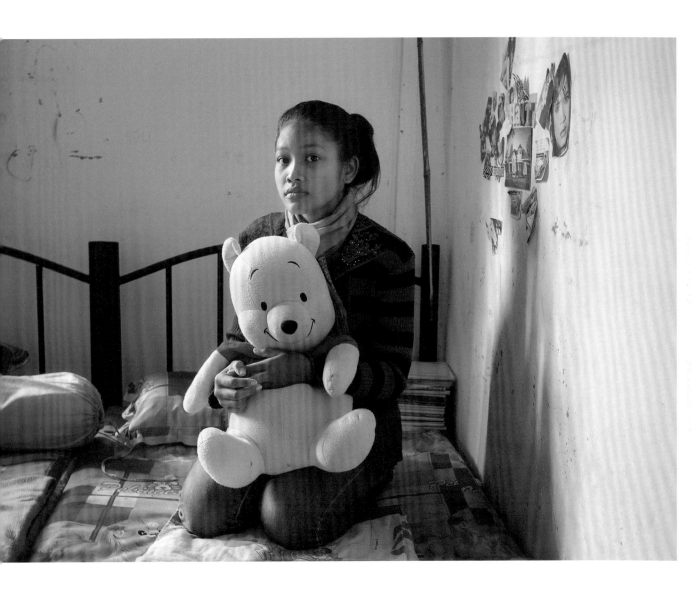

Marry，十六歲。

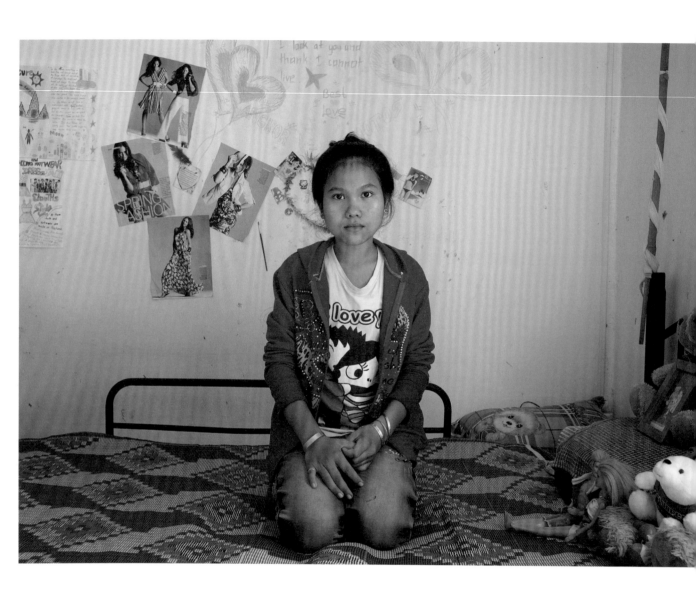

Mlis，十四歲，是Pheak & Kang的
妹妹。因為有來自澳洲的資助者，讓
他可以在不同的教育中心學習英語。

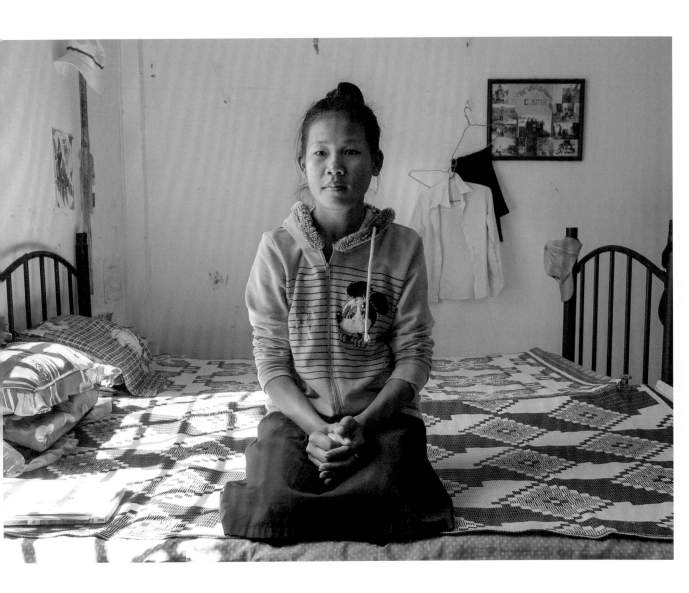

Chan Thou，十五歲。

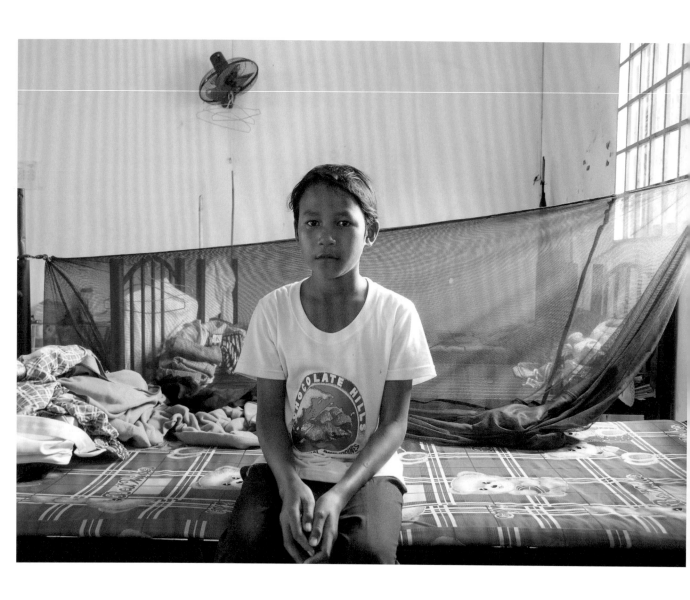

Ry Saroth，十四歲。不愛說話的Ry
Saroth常常跳進院內的水池裡網魚，
只為了讓其他人可以加菜。

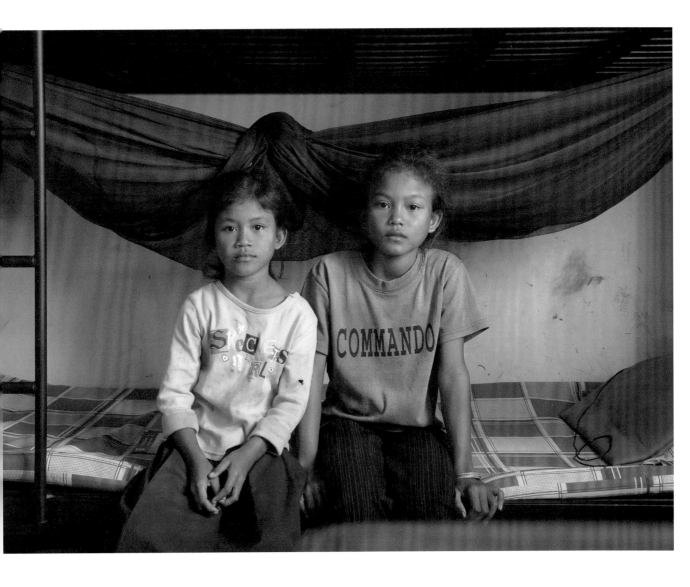

左—Srey Channa，七歲；右—Srey Mach，十二歲。母親被酒醉的繼父家暴致死後，被社工人員送到這裡，他們睡在同一張床上，十六歲的姊姊 Srey Mom則選擇睡在上鋪，可以就近照顧兩個妹妹。

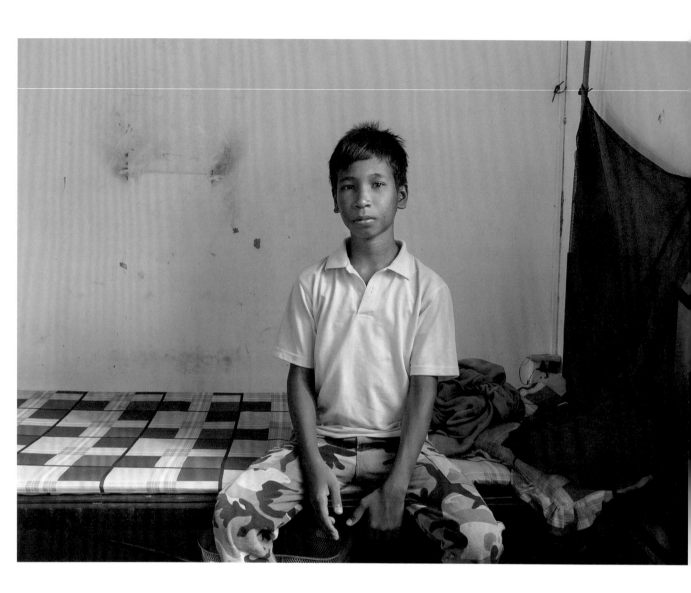

Sok Phean Sony，十三歲。

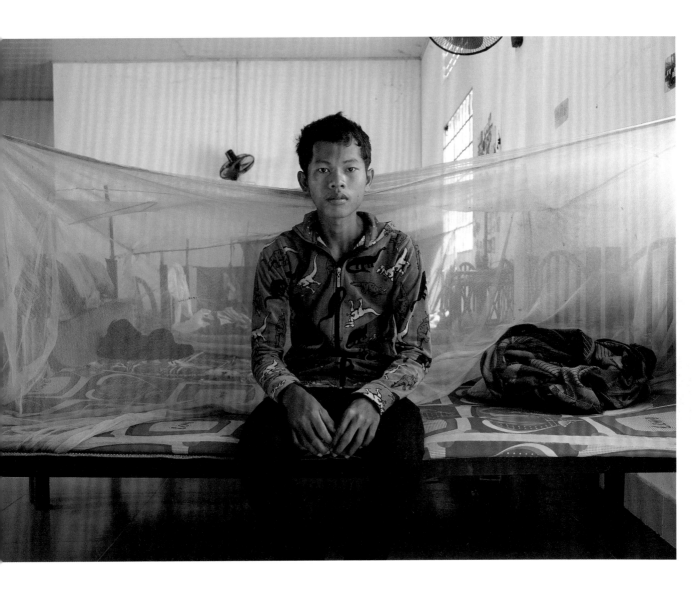

Keo Samnang，十六歲。

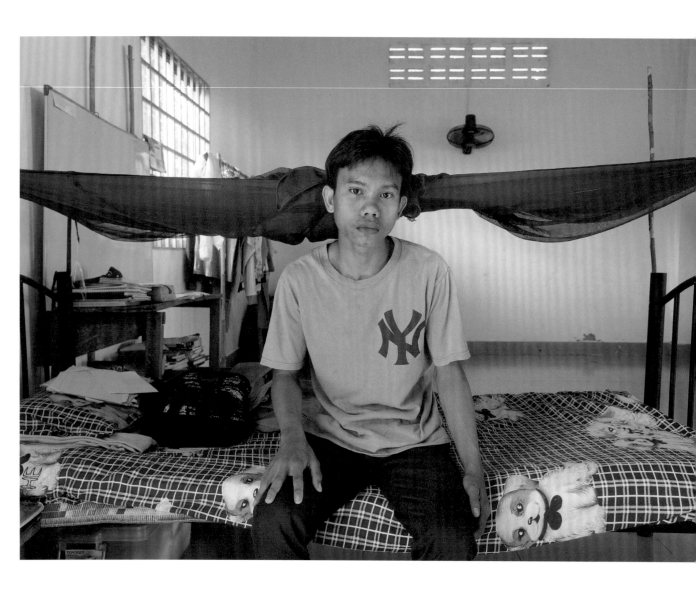

Pheak，Kang & Mlis的哥哥。五年前為了跟兩個妹妹一起進到省立孤兒院而謊報年紀，不然得另尋其他非政府孤兒院。

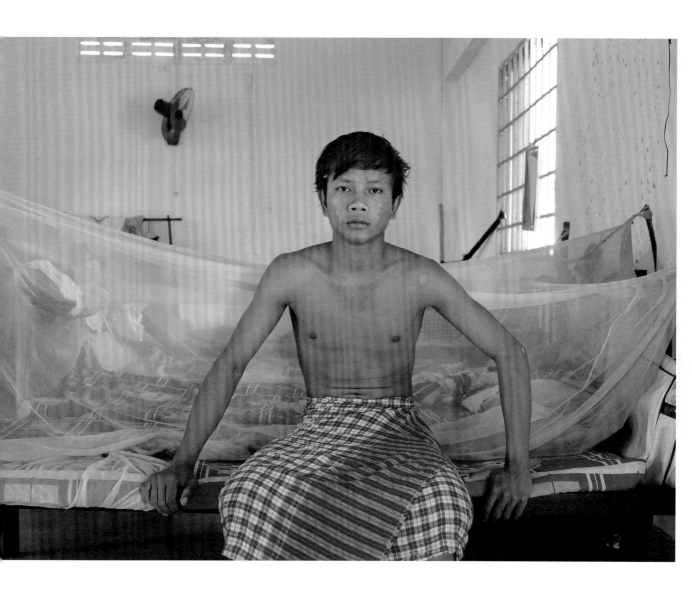

Kei Thea，十七歲。七年前Kei Thea
與弟弟一起搬進省立孤兒院，因為經
濟因素，他們的爸媽再也無法扶養家
中的兩名孩子。

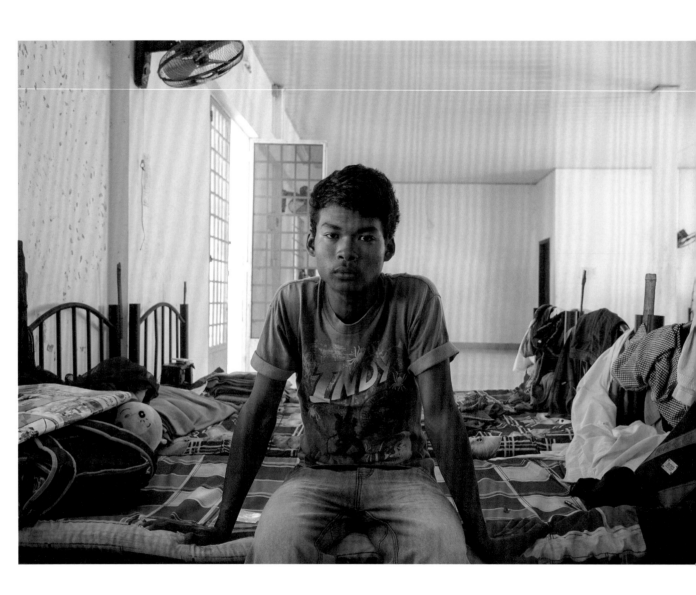

Bem Chantha，十五歲。

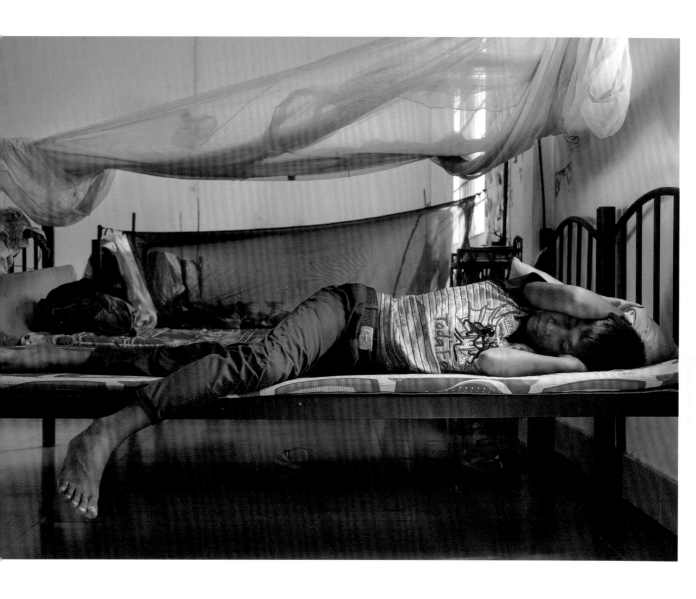

Sok Phean Sony中午放學回到院內
吃過晚餐後，疲累地躺在床上休息，
這些小孩每天平均花上一個半小時至
兩小時在烈陽底下騎腳踏車往來不同
的學校及教育中心，學習英文、柬文
等課程。

出走

記憶　人間　場景一　場景二　場景三　荒原　姿勢　儀式　迴家　對話　失魂　幽靈　蛻變　庇護

日常　肖像　觀看　曝光　跨界　廢墟　暗箱　幽光

Still images can be moving
and moving images can be still.
Both meet within soundscape.

——— 張乾琦

逃離北韓

文———— 蕭嘉慶

攝影———— 張乾琦

張乾琦｜

1961 —— 出生於台中｜1980 —— 就讀於東吳大學英文系｜1990 —— 取得美國印第安那大學教育碩士學位｜

1991 —— 加入西雅圖時報與巴爾的摩太陽報，展開專業攝影報導生涯｜

1995 —— 獲提名為馬格蘭攝影通訊社準會員（Magnum Photos），2001年成為終生會員｜

1999 —— 刊登於美國《時代》週刊的紐約唐人街偷渡客專題，榮獲該年荷蘭世界新聞攝影比賽日常生活類首獎
及尤金・史密斯「人道攝影獎」｜

2001 ——「I do I do I do」｜2002 ——「鍊」｜2005 ——「囍」｜

2008 ——「逃離北韓」｜2010 ——「在緬甸的日子」｜

2014 ——「在路上」｜2015 ——「時差」

很想知道張乾琦執行「逃離北韓」這個題目的過程，和他完成這個題目的切身體驗，因為「逃離北韓」這個題目，可說是近年來難度最高的報導攝影題材。

張乾琦是個藝術家、報導攝影家，也是個著作等身的影像作家，自從《鍊》在「威尼斯藝術雙年展」被肯定為當代藝術傑作之後，張乾琦可能是為了發掘題材的多重面相，或表達人性的幽微，近年來開始在適當的題目中加入了影音、旁白和連續畫面，構成所謂的「多媒體製作」（multi-media production）。【註】

儘管張乾琦的創作形式很難界定，但是這位作者始終出以社會關懷、社會正義的觸角，來攝製個人的專題；主客觀元素交融、細膩又敏感的「張氏影像風格」，經過生命經驗的錘鍊，可謂愈發洗鍊、內斂而獨特；「逃離北韓」雖然不比「唐人街」這種長達二十餘年的大製作，但就困難度和獨特性來講，絕對可以蓋上張氏的個人戳記。

首先，「攝影者」和「逃亡者」充滿著高度不確定但相互牽連的「危險關係」；「攝影家」在縱深幾千公里的海陸空大逃亡過程，夾在「逃亡者」、「盤查者」和「追捕者」之間，即便取得當事人的信任，但因雙方語言的隔閡、立場的矛盾、情勢的難判，或對危險狀況的敏感／反應不一，任何風吹草動、一個眼神或肢體語言出了岔錯（甭提快門聲音或拍照的動作），都可能洩漏彼此的身分行藏，立陷彼此於危殆。

另外，無論狀況多麼困難複雜，張乾琦仍須堅持「企畫編輯」或「圖片編輯」的專業理念，掙扎於影像機會的出沒之間，想辦法拿到一張張影像張力夠強、敘述性夠「理想」的獨立性畫面──所謂獨立性畫面，就是每一張畫面的內容盡量不相重複，但是串連起來足以構成故事的多重面向。其中，最令人驚讚的，就是他在種種困局之中，如何判斷影像機會？如何取得有利的時機和拍攝角度？又如何避免暴露自己和當事人的身分？

別忘記，張乾琦出的是全球最難搞的《國家地理雜誌》的任務，專業圖片編輯層層把關、嚴謹得不得了，然而，更困難的是，即便他有辦法取得到不少「好畫面」，但是為了保護當事人，張乾琦一路上最需要掌握的，其實是那些「不至於暴露被攝者的臉部特徵，但仍足以鋪陳故事主軸的照片」，這是多麼困難的任務呀！

「逃離北韓」這種牽連政治背景、事涉人權議題、人性掙扎、亡命天涯、高度複雜的題目，沒理由不和「愛滋」、「家暴」、「吸毒」、「雛妓」這類題材並列報導攝影最難執行的主題，但如果加上過程的危險性，和不得暴露當事人的「隱晦性」來說，「逃離北韓」的困難度顯然更高。筆者尤其好奇，平常一個快門機會至少琢磨半個鐘頭的張乾琦，如何在每個「決定性瞬間」，在優先考慮當事人安危的情況下，仍然發揮得了個人的影像風格？

|註釋|
此系列在「馬格蘭影音網」（Magnum in Motion）發表時佐以被攝者的錄音回述，圖片右下方文字即為講述內容。

蕭嘉慶｜攝影評論、資深媒體顧問、攝影家。歷任中國時報主筆、副總編輯、世新大學專任助理教授。現任光鹽紀實工房執行長、專任講座。

「那時候正值一月，非常的黑暗寒冷，和我同行的有四人。所有的人都知道在抵達河畔時就要奮力地跑，而且不能發出任何聲響。無論如何，當你踏進河水的時候真的感覺非常痛苦。」

一位傳教士在此邊界城市裡，尋找投奔自由道路上需要幫助的北韓人。

中國 延吉 ——— 2007 © Magnum Photos

「當我們抵達了那裡，便開始奮力地跑。狗在我們的身旁不停的吠叫，人們開始談話。那是當士兵們看到我們的時候。」

北韓　圖們江畔 ——— 2007 © Magnum Photos

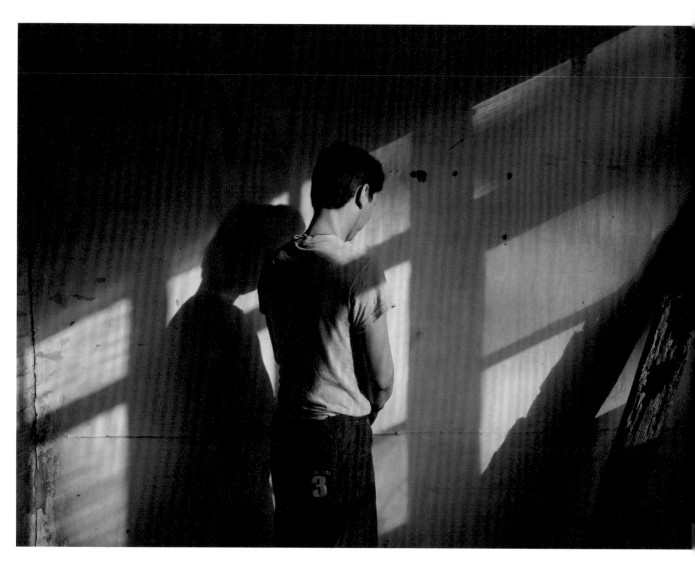

「二〇〇七年的一月二十一日到十二月三日，我待在中國教會的庇護所。如果那時我在中國被拘捕的話，可能就會被遣送回北韓並入獄。我不會被判死刑但須服刑七年。如果進了監獄，我就會被強迫去做那些令人難以想像的勞動。」

在廣告中全能之眼的注視下，中國警方
經常搜捕企圖搭火車逃亡的北韓人，往
往會逮到數百名叛離出逃者。

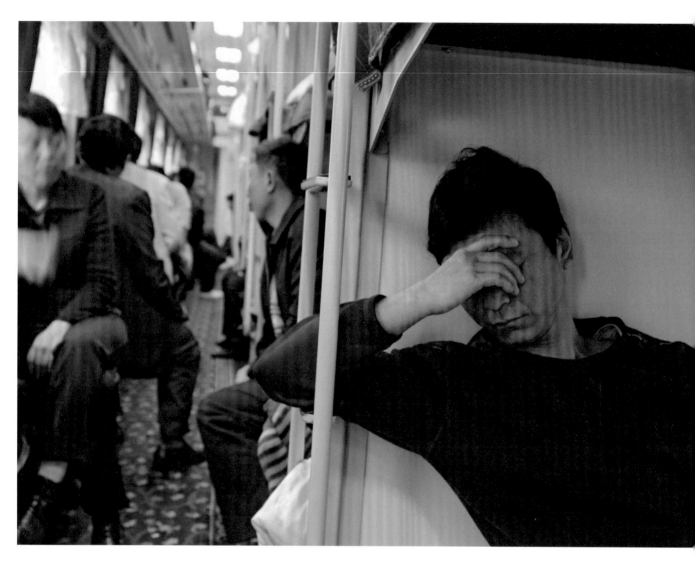

「我坐了兩天的火車，那裡有警衛。有兩個警察負責盤問乘客，將每個人的名字記下來。當我在枕頭上熟睡時，警察打了我的頭。我向神禱告：『神啊，如果我在這裡被抓到，我就會被送回去北韓。如果回去的話，我會死在那裡的。所以，請行使祢的職權保護我，我將跟從祢的召喚。』」

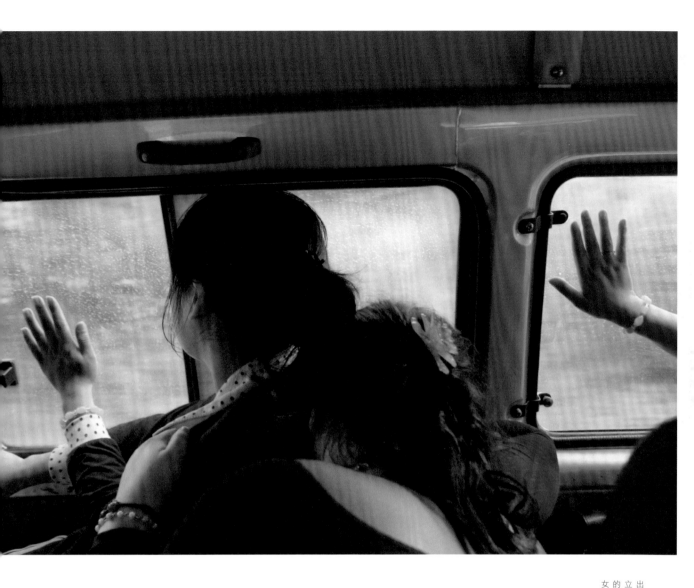

出逃者為了避開警方在寮國邊界附近設立的檢查站，強忍著乘車走小路所引起的不適。目前逃亡的北韓難民有八成是女性。

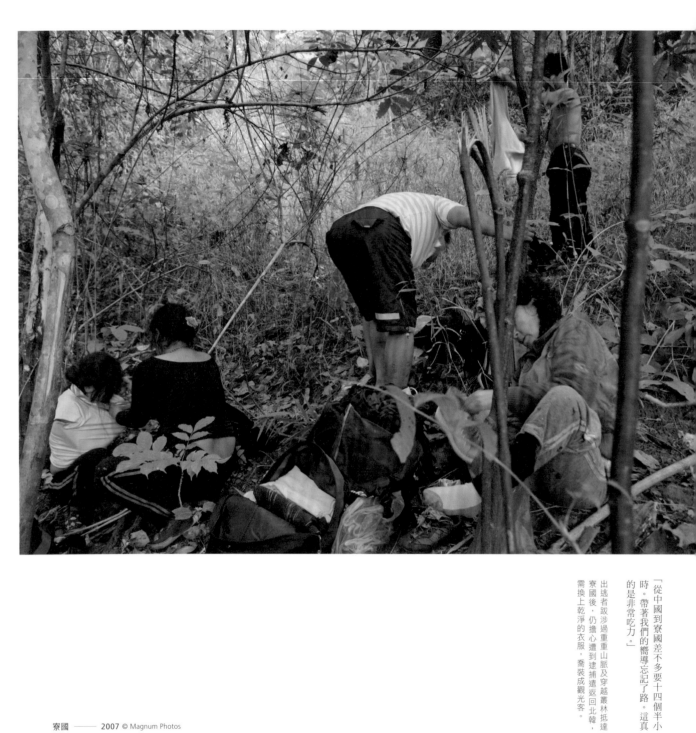

「從中國到寮國差不多要十四個半小時。帶著我們的嚮導忘記了路。這真的是非常吃力。」

出逃者跋涉過重重山脈及穿越叢林抵達寮國後，仍擔心遭到逮捕遣返回北韓，需換上乾淨的衣服，喬裝成觀光客。

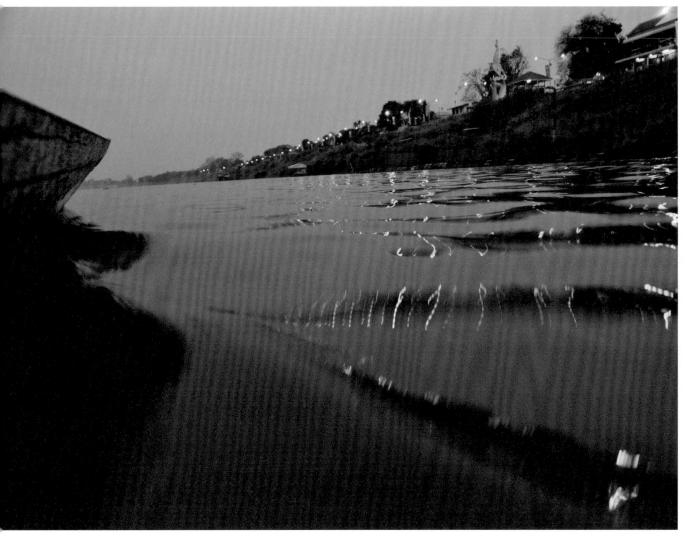

湄公河 ——— 2008 © Magnum Photos

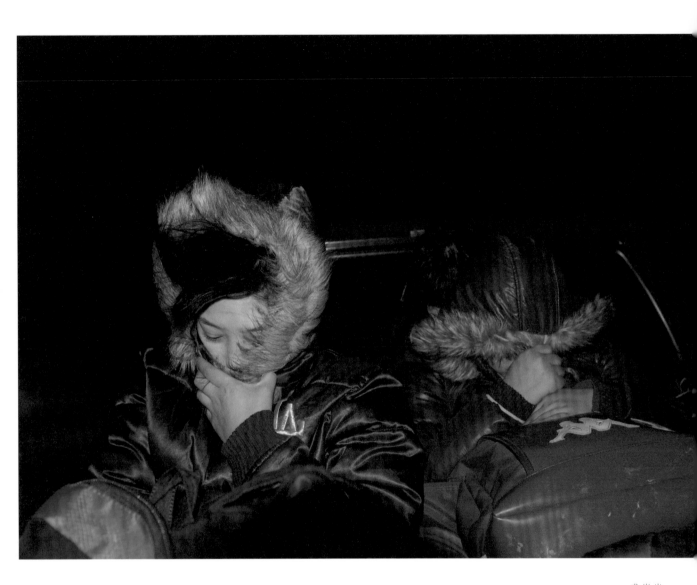

出逃者在緊張地渡河後，瑟縮在來泰國岸邊接應她們的車子後座，前往曼谷尋求庇護。

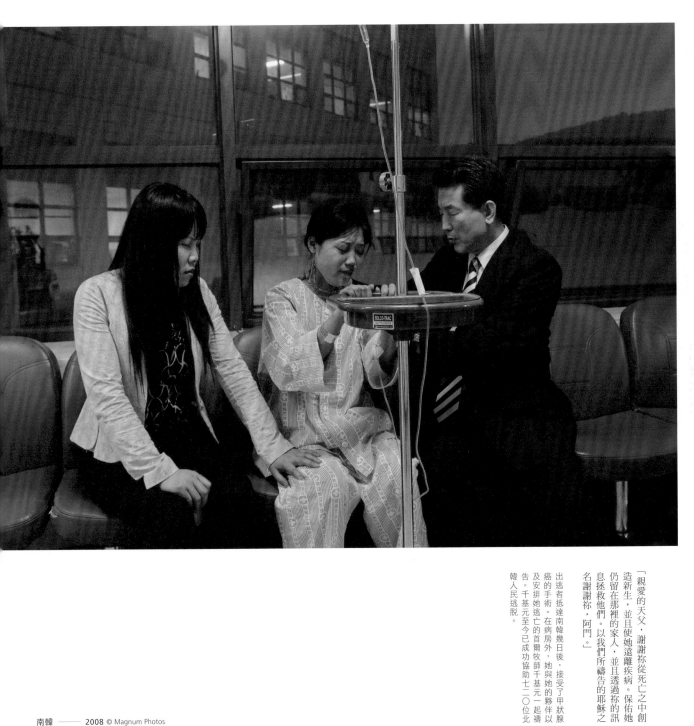

「親愛的天父，謝謝祢從死亡之中創造新生，並且使她遠離疾病。保佑她仍留在那裡的家人，並且透過祢的訊息拯救他們。以我們所禱告的耶穌之名謝謝祢，阿門。」

出逃者抵達南韓幾日後，接受了甲狀腺癌的手術。在病房外，她與她的夥伴以及安排她逃亡的首爾牧師千基元一起禱告。千基元至今已成功協助七二〇位北韓人民逃脫。

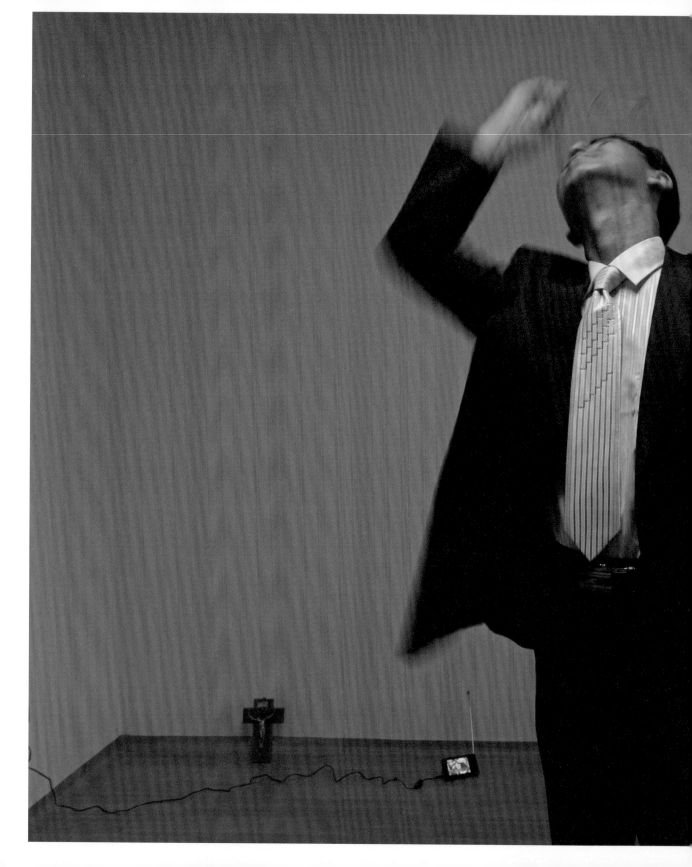

「我剛到這邊，一想到自己吃得這麼好又住在這麼棒的房子裡，我就沒辦法睡好覺。難道這樣不會對不起我的父母、兄弟姐妹，以及北韓的人民嗎？」

南韓 首爾 ———— 2008 © Magnum Photos

記憶
人間
場景／一
場景／二
場景／三
荒原
姿勢
儀式
迴家
對話
失靈魂
幽魂
蛻變
庇護
出走

日常

肖像
觀看
曝光
跨界
廢墟
暗箱
幽光

攝影是前女友。

—— 陳以軒

遍尋無處

攝影・文 ── 陳以軒

陳以軒

1982 ── 出生於台北｜2005 ── 輔仁大學廣告傳播學系｜

2012 ── 紐約普瑞特藝術學院藝術碩士｜

2013 ── 「我要離開這個城市了」，hpgrp藝廊，紐約｜

2014 ── 「你是懂了嘛」，關渡美術館｜「靜物研究」，竹圍工作室｜

2015 ── 「我出國了，然後我回來了」，台北市立美術館｜

2016 ── 「靜物研究II：島民」，海馬迴光畫館，台北

　　這是一部第一人稱視點的公路電影。

　　在紐約求學期間，暑假回了台灣一趟，發現自己變得格格不入，再次經歷了文化衝突（reverse culture shock），想逃離生長的城市，更想了解自己的土地，受了多位美國公路攝影大師羅伯特·法蘭克（Robert Frank）、史帝芬·蕭爾（Stephen Shore）與喬爾·斯頓菲爾德（Joel Sternfeld）的影響，在台灣踏上了公路攝影之旅。

　　在旅途中，我看到景物不斷的更替，失去時間與空間感，獨立於過去和未來的歷史脈絡。這正與我的文化衝突感不謀而合，我的主體意識清晰的存在，但自我認同感卻模糊地漂著；在這同時，我開始發現路上各種「在中間」的場景，那些既不是風景，也不是都市景觀的模糊存在，我稱之為「無處」，這些場域，有的未都市化，有的更像是被人遺棄，而我在這兒，見證人性姿態的殘留蹤跡，記錄各種自我孤立疏離的當下。

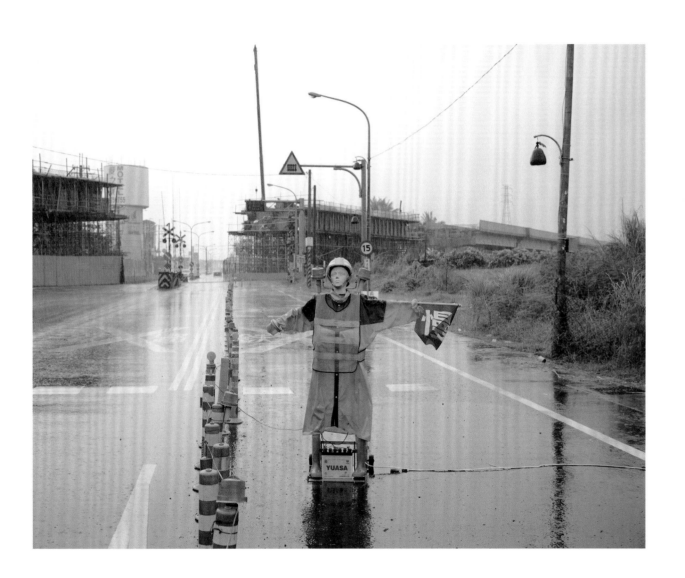

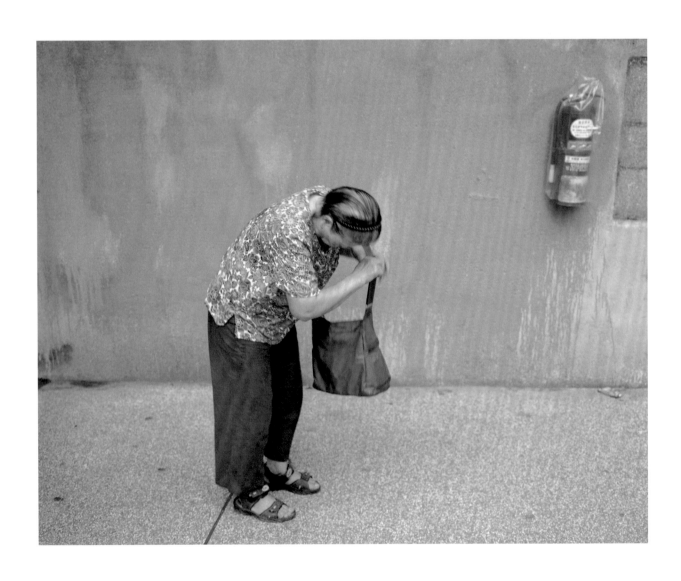

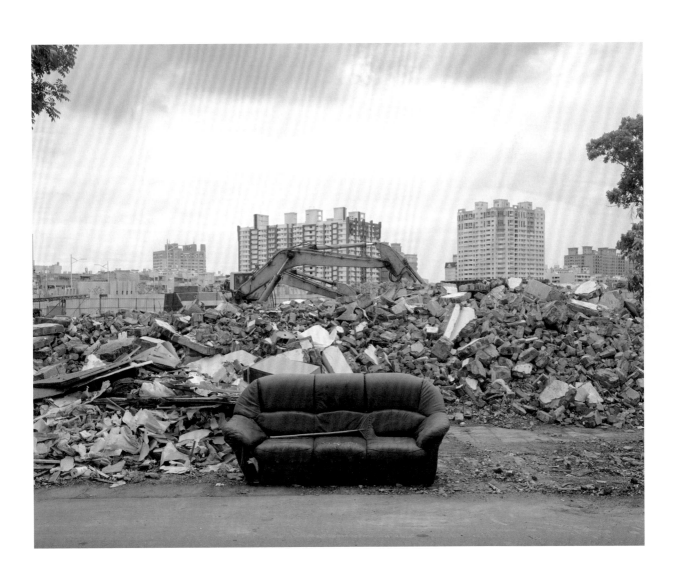

在透徹與朦朧之間

文———張世倫

或許用字源與「光」相關，意謂著含糊、朦朧，且不完全透徹（但也不是完全被掩蓋）的「opacity」一詞來形容陳以軒的影像，乍看之下會令人略感狐疑。畢竟他的近期創作，無論是錄像作品《我懂》（2011）、《你是懂了嘛》（2012），或靜照系列如「失眠」（2013）、「台灣靜物」（2013-），大多具備著較為明亮細緻、層次清晰，貼近於歐美晚近影像潮流的美學感性。但若進一步考量，產量頗豐的他，作品似乎多扣緊了影像作為溝通媒介的曖昧與混沌特性，換言之，錄像螢幕或照片表層的光滑極簡構圖下，有著另一層較為複雜的底蘊暗層，一則指向其所刻劃的拍攝對象，二則反身疊合於作者自身的生命史，及其所操作的影像媒介本體。

「Nowhere in Taiwan」（2011）是陳以軒去國求學後，於短暫返台期間，以行旅捕影形式進行的拍攝計畫。角色位置的遊移轉換，使得原本理應親切的故國情景，如今得以在「陌生化」的視野下，提煉出狀似平凡熟悉，但又疏離秀異，時而甚至有些令人費解的日常情景。或許整套作品最令人印象深刻的特色，就是那彷彿想要貼近生活現場，卻又總帶著點距離的觀看角度。此種角度，似乎多少流露出創作者那介於冷靜與熱情間的複雜情愫，一種由於個人經歷與文化衝擊，再也不能是原來的自身本我，卻也無法成為全然的異己他者，所獲致的那「既近又遠」的曖昧身分及其觀點。

此種既不是「內」、也不是「外」，卻又總在「內／外」之間遊移浮動的視角，使得拍攝者得以在狀似平凡俗常、無甚可觀的同質化台灣地景裡，持續挖掘那時而荒謬莞爾、時而冷凝寂靜，但總是精準犀利的異質化影像瞬間。這些奇妙的片刻時分，似乎並不指涉任何特定的人、事、

時、地、物，所欲表意的內涵也不甚清晰明確，唯一較為篤定的是這套奇特的臺式生活路徑圖，總奠基於某種持續在透徹與朦朧之間尋覓摸索的，並不固著於任何定點的「找路」姿態。

作品的中文標題「遍尋無處」，一方面意指著那些難以輕易被定位、察覺，並抗拒著意義詮釋的畫面，這些「無處」（nowhere）彷彿介於人們慣常視線的邊緣餘角，平時總在不經意間便稍縱即逝，卻總能勾起一些似曾相識、卻又有些陌生疏離的異質感受；「無處」的第二層含意，則代表著創作者對自身定位的反思——倘若鄉土故里已經不再是那麼穩固可靠的「根源」（root），他方異國又難以提供全然安定的情感慰藉與意義來源，那麼從「此處」至「彼處」，那遍尋四方、不斷浮現的「無處」之所，及其離散聚合的「路徑」（route），或許最終仍未能抵達某種一切歸於定性，而人事時地物皆恰得其所的「某處」（somewhere），但至關重要的，其實是此一「找路」的「過程」，而「過程」本身，即是意義所在。

影像裡不斷出現的路途感，彷彿並不保證前景能有坦途終點，反而不斷浮現的，是宛如懸置（suspended）或閒置（abandoned）的視覺意象，那廢棄的車輛、遺留的棄物、頹敗的房舍、困頓的軀體，似乎暗示著安身之想望、歸屬之艱難，與不斷上路、尋覓探求之必要（以及與其相應，那一定程度的⋯無奈與徒然）。這些「無處」之景大多以明亮清澈的風格拍攝，卻像是自我矛盾般地，多是暗示著「家」或「故鄉」概念的朦朧與鬆動。或許文化理論裡所謂的「uncanny」概念，得以掌握此一系列作品的若干核心精神。出於佛洛伊德學說，有點難適切翻成中文的「uncanny」（通常譯成「詭奇」），原

本來自德文「unheimlich」一字，字面含義是「非家的」（unhomely），意指雖然有著「家」的形貌姿態，卻在看似平凡日常的外貌形象裡，時時流露出若干詭異怪奇，令人疏離，且充滿隔閡的細節紋理。「非家的」，因此並非單純的「不是家」（not home），亦不是對「家」的全盤否定推翻，更不宜視為「家」的突變脫軌，而是在原本應是「家」的穩固設定裡，不斷浮現各種似曾相似，但又令人略感陌生，甚至疑惑困窘的視覺痕跡，從而鬆動了原本固著之「家」的意象，以及個人對自我的身分認知。

影像裡「遍尋無處」的家或故鄉，因此終究是反身指涉了創作者的個人心境與生命狀態，以及攝影作為一種視覺技術的意義與限制。陳以軒的作品裡彷彿有個潛台詞，不斷詢問：攝影術能夠完整全面地傳達創作者之所見所思嗎？在那總是明亮清澈、構圖簡潔的畫面裡，所謂的溝通，是否便能不證自明且毫無減損地，像一條康莊大道般順利傳達至訊息的另一端？然而或許正如「Nowhere in Taiwan」裡那些坎坷崎嶇、充滿障礙，且彷彿沒有終點的路徑般，這些影像的意義終究是開放的，就像是其光滑表層下躲著另一個充滿底蘊的暗層內面，其模糊朦朧與曖昧，既是作品本身的視覺氣質，亦證成了此種類似散文的影像創作，其圖像魅力主要來自於直觀且現象學式的經驗感受，而非智性層次的理性解析。

相對於「Nowhere in Taiwan」對家與故鄉概念的路徑探究，陳以軒亦曾以另一創作系列「In Between」（2013）處理他的異國經驗，二者頗有對照閱讀的空間。以書本形式呈現的「In Between」是他留美期間兩年的影像紀錄，全書無任何註解與圖說，內容俱是以雙頁出血方式呈現以日常生活為主題的單張照片，由於每幅影像的中心位置，正好都是書本的裝訂翻頁處，導致原本應該是「刺點」（punctum）的照片核心處，如今備受影像載體（書本）的物質性干擾而不再清晰可見，反而半遮半掩，既吸引又抗拒地，突顯出觀者與畫面間「若即若離」的凝視關係。作品的中文名稱「在中間」，既是訴說了陳以軒身處故國與他鄉間的個人位置，亦是表明了此一「在中間」經驗的不可溝通性，一如書中那列印「在中間」翻頁處的照片「刺點」般，暗示了影像在揭露與彰顯的同時，時常帶來的是另一層面的掩飾與覆蓋，可見與不可見，因此實為一體的兩面。「Nowhere in Taiwan」的「無處」，與「In Between」的「在中間」，因此既是陳以軒對個人處境的影像反思，亦是對攝影作為一種溝通行為，其極限究竟為何的實作操練，兩套作品都搖擺於透徹與朦朧之間，藉以尋求一套游移在兩極之間，並訴諸於直覺與詩意的影像敘事學。

事實上，我們比較難用攝影類型的角度看待「Nowhere in Taiwan」，雖然作者自承是以近似美國公路攝影的創作傳統進行拍攝，但其較為靜凝沉穩的視覺表現，與此一西方脈絡的「在路上」風格仍略有不同；亦有論者將其歸類於某種名為「田野工作」傾向的新攝影潮流[註]下，唯其以「過程」與「路徑」為核心的影像實踐，事實上並沒有如田野調查般那麼強烈的議題（agenda）導向與目的性；我們亦很難用地景、肖像、心像、廢墟、都市、鄉村等既定的攝影類目涵蓋「遍尋無處」的拍攝範疇，彷彿單取其一，便難免漏萬，從而侷限了影像詮釋的空間；或許某種辨識度極高，讓人一瞥便能嗅出其大致來歷，卻神奇地無須揭露具體的人事時地物，亦不淪為賣弄風土民情或符號化「台灣」，是「Nowhere in Taiwan」最秀異的藝術成就。它既不復古懷舊，亦非一味當代求新，而是在各種路徑中迂迴游離，以近似散文的輕盈呈現事物，藉此提煉出某種獨屬台灣脈絡（但又不僅固著於此），關乎個人（但不沉溺於自身），並不斷指向攝影術本體意涵的視覺感性。

│註釋│張美陵，〈田野工作：「觀念藝術之後」攝影的觀察線索〉，《現代美術》第170期，2013，頁45-53。

肖像

攝影，終究可能無法處理任何議題，或為我們留下任何追憶。只是創作者不斷地訴說著自己的呢喃囈語。——沈昭良

STAGE & SINGER

攝影・文 ——— **沈昭良**

沈昭良｜
1968 —— 生於台南｜1989 —— 世界新聞專科學校電影科編導組畢業｜
1995 —— 日本工學院專門學校映像科畢業｜
1996-2008 —— 自由時報攝影記者／副召集人｜
2000／2002／2012 —— 行政院新聞局雜誌攝影類金鼎獎｜
2004 —— 日本相模原攝影亞洲獎｜
2005 —— 台灣藝術大學應用媒體藝術研究所畢業｜
2006 —— 韓國東江國際攝影節／最佳外國攝影家獎｜
2008 —— 韓國大邱當代攝影雙年展｜
2009 —— 西班牙GETXOPHOTO國際攝影節｜
2010 - —— 淡江大學、台灣科技大學、政治大學兼任助理教授｜
2011 —— 法國巴黎PHOTOQUAI攝影雙年展｜
　　　　「亞洲幻影」聯展，祕魯Catholic大學文化中心｜
　　　　「STAGE」個展，駐紐約台北經濟文化辦事處、加拿大多倫多湖濱中心｜
2012 ——「幻影現實」個展，台北市立美術館｜
2013 ——「STAGE」個展，Dina Mitrani Gallery，美國邁阿密｜
　　　　英國貝爾法斯特國際攝影雙年展｜
2014 —— 中國大陸連州國際攝影節｜
2015 —— 吳三連藝術獎／義大利米蘭世博台灣館展出｜
2016 ——「STAGE」個展，日本東京台灣文化中心

　　綜藝團為台灣特有的移動式演出團體，自1970年代，即活躍於台灣社會的各式婚喪喜慶場合。初期的演出舞台，除了現仍沿用的搭棚台方式，也有以貨車改裝，具燈光音響設備的簡易人力式花車。現今隨著時代進步，加上經營者和觀眾對於優質燈光音響設備的視聽需求，逐步發展成現今摺疊油壓式開展的現代化舞台車。

　　演出的內容，自初期即以歌舞表演為主，跑場歌手的服裝造型較近似室內秀場的華麗秀服。近年來，歌手的服裝打扮則以上下兩截式，搭配內穿比基尼的造型較為普遍。綜藝團的表演內容也為滿足顧客需求及吸引目光，不斷推陳出新，除了影視歌星、跑場歌手的載歌載舞之外，亦能視預算規格，提供鋼管舞蹈、雜耍、魔術、民俗技藝、猛男秀和反串秀等演出。

　　至於綜藝團的演出者則多以跑場方式，於約定時間內，輪番在接近的數個地點表演歌舞，或在喪禮及迎神廟會的行進隊伍中隨行演出。相關的成員為一機動性、臨時性的工作組合。綜藝團的跑場歌手仍以年輕族群較受青睞。通常，年紀較大的歌手不是轉型成為主持人或經營者，即是婚後退出或另謀他業。

　　「STAGE & SINGER」系列作品，則是分別以大及中型底片所攝，拍攝對象為目前使用於台灣各地，由大貨車改裝而成的移動式油壓舞台與跑場歌手的肖像。這類移動式油壓舞台車的總量並無精確的統計，惟實際參與營業的舞台車數量，全台推估應超過600部以上，計費採租用方式，價格則依車輛大小及新舊程度而不同。業主則依顧客的需求，將車於指定時間，開至指定地點供雇主使用。

　　至於跑場歌手通常不是為了協助家計，即是熱衷表演工作，抑或家族長期經營綜藝團而投入相關產業。從業成員則遍佈台灣各地，除了專職的表演者之外，尚不乏學生、英語教師或銀行職員，於假日以兼職方式參與舞台演出。從與跑場歌手的近距離觀察中，更不斷驚見這些表演者在亮麗外表的包裝下，所潛在的平凡與質樸內涵。相較於長期以來見諸報端所形成的片面理解甚或負面描寫，實有著極大的差異。

　　此次發表的篇章，為目前存在於台灣各地的綜藝團，自1994年左右起，歷經多次研發改進，迄今仍經常使用，由大貨車所改裝的油壓式舞台車展開後的英姿，穿插編輯現役綜藝團產業中的跑場歌手肖像。冀望其中獨特的產業類型與豐厚的文化信息，馳騁的發想與炫麗圖騰，搭配歌手們莊嚴態若的黑白肖像，足以誘發觀者對於這項台灣特有的娛樂文化，包括時間、空間，橫向、縱向，平面及立體架構的連結與想像。

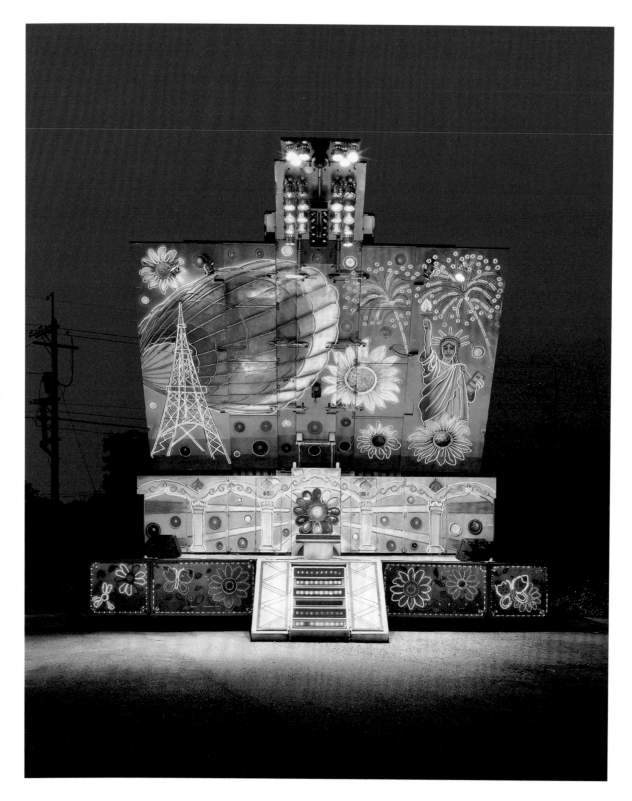

STAGE-苗栗 ——— 2008

SINGER-娟娟 ——— 2005

SINGER-丁莉 ——— 2006

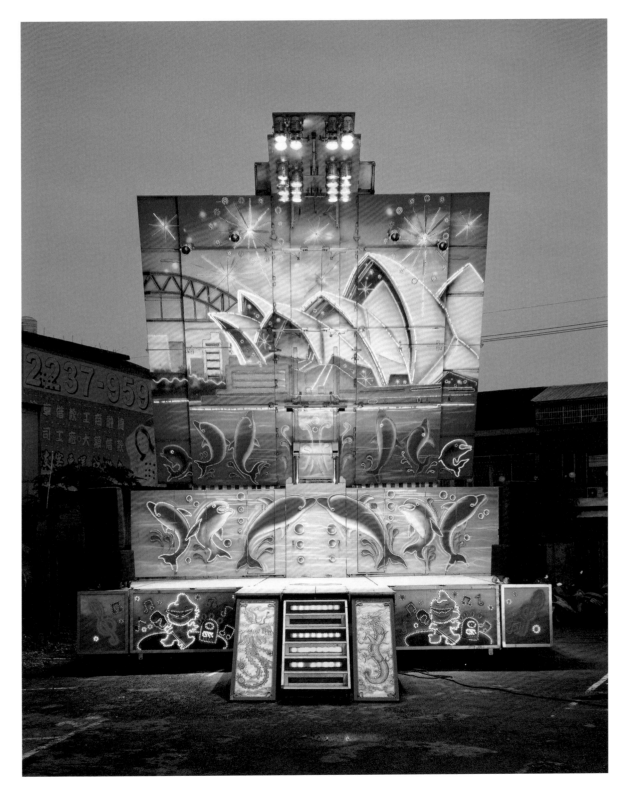

STAGE-台中 ———— 2008

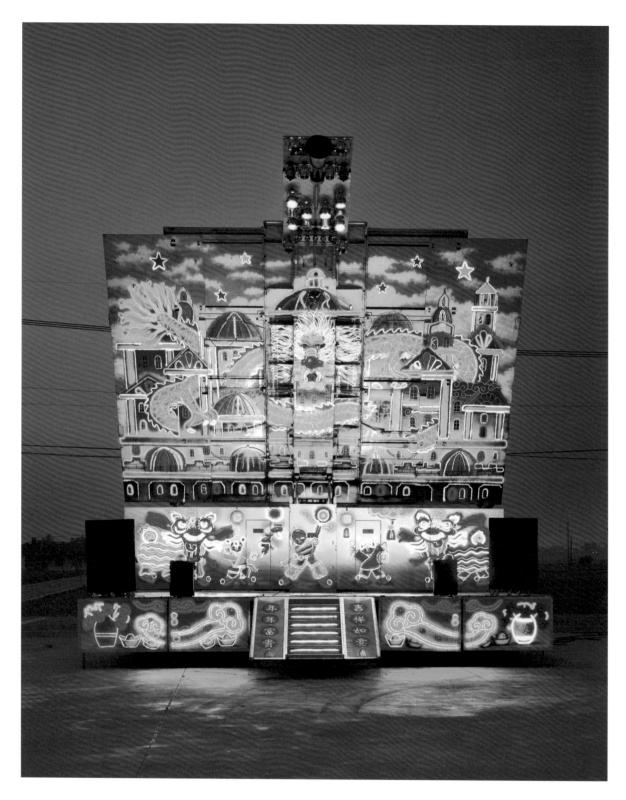

STAGE-雲林 ——— 2008

SINGER-小君 ——— 2006

SINGER-子瑜 ———— 2006

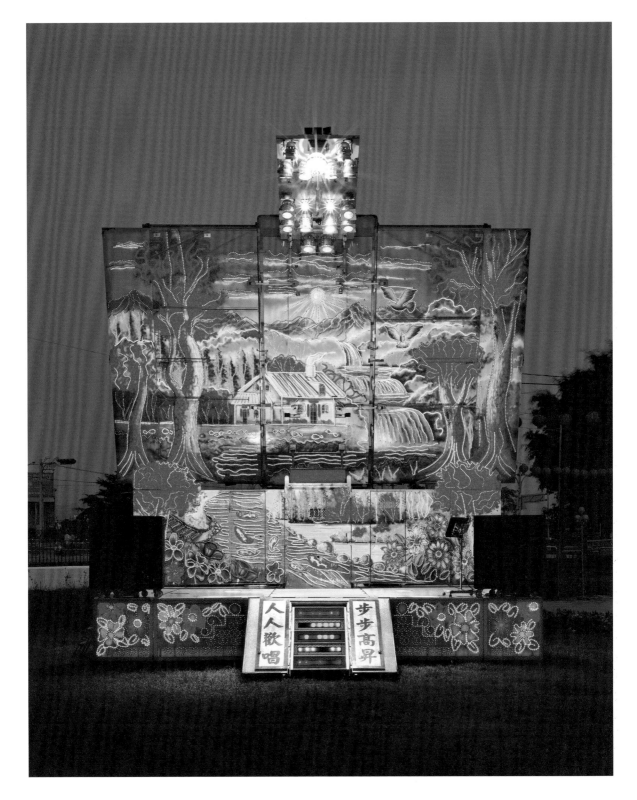

STAGE-雲林 ———— 2008

在快門開闔之間

文───張世倫

自2005年起，攝影家沈昭良以「台灣綜藝團」為題，長期記錄在台灣鄉里城鎮間進行歌舞表演的民間綜藝表演團隊，此一計畫規模宏大、內容豐富，衍生出諸多風格變體與呈現形式，成為台灣當代攝影頗具代表性的美學實踐個案。

例如2011年沈昭良自費發行、頗獲好評的《STAGE》一書，是以黃昏時分的彩色攝影，特意強調舞台炫麗光彩與周遭環境的空間關係。做為主體的「人的痕跡」（無論是表演者或觀眾），則在影像裡被刻意降低，被突出的反而是舞台本身的色彩層次與造型質地，以及做為表演環境、帶有神祕迷離感的影像空景。原本張狂外放、喧囂愛現的聲光舞台，奇異地在沈昭良的鏡頭下，取得另一種安靜沈穩、怡然自在的特質。2012年在台北市立美術館舉行、以多種風格呈現的「幻影現實」攝影個展裡，亦有以接近傳統紀實攝影手法，拍攝綜藝團日常作息、勞動狀況，以及如何與觀眾互動的系列連作，頗具他往昔黑白紀實攝影作品的秀異韻味。

在經歷過如此多樣的風格操演後，「STAGE & SINGER」有點令人訝異地復歸到「台灣綜藝團」最基本直接、近乎極簡的影像元素。舞台影像採用沒有景深遠近可言、大小幾乎等同的「正面」構圖，藉由近似圖鑑般的編排手法，呈現出綜藝舞台狀似「同一」裡的微妙「變異」；與舞台面對的是綜藝團「歌手」的黑白肖像，她們的年紀、身型與裝扮或有殊異，舉手投足間的神情樣貌亦各有巧妙，但或可這麼說：她們的「姿態」俱展現出某種台式風味的自信氣質。

原本應是背後布景的舞台裝置，如今取得近乎直觀、宛如皮層的輪廓呈現，做為「物」的它們，如今置於影像前端，竟像一幅幅的「面容」肖像，其圖像構成的土俗與時髦、傳統與尖端、復古與未來、乃至於稚氣與老練，就像千奇百變的造型變裝與風格易容，原本二元對立的元素，卻在爭奇鬥豔的前提下，毫不衝突地共冶一爐，並冷靜地收納在沈昭良的鏡頭下。

另一方面，女歌手們的神貌韻味與舉手投足，很容易讓人聯想到「滄桑」、「漂泊」、「流浪」等長期與「民間綜藝表演者」連結的描述性字眼。這種理所當然、想當然爾的詮釋話語，自是有些太過簡便而顯得廉價。事實上若仔細考量，在台灣攝影與視覺文化的歷史脈絡裡，其實有著一

種略為隱晦、少被談及，但卻長期存在，關於「流浪樂手做為異鄉人」的浪漫想像。許多不同世代的台灣影像工作者，都嘗試拍攝過此一廣泛定義下的各類主題，它們可以是殯葬樂隊的遠行巡禮、歌仔戲班的台前幕後、民謠素人的孤寂背影、酒家歌者的放蕩狂野…等。

然而，無論是哪一種文化標籤或視覺呈現，它們大多是拍攝或詮釋者單方面的片段見解與視覺想像，大部分的情境下，攝影師身處於與被攝對象截然不同的成長背景與社經階級，縱使他可靠長時間的蹲點守候與耐心跟拍，漸次抒解彼此間的理解鴻溝，卻斷不可能完全跨越彼此身分上的本質差異。職是之故，在這類攝影裡，與其說觀者「見證」了民間藝人的「流浪」、「漂泊」與「滄桑」，還不如說較多情況，是攝影者投射了自身的浪漫想像在拍攝對象上，並將其呈現為某種稍縱即逝、行將凋零的人情氣味與光景氛圍。

雖然主題類似，但沈昭良在「STAGE & SINGER」的綜藝團「歌手」黑白肖像，與前述的浪漫化想像略有不同。她們在鏡頭前搔首弄姿、神色自若、饒富韻味，但在影像裡，存在著某種清楚界定、彷彿默契般存在的，關於拍攝者與被攝者之間的「距離感」，像在說明：妳就是妳，我就是我，我拍攝妳，妳在鏡頭前呈現（而非做為純粹客體地「呈獻」）自己。拍攝者並未托大地宣稱自己「置身其中」（縱使沈昭良長年拍攝此一主題，用心著力頗深），影像反而將「拍攝者」與「被攝者」間的「距離」予以「問題化」地揭露出來，從而達到另一種關於攝影的境界：影像不只如實且不渲染地刻畫對象，亦反身指向攝影行為的基礎本質，乃是一種關於「距離」，且沒有「距離」便無法「存在」的視覺技術。

許多人誤以為在攝影裡，「距離」必然是負面表列且亟需超克的創作障礙，殊不知在許多狀況下，承認「距離」的必要性，方能正視被攝者的主體性，與做為拍攝者必然的侷限與盲點。「STAGE & SINGER」狀似簡單端正的視覺構圖，因此頗具深意，它的成就在於，影像不只是當代綜藝舞台的肖像容顏考、民間歌手的姿態樣貌學，更突顯了在舞台開闔之間，在快門開闔之際，攝影者做為視覺現象「組織者」（organizer）的原點位置。

觀看

記憶
人間
場景一
場景二
場景三
荒原
姿勢
儀式
迴家
對話
失魂
幽靈
蛻變
庇護
出走
日常
肖像

曝光
跨界
廢墟
暗箱
幽光

—— 攝影是我重新界定與確立與世界關係的依據。

—— 陳敬寶

片刻濃妝——檳榔西施

攝影 · 文 ——— **陳敬寶**

陳敬寶

1969 ——— 出生於馬祖｜1989-1994 ——— 馬祖地區國小教師｜
1990 ——— 省立台北師範專科學校（現國立台北教育大學）美勞組｜
1999 ——— 美國紐約視覺藝術學院攝影系美術學士｜新北市鄧公國小教師｜
「陳敬寶近作展」，尼可巴克藝廊，紐約｜
「紀實／肖像—檳榔西施」，台灣國際視覺藝術中心，台北｜
2004 ——— 「迴返一鄧公計劃」，國立台北師範學院防空洞藝廊，台北｜
2009 ——— 「天上人間」，1839當代藝廊，台北｜
2010 ——— 「天上人間」，海馬迴光畫館，台南｜
2011 ——— 「迴返」，東京工藝大學，日本｜
2012 ——— 「印像：陳敬寶攝影探察」，乒乓藝術空間，台北｜
「迴返計劃：四部曲」，1839當代藝廊，台北｜
2013 ——— 「尋常人家」，1839當代藝廊，台北｜
國立台北藝術大學美術創作研究所美術碩士｜
2014 ——— 「（一些）克里夫蘭人」，克里夫蘭暗房藝廊，美國俄亥俄州｜
2016 ——— 「迴返計畫」，國立政治大學藝文中心，台北

「檳榔西施」同時具有公開、定時、定點三項特質，是以引發對社會良善風氣的憂慮；但整個台灣仍蔚為風尚，持續挑戰執法的公權力、社會輿論與道德的尺度。攝影者認為此行業深具本土色彩，是台灣俗民文化代表之一；希圖藉由微觀的田野影像調查，呈顯特定時空座標中，特定台灣族群之生活、文化及美學觀，為世紀末的台灣社會留存見證。

「檳榔西施」以女體作為慾望的消費對象，是庶民階級自我意識的展現；由於經濟的富裕，此族群一方面頗為欣賞自己的政治觀，一方面藉檳榔攤裡閃爍的各色燈管和透明櫃的花俏設計，展現其美學觀。

檳榔西施們屬於台灣新生世代的一群。出生於戰後政經迅疾轉變的時代，享受豐裕的物質生活是追求的目標；大體偏好暫時性的工作：他們可能工作一段短時間，從檳榔攤消失，稍後出現在另一家店。他們是新價值觀的部分呈顯：青少年受到金錢、物慾的魅惑，失去了對自身其他可能性的思考。

就攝影者而言，拍攝歷程是將檳榔西施由被慾望的「物」還原成「人」的過程。本系列影像更接近肖像而不是定義裡的報導攝影。因而，這個專題的本質是：攝影者試圖展現檳榔西施（植基於經濟因素）的「自我展現」。

若梅
新北市淡水

2000

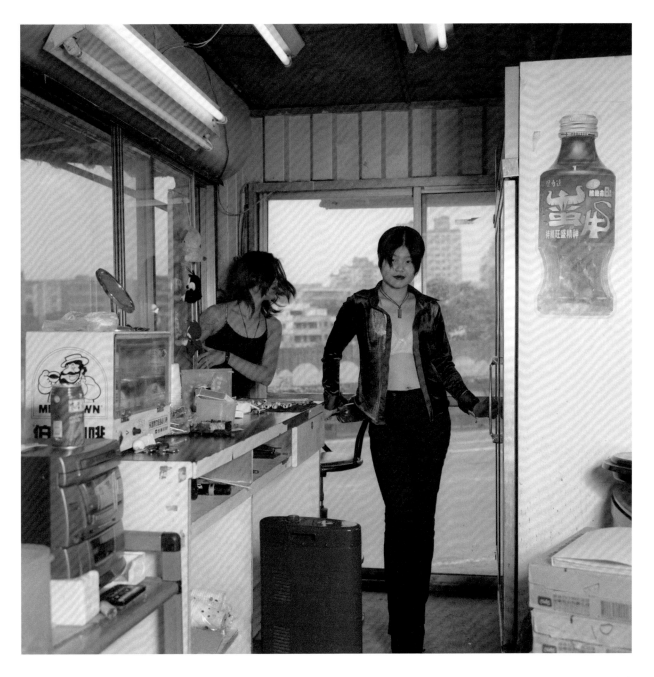

虹弦
新北市淡水

2000

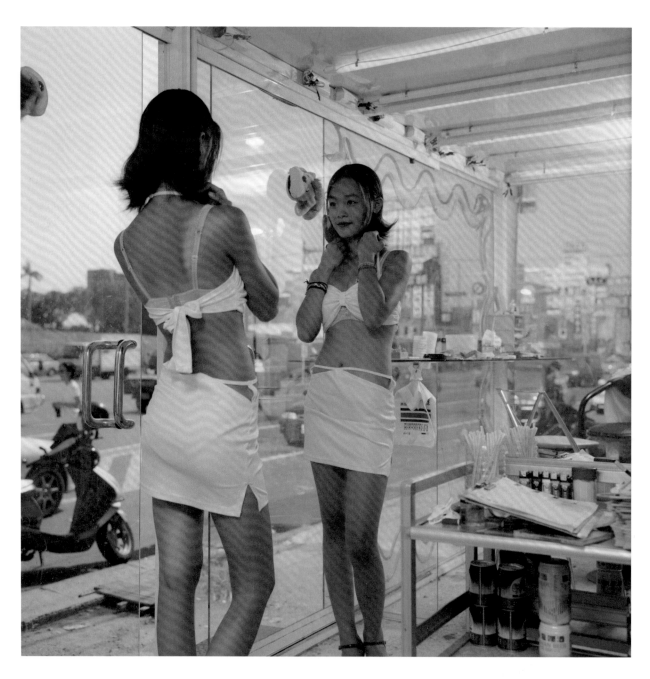

依玲
桃園中壢

2000

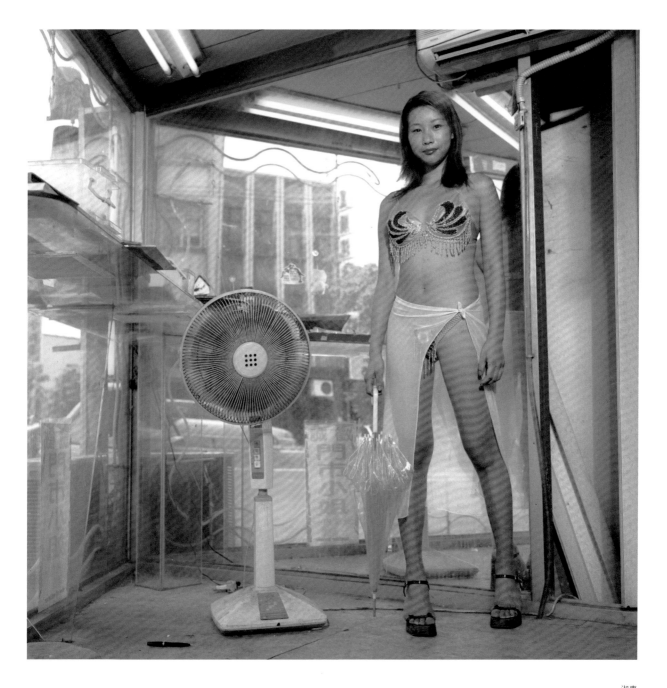

淑惠
新竹市

2001

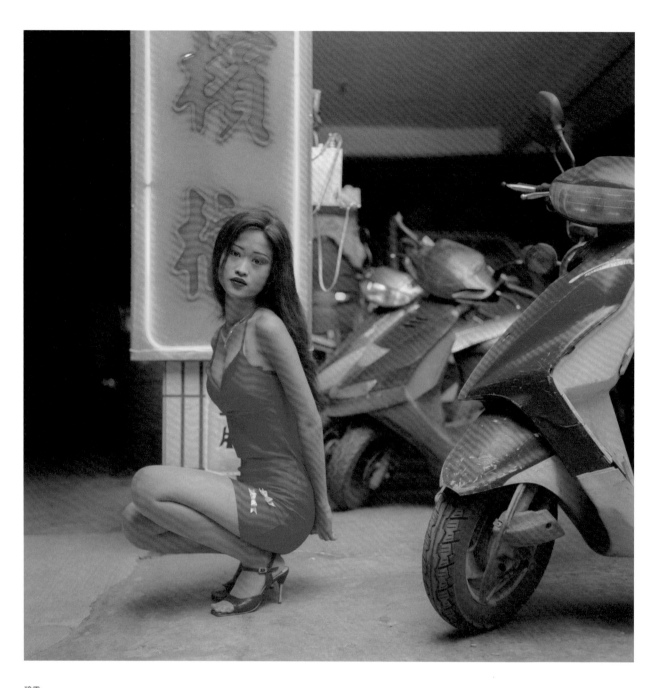

碧雯
新北市中和

1999

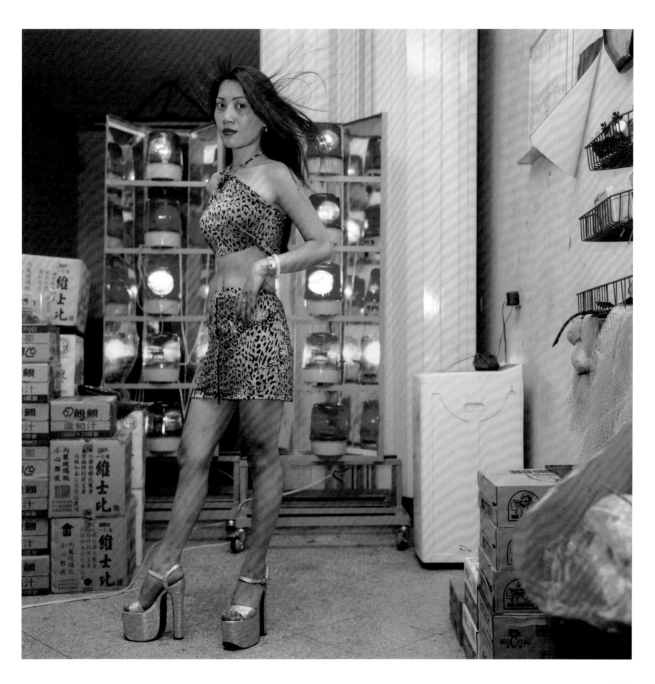

燕美
新北市土城

1999

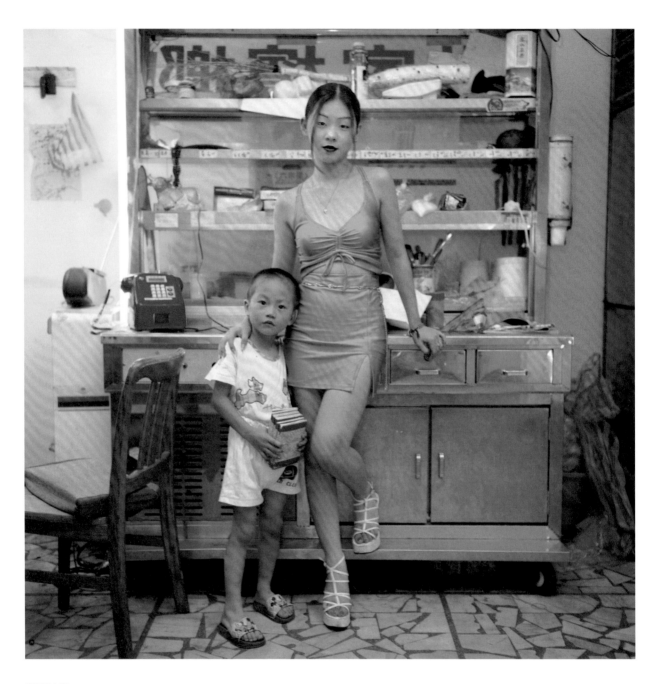

寶寶與小穎
新北市中和

1998

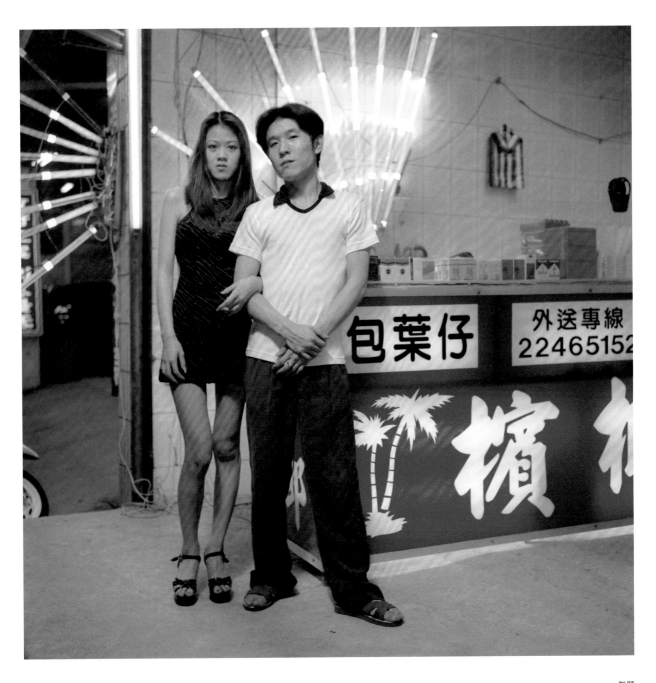

無題
新北市中和

1998

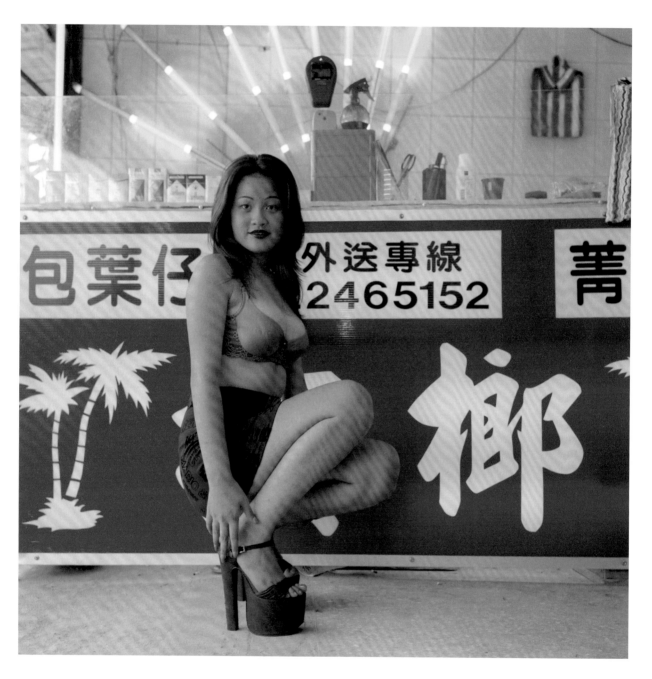

無題
新北市中和

1998

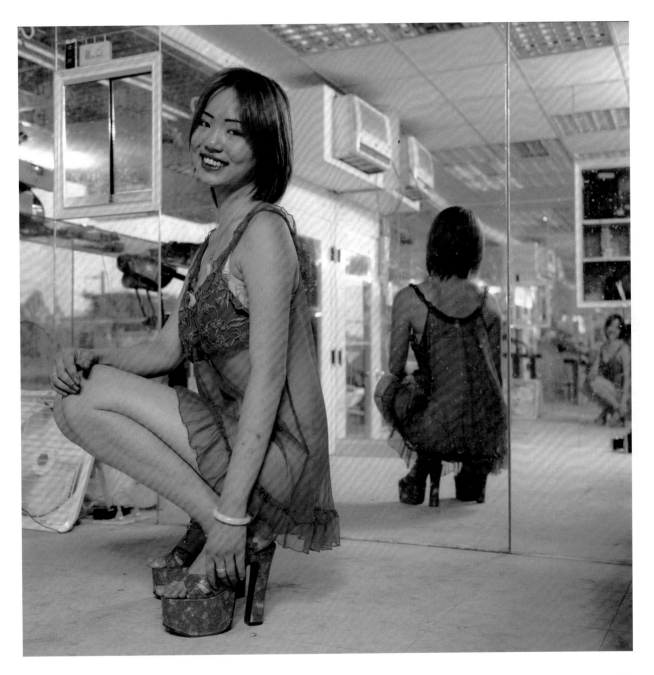

惠玉
新竹市

2001

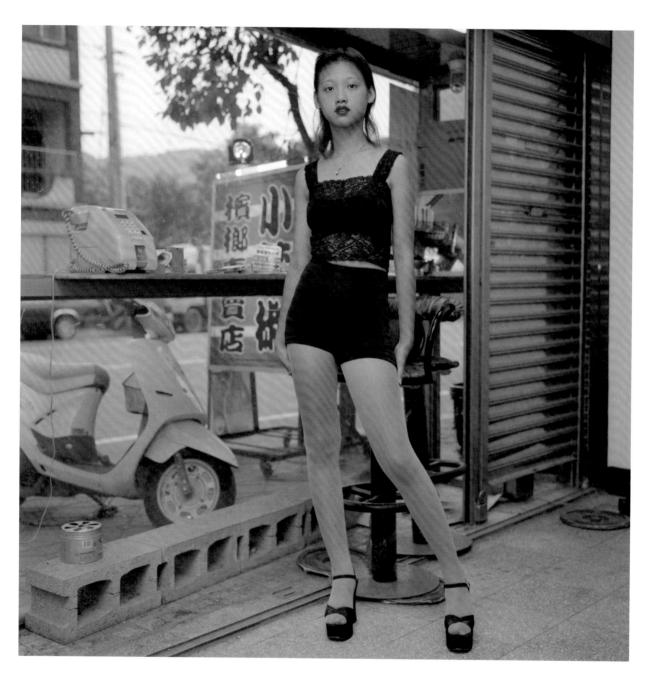

無題
新北市鶯歌

1998

瑄茹
新北市中和

1999

慾望的觀看與「片刻」的隱喻

試論陳敬寶的檳榔西施影像

文————— 郭力昕

攝影家陳敬寶給他的攝影集以「片刻濃妝」為標題（英文則是A Moment of Beauty），這名稱深具意味。「片刻」同時是消費者與檳榔妹的狀態：於購買檳榔並視覺消費西施身體的男性顧客而言，這消費與快感的行為在短暫的片刻之間進行，因為購買者通常不下車，而是由檳榔妹將食品送到駕駛座旁；於檳榔妹，她們以視覺和表演的形式，提供男性勞動者，和開車經過檳榔亭的所有其他階級與年齡的異性戀男性，對肉體慾望瞬間的視覺愉悅。她們提供的視覺宴饗是片刻的；從生命的長度來看，檳榔妹可以如此揮霍、消耗自己青春與身體的時間，也只能是生命的一個片刻。

對於這個台灣當代極具代表性的社會景觀，陳敬寶花了六年的時間，從好奇、試圖偷拍，到跟檳榔妹與老闆成為相互信賴的朋友，並從一開始的社會紀實拍攝角度，到後來以正面近距離的某種肖像擺拍方式，慢慢醞釀出這組涵蓋了多層意義的優異作品。關於檳榔西施的議題，早已有相當多的研究論文，針對其工作條件和階級結構、性別論述、慾望與主體性等等角度，進行社會學或文化研究的討論。我則試以攝影評論的書寫，從社會紀實、慾望，和被攝者的主體性等三個意義面向，略述一些對《片刻濃妝》的閱讀經驗。

社會紀實下的檳榔西施

檳榔妹日以繼夜的枯坐狹窄的檳榔亭內，等候客人上門，是一個格外寂寞的景觀。入夜之後，公路邊裝置著絢麗奪目之霓虹燈飾的檳榔站，在黑夜中海市蜃樓般浮現於路邊，提供趕夜路的孤寂駕駛，在乾澀道路中成為一座座慾望綠洲。而消費慾望與被慾望的兩造，同屬勞動階級或下層社會，在需求與供給中相互慰藉安撫，即使大抵只是視覺消費，或言詞上的慾望交換。

陳敬寶在這份專輯中比較紀實性的作品裡，如實呈現了檳榔妹的工作環境與階級處境：她們的工作空間狹仄，居住空間簡陋雜亂、家徒四壁；相對於檳榔亭外可以上學的女孩、她們活在一個彼此扞格不入的社會空間裡；且面對的顧客，通常是以龐大貨車做為粗壯陽剛之象徵符號的男性司機。更有甚者，例如在其中一幅影像裡，陳敬寶請檳榔小姐碧雯蹲在幾輛機車前擺拍，構築了一個符號簡約而張力十足的圖像。在一個意義上，機車是台灣道路空間裡最生猛的一個脈搏，它代表了某種無政府狀態的自由、喧囂、狂野、炙熱的生命躁動，似也象徵著某種慾望竄流的狀態。這種生命的蒸騰與竄動，和圖中檳榔妹碧雯年輕軀體與耀眼服裝所散發的那股台灣特有的生命況味，恰為呼應。另一方面，背後金屬堅硬的陽剛機車，又象徵著嬌柔

的檳榔妹，暴露在某種隱隱環伺的、來自男性社會的壓力與危境之中。這是熟悉台灣社會情境的人，可以感受到的多義而深刻的紀實訊息。

從陳敬寶的檳榔西施和檳榔亭的圖像裡，我們也可以同時看到一種服裝、造型，以至於環境和空間的「台灣美學」。如果暫將品味和價值判斷這些東西放在一邊的話，則這種集合了檳榔妹與檳榔亭的色彩或材質之原始、直接、俗豔、嗆辣，和空間裡混亂多重的視覺符號與「臨時性」（如鐵皮屋、塑膠布檳榔亭），也顯現了台灣透過這種視覺美學所展示的年輕、熱帶、海島、浮動，與功利、無規範、移民性格、「淺灘」式文化等的社會底蘊。這些嗆俗的視覺風景，一併收納到陳敬寶的鏡頭裡。

關於慾望

在亞熱帶的南方海島社會景觀裡，注視這樣一種原始、生猛、不經遮掩與符號轉換的身體，無論是從檳榔西施所在的道路現場，或者透過陳敬寶的攝影，「慾望」就成了十分有趣且需要爭辯的議題。檳榔西施的身體做為觀看和慾望的鏡像，在這組作品裡，至少可從三個層面討論：西施的觀看者、檳榔妹本身、以及攝影家自己。

對檳榔西施的慾望觀看，當然是一種對女體的窺視與消費。檳榔西施的現象，曾受到一些中產階級女性團體的撻伐，認為這是男性社會對女性身體的剝削與物化。站在一個女性主義支持者的立場，我似乎不能說，套用「物化／剝削女性身體」的這個概念在檳榔妹身上，有什麼太大的誤謬；但是，若只能這麼理解檳榔西施反映的關於慾望的議題，不免顯得陳腐、簡化，甚至於道德上偽善了。

對無論勞動階級或中產階級的男性觀看者，檳榔妹的身體，只不過是女性身體與色情符號無所不在的台灣慾望社會裡的一環而已；舉凡商品廣告世界（路邊看板、巨幅海報、電視廣告、各類商品展或服裝女模特兒、販賣網路色情光碟商品的垃圾郵件…）裡的女體，或媒體裡的色情影像（寫真集、色情電影、八卦雜誌、報紙的影劇版、男性雜誌、色情刊物、色情網站…），這樣的剝削或物化女體的影像還少嗎？那麼，為何對於檳榔妹的身體展現，特別要口誅筆伐？是因為她們以活生生真人身體，展示在塑膠布或壓克力玻璃亭中，讓人特別難堪，因為她們挑釁著「慾望」這個對華人來說諱莫如深的話題，並且可能還映出許多人的私密尷尬情境？還是，因為檳榔妹屬於下層階級與邊緣人，因此中產階級女性可以帶著歧視的心理欺負之？

中產階級衛道者，無法管束滲透在那些品味較「高雅」

地傳遞著強烈性暗示，甚至明示著女體的廣告或其他訊息與活動，甚至認為那是「藝術」，而自我催眠地接受女體堂而皇之被觀看的「合法性」，然後一味對著檳榔妹這類「粗俗直接」的身體與性品味進行攻擊，正是一種階級傲慢與偽善。兩岸皆然之華人社會的這種性偽善，舉世無匹：我們一方面道貌岸然地批判色情，另一方面，則默許淫晦慾望與色情交易無所不在的竄流於社會的每個後街角落。

而《片刻濃妝》對於慾望的再現，不僅止於影像外的男性觀看者。在幾幅作品裡，環繞著檳榔西施的慾望議題，不僅是男性慾望的消費者對她們的，也是她們對自己的，無論是以一種對自己身體的愉悅觀看與滿足，或者檳榔妹之間的一種姊妹情誼／情慾。她們的這些慾望展現，不假外求；如果觀者一定只能以「她們在擺拍或表演」這樣的概念來理解這些畫面，則否定了檳榔妹可以是自身慾望之主體的可能。經由這層面的慾望再現，我們可以因此從「檳榔西施被剝削的身體」這個太過緊張的概念裡稍微鬆綁，而看到剝削與物化女體之外的其他意義。

至於攝影家自己對待檳榔西施題材的慾望與觀看，則令人敬重。在此攝影集的「後記」裡，陳敬寶誠實地交代了自己以好奇和男性慾望出發的拍攝緣起。當他正面接觸了這些檳榔妹的工作與生活，而逐漸發展對此題材的攝影美學形式時，攝影家並沒有對已經成為他朋友的檳榔妹，在影像拍攝上「佔便宜」，亦即他可以「正當地」剝削她們的身體，但他並沒有這麼做。陳敬寶說：「我的確拍攝過極少數穿著比較暴露的女郎，站在反應真實的立場我似乎應該呈現這些照片，她們也都同意我以展覽或出版的方式公開；倒是我自己頗有些猶豫，所以在編輯的過程中，暫時排除了這些影像，因為我還沒能想清楚它們對我的意義。」陳敬寶固然是從男性慾望出發，但他在創作過程中得到新的認識與啟發，並且準確的將這些開放的觀點，以細膩的影像美學掌握，傳遞給讀者。這是涉及此類題材的攝影藝術家，對藝術與倫理相當深刻的反思和實踐。

將檳榔妹還原成「人」

陳敬寶的檳榔西施影像集，最重要的一個意義，如攝影家自己所說，「是將檳榔西施由被慾望的『物』還原成『人』」。陳敬寶從好奇開始，將鏡頭對準西施們工作的檳榔亭。但當他更靠近這些西施們的真實生活與情感時，長期以來在「透明臥室」裡極少被當做觀覽物之外的意義看待的檳榔妹，開始以有情緒、有故事的「人」

的面貌，以真實的名字出現在影像集中。

　　陳敬寶正方形的西施肖像，創造出一種既靠近又抽離的觀看經驗。檳榔妹的身體雖然暴露於鏡頭前，但是並不以諂媚或挑逗觀者的姿態呈現；儘管為了經濟目的與工作要求，檳榔妹的衣著暴露、體態畢現，但是攝影家讓她們盡量以自己的狀態，出現在畫面中，展現著年輕女孩們的自信、愛美、頑皮，或溫暖、互助、友愛，或疲憊、脆弱、孤獨。陳敬寶說：「我並不認為藉由如此的拍攝工作，就能多大程度地瞭解了這些女孩」。攝影家因此努力提供一個開放的影像閱讀空間，讓觀者自己將各自的感覺、經驗或詮釋，放進作品裡。

　　這些檳榔妹，常讓我想到中國傑出的電影導演賈樟柯，在《小武》或《任逍遙》裡的那些山西城鎮上的小人物。2006年台灣的國際紀錄片雙年展裡，賈樟柯出現在他的紀錄片《東》的放映會上；當觀眾提問何以導演的影片不給更為明確的批判訊息時，他回覆：「我不太喜歡在紀錄片裡，規範觀眾的價值、意義，或閱讀方向；有些中國的藝術家，對這世界沒有任何疑惑，像是個通曉前後五百年的全知者，我沒有辦法這樣。」同樣的，陳敬寶在檳榔西施影像裡的一個重要價值，正也在於他不打算扮演道德判官，也沒有在不少其他藝術家作品裡經常可以嗅到的那個巨大的自我。他希望將檳榔妹還原成跟你我一樣有著慾望、虛榮、情感與缺陷的「人」，並藉著攝影，生動地訴說關於慾望、勞動與文化的複雜社會情境。也許這正是此組作品最誠懇動人之處。

　　陳敬寶的《片刻濃妝》，以攝影再現著一個個片刻存在的身體，和投射在她們身上的慾望。這片刻的身體與片刻的美麗，也許最後可以看成是對台灣社會面貌的一個隱喻。在一個移民的、流動的、殖民的、缺乏歷史縱深的、國際身分地位曖昧不明的社會裡，人們自求多福，以至於自我救贖的方式，常常就是試圖活在當下、活在片刻的美麗或快感中。片刻即是存在與意義，也必須努力爭取這些片刻的意義，因為未來難以想像，而永恆則無法期待。但是，大敘述下的歷史或永恆意義，一定就帶給人們幸福嗎？陳敬寶鏡頭下的檳榔妹，在她們的身體再現與慾望表演裡，或許順便也向我們做了這樣的提問。

郭力昕｜國立政治大學傳播學院副教授。

曝光

跨界
廢墟
暗箱
幽光

「攝影」轉化現實世界成為「照片」，反映了作者站在哪裡？處在何時？看見什麼？想什麼？

——吳政璋

台灣「美景」

攝影・文 —— 吳政璋

吳政璋 |
1965 —— 出生於屏東 |
2000 —— 畢業於美國賽凡納藝術設計學院 |
曾任商業週刊、台灣日報、兄弟職棒雜誌攝影記者、台塑企業南亞工設處專職攝影師，現職為台中市嶺東科技大學視覺傳達設計系助理教授 |

2006 —— 「情緒地景」個展，高雄市政府文化中心 |
2008 —— 「台灣之『光』—I・DIE・WANT」個展，台中縣政府文化中心，豐原 |
2009 —— 「台灣『美景』」個展，台灣國際視覺藝術中心（TIVAC），台北 |
　　　　　「非20℃—台灣當代藝術的『常溫』影像」聯展，中國廣東何香凝美術館 |
2010 —— 「台灣『美景』」個展，紐約Artists Wanted，Open House藝廊，紐約 |
　　　　　「台灣報到！」2010台灣美術雙年展，國立台灣美術館 |
　　　　　「人與自然」聯展，中國2010第二屆大理國際影會 |
　　　　　第三屆新西伯利亞國際當代攝影節，俄羅斯新西伯利亞國立美術館 |
　　　　　「超現・攝影」聯展，台北市立美術館 |
2011 —— 「台灣『美景』II」個展，台灣國際視覺藝術中心（TIVAC），台北 |
　　　　　中國麗水國際攝影文化節，中國麗水 |
　　　　　德州聖安東尼奧市國際攝影節，美國聖安東尼奧市 |
2012 —— 新加坡國際攝影節，新加坡 |
　　　　　「出社會：1990年代之後的台灣批判寫實攝影」聯展，高雄市立美術館 |
2013 —— 「I・DIE・WANT—台灣『美景』」個展，台北市立美術館，台北 |
2014 —— 「界：台灣當代藝術展」聯展，美國康乃爾大學強生美術館 |
　　　　　「日本・台灣現代美術的現在與未來」聯展，東京藝術大學美術館 |
2016 —— 「舞弄珍藏」聯展，台北市立美術館 |
　　　　　「河流・轉換中的生存之道」聯展，韓國光州美術館

　　「台灣『美景』」系列影像是對身處環境（台灣）表達個人的觀察、體驗及意見，透過「攝影」創作尋找內在情緒抒發的途徑。拍攝的過程，我站立在環境中，於「長時間曝光」下，使用瞬間強光對臉部進行多次的曝閃，強光如同一種情緒的釋放，而感光材料累積光量的特質，「失控」的製造出「過量」的光，造成人臉的「盲目」與「失明」；影像呈現形式之視覺美感的同時，隱藏著視覺之外的「環境」問題與「美」的矛盾感受，暗示環境存在的荒謬與矛盾。

　　「台西」中的海水、蚵架與石化工業的夜景形成特有的「美麗」景象；又如《漂流木》、《T─霸》及《電線》等等的存在方式，看似美麗風景的影像背後，隱藏著荒謬的並置與致命的環境危機。一個面無表情的「人形看板」冷漠的面對大眾；面對存在於周遭的環境，彷彿抽離了現實進入了真空的情境，對環境存在的現狀只能「視而不見」。

　　「台灣『美景』」的系列影像中，從對環境認知的「紀實」觀，到「超現實」的冷靜批判，雖然對台灣環境現狀有某種程度的失望與悲觀，但也企圖在「失控」的「美景」當中尋找一種反省與改變的可能。

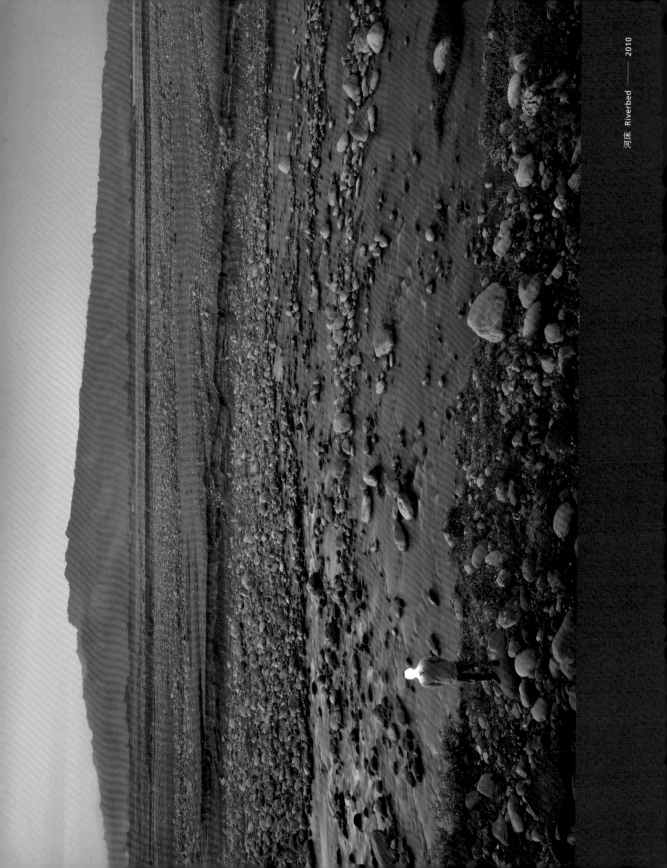

河床 Riverbed ——— 2010

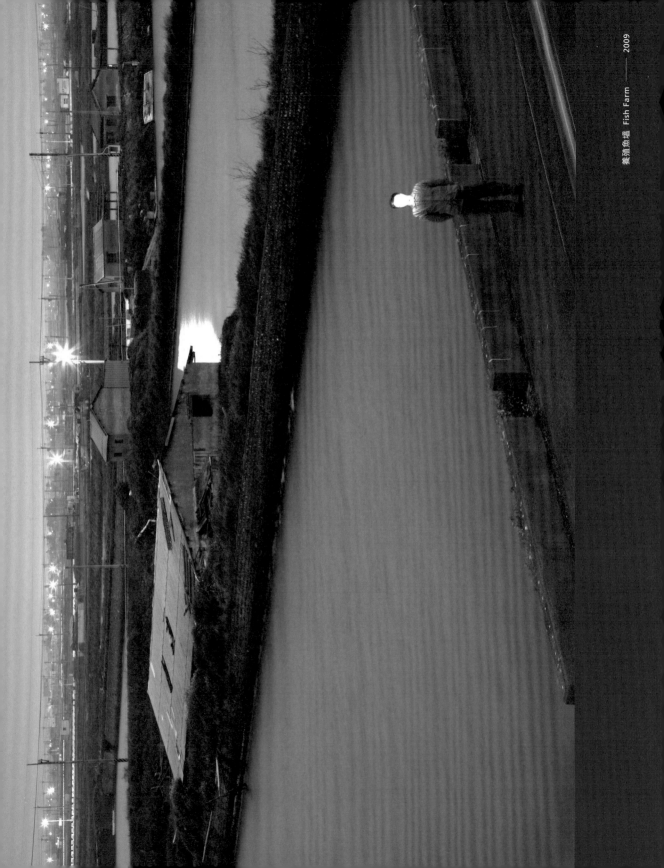

養殖魚塭　Fish Farm —— 2009

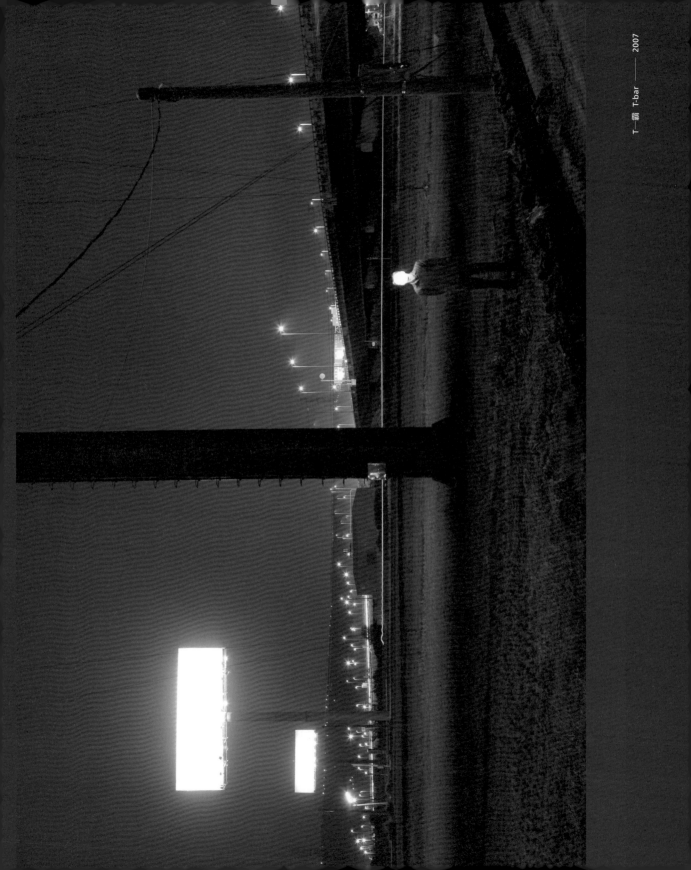

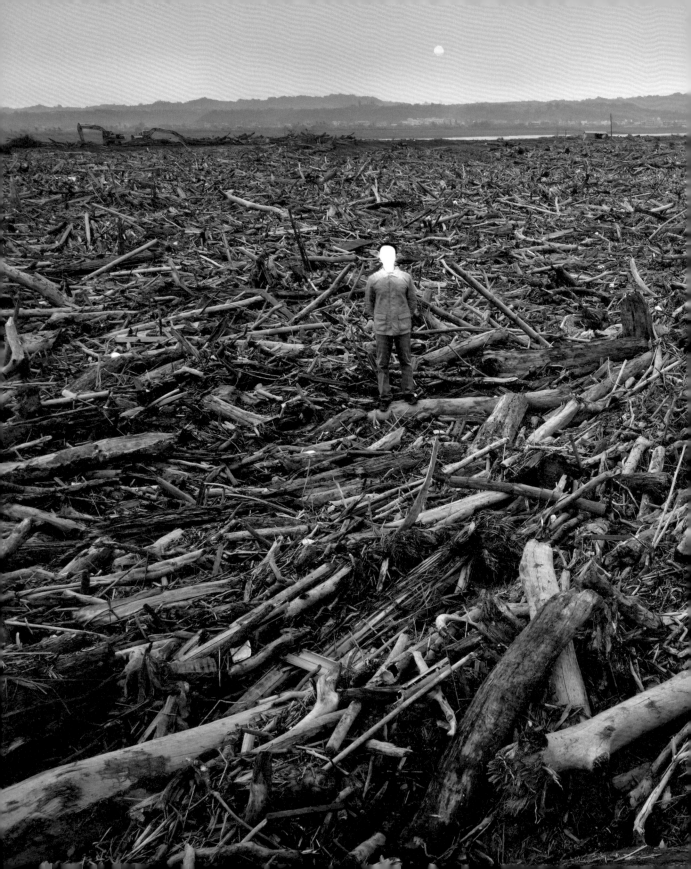

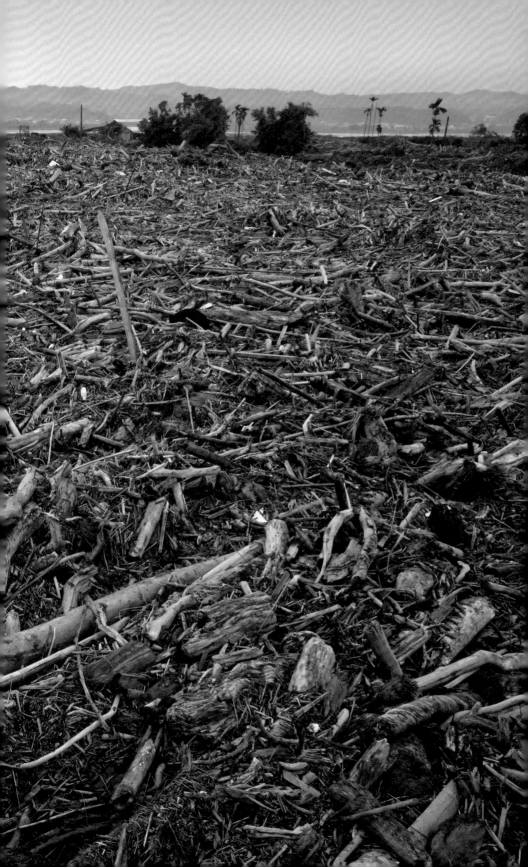

清境農場 Chingjing Veteran's Farm —— 2007

吳政璋的攝影作品，具備一套高度規格化的美學邏輯與操作程序。影像裡宛如幽靈的主角，千篇一律地獨自現身在色調濃厚、怪誕雜亂，令人煩躁焦慮，卻又那麼熟悉常見的台式景觀裡。我們瞧見，影中人的面容被光線抹除，殘留在臉上的，僅是一片炎熱空虛的荒蕪白熱。他的軀體僵硬直立，雙手擺放身後，身上衣物中性低調，像是某種辨識度奇低、欠缺個人特色，卻又不得不套上的群體制服。置身於殘破病態的社會現場，主角的姿態既像是某種規訓制約下的柔順客體，卻也可以是凝視控管之權力主體。他該為眼前的地景面貌負責，抑或僅是無知、無奈、無能，甚至無動於衷的旁觀者？他是在考察、沉思、賞玩、懊悔，或只是到此一遊的過客旅人？

無臉人就像一個曖昧含混的空白文本，等待意義詮釋的填充補足。

吳政璋挪用風景攝影慣用的俗套──例如講究景深、長曝光時間、黃昏時分拍攝，強調色溫等──拍攝弊病叢生的台灣地景。它們可能肇因於政治、生態、文化、經濟等社會問題，但在風景攝影的視覺風格「翻譯」下，不約而同呈現一股反差強烈的諷刺色彩。缺陷的環境病徵，如今卻用風景攝影的陳腔濫調（而不是社會批判慣用的黑白紀實攝影典範），在「台灣」美景的宏大敘事下強迫現身，使得「台灣性」（Taiwaneseness）的「美」與「不美」、「可見」與「不可見」之間，形成無可迴避、充滿矛盾，而互

為表裡的辯證關係。我們不禁會問：什麼構成了具有台灣特色的「美景」？「美景」的呈現有何視覺潛規則？「美景」的影像生產過程裡，又包含了什麼樣的篩選排除機制？當往昔被忽略漠視的面向，被庸俗的美學化風格逆轉突顯，又會產生什麼樣的意義與效果？

面對著「以台灣之名」呈現的「美景」，照片裡不斷現身的神祕無臉人，也頗為神似旅遊景點常見的人形拍照立牌，空無的肖像處任君填補，而其所欲召喚的身分（identity）在此，也只能是所謂的「台灣人」了。事實上，「台灣『美景』」除了鬆動風景攝影與國族意象的連結外，另外一個質疑的面向，則是攝影肖像與國族性的關連，而這在此一系列最早（2007）的展出名稱「台灣之『光』」裡，尤其明顯。

做為一個不斷回收與再生產的媒體詞彙，「台灣之光」指涉了人們潛意識裡某種無法化解的焦慮情結。我們一方面自卑於地位低落的「次」國族身分，卻又渴望獨特秀異的個人成就，能夠提升「台灣」的國際「能見度」（visibility），稍微彌補纏繞心頭的集體失落。「台灣之光」一詞牽涉的，便是一種能否被「看見」的、關於「可見性」的視覺政治學。

「光」（light）的修辭隱喻狀似簡單，實則具備歧異繁複的多義性，它一方面烘托出國族主義意欲肯定的「榮光」（glory）與「光明」（brightness），但在吳政璋的視覺介

台灣容顏的
缺席與再生

試論吳政璋的「台灣『美景』」系列

文———張世倫

入下，台灣之「光」也可以是一種消抹個體特徵、隱含毀滅色彩的影像暴力，壓迫張力之大，足以使人面貌模糊、姿態馴服。影中人消逝的容顏，象徵了備受膜拜肯定的「光」之敘事，所潛藏的負面（negative）意涵，那是一種「光禿荒蕪」（bareness）的內心風景、含混模糊的國族身分，以及毀壞頹圮的周遭環境。

事實上，整套視覺「可見性」的前提條件，就是建立在光源的適度存在，而攝影術最原初的定義之一，便是「光的書寫」（writing with light）。風景攝影為了追求景深與色溫，通常慣用小光圈與慢速快門拍攝，極度考究那宛如公式的「正確曝光值」。吳政璋刻意遵循這套匠氣的手法拍攝地景，卻在快門啟動時，用手持閃燈瞄準自己的面容擊發，使得主人翁的臉部輪廓在「過度曝光」下不復存在。「正確曝光」的地景風情，則盡是社會病理的殘存痕跡，我們卻又不能否認，它們的確具備某種獨一無二的「台灣特色」；而面容模糊的影中人在「過度曝光」的處理下，彷彿是被光線烙釘在光怪陸離的荒謬景觀裡，而難以逃逸超脫，彷彿意謂著身為「台灣人」的歷史共業、宿命悲哀，與無能為力。

「台灣之『光』」的英文標題「I‧DIE‧WANT」，適足以說明吳政璋作品濃厚的辯證色彩。這句不成文法的句子，既是「愛‧台‧灣」的台語諧音，卻又是「我」、「死亡」，及「欲求」的單字組合，二者宛如一體兩面，界線模糊，代表著國族情感正負相依的雙面刃性質；這種正反相依的辯證性，就像可見性與攝影術所倚賴的「光」，若缺乏光線，萬物皆不可見，凡事皆蒙昧昏暗而難以啟蒙（enlightened），但過度強烈、近乎獨斷的「光」，卻也讓人昏眩狂亂而雙眼盲目，反倒不再視野清明。吳政璋刻意突顯攝影術的「正確曝光」與「過度曝光」，挪用風景攝影的匠氣手法刻畫社會地景，再將影中人的面容策略性的抹除，藉此質問觀者，面對土地的崩壞與瓦解，我們又該如何是好？

在吳政璋的鏡頭下，「台灣人」彷彿是個喪失容顏的群體，但這並不意味著他的作品必然是「反肖像」的。相對

於主人翁模糊空白的臉孔，周遭地景卻蘊含著豐富的層次細節，就像是一系列佈滿皺紋、千瘡百孔，充滿歷史軌跡的「臉」。班雅明（Walter Benjamin）在〈攝影小史〉（A Short History of Photography）裡刻意模糊肖像與地景的界線，他借用心理分析的詞彙，主張攝影開啟了肉眼難以洞察的「視覺無意識」（optical unconsciousness），使得影像世界的「面相」（physiognomic aspects）得以見諸於世（visible）。於是，卡爾‧布洛斯菲爾德（Karl Blossfeldt）的植物攝影宛如另一種容貌學考察，尤金‧阿傑（Eugene Atget）巴黎街景雖然渺無人煙，卻也可以是這座都市的地景肖像，反倒是奧古斯特‧桑德（August Sander）的二十世紀初的德國威瑪共和人像攝影，在班雅明眼中再也不算是嚴格定義下的個人「肖像」了，因為這些容顏不只刻畫著個別被攝者，更代表著他們背後的社會階級與職業群體。面相、地景與社會環境的界線與區隔，不再那麼不證自明，而是可以彼此滲透、互相影響。「面相」不再侷限於人的臉部面容，更可在社會環境與地景環境裡展露痕跡，端看攝影者能否適切捕捉，詮釋者能否心領神會。

在這層意義上，吳政璋的作品就像另一種關於台灣的地景肖像。國族主義挪用特定地景，將其打造成國族獨有、超脫歷史，象徵「榮光」的集體圖騰，這類舉動在歷史上並不罕見，中國國族主義對萬里長城的政治操作，或是台灣國族主義的玉山崇拜實踐等，如今都是台灣民眾集體經驗的一部分。吳政璋的創作套用類似的影像邏輯，卻是將負面、當代的「非自然」場景提升至「以台灣之名」的國族層次，並利用風景攝影的美學手法轉化呈現，形成另一種吾輩不想正視、卻無以迴避，真確存在的台灣「面貌」考察。無臉人的插花現身，像是在照片裡寫下一個個突兀的大問號。在他狀似虛無、含混曖昧的姿態背後，蘊含著一股同樣關切社會議題，卻奠基於概念操作、美學實驗，以及影像策略的視覺實踐新路線，迥異於傳統紀實攝影家介入現實的態度與手法，值得我們持續注目。

跨界

| 記 | 人 | 場 | 場 | 場 | 荒 | 姿 | 儀 | 迴 | 對 | 失 | 幽 | 蛻 | 庇 | 出 | 日 | 肖 | 觀 | 曝 | | 廢 | 暗 | 幽 |
| 景 / | 景 / | 景 / |

| 憶 | 間 | 一 | 二 | 三 | 原 | 勢 | 式 | 家 | 話 | 魂 | 靈 | 變 | 護 | 走 | 常 | 像 | 看 | 光 | | 墟 | 箱 | 光 |

攝影之迷人，在於它隨時代的不斷改變；
所以與其論辯攝影該是什麼，
不如思索它可以是什麼。
——邱國峻

神遊之境

攝影・文——— **邱國峻**

邱國峻

1968 —— 出生於桃園｜1991 —— 畢業於國立政治大學廣告系｜1997 —— 畢業於美國紐約州立大學攝影系研究所｜

1998 ——「噁」攝影個展，政大藝文中心，台北、台中藝廊、台南華燈藝術中心｜

1999 ——「陌生的旅程」攝影個展，台北華山藝術中心、台南原型藝術中心｜

2002 ——「成名在望—轉形期」攝影文化會館，台南｜

2005 ——「成名在望—佐藤衣麻子」影像創作個展，台北市社教館、政大藝文中心｜

2006 ——「人。獸。戀」與日本雕塑家水谷篤司合作台、日交流雙個展，NAFU Gallery，歧阜，日本｜

2007 ——「真情假愛」攝影個展，高苑藝文中心，高雄、南海藝廊，台北｜

2008 ——「慌人。荒景—海上皇宮」跨領域創作展，台南浣莎演藝廳｜

2009 ——「真情假愛」，靜宜大學藝術中心，台中｜2011 ——「走神」影像創作展，文化大學藝術與表演藝術中心，台北｜

2012 —— 台南崑山科技大學視覺傳達設計系副教授｜2014 ——「神遊之境—2014高雄獎」，高雄市立美術館｜

2015 ——「妄身幻境」，藝境畫廊，台北｜2016 ——「Land of Deities」，START Art Fair，薩奇藝廊，英國倫敦

　　作品「神遊之境」中的影像，是來自於在台灣廟會迎神或民間日常生活所捕捉到的畫面；我希望藉由攝影與台灣特殊宗教媒材的對話，去揭露出人與「神」互動的另一深層意義，並進一步探討台灣人對「神」糾結的情感。

　　如同許多其他地方的宗教文化，台灣人對神的依賴，來自於對生命的不安全感；因此，當越不安時，越會將自己寄望於神的助力，讓我們感受到生命受到加持，或者命運得以好轉。觀察台灣宗教活動中，無論廟會信眾的狂熱，或日常虔誠的膜拜，似乎也會看到集體「走神」般的恍惚感；在鑼鼓喧天、電音歌舞的現代廟會儀式氛圍裡，暫時跳脫現實，進入與神同在的想像場域。

　　然而，神被物體化或符號化，卻可能是因為人心的脆弱；希望藉由具體的依賴對象，讓自己在世間的無助感獲得撫慰。換言之，我們似乎是以自己所創造的符號讓自己彷彿更接近神，也更有了安全感。從這個面向來思考，似乎也可以這麼推論：這些「神」的指涉物，其實是我們自己內在的需要與投射（無論是文化中集體意識或潛意識對「祂」形塑而成，還是個人以自己的需求，對「祂」所作的解讀）。

　　我在所拍下的影像中，刻意地抽離或調整顏色，讓原本畫面中，「神」與人互動的完整感被破壞；也暗示了人的希望或理想被現實剝落的荒謬處境；而藉此所帶出的，正是影像在現實之外深不可見的人心，那是一種對神的企求、敬畏，甚至於「交易」的複雜關係。

　　然而，在失去光彩的影像局部，我又刻意與台灣老一代的刺繡師傅合作；加入了廟會傳統的刺繡元素，這種刺繡常用於台灣宗教儀式中，裝飾佛像或相關之飾品上，表達了對神明的敬頌與人間的喜慶。雖然在作品中，延用了這層意義，並裝飾於影像中，卻其實是企圖讓這些原本華麗的繡飾，在「掉漆」般的畫面中，產生欲蓋彌彰的效果，對比著影像所描繪的現實之荒涼。

　　當然，對神的依賴或許來自於對現實人生的不安或不滿；無論是對生命基本的祈望，或是需要被滿足的欲望，好像都能藉由這些符號，讓自己有更多能力，掌握或改變命運，回應世間的無奈與無常。這作品除了希望表達現代台灣人普遍的內在真實外；更重要的提醒是：當我們神遊於自己的現實之外時，仍要不忘記回神，去面對無法藉神力或僥倖而逃避得開的生命課題。「神遊之境」雖然如同一場台灣城鄉角落的幻想旅程，卻也看見人們生存的無力與欲望，奇幻的景象非來自於「神」的威能，而是來自於「人」的渴望。

神遊之境 02

2013

走神之 合境平安

2012

神遊之境 05

2013

走神之 財源滾滾

2012

走神之 繞境系列 02

2011

走神之 繞境系列 02

2011

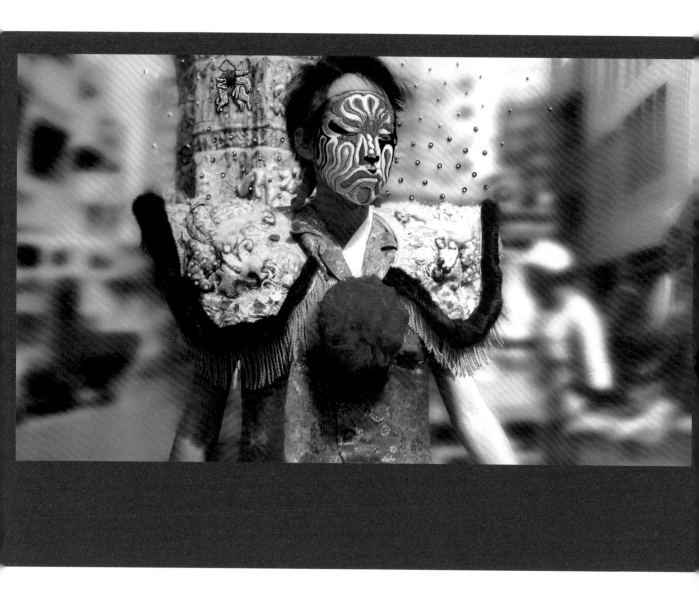

神遊之境 01

2013

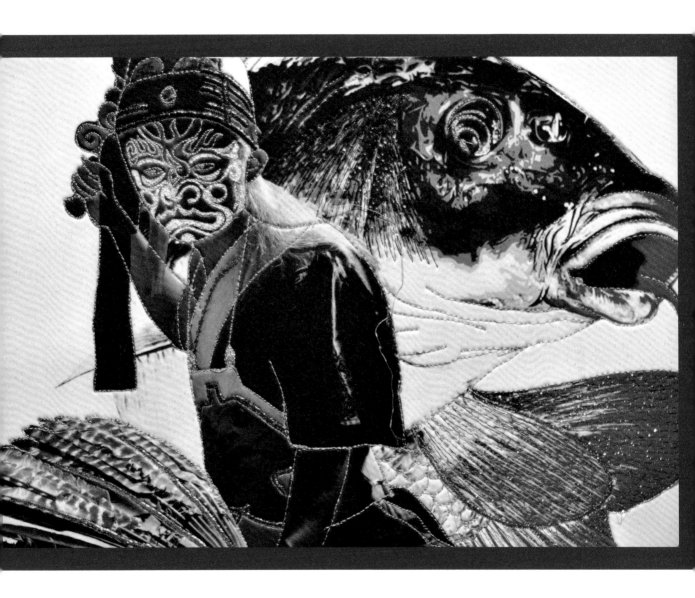

神遊之境 / 家將系列 07

2013

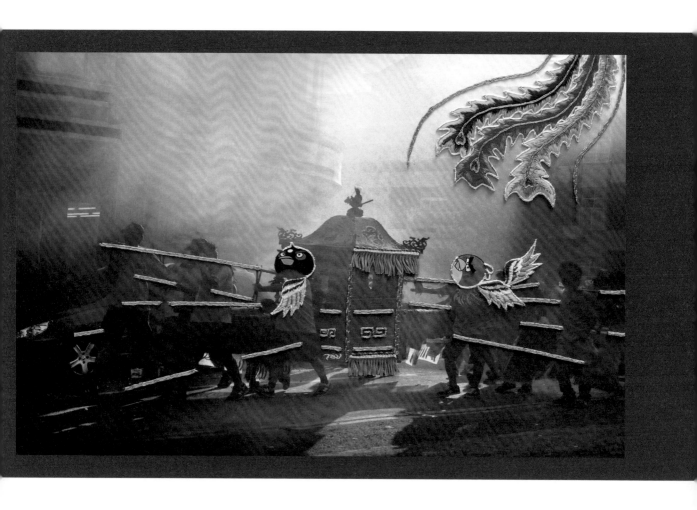

走神之 有鳳來儀

2012

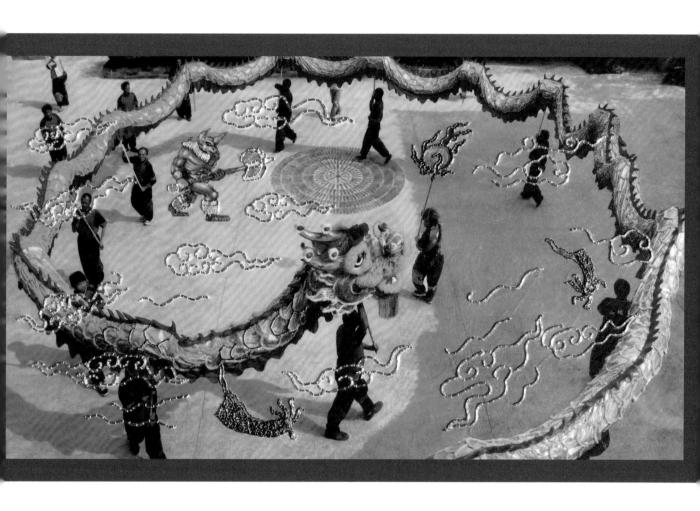

走神之 祥龍獻瑞

2012

神遊之境 06

2013

神遊之境 03

2013

一般攝影的概念，多將其視為基於光學透視原理，將影像記錄並框架於特定載體上的行為。此一載體，通常多是一塊平滑的表面（flat surface），在過去，這會是實體照片或印刷品，現在則常是以電腦或手機為大宗的液晶螢幕。基於透視法與光學原理，將三度空間的人事物依照遠近關係收納於鏡頭內，最後濃縮在二度空間的某塊平面上，或許便可算是攝影的基本定義之一。「觸覺」或其「手」的譬喻，在這樣的主流攝影論述裡，通常是相對於「視覺」的，一種被壓抑的他者。例如：拍攝者不該太刻意地介入場景，應該只能基於「心」與「眼」的判斷，帶著些觀看距離地觸碰手指上的快門按鈕，剩下則交由宛如黑盒子的相機處理；而在影像處理過程裡，不該任意「變造」或「修圖」（retouching），否則便有違攝影做為「光的書寫」之初衷；而做為展示物的影像，亦不該被手指任意觸碰耗損，而只能以眼睛凝視，用目光觸碰之。

顯然，這種藉由貶低觸覺來鞏固視覺優位性的攝影說詞，有時略顯一廂情願，而忽略了影像的生產、消費與流通過程裡，觸覺及其譬喻所扮演的角色。例如，在那些置放於相簿或皮包裡，時常被珍視者撫摸觸碰，彷彿視覺不足以表達其思慕情意的摯愛照片裡，觸覺並沒有貶低，反而是更加厚實了影像的複雜內涵；而傳統暗房操作或數位影像調控的過程裡，何以某些觸碰處理，被視為並未改變影像的本質而可被接受，有些則被貶為無中生有的假造贗品，彷彿兩者間具有本質上不可跨越、且非黑即白的鴻溝？而如今儼然已成為時代精神的「平板」模式，藉由手指碰觸來驅動螢幕裡的指令動作，亦似乎將觸覺的影像意義，提出了一些新的思考點。

近年來，也有若干台灣攝影家開始探索，以觸覺及手的隱喻，做為影像內部元素的一環。在陳以軒的《若有手指》（2013）裡，出現了一系列彷彿「拍壞」的影像，照片裡多是手指意外擋到部分鏡頭，在畫面上形成宛如光暈的效果，一方面干擾了視覺的透視遠近，二方面讓觀者意識到傳統攝影論述裡，光學原則是如何象徵性地壓抑了拍攝者的觸覺與身體感，彷彿視覺與身體是可以完全切離的兩個向度。與此相對應的，是邱國峻的「神遊之境」系列，一連串華麗、繁複的宗教儀式影像，結合了大量的影像後製、色彩操作、視覺疊影與手工刺繡，以一種狀似恍惚迷離的方式，疊合並置在影像平面上。傳統上被認為不應被

透視的破壞，或，
攝影裡的觸覺

文 ——— 張世倫

「觸碰」的影像平面，如今遍是「手」的人為操作痕跡，而彩色、黑白、刺繡針線的歧異拼貼與重組，以及刺繡所構成的宗教圖騰做為浮現於照片表面的異類物質，亦像是一種來自影像的誘惑邀約，究竟觀者在凝視之餘，能否抵住伸手撫摸，藉以確認其實在觸感究竟為何的內在衝動呢？

「神遊之境」裡充滿著異質、拼貼的視覺元素，傳統照片裡的完整同一感不復存在，取而代之的，是符號元件與影像質地的混種拼貼與重新組裝。刺繡的痕跡，大多突兀醒目地霸佔住影像的焦點位置，做為突起於影像表層的視覺符號，這些手工圖騰大幅度地介入，並擾動了影像整體原本基於光學原理所形成的遠近透視關係，並讓人忍不住懷疑在作者精心構思的宗教視域內，「肉眼」與「攝影眼」（鏡頭）是否仍能依照陳規慣習般地正常運作？自啟蒙以降，光學原理與透視法做為掌握知識與認識世界的視覺隱喻，在此似乎象徵性地受到了質疑。原本應該穩定靜止的照片影像與宗教意象，在神祇、乩童、圖騰的介入與拉扯下，顯得異常恍惚而陷入意義危境，也讓人好奇，刺繡針線後面，究竟隱藏或遮蓋了什麼？無法被看穿「透視」，並擾動了遠近「透視」構圖的刺繡機制，它們在作品裡的意義，究竟是增添補充，抑或是掩蓋粉飾？手工刺繡與相機影像間，究竟是相輔相成、彼此辯證，或是相互矛盾、對比反差？

「神遊之境」裡兩種材質的差異特性—刺繡針線的獨一秀異性，與照片影像的可複製與流通性——在作品裡有點像是隱喻了宗教經驗裡的兩種極端路徑。理論上因人而異、無法同一的個別靈性經驗，與集體規格下的宗教儀式，既可能彼此依賴、緊密聯繫，但亦可能在後者的高度建制化下，導致個人的體驗，如今僅能異化於繁文縟節、徒具形式的神化符號與儀式操作下，而不再獨一無二。邱國峻在創作自述裡，說明在某種宗教神聖性已漸次崩解，人神關係亦不再完整全面的蒼涼現實下，刺繡像是一種突兀但華麗的「欲蓋彌彰」。它們在影像裡那片段、零星但醒目的存在，原本應像是在救贖影像後景裡，那奠基於攝影術的，總是略顯模糊、慌亂、黯淡的，所謂的荒涼現實，但它們對透視秩序的擾動破壞，與狀似凸前顯著、卻又飄渺不定的混搭樣貌，似也不是那麼堅實可靠，而更像是一種對於影像符號與神聖經驗的潛在質疑。

有趣的是「神遊之境」刺繡配置的獨特性，使得這些影像無法如同一般照片般，品質無損且細節如實地廣泛複製流通。它們在報刊雜誌上的再現，亦難重現當其呈現於眼前時，那獨屬於觸感質地的魅力。這種關於視覺與觸覺間的矛盾張力，就像某些宗教語境的聖像造型，使信眾想要觸碰其表面，彷彿藉此得以體驗那無法被言語或視覺傳達的神祕意境，但長年碰觸、漸次耗損的表面，卻也導致了聖像造形的漸次消解。

換言之，若回到宗教與圖像的視覺語境裡，關於神祕經驗能否（有效地）具像化，以及「神遊之境」系列裡的刺繡圖示，其功能究竟是一種宗教圖騰的（再）崇拜與更新，抑或是廣泛意義下的聖像毀壞（iconoclasm）操作，這些問題在邱國峻的影像世界裡，或許沒有標準答案，全取決。但頗值得玩味的一個面向，或許是從二度空間的影像平面，到約略突起、顯得立體的浮面刺繡造形，表面上某種扁平的觀看視域（照片）及其透視遠近法，似乎在視覺形式上被策略性地打破、解體與重組。但另一種「意義的扁平化」卻又在「神遊之境」的作品裡浮現。那就是當「麥當勞叔叔」與「憤怒鳥」，亦可與神祇、乩童、圖騰等宗教圖像，同樣以刺繡造形浮現在影像表層，彷彿彼此間能夠交互代換、無縫接軌，都像是一種誘人且神祕的，彷彿邀請觀者觸碰的突兀物質。那麼在作者的影像組織下，某種以視覺批判為起點，具有若干道德意味，並帶著些許後現代拼貼色彩與戲謔風格的符號挪用、圖像組裝與影像蒙太奇，似乎在很大程度上，仍將繁雜多樣的意義面向，都予以同一扁平化，而無太多曖昧、迂迴的空間。

是否通俗文化、消費主義與神聖經驗，如今在台灣社會，已無太多差異層次可供區辨？抑或此一策略性的扁平化混搭拼裝，是攝影家進一步探索此議題的前導風聲？凡此種種，都值得我們進一步期待觀察。

367

廢墟

記憶　人間　場景／一　場景／二　場景／三　荒原　姿勢　儀式　迴家　對話　失魂　幽靈　蛻變　庇護　出走　日常　肖像　觀看　曝光　跨界　暗箱　幽光

——攝影是我的全部。——

——陳伯義

遺留

攝影・文 ——— **陳伯義**

　2004年底，黃建亮老師帶我到水交社，回味他記憶裡的牛肉麵，就是這碗厚重香辣的味道，開啟了一趟未曾停止的廢墟探索。當時，在老鄧的周圍都已是人去樓空的廢棄眷村，黃老師領著我穿行於短牆矮屋裡，看著他的眼睛睜大數倍，我知道這裡是個四處皆圖的攝影祕境，直至光線漸暗，快門跟不上呼吸節拍，才有點不情願地離開。那一夜，老師專注又冷靜的面孔使我陷入深深的疑惑，廢墟真有那麼有趣？還是眷村真的如此迷人？幾天後，我按捺不住，決心自己闖。那是個寒流過境的早晨，偌大的社區空無一人。我循著幾天前的路跡前行，先是看到光影與質感，爾後發現空間和結構，最後一只桃紅女鞋令我入迷。這氣質出眾之物，主人究竟為何，我細細察看屋裡遺留的線索，始終沒有答案，但，彷彿跌入一則尋人啟事，原來吸引我的是廢墟前世今生。

　2005年起，從拍攝廢墟裡的遺留而著手全臺廢棄眷村的探訪。起初，拍照的工作比較像是學術研究的資料收集，將踏勘的內容分成遺留物的文化比較，以及眷村的空間形態觀察。然而這些假設很快地遇上麻煩，廢墟現場自有其說故事的能力，預設的觀察方式往往不能套用。在個人攝影的執行面也有幾個問題，包含缺乏彩色攝影的創作經驗，使得照片宛如黑白照片上色；以及廢墟裡的光線反差過大造成暗部的細節不容易被閱讀；最後則是微光中的作業，讓以往只熟悉抓拍作業的我在廢墟中窒礙難行。經過數個月的摸索，我放棄原先的計畫，讓採集現場的影像來告訴我故事，並整理其可發展的

脈絡，於是產生物件劇場的雛形。在表現法上的改善則嘗試各種擺拍與打光的方法，解決了廣角攝影的變形，以及掌握了明亮且鉅細靡遺的光質。

這個期間拍攝了台南與中壢的眷村，後來在暑假，我拍攝嘉義志航里與復興里時遇上好幾戶滿是物件的房子。為何四散著信箋、照片、證書與獎狀？什麼是有價？什麼又是無價？思索且聆聽遺留下來物件的密語，讓我不禁想拼湊出這戶人家的生活。於是我把攝影框取自現場的概念進一步延伸到裝置現場，我將屋裡遺留的物品裝置成更明確的物件劇場，在這些裝置裡有考古的理性與擺設的感性。然而這樣的創作卻被黃建亮老師提醒著幾個問題，爾後我在紅毛港的拍攝過程中體悟出這兩者都包藏我感知上的缺陷，前者需要詳實的田野調查，後者則需要裝置的物體經驗。

2006年初，我回到拍攝廢墟的起點——台南水交社，此時廢棄的水交社已經被環保局清理的空無一物，物件通通缺席，只留下空屋。我放慢腳步閒適的踩踏著曾走過的地方，穿越每個空蕩蕩的房間，光影交會的牆面與地上。我注意到廢墟訴說的另一個故事——「痕跡」，原來物件換個方式在舞台演出。我看到了印痕，我看到了堆疊的灰塵，多美多豐富的劇情，也漸漸清楚老師的提醒。後來到了紅毛港，我把這一年半的踏勘經驗轉化成更實際的行動，「遺留」的物件劇場、「層跡」的歷史印記、「窗景」的地誌描繪，創作方向依序的展開。

十一年回首追尋廢墟的旅程裡，我看到了文明的崩解、價值的錯亂，以及頹廢的美麗與哀愁，我希望你在遊歷這些逝去的老地方，都可以聽見裡頭老靈魂讚頌祂們的過去。

陳伯義 |

1972 —— 出生於嘉義｜1999 —— 成功大學水利及海洋工程研究所畢業
2012 ——「出社會—1990年代之後的台灣批判寫實攝影藝術」，高雄市立美術館
2013 ——「莫拉克」，海馬迴光畫館，台南｜「紅毛港遷村實錄一家」，關渡美術館，台北
　　　　「交叉口‧異空間—兩岸四地藝術交流計劃展」，何香凝美術館，中國深圳
2014 ——「台灣美術家『刺客列傳』；1971-1980一六年級生」，國立台灣美術館
2015 ——「河流—轉換中的生存之道／亞洲當代藝術連線」，駁2藝術特區
　　　　「紅毛港遷村實錄一家」，台新藝術獎入圍，台北｜「第13屆台新藝術大獎大展」，北師美術館，台北
　　　　「r:ead＃4」東亞區域藝術交流平台
2016 ——「石人」，歐洲攝影之家永久收藏，法國巴黎｜「傾圮的明日」，歐洲攝影之家，法國巴黎
　　　　「後莫拉克」，非畫廊，台北

曾從事攝影教學及策展等工作，專長為攝影及海洋工程，
作品曾被國立台灣美術館、高雄市立美術館、日本清里攝影美術館及歐洲攝影之家典藏。

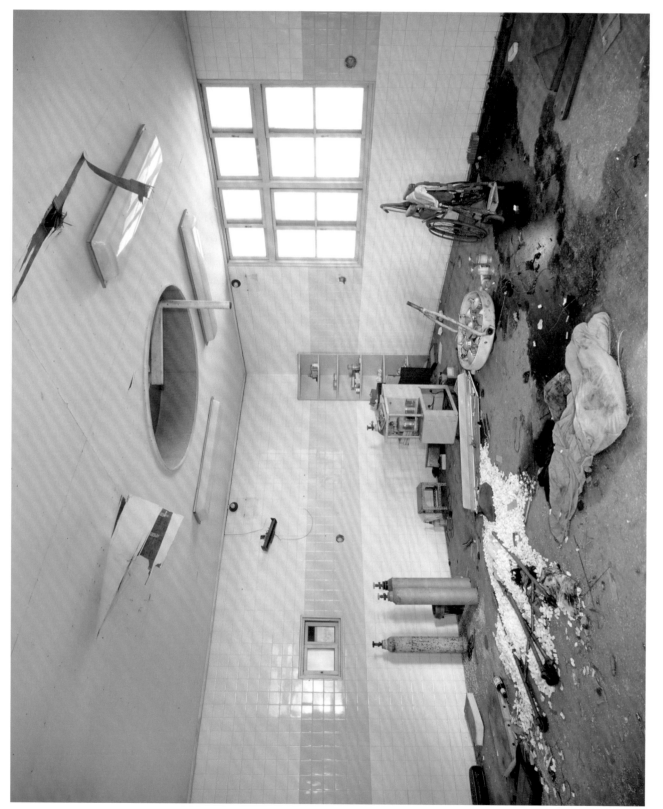

高雄 紅毛港海澄里海汕一路188號 ── 2006 吳永康

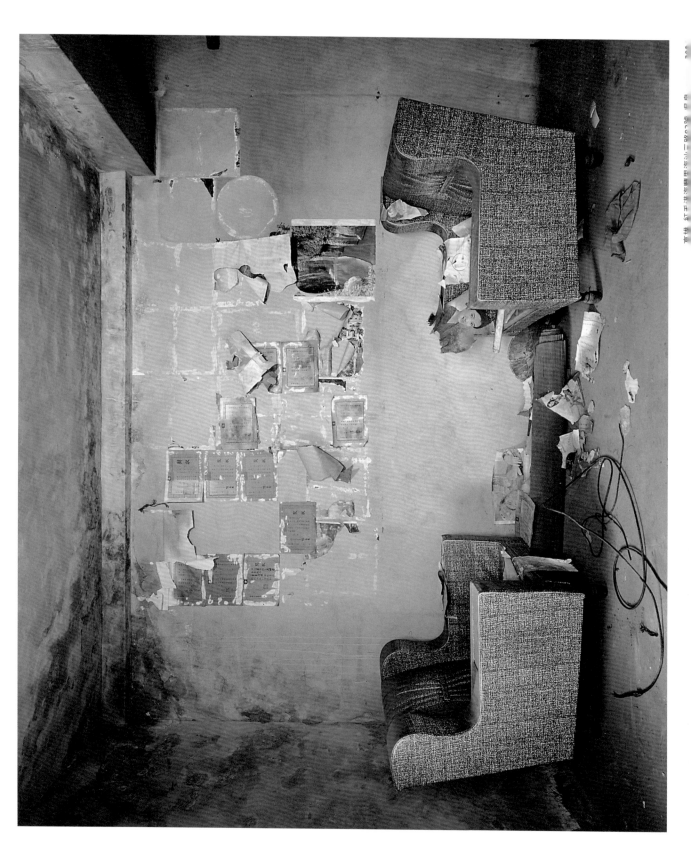

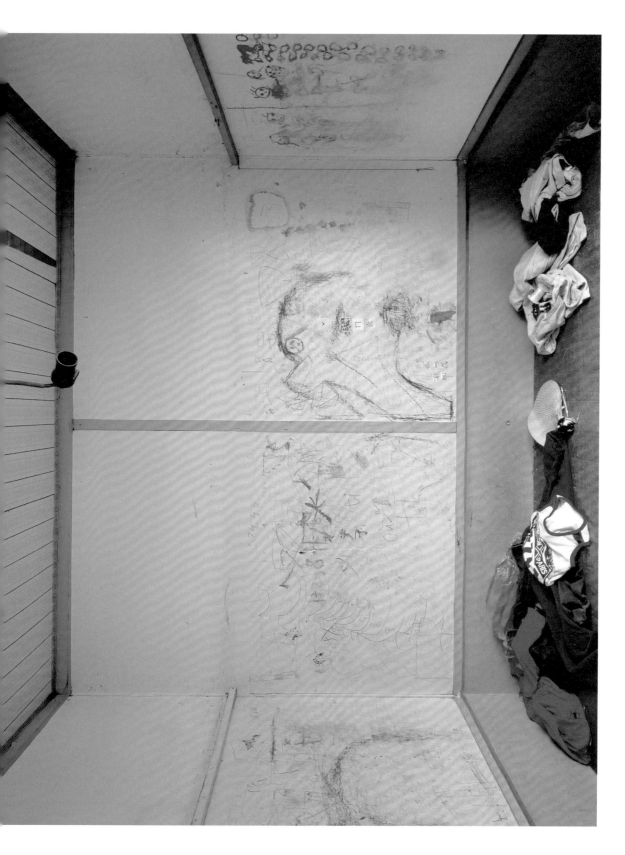

高雄　紅毛港海汕一路85號　王永生 ——— 2006

高雄 紅毛港海汕四路D359 王宏偉 ── 2006

你不要我要

文 ——— 黃建亮

陳伯義愛攝影，但原本的他從風、雲、石、砂、草、光影，質感的描繪，到台灣元素的興趣，也衝了好幾年的廟會想藉著乩童與神明對話。

卻因緣際會地被我用一碗牛肉麵帶進廢墟的桃花源。

我愛廢墟到一種癡狂的程度。

每每看到有被廢棄的場景就想帶相機鑽進去尋寶的衝動。

廢墟必然是曾經風華。

廢墟是一大片人工結構的組合，在興建的當初必然有其建設的原因，主題樂園、豪宅、社區、別墅、醫院，廠房、廟宇，或龐大的古老皇朝如吳哥窟，因此建築之初必定是集設計者、業主、相關人等的財力、物力、人力之大成，它們可是為了永恆矗立而動土的結構體。

廢墟原來一定有棲身的住客，他們在使用該空間，將所需要的細部調整，重新裝潢，以及一切使用過的模樣，當然使用得愈用心，與建物的互動愈密切，留下來的刻痕也愈深刻。

主人後來因為主動或被動的原因搬離了，也必然是主人把他想（能）帶走的重要東西搬走之後，被遺棄的建築體將成為準廢墟。失去主人的空間必然招引莫名其妙過客的瀏覽，這些人也來把他們覺得有用或值錢的無主物品帶走，留下的餘物才開始造就廢墟。

人類所居住的地方原本就會存居不同的昆蟲動物，但人類一定會想盡辦法，趕盡殺絕地驅離牠們，逼迫牠們到陰暗的角落，居民們離開以後，動物昆蟲們自然就回來享用完完整整的居所。

人造結構本就不該含有任何養分，但走人了以後，大自然也會用風吹、雨水、太陽，合力地，帶來更多的東西，礦物、土壤、有機物質，還有植物種子，累積以後的居所內外開始孕育起植物。

黃建亮｜美國南伊利諾大學攝影與電影學士、紐約視覺藝術學院攝影美術碩士，亮相館影像文化股份有限公司影像總監。曾舉辦「世紀末台灣」、「皮相」、「地球村的遊民」、「看東看西看」等個展。

直到這一切永不止歇的來來去去，建物漸進成了廢墟，結構體的主人也由人類歸還給了大自然，生生不息的生物們慢慢的形成了生態系，人類棄守的廢墟開啟了嶄新活路。

回歸的大自然掌管廢墟必然暗黑，因為人造結構遮蔽了陽光的直射，離開的人類帶走了電與火，人工的光明不再，大自然的陰晴圓缺奪權功成。

終於我來了，帶著相機快意掠奪，暗黑中睜大雙眼，瞳孔全開。在廢墟中，我們摸索追尋張望著，不同時期、不同方式、不同的生命族群祂們都幻化成影像的幽靈，依附在結構體的裡裡外外，在不同的部位駐留的痕跡。

陳伯義用中大相機加閃燈，燒亮暗處；而我要用50MM F1.4的鏡頭快拍採擷。熱愛攝影的我們利用攝影行為中，追、探、聞、撫、按，如儀式般地解放了這些幽靈的靈魂，祂們有深、有淺、有形式、有內涵，當人類止步，自以為是的管控告一段落，榮華不再，大自然全都要了回去時，我們幽幽地參與了流光幻化。

想要拍廢墟必須夠謙虛，早先的伯義自作聰明地以為，走進了無主的廢墟就成了那空間的即時正主，但事實往往相反，愈恣意想表達藝術家主控權，就愈揭露出人類在廢墟生態系中之渺小而不自知。

搬得走的你們就帶走
搬不走的請留給我們

你是陳伯義
我是黃建亮

眾人不要的
我們都要

暗箱

記憶　人間　場景一　場景二　場景三　荒原　姿勢　儀式　迴家　對話　失魂　幽靈　蛻變　庇護　出走　日常　肖像　觀看　曝光　跨界　廢墟

幽光

——攝影一直是尋找「光」的出口。

——許哲瑜

所在・FLOATING

攝影・文 ——— 許哲瑜

關於所在

　　在「所在」系列中，我利用投影機將被攝體在字典中客觀的釋義投射在場景中的某一個部分，試圖把文字的論述文本鑲嵌在影像文本中，最初的目的是利用「客觀」的文字做為現象中「懸置」的條件；並讓觀者做為錨點（anchorpoint）來比對照片中的空間。但在真正拍攝過後，我發現，文字和照片的組合會在兩者之外，因互文性而產生另一個論述空間，並發展出新「意涵」。

　　這個新的「意涵」存在於文字的限制性和照片的不可確定性（contingency）的競爭中，兩者無法妥協下所出現的另一個「言外之意」。在觀者的意識中，到底是文字取代了影像？還是文字變成了影像？之間的矛盾，模糊了文字原本在照片中的角色——真實、知識、預設的成見——也模糊了影像與文字的界線。

　　進一步來說，文字事實上從某個角度而言是代表攝影者意圖透過「觀看」或「描述」的方式表達對被攝物的看法，在按下快門前，它代表的應該是一個「錨點」；一個攝影者自認對被攝物的「客觀」詮釋（相對於拍攝者利用影像表達對場景的「主觀」看法），但當按下快門後，場景與文字在平面上共存，這個錨點（客觀）轉而與攝影者的主觀意念結合，重塑了一個虛構的空間。像是一部具有權威性文字，但影像內容卻又不盡具有其描述內容的百科全書。換個角度來看，百科全書中所使用的影像與文字是否就能代表其所象徵的「事物」本身？或者，文字與影像的權威性可以模擬真實到什麼地步？

關於FLOATING

「失去意義的螢幕像是一只晃亮的夜燈，照射著空氣中迷漫存留的意識，

這些原本具有強烈符號性格的場景不管是代表權威、慾望還是歡樂，

全都安靜的漂浮在淡白色的光線底下，有點恍惚，也有點不明…」

今日的螢幕以紛異的形式佔據在不同的場景中，它不只是視訊與娛樂的源頭，也取代了昔日客廳裡的火爐，或古老教堂中的彩繪玻璃等不同的場景中的地位。

於是在「FLOATING」系列拍攝過程中，我想像自己透過電視螢幕去觀察場景中的物件與空間，因長時間曝光而發白的螢幕像是一個透鏡，或是一個孔洞，讓屬於外在世界的意識流洩而進，就像陽光破窗而入照亮幾乎全暗的室內場景。

我想像的將自己置於「暗箱」之中，轉化漂浮身為其中的觀察者，處在這封閉、孤立、漆黑的場域，強迫自己退出原本所認知的世界，期待可以單純化個人與當下螢幕中的「外在」世界複雜多樣的關係。

因此，抽離掉螢幕中的影像是我製造與外界隔離的手段之一（在拍攝過程中，因為亮暗反差太大及長時間透過觀景窗對焦及構圖，而在視覺上造成全白的錯覺），當它還原到最原始的「白光」的時候，被照亮的場所及物件，反轉呼應回螢幕的本質——眾人集體意識之操控與分配，所有場所的物件展現相對於螢幕文本（媒體意識？）的存在意義，原本晦暗不明的狀態透過攝影雖然變得清晰可辨，但對觀者來說卻產生了如謊言被揭開般的錯愕。是美麗還是醜陋？是監視還是自由？這些原來因為螢幕而存在的意識，全都像白霧般的光線，如視覺暫留般投射到觀者的意識。

也就是說，如果沒有電視中的影像（或文字）文本，「所在」及「FLOATING」系列中的物件將變得陌生而無意義，因此，「電視」這個符號擔負起影像中其他物件與觀看者最低限的連結，就算它只是個發光的盒子，那黑色的框架還是可以喚起觀看者對「所在」訊息的不同預設立場。

在這裡，虛構的「暗箱」對我來說成了揭論影像現象的過程及力量。

許哲瑜

1996-1998 —— 紐約長島大學視覺藝術研究所畢業｜1988-1991 —— 中原大學商業設計系畢業｜

1998-迄今 —— 擔任嶺東科技大學視覺傳達設計系專任助理教授｜2005-2008 —— 東海大學美術系兼任助理教授｜

1999 ——「浮現」個展，台北攝影藝廊，台北｜

2004 —— 台北美術獎首獎｜「所在」，平遙國際攝影節邀請展，山西平遙縣，中國｜

2005 ——「所在」個展，台北市立美術館，台北｜2006 ——「所在」，「彼岸，看見：台灣攝影20家」，北京中國美術館｜

2006 —— 高雄美術獎首獎｜「所在」，第一屆新西伯利亞國際當代攝影節（1st Novosibirsk International Festival of
　　　　Contemporary Photography），新西伯利亞國立美術館（Novosibirsk State Art Museum），新西伯利亞，蘇俄｜

2007 —— 台灣當代藝術展「未來的軌跡」，拿坡里當代美術館（Palazzo delle Arti Napoli），拿坡里，義大利｜

2008 ——「家—2008台灣美術雙年展」，國立台灣美術館，台中｜

　　　　「非20℃—台灣當代藝術的『常溫』影像」，國立台灣美術館，台中｜

2011 ——「FLOATING」個展，TIVAC台灣國際視覺藝術中心，台北

Gas station(n):

A place that sells gasoline and performs
minor services on cars and other vehicles

Reveal(v):

to make known, to uncover and allow to

see.

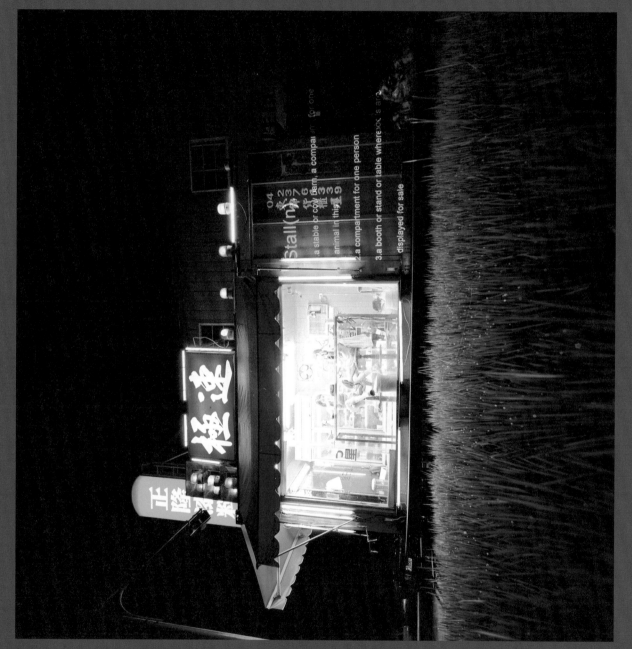

Playground(n.)

1. a piece of ground for children to play on

2. a favorite place for recreation

幻影辯證微光

文 ——— 黃建亮

從「浮現」（Emerging from darkness, 1998）、
「所在」（Being there, 2005）
到「FLOATING」（2011）

許哲瑜，「浮現」，1998。

「浮現」大多數是許哲瑜在紐約習影時期（1995-1997）所攝，使用120的超高感度底片，在世界不同的角落搜尋。他怯怯然地以鏡頭掃描著，感受著陌生的週遭：陌生的國度、陌生的媒材、陌生的言語、陌生的場景，糾結的不解挾帶著好奇與探險，再混合上對影像創作的追尋，湧現成一股神祕的能量，這些夜幕低垂、人影游移、昏暗的影像模糊化了原本就混沌不明的俗事人間。

他想藉由影像創作找尋影像存留真理的努力，在「所在」中找到了某種解答的方式。許哲瑜把牛津字典搬出來，並將事物的定義投影到場景中。在這些原本你我耳熟能詳的空間裡，浮冒出一條條貌似來自外太空射向地球的雷射光束，投射書寫嚴謹英文正典所描述的意義，與似是而非、台味十足的七彩場景描繪的氛圍，乍看之下兩者美好地和平相處，但內裡卻波濤洶湧，就像衝突的兩軍在畫面中大聲吵鬧。名門正派的文字說法表面上是在解釋、說明這些景物，但幾經思辨，其實文字根本就是在反諷嘲笑，你我習以為常的生活空間裡充滿了無知、無品、無奈生存在台灣之所在，而圍觀者們不由自主地被許哲瑜的作品強拉進了這場紛爭漩渦。

五年後，他的新作「FLOATING」系列亮相了，熟悉攝影藝術的觀者馬上會聯想到「FLOATING」在表面形式上與大師杉本博司（Hiroshi Sugimoto）的「劇院」系列相似，一部電影壓縮轉化成一張照片，透過一張張精緻的黑白照片，杉本博司要我們藉著那華麗劇場空間回望那發白的螢幕，回味起我們曾隨著電影作者的巧思幻化飛翔在暗黑中。

許哲瑜的畫面同樣是透過微光長時間的記錄，但卻是拿當今主導我們日常生活的各式螢光幕開刀：電視機、電腦螢幕、教室的投影、保安的監視器，螢光幕是今天我們與世界溝通的頻道。「FLOATING」是「所在」的延伸，螢光幕取代了英文正典的意義描述，曝光過度的螢光幕發白亮成了光源，實質的意義消失了，點燃起暗黑空間中作者私密的記憶。好像又回到了「浮現」時期的許哲瑜，畫面是低限安靜，黑渡透的蕩空場域裡，有那似存在又似不見的隱像；螢光幕外那烏墨黑透著微光是另類的視線焦點，微光之所及擬像出暗淡的色彩，視覺與意涵處於一種介於隱匿與浮現的掙扎。

十幾年來，許哲瑜就是這樣在他所深愛的暗黑中微光顯影。不解的能量伴隨不安份的心靈在相機裡悶燒，等待那光圈打開、快門關閉的一刻，才得以解放。影像凝聚的機緣在放肆與收斂間徘徊、浪漫與冷靜間浮沉，清楚與模糊的界限，創作者的分寸掌握之艱難莫過於此。

幽光

記憶　人間　場景／一　場景／二　場景／三　荒原　姿勢　儀式　迴家　對話　失魂　幽靈　蛻變　庇護　出走　日常　肖像　觀看　曝光　跨界　廢墟　暗箱

—— 攝影是顯性的複製隱性的表達，僅為阿斯匹靈功能。

—— 張瑞賢

早春暗影

攝影——— **張瑞賢**

拍照行為是隱性的還是顯性的？

噢，我並不是說生物學上的東西，我是指情感上情緒上的。

佛洛伊德（Sigmund Freud）說現實的殘破需要用人用幻想中的完美來替代，記得黛安・阿勃斯（Diane Arbus）作了一系列完美的詮釋；人們對攝影原型總有程度上的期望，以至於利用視覺符號將美感意識傳達至觀者的立場變成曖昧的生物學。

作為一個攝影者，我既不認真恐怕也和專業沾不上邊。

2015年我有一部傻瓜數位相機和一只手機，儘管桃花源仍然還沒尋著，也沒什麼不滿足的了。

從來我不為拍照設定任何時間、目標和主題，也不曾將自己的影像統計或歸類，這種像是會計師或科學家搞的東西一向不會引起我興趣；唯的一次意外是2000年為了參加新人獎而不得不的決心過，記得主辦單位也給了若干金錢和表揚作為補償，後來光景估計也是酒肉瓜代了。

有好些日子我並沒有嚴肅的看待攝影這件事；或者說，與其聽聽馬勒歇斯底里的咆哮看看過氣的老電影老實都覺得比端著相機愜意許多；拍照是一回事，要好好拍照就不光是拿起相機這麼雲淡風輕了。

和眾多雄心壯志的攝影者比較起來，我大概只是大衛手裡彈弓中的小石子跌跌撞撞一直也沒什麼長進；偶而瞧瞧防潮箱裡的相機十年來大概也都鼾聲不絕於耳，更別說為了假裝偽文青過的蛛絲馬跡剩下的那一整個冰箱的拍立得和膠卷片基應該有一公分厚了吧！

前幾年舊冰箱罷工後就順手接收了陳敬寶提供的二手冰箱，好似這年頭過期的東西越發值錢了。

2012年買了照相手機後，觀念裡對拍照也漸漸的開始隨性起來了！雖然快門這東西在手機上並不真的存在，休假的時候還是習慣腦袋天馬行空對著路邊的景物索性的胡亂失神拍一陣子然後才又想起手邊應該是有些事要辦的；不正經好像也可以是很正經的樣子吧。

我想，在柯老師工作室的那幾年讓我對於藝術的觀點、態度上的追求與學習起了巨大的成長；至於那些不在精美的相機鏡頭裡追求的玩意兒，恐怕再多酒精也起不了作用。祇是跟蹤的我在山腳下望天高，而雲翳渺渺沒啥是看得清楚的。荒唐的事歷史上從不嫌少，混水蹚蹚總入上幾回；常想，若干年前還在暗房裡團團繞圈圈爬著所謂階調的同時，這會兒倒是門也沒關錚獰的直往外頭咆哮。

人類的記性果然不是個牢靠的東西，昔日瀝血定從今日倒馬耳東風了。

蘇珊‧桑塔格（Susan Sontag）說相機是消滅道德界線以及社會抑制的護照；顯然我並沒有機會去探索藝術家乃至於透析他們的創作方法是達爾文式或哥德式的，又諸如窺知皮毛的往往是透過那些第二隻眼第三隻眼的文字圖片；據說參考價值也就只是參考。我想，赤裸裸這種只有上帝知道的事就不需要我跳樑了。如果納西索斯（Narcissus）望著水塘發現左邊的眉角比右邊的高上0.1公分，恐怕照相機也應該不會存在了。

這些圖片約莫是2012冬末至2013冬末拍攝，由張照堂老師在幾次電子郵件往返中從我的臉書挑選拍板；圖片裡頭採擷自這個城市的元素或景物大概無法帶來任何愉悅感，或者這些隱約象徵我生活上工作上的情緒掙扎，也由於這些不會變成抵抗我的敵人反而成為我捕捉的對象；然而我只是切下時間的片段，它們仍然隨時間前進而前進並沒有死亡（消逝？）；標題上的「暗影」更精確地說應該是陰影，這含糊地引我遐思如夢土不安般的危險領域將促使我成為未來的文盲。

我臉紅的寫了這些；無非我明日仍將恰如其分的在井底對著水影看天空，貪戀著水波瀲瀲，何用愁為？我祇是捕不了魚的武陵人。

張瑞賢

1969 ── 出生於台南｜南台工專肄業｜

1997 ── 退伍後即任職於柯錫杰工作室擔任攝影助理｜2000 ── 第九屆台北攝影節新人獎優選｜

2001 ── 離開柯錫杰工作室｜2003 ── 進入運輸業

石門

2013

淡水

2013

泰山
—
2013

淡水

2012

石門
———
2013

淡水
—
2012

淡 水
——
2013

淡水
2012

淡 水

2013

石門
——
2013

三芝

2013

石門
———
2013

烏鴉 沾黏
生死風景

文———陳湘汶

這批作品是張瑞賢以手機拍攝於2012-2013年間，地點在淡水、石門、三芝等地，對象是老舊屋舍、枯葉與其他日常。然而在他的畫面裡濃豔的色彩和對比讓我不得不忽視其中與繪畫的關聯，而在此，繪畫與攝影的連結是關於某些物質性的，雖然張瑞賢僅在網路平台上頻繁地發佈他的作品而沒有將它們沖洗到紙上展示，我所感受到的物質性其實他透過數位檔案傳遞給觀者一種屬於水彩畫的筆觸、屬於版畫顏料的黏膩。張瑞賢曾表達：「我不覺得視覺之於攝影只是照相功能，它和繪畫功能應該是很緊密而類似的，最終的表達和呈現應該也有程度上是無法分割的。」

《2013 石門》植物葉脈像是被水墨暈染過一番、《2012 淡水》一塊傾頹的角落，兩隻闇黑的烏鴉站在鐵網上，旁邊牆面是帶有筆觸的墨綠色。張瑞賢的攝影裡鮮少有人，唯一的動物大概就是烏鴉經常出現在他畫面裡——烏鴉，不論是在磚牆、路旁都能看到這黑色鳥類的剪影。張瑞賢在1997年退伍後即入柯錫杰工作室擔任助理，2000年獲攝影新人獎優選，隔年離開攝影助理的工作，至今都沒有參加展覽的經歷。當透過Facebook看到張瑞賢仍然頻繁而多產地在個人的網路平台上發表，一位梭巡在北台灣各處的行者，也像是烏鴉一樣待在靜謐無人的角落，使用隨手的工具（手機或平板電腦）將一片片風景採集下來。每一張片刻都成為未來的素材，實際上拍攝當下的時間對張瑞賢的作品而言不帶有特殊意義，甚至可以說他的攝影不是某個時間的即刻證明，而是他拼貼藝術的素材，經過一段時間沉澱後撿取出來使用。之所以稱它為拼貼藝術，張瑞賢將照相的行為結合了手機的APP應用程式，數位影像的檔案經過APP的轉化成了張瑞賢口中較具有「溫度」的影像，張瑞賢說：「另外，我也喜歡讓影像作品的呈現不只是螢幕光點的功能，『類比感』是我喜歡的。事實上數位也不應悖離人的溫度。」相當有趣的是這些有溫度的影像卻是透過數位應用程式調整對比、色溫、彩度達至某種張瑞賢所強調的類比感。

在2000年之後便沒有參與過任何獎項或展覽，這位幾乎隱身在任何網路搜尋引擎外的攝影者，像是一隻烏鴉，站在生與死、明與暗的交界，悄悄地看著時光流轉，在他的作品裡，時間齒輪掉進真空然後失速。「死別已吞聲，生別常惻惻。江南瘴癘地，逐客無消息。故人入我夢，明我長相憶。君今在羅網，何以有羽翼？恐非平生魂，路遙不可測。魂來楓林青，魂反關塞黑。落月滿屋樑，猶疑照顏色。水深波浪闊，無使蛟龍得。」杜甫在〈夢李白〉裡將顏色描寫得好，因為李白被流放，杜甫為其擔憂且相思以致夢見摯友，揣想李白可能已魂斷他鄉，當時的江南楓林是一片美好的青色，而故人魂魄返回時可能已經是一片昏暗。即使手機的相機功能是可將隨時的瞬間捕捉，但對張瑞賢而言除了是較無壓力的工具外，他透過後製將舊檔案轉生成心內的印象，已經不同於拍攝當下。鏡頭下的每日晴雨，穿越內心就已經變成一塊如繪畫般沾黏著感性色料的風景。